백남준, 나의 유치원 친구

이 도서의 국립중앙도서관 출판시도서목록(CIP)은 e-CIP홈페이지(http://www.nl.go.kr/ecip)와
국가자료공동목록시스템(http://www.nl.go.kr/kolisnet)에서 이용하실 수 있습니다.(CIP제어번호: CIP2011003600)

白南準

백남준, 나의 유치원 친구

NAM JUNE PAIK,
My Kindergarten Friend

李京姬

design **house**

백남준과 함께 다닌 명동성당 건너편에 있던 애국유치원 졸업 사진.
뒷줄 오른쪽에서 여덟 번째가 백남준,
가운데 줄 오른쪽에서 일곱 번째가 필자 이경희. 1938.

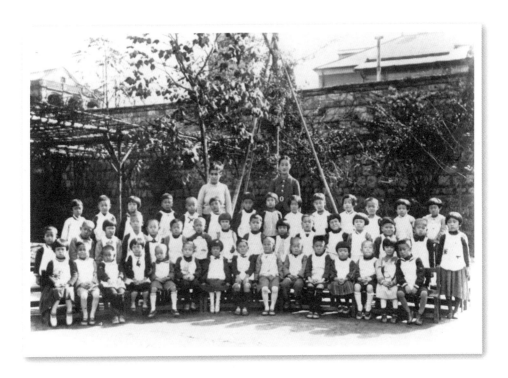

이
경
희

李
京
姬

1932년 12월 15일 서울에서 태어나서 숙명여고와 서울대학교 약학대학을 졸업했다. 대학교 2학년 재학시절부터, KBS 라디오의 '스무고개'와 '재치문답' 등, 20년 가까이 라디오와 TV의 방송패널로 출연하였다. 1970년 첫 수필집 《산귀래山歸來》로 문필 활동을 시작하였다. 1960년부터 여러 국제회의에 참석하면서 다녔던 많은 해외여행이 그녀의 삶의 테마가 되어 '기행수필'이라는 장르의 새로운 수필세계를 만들어 1994년부터 2007년까지 월간 〈춤〉에 12년 8개월 동안 기행수필을 연재했다. 특히 수필 '현이의 연극'은 중학교 국정국어교과서에 30년 넘게 실리고 있다. 한편 1972년부터 1975년까지 영문 일간지 코리아 헤럴드 The Korea Herald에 'Women's Pattern'이라는 타이틀의 주간 칼럼을 씀으로서 한국 여성의 고유한 정서를 외국인 독자에게 알리는 데 기여했다.

현재 국제펜클럽, 한국문인협회, 한국수필가협회, 한국여성문인협회, 숙란문우회 등 문인 단체에 이름을 두고 있다. 저서로 《산귀래》(1970), 《뜰이 보이는 창》(1972), 《현이의 연극》(1973), 《南美의 기억들》(1977), 《Back Alleys in Seoul》(1994), 《白南準 이야기》(2000), 《李京姬 기행수필》(2009) 등이 있다. 《白南準 이야기》로 현대수필문학상, 《李京姬 기행수필》로 조경희수필문학상 받음.

《백남준, 나의 유치원 친구》
발간에 즈음하여

황병기 黃秉翼 국악인·예술원 회원

1968년 뉴욕 아시아 소사이어티에 가야금 독주회를 하러 갔을 때 백남준 선생에게 처음으로 전화를 걸었다. 경기고등학교 4년 후배이고 가야금을 하는 사람인데 백 선생 누나한테 전화번호를 받아 이렇게 전화하는 것이라고 했더니, 그는 대뜸 지금 바로 자신의 집에서 만나자고 주소를 알려주었다. 나는 전철을 타고 커낼 스트리트 Canal Street에 있는 그의 집으로 찾아가 그를 처음 만났다.

그 후 나는 백 선생과 자주 만나 친분을 쌓으며 그의 음악회에서 가야금을 연주하기도 하고 뉴욕의 언더그라운드 예술계를 함께 다니며 최첨단 전위예술을 접하기도 했다. 또 주로 차이나타운에서 식사를 함께하곤 했다.

어느 날 백 선생은 자기가 유치원 때 친하게 지낸 여자 친구가 한국

에 있다는 말을 했다. 그는 대수롭지 않게 말했지만 그의 눈빛은 아득한 옛 추억에 잠겨 있는 듯했다. 나는 그저 흘려듣고 말았지만 반세기가 지난 지금까지 그 말을 하던 백 선생의 모습이 생생하게 기억나는 이유가 무엇인지 모르겠다.

백 선생은 고국을 떠난 지 30여 년이 지난 1984년에 위성 쇼 '굿모닝 미스터 오웰'을 위해 귀국했는데, 이때 그 여자 친구 이경희 여사와 재회하게 되었고, 그 이후 타계할 때까지 무려 20여 년간이나 두 사람의 친교가 지속된 것은 참으로 희한한 일이라 하지 않을 수 없다. 두 사람은 각기 결혼하여 사랑하는 아내와 남편이 있는 처지였는데도 유치원 시절의 우정을 사별할 때까지 지속했다는 것이 보통 사람들은 흉내 내기 어려운 특이하면서도 아름다운 일이다.

백남준의 유치원 시절 여자 친구인 이경희 여사가 그와 재회한 이후 오랜 기간 가까이에서 직접 보고 느낀 바를 풀어낸 두 번째 책 《백남준, 나의 유치원 친구》가 출간된다고 한다. 이야기 자체도 흥미진진하겠지만 우리나라가 낳은 세계적인 천재 아티스트의 삶과 예술을 이해하는 데 색다른 역사적 기록으로서 벌써부터 많은 설렘과 기대를 갖게 한다.

백남준과
이경희

조동화 趙東華 월간 〈춤〉 발행인

내가 동아방송국에 재직하고 있었을 때의 일이다.

어느 날 편집실의 오상원 소설가·동아일보 기자 씨가 〈예술신조 藝術新潮〉였던 것으로 기억되는 일본 잡지를 들고 와서 거기에 실린 백남준이 쓴 '현대음악론'을 읽어보라고 하면서 천재 백남준에 대해 길게 설명하였다. 내가 백남준이란 이름을 처음 알게 된 것은 그때였다.

오상원 씨는 그때, 현대음악론에 관심이 있었던 것은 아니고, 천재 백남준이란 청년에 대해 흥미가 있는 듯, 그는 경기중학교를 거쳐 동경제국대학을 나온 피아니스트고 작곡가고 재산가의 아들이며 일본 예술계에서 알아주는 한국 청년이란 설명에 더 힘을 주었다. 어떻든 그날 이후 오상원 씨는 종종 백남준이란 청년에 대해 말한 것 같으나 나는 도대체 처음 듣는 이름에, 현대음악이며 그 세계에 대해

아는 인물도 없었기 때문에 백남준에게 관심을 갖지는 않았다. 그렇지만 분명한 기억은 그때 백남준의 글을 읽으면서 "역시 그는 천재구나!" 하는 느낌을 받았으며, 나의 독서력에 한계를 느꼈던 것으로 기억된다.

그리고 몇 해가 지났을까. 방송 출연으로 매일같이 나의 방 제작부에 들렀던, 대학 후배인 수필가 이경희 씨가, 한국 전위예술가가 도끼로 피아노를 부숴버렸다는 신문기사를 보고 그 이름이 자기의 유치원 친구의 이름과 같다고…, 혹 그 애가 그렇게 된 것이 아닐까…? 그러면서 보여준 그의 첫 수필집 《산귀래山歸來》 속에 있는, 동대문 밖 창신동에서 어린 시절을 함께 지낸 소꿉놀이 친구 백남준과의 추억의 이야기, '왕자와 공주'를 읽고는 천재 백남준이 나에게 다정한 친구처럼 접근해왔다. 특히 그가 1984년 한국으로 처음 왔을 때 공항에서의 기자 질문에 '유치원 친구 이경희를 만나고 싶다'고 말한 신문기사를 보고 새삼스럽게 백남준이란 사람이 정말 정직하고 구김살 없는 한국 사람이구나 하는 다정함을 느꼈다. 더구나 이경희 씨의 《백남준 이야기》 책에서, '…남준이가 공항에 나온 기자들에게 이경희를 만나고 싶다고 한 신문기사를 그날 밤 퇴근하는 남편에게 사실을 전하면서 보여주었더니 남편은 기사를 보면서 "미친 놈!" 하고 내뱉듯이 말했다. 그러나 그러는 남편의 얼굴과 음성에는 응당 그럴 수

있다는 것을 이해한 사람 같았다. 사실 남편이 아무 말도 하지 않고 가만히 있었으면 얼마나 불편했을까. 남편의 너무도 적절한 표현이 그렇게 고맙게 느껴질 수가 없었다.…'라는 감상문이 더욱 백남준을 한국의 다정한 친구로 접근시켰다.

생각하면 백남준이 해외에서 알려진 어떤 명인보다도 인간적으로 그리고 다정한 한국의 예술가로 우리에게 알려질 수 있었던 것은 다른 어떤 것보다도 그의 친구 이경희 씨가 백남준이 세상을 떠난 2006년 1월 29일까지, 우리의 가슴을 울리는 어릴 적 이야기부터 성장하여 세계적 인물이 된 그의 전시회, 미술관을 찾아다니면서 쓴 글과 사사로운 편지 등, 그리고 그의 부인 시게코 여사와의 인간적 대화의 글 때문이었다.

이경희 씨 덕분에 국내 신문에 헤어진 지 40여 년 만에 만난 어릴 적 친구끼리의 좌담과 글이 실리고, 그리고 메시지들을 남겼고, 세계에서 처음이고 한 번뿐인 1992년 '춤의 해'를 위해 무용가와의 춤 퍼포먼스가 문예회관 대극장에서 마련되었고, 게다가 나의 잡지인 〈춤〉지에 일필화─筆畵 '애꾸 무당'의 유머러스한 그림까지 남길 수 있었던 것은 모두 이경희 씨의 권유에 의한 것이었으며, 이런 힘든 청탁에 쾌히 응해준 이경희 씨에게 감사한다. 그런 뜻에서 백남준은 정말 다정한 예술가로 우리와 연결할 수 있었다.

특히 백남준 씨의 마지막을 감지한 이경희 씨가 마이애미로 찾아간 이야기는 유치원 친구로서의 애정이라기보다 어머니만이 가질 수 있는 가엾고 불쌍한 마음의 보고서라고 할 수 있다. 이런 친구를 가질 수 있는 백남준 씨는 정말 행복했었다고 느껴진다.

세계적 천재 예술가로서 자칫 멀게만 느껴질 뻔했던 백남준이 우리 주변에서 다정한 친구로 있어 주어서 우리 역시 무척 행복했다.

차례

이야기를
시작하면서

이 세상을 떠난 사람에 대한 이야기를 쓰려고 하니까 자꾸 그와의
달콤한 기억이 떠올라서 처음엔 글의 내용이 추억담으로 흘렀다. 첫
번째 책, 《白南準 이야기》열화당, 2000는 백남준이 "글을 써줘. 글을 써
줘, 응?" 하고 조르듯이 자기와의 이야기를 써달라고 해서 백남준에
게 보여주려고 썼기 때문에 어렸을 적 백남준과의 사사로운 이야기로
시작되었지만, 이번에 쓰는 책은 백남준의 예술을 연구하려고 하는
사람들에게 도움이 될까 하는 생각으로 그의 예술과 관계되는 쪽에
중점을 두고 썼다.

'가난한 나라에서 온 가난한 사람, 할 수 있는 것은 사람들은 즐겁게
해주는 일뿐'이라고 말했듯이 백남준은 남들이 전혀 예상치 못한 행
동으로 퍼포먼스를 벌여 구경꾼들을 경악케 하거나 즐겁게 했다. 어

릿광대짓을 한 것이다. 백남준 스스로도 "나는 괴테나 베토벤 같은 어릿광대"라고 말한 일이 있다.

지난날 나의 삶을 되돌아보니 나도 꽤나 어릿광대짓을 하고 세계를 돌아다녔다. 내가 생각해도 '참으로 웃기는 여성'이었다. 글을 쓴다는 여성이 '어릿광대'라는 이름의 꼭두극단 marionette theater 을 만들어 국제 무대에서 판을 벌이지를 않나, 남사당이랑 사물놀이 같은 민속놀이 패거리를 이끌고 유럽 순회공연을 다니지를 않나, 이런 엉뚱한 짓으로 젊은 날의 열정을 10년 가까이 쏟으며 보냈으니 얼마나 웃기는 여성인가.

그런데 말이다. 지난날 내가 한 짓이 어쩌면 그리도 백남준이 한 예술의 흔적과 닮았을까 하는 것에, 글을 쓰면서 새삼 놀라지 않을 수 없었다. 내가 말하는 '예술의 흔적'은 그 모양새가 닮았다는 것이지 차원을 이야기하는 것이 아니다. 감히 내가 백남준의, 시간을 앞서가는, 그리고 세계가 인정하는 예술의 행적과 어찌 닮았다는 표현을 쓸 수 있겠는가. 어쨌거나 나의 글 속에 어릿광대짓을 한 이야기가 많이 나와서 책의 제목을 '어릿광대, 白南準과 나'(?)라고 하면 어떨까 하는 생각도 해보았다. 그러다가 글을 읽기 전의 독자에겐 생뚱맞게 생각될 것 같아서 결국은 가장 평범하게 《白南準, 나의 유치원 친구》로 하였다. 세계인 백남준에게 나는 '유치원 친구' 그 이상도 이하도 아니

었음을 이 책을 쓰면서 다시 한 번 확인하였다. 조금은 쓸쓸한 기분이다.

2000년에 출간된 《백남준 이야기》에 담지 못한 이야기들을 마저 써야겠다는 생각을 한 지는 오래였다. 그러는 동안 2006년 1월 29일, 백남준이 세상을 떠났다.

'속 백남준 이야기'라는 제목으로 〈춤〉 잡지에 백남준이 세상을 뜨기 전부터 연재하였던 글들과 다른 곳에 쓴 글들을 함께 모으다 보니, 최근에 쓴 글과 시제時制가 맞지 않는 부분이 있는가 하면 이야기에 따라서 부득이 중복되는 내용이 있음을 양해해주기를 바란다. 그리고 이 책을 읽는 이의 이해에 도움이 된다고 생각되는 몇 편의 글을 첫 번째 책 《백남준白南準 이야기》에서 그대로 옮겼음도 밝힌다.

이 책의 '이야기' 항목 제목들은 거의 백남준이 한 말이다. '햇빛 밝은 날, 라인 강의 물결을 세라', '나의 환희는 거칠 것이 없어라', '내일 세상은 아름다울 것이다', '가난한 나라에서 온 가난한 사람, 할 수 있는 것은 오직 사람들을 즐겁게 해주는 일뿐' 등. 그냥 쉽게 던지듯 한 그의 말에는 하나같이 백남준의 마음 따뜻함이 배어 있어서 자꾸 입속에서 외워진다. 이런 백남준의 말들을 많은 사람에게 전하고 싶어서 '이야기' 항목의 제목으로 삼았다.

이 책에 넣을 자료를 찾으면서 백남준에게서 받은 사인이 재미있어서

많이 넣었다. 물론 자랑이 하고 싶어서 넣긴 하였지만, 매번 다르게 드로잉한 백남준의 사인은 받는 사람의 마음에 기쁨을 더해주는 또 하나의 예술, 즉 '사인 아트 sign art'라는 생각이 들었다. 드로잉을 곁들인 백남준식의 사인은 누구나가 할 수 있는 '사인 아트'의 장르로, 새롭게 발전될 것을 기대하는 마음이라는 것도 덧붙인다.

이 책에는 백남준의 부인 구보타 시게코久保田 成子 씨 이야기가 많이 나온다. 백남준과 많은 시간을 갖는 동안 시게코 씨와도 함께한 시간이 적지 않았기 때문에, 그녀와의 불편했던 이야기도 망설임 없이 썼다. 그래야 백남준을 이해하는 데 도움이 된다고 생각했기 때문이다. 그런데 이 책의 마무리 단계에서 마침 뉴욕에 있는 시게코 씨에게서 전화가 왔다. 지난 4월 26일 서울 화동에 있는 정독도서관 자리에 KBS사장 김인규가 주관하고 서울시교육청교육감 곽노현과 문화체육관광부장관 정병국가 공동으로 백남준기념관 건립을 위한 협약식을 가진 것을 알고 기뻐서 전화를 했다는 것이다. 나는 시게코 씨에게 백남준의 두 번째 책을 낸다는 이야기를 하며 "시게코 씨 이야기를 많이 썼어요. 나쁜 이야기 좋은 이야기, 다 썼어요. 머리 좋은 시게코 씨가 나의 본심을 알고 있을 테니까 마음 놓고 썼어요"라고 덧붙였다. 시게코 씨와의 사이에 우리는 항상 '정직함'으로 이제까지 유지되어왔기 때문에 이런 기회에 말을 하는 것이 좋다고 생각했다.

유치원을 함께 다닌 인연으로, 여섯 살짜리 사네아이 남준이와 동갑내기 나는, '견우와 직녀'같이 각각 다른 궤도軌道를 돌면서도 서로를 잊지 않았다. 백남준이 일찍이 한국을 떠나는 바람에 둘이 만나지 못하고 있던 35년이라는 공백의 시간에도 기억은 훼손 되지 않고 생생하게 살아 있다. 이 기억들을, 백남준의 예술의 뿌리를 알고자 하는 훗날 사람들을 위해서 진실되게 남기고 싶은 마음에서 이 책을 낸다는 것을 다시 한 번 밝힌다.

우리나라에서 처음으로 백남준과 함께 퍼포먼스를 한 가야금 작곡가이자 연주자이며, 백남준이 좋아했던 황병기 선생께서 이 책의 서문을 기꺼이 써주신 것에 깊이 감사드린다. 또 〈춤〉 잡지 발행인 조동화 선생의 글 '백남준과 이경희'는 백기사(백남준을 기리는 사람들)의 백남준 1주기 추모 문집《TV 부처, 白南準》삶과 꿈, 2007에 실린 글인데, 다시 한 번 독자에게 읽히고 싶어 서문에 추가했다.

표지 사진은 백남준이 한국에 돌아와 워커힐 펄빌라에서 두 번째 만나는 날, "누가 더 사진을 잘 찍는지?" 하며 서로의 사진을 찍었을 때 내가 찍은 백남준의 사진이다. 그런데 백남준이 찍은 사진은 일부러 카메라를 흔들어서 나의 얼굴의 윤곽을 흐리게 만들었다. 백남준은 나를 실망시켜 놓고도 어린애같이 좋다고 웃기만 하였다.

이 책의 출판을 기쁜 마음으로 맡아주신 디지인하우스의 이영혜 사

장님께 진심으로 감사드린다. 특히 생전의 백남준에게 도움을 주신 것으로 알고 있는 이영혜 사장님이 출판해주신 것에 저 세상의 백남준도 고마워할 것으로 알고, 더욱 뜻깊게 생각한다. 또 더운 날씨에 정성을 다해준 김은주, 장다운, 김희정 씨에게도 특별한 고마움을 표한다.

2011년 9월 이경희

첫 번째
이야기

햇빛 밝은 날,
라인 강의 물결을 세라

On sunny days, count the waves of the Rhine.
On windy days, count the waves of the Rhine. _ Nam June Paik
〈Sediment〉 2005. 9호에 실린 Susanne Rennert의
'백남준의 라인강 지역에서의 초기 활동(1958~1963)' 글 중에서.

뒤셀도르프
백남준 회고전의
'레이저 콘'

"곧 내려갑니다."

2010년 9월 9일 백남준 회고전이 열리는 날, 일행은 벌써부터 로비에서 기다리고 있는데 나는 아직 옷도 못 입고 있었다. 회고전이 열리는 쿤스트 팔라스트 미술관 Museum Kunst Palast 은 호텔에서 멀기 때문에 일찍 떠나야 했다. 재촉 전화를 받고 나니 마음만 더 급해질 뿐 옷을 입는 손은 따라주지 않았다.

가지고 간 한복을 입는데, 저고리 소매 속으로 팔을 넣는 데 한참 걸리는가 하면 옷고름도 잘 매지지 않았다. 백남준이 없는 전시회인데 누구에게 보여주기 위해 서울에서 이 먼 곳까지 한복을 싸 들고 왔는지. 그런 생각에 나의 마음은 자꾸 복잡해지기만 했다.

2000년, 뉴욕 구겐하임미술관 New York Guggenhaim Museum 에서 백남준

회고전을 개최했을 때는 백남준에게 보여주고 싶은 마음에 한복을 가지고 가서, 내가 생각해도 맵시 있는 차림을 하고 전시장으로 향했다. 백남준이 한복을 좋아한다는 이유도 있었지만, 외국 언론에 백남준이 소개될 때마다 덧붙는 "코리안 본 남준 파이크 Korean born Nam Jun Paik"라는 문구의 '코리아'를 확실하게 보여주기 위해 특별히 한복을 입었다. 그때 정작 백남준은 눈이 거의 보이지 않는 데다 전시장의 조명이 어두웠기 때문에 그렇게 먼 거리가 아니었는데도 나를 알아보지 못했다.

그렇지만 관람객들에게 남준 파이크의 가족이냐는 질문을 받은 나는 "그렇다"고 대답하며 백남준이 코리안임을 과시했고, 함께 사진을 찍고 싶다는 사람들 앞에서 모델 노릇 하는 것도 기분 좋아 수없이 카메라 앞에 섰다. 그러면서 역시 한복 입기 잘했다는 생각을 했다. 그런데 이번에는 이게 뭐람. 나를 보아줄 백남준이 없는데 내가 왜 이 짓을 하고 있는지, 그래서 영 서둘러지지가 않았다.

백남준이 없는 그의 회고전에 참석하는 것은 이번이 처음이었다. 백남준 관련 행사 때마다 빼놓지 않고 어지간히 따라다닌 나였다. 행사에 나타날 때마다 "와줘서 고마워!" 하고 좋아하던 백남준은 이젠 가고 없다.

쿤스트 팔라스트 전시장은 이미 초대받은 손님으로 꽉 차 있었다. 오프닝 전야에 초청받은 사람들은 각국의 미술계 인사, 평론가, 유명 컬렉터, 언론사 기자, 그리고 우리같이 해외에서 온 백남준 친구들이었다. 해외에서 온 친구들 중에는 백남준이 생전에 나에게 소개해준 미술계 인사가 여럿 있어서, 그들과의 해후가 남준이 없는 전시장에서 그나마 나를 덜 쓸쓸하게 해주었다.

쿤스트 팔라스트 백남준 회고전을 기획한 수잔 레너트 Susanne Rennert 씨는 세련된 모습으로 손님을 맞이하고 있었다. 옆 사람이 "백남준의 유치원 친구예요"라고 나를 소개하자, '유치원 친구'라는 표현이 재미있다는 듯한 얼굴로 악수를 청했다. 1958년부터 1963년까지 백남준의 라인 강 지역 시절 연구의 일인자인 레너트 씨는 특별히, 뒤셀도르프 전시가 끝나자마자 영국의 테이트 리버풀 Tate Liverpool에서 이어질 전시회를 위해 따로 만든 영어 카탈로그를 나를 위해 사무실까지 가서 가져다주었다.

전시된 백남준 작품 중에는 서울에서 보지 못한 것이 많았다. 역시 독일에서 개최된 회고전은 백남준의 예술 흔적을 더듬을 수 있는 풍부한 내용으로 꾸며졌다. 대표작 중 하나인 'TV 부처'가 그렇게 다양한지 몰랐다. 그런데 한 고물 텔레비전 모니터에서 처음 보는 영상

이 돌아가고 있었다. 바로 전날 들른 인젤 홈브로이히 미술관Museum $^{Insel\ Hombroich}$에서 아나톨 헤르츠펠트$^{Anathol\ Herzfeld}$라는 작가에게 들은 이야기가 영상으로 상영되고 있어 나를 긴장시켰다. 아무것도 아닌 것 같은 짧은 기록 영상이지만, 백남준의 초기 활동 모습의 영상이어서 끝까지 그 앞에서 발을 멈추고 감상했다.

콧수염의 노작가 아나톨 씨는 한국의 부산바다축제에 두 번이나 초청받아 참가했다는데, 무엇보다도 관심이 간 사실은 30년 전 인젤 홈브로이히 미술관이 오픈했을 때 백남준과 함께 작업을 했다는 것이다. 그 작업은 처음부터 함께 하기로 계획되었던 것이 아니라, 그가 만든 피아노 오브제의 설치 작품을 어떤 피아니스트가 와서 쳤는데, 백남준이 바로 앞에 있는 연못에 바이올린을 띄우고 그 피아노 소리에 맞춰 퍼포먼스를 했다는 것이다. 아나톨 씨는 우연이지만 백남준과 퍼포먼스를 했다는 것을 큰 자랑으로 여기고 있었다. 회고전 전시장에서 돌아가고 있는 영상이 바로 아나톨 씨에게 들은 백남준의 퍼포먼스 장면을 담은 필름이었던 것이다. 필름의 내용은 아나톨 씨의 말처럼 연못에 띄운 바이올린들이 피아노 음악에 맞춰 떠다니는 것이 아니고, 네 명의 소년 소녀가 연못가에서 바이올린 연주를 하고, 그 음악소리와 함께 바이올린이 유유히 연못에 떠다니는 것이었다. 연못에 떠다니는 바이올린을 바라보는 백남준의 모습은 젊다 못

해 앳되었다. 그 모습은 어릴 적 남준이를 떠올리게 해서 왈칵 그리움으로 다가왔다. 남준이가 참 미남이었구나! 이제야 남준이가 미남이었다는 생각을 하다니…. 미남 백남준의 기록 영상은 한 편의 동화처럼 아름다웠다.

함께 간 언론인 송정숙 씨의 손에 이끌려 캄캄한 방에 들어갔다. 그곳에서는 관람객들이 바닥에 깔아놓은 매트리스 위에 발딱 누워 천장을 쳐다보고 있었다. '레이저 콘Laiser Corn'에서 뿜어져 나오는 빛을 보고 있는 것이었다.

"와—!"

나의 입에서 탄사가 절로 나왔다. 형언할 수 없는 오색찬란한 빛. 황홀경의 빛들이 얼굴 위로 마구 쏟아져 내리고 있었다. 멀고 먼 우주 저 끝에서 지구로 달려오고 있는 신비로운 빛에 압도당해 긴장되어 있던 온몸의 마디들이 한순간에 해체되는 것을 느꼈다. 참으로 장엄한 광경이었다. 그 순간 나는 소리 질러 남준이의 이름을 부를 뻔했다.

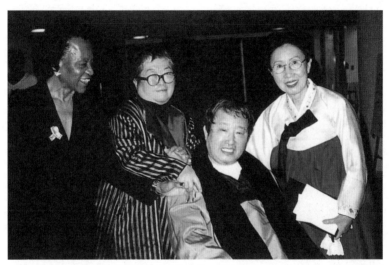

뉴욕 구겐하임미술관에서 가진 백남준 회고전 〈The World of Nam June Paik〉 오픈 리셉션에서.
부인 구보타 시게코, 백남준, 필자 이경희(왼쪽에서 두 번째부터) 2000. 2. 10. 사진 오승은.

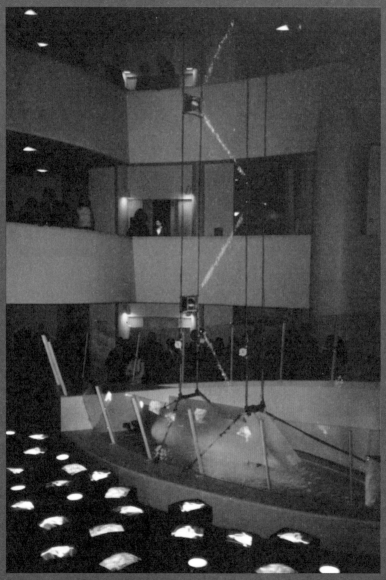

뉴욕 구겐하임미술관에서 열린 백남준 회고전 〈The World of Nam June Paik〉에 전시된 레이저 작품 '야곱의 사다리', 2000. 2. 10. 사진 오승은.

백남준의 회고전이 열린 뒤셀도르프 쿤스트 팔라스트 미술관Museum Kunst Palast 전경.
2010. 9. 9. 사진 이홍관.

1963년, 백남준이 첫 비디오 아트 전시회 〈음악의 전시, 전자텔레비전〉을 열었던 독일 부퍼탈의
파르나스 갤러리였던 집. 뒤셀도르프 쿤스트 팔라스트 미술관에서 열린 백남준 회고전에 참가한
후, 백남준의 독일 시대 흔적을 찾아다니다가 이곳에 들렀다. 현재는 갤러리가 문을 닫고 주인이
바뀌어 가정집이 되었다. 2010. 9. 사진 서정문.

Nam June Paik presenta hasta el 23 de setiembre en el Guggenheim Bilbao sus esculturas con televisores manipulados, vídeos interactivos y juegos de láser; un diálogo fluido entre tecnología y arte.

Nam June Paik y el comisario de la exposición, John Hanhardt, viendo las videoinstalaciones. Abajo, "El cono láser", creada para el museo. Ángel Ruiz de Azua

«Me gustaría que alguna de mis obras se quede en Bilbao»

Maite Redondo Bilbao

CASI UN CENTENAR de obras realizadas por Nam June Paik reúne la exposición retrospectiva que sobre este artista multimedia coreano, afincado en Estados Unidos, ofrece desde hoy el Museo Guggenheim Bilbao, tras haberse exhibido con gran éxito en Nueva York y en Seúl.

Fue el propio artista quien, a pesar de su apoplejía que le mantiene postrado en una silla de ruedas, presentó ayer esta exposición, que está patrocinada por la Fundación BBVA.

Nam June Paik no se ha querido perder este momento, que le consagra como uno de los grandes artistas del siglo XX.

¿Cómo se siente después de reunir un homenaje como éste en el Guggenheim Nueva York y Bilbao?

Estoy feliz. Ahora ya me puedo morir sumamente contento. He aprendido muchas cosas en esta exposición y espero que la gente sepa interpretar mi obra. Cuando te haces mayor piensas en el legado que vas a dejar atrás y cuál es tu postura en la historia. Hablé con Thomas Krens en 1995 y me puso la idea de proponer mi obra en Nueva York. Tardamos cinco años, pero bueno, al final, se hizo y quedó estupendamente. Creo que en Bilbao ha quedado también espectacular.

Parece que el edificio de Gehry

se fusiona con sus obras. ¿No le gustaría que alguna de sus videoinstalaciones permanecerán en Bilbao?

Estaría encantado si me proponen que una obra permaneciera aquí. Realmente, me gustaría... vídeo arte, internet.

Tras haber utilizado expresiones como la música, el performance, el vídeo, el láser... ¿Ahora, toca el turno al internet?

Tengo que reconocer que en estos momentos, me sigue interesando el láser. Pienso que Internet será un buen camino para continuar desarrollando ideas; aunque ese recurso es aún limitado y tiene muchos programas aburridos y pobres, tiene enormes potencialidades. Pero todavía no permite un gran flujo de información. Es un poco lento.

¿No le dio miedo arriesgarse en los 60 con este tipo de arte?

Tengo que reconocer que he tenido mucha suerte. Me encontré con un director de una galería judío en Estados Unidos que me ofreció la posibilidad de realizar una vídeo instalación. Para mí que venía de Corea, en aquella época en estados Unidos, era como si yo viniera del Congo: era un arte totalmente desconocido. El me dio la gran oportunidad.

¿Recuerda aquellas primeras obras?

Sí, por supuesto, hice una interpretación de mi obra en vivo y tuvo mucho éxito. Me permitió darme a conocer en el circuito de galerías. Recuerdo una anécdota muy divertida. Acababa de crear una exposición de cine presentación. Pero se asustó un poco cuando le corté la corbata y empecé a jugar con su vida y su pelo. Éramos la vanguardia.

¿Luego todo fue más fácil?

Me dio una gran oportunidad. Aunque hay que reconocer que los coleccionistas todavía son un poco reacios a comprar este tipo de arte.

Si tuviera que quedarse con una de sus obras, ¿cuál elegiría?

Quizás con una de las últimas: "Cono de láser" Un enorme cono en el que el espectador se puede introducir y sentir una sensación maravillosa.

Parque de tecnología para cultos

Imágenes, juegos de luces y rayos láser

Las imágenes, los juegos de luces, los rayos de láser están en permanente movimiento, los sonidos de diverso tipo invaden el recinto expositivo, en cuyo acceso aparece una de las máquinas exposición entre la naturaleza, el artista, una vela encendida dentro de una vieja carcasa de televisión.

"Modulación en sincronía"

"Modulación en sincronía", es una de las últimas obras realizadas por Paik. 2000 y en la que se ha utilizado el vídeo, los láseres, el agua, espejos, pantalla de proyección y otros elementos.

Una instalación a gran escala que evoca la dinámica relación entre la naturaleza y la luz y que incluye sus piezas "Dulcey sublime" (dibujos multi-

colores creados por haces de láser proyectados en el techo) y "La escalera de Jacob" (una cascada de agua a través de la cual se proyectan láser).

"Corona tv"

En una de sus esculturas, altera los tubos de rayos católicos de los televisores y crea diseños lineales como "Corona tv" o haciendo una recreación de la luna en "La luna es la tv más antigua"

"Video piano"

"Video piano", instalación de vídeo de circuito cerrado, con piano, banco, cámara, o las vídeo esculturas presentadas bajo el epígrafe común de "Familia robot" y formadas con monitores y antiguas carcasas de televisión.

Jardín de televisores

Ocupa un lugar destacado. Es una instalación de vídeo de un solo canal con plantas naturales y monitores. La idea de Nam June Paik es que en el futuro las televisiones estarán presentes en todos los lugares. Hasta en los jardines.

El artista junto a José Ignacio Vidarte

Una de las obras de Paik. Ángel Ruiz de Azua

Vídeos peces

En la misma sala, se han instalado "Vídeo peces", una instalación de vídeo de tres canales, con peceras, agua, peces vivos y un gran número de monitores.

Televisiones

Las obras de su primera época tienen como eje central la televisión. "Plantas reales" es una instalación de vídeo de

circuito cerrado con carcasa de televisión hueca, que tiene dentro tierra, plantas naturales, monitor y cámara de vídeo. "Silfaty" es en realidad, una vídeo escultura con circuito cerrado con silla, monitor y cámara de vídeo.

Sus "peces reales" son vídeos con carcasas de televisión, pecera, agua y peces.

Vídeos y láser con elementos poéticos

EL ARTISTA COREANO explora las posibilidades artísticas del láser, el vídeo o la televisión en obras realizadas durante los últimos cuarenta años.

La muestra es un escaparate de sus investigaciones durante los últimos cuarenta años en el campo de las nuevas tecnologías de las que se concluye un nuevo vocabulario visual, surgido de la combinación del vídeo o láser con elementos poéticos y humanizadores.

La retrospectiva no sigue un criterio cronológico sino que opta por la yuxtaposición de obras realizadas en diversos momentos de su trayectoria profesional, explicó John Hanhardt, conservador Jefe de Artes

Audiovisuales del Guggenheim de Nueva York.

Según el comisario, con sus obras Nam June Paik ha abierto el concepto de creación artística a las nuevas tecnologías lo que ha posibilitado nuevas expresiones como imágenes en movimiento; diálogos entre arte y tecnología; o interactividad entre el público y las instalaciones.

«El Museo Guggenheim de Bilbao -dijo su director José Ignacio Vidarte- pretende rendir homenaje a Paik por haber prestado atención a los nuevos medios audiovisuales y por la repercusión que ha tenido ese tratamiento en las generaciones artísticas actuales».

2001년, 스페인의 빌바오 구겐하임미술관에서 열린 백남준 회고전 〈The World of Nam June Paik〉을 찬양한 기사가 스페인 일간지 DEIA의 문화면 전체를 장식하고 있다. 2001. 5. 22.

"神話를 파는것이 나의 藝術"

白南準씨가 말하는 비디오 藝術과 人生

◇전위에 藝가란 자기 자신의 神話를 만들고 藝話를 하곡해 가는 사람」이라고 말하는 白南씨.
<사진=柳南烈기자>

비디오는 「現代의 종이」… 다음 世代엔 「유전자藝術」예상

35년 만에 고국에 돌아온 백남준의 인터뷰 기사.
(조선일보 1984. 6. 25. 鄭重憲 기자) 오자마자
계속 걸려오는 전화와 신문사 인터뷰 요청에 응하
느라고 지친 모습(사진)이다. 나하고의 인터뷰 때,
내가 서울에 와서 무엇, 무엇하며 지냈냐고 물었더
니, "우리말 연습하느라고 별로 시간이 없었어"라
고 대답했다. 신문기자들과 인터뷰하느라고 그렇
게 바빴다는 이야기의 표현이었다.

물고기들이
하늘을
날게 하자

쿤스트 팔라스트 회고전은 끝나자마자 영국의 테이트 리버풀 전시로 이어졌다. 이 전시가 2006년 백남준 이 타계한 후 처음 갖는 큰 회고 전이라는 긍지가 영국으로 이어지는 것에 주최 측은 흥분하고 있었다. 이번 전시회는 '백남준이 미디어 아트의 시조이고, 영웅이라는 것을 기념하기 위한 것만이 아니라 그가 목표로 하던 예술의 행적과 그가 지닌 가지각색의 재능, 즉 실험적, 음악적, 철학적, 정신적, 정치적, 그리고 기술적인, 복합성을 지닌 백남준의 다양한 현상을 보여주기 위한 것'이라고 카탈로그에 설명되어 있듯이, 여러 개의 방에 전시된 백남준의 작품은 지금껏 보지 못했던 라인 강 지역의 흔적을 시작으로, 그의 손길이 닿은 모든 자료를 담고 있어, 그야말로 백남준이 파놓은 깊숙한 동굴 속으로 들어가보게 하였다.

그중에서도 가장 관심이 간 것은 백남준의 완성된 유명 작품보다, 그의 체취가 배어 있는 물건들이었다. 그가 1960년대에 쓰던 꾀죄죄해진 전화번호 수첩이라든가 전자 음악실에서 쓰다 버린 가위로 잘린 테이프들, 그리고 낙서를 해서 버리기 직전의 종이쪽지 같은 카드들….

이런 것들이 유리 진열장 속에서 백남준의 숨소리를 내고 있었다.

마지막 방으로 들어가니, 방 안은 캄캄했고 역시 바닥에 매트리스가 깔려 있었다. 관람객들은 '레이저 콘' 때와 같이 바닥에 발딱 누워서 천장을 쳐다보고 있었다. 나는 그냥 앉아서 볼 생각으로 고개만 쳐들고 천장을 올려다보았다. 그냥 보아도 마냥 아름다운데 누워서 볼 것까지야, 싶어 앉아서 보려니까 "글쎄, 누우세요. 누워서 보세요." 어두운 전시실 안을 곰이 어슬렁대듯 걷는 나의 손을 꼭 잡고 데리고 간 송정숙 씨가 옆에서 다그치는 바람에 시키는 대로 매트리스 위에 누웠다.

"와-!"

나의 입에서 더 큰 탄사가 튀어나왔다. 천장에서 물고기들이 날고 있었다. 수많은 물고기가 빛깔도 화려하게 하늘에서 노닐고 있는 광경은 천상의 세계에서나 일어날 일이지, 지상에서 일어나는 일은 아니었다. '플라잉 피시 Flying Fish'라는 이름의 비디오 작품이었다.

이렇게 아름다울 수가! 말로는 표현이 불가능했다. 그저 보고만 있는 것이 표현일 뿐. 마음속으로 나는 '백남준 만세!'를 외쳤다. 순간,

어릴 때 일이 머리에 떠올랐다.

남준이네 집 대청마루는 무척 넓었다. 햇볕이 따사로운 봄날, 남준이
와 나는 대청마루에 앉아 그림책을 보고 있었다. 그러다 대청마루
천장에서 하얀 빛이 어른거리는 것을 보았다. 놋대야에 담긴 물이 햇
살에 반사되어 그렇게 요사를 떨고 있었던 것이다. 마치 물고기들이
날고 있는 것같이….

나는 캄캄한 전시실에서 햇살이 아닌, 백남준이 만든 '나는 물고기'
를 쳐다보며 마냥 남준이를 생각했다. 남준이는 물고기들을 날게 하
고 있었다.

이백전(二白展. 1992. 7. 원화랑) 초대 카드 두 장에
각각 다른 내용의 드로잉을 한 백남준의 사인.

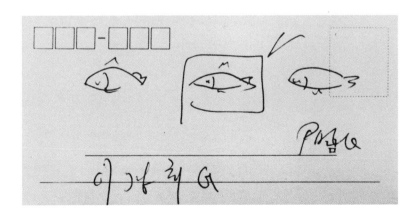

플럭서스 동료
마리 바우어마이스터와
백남준

2008년 10월 8일, 백남준아트센터가 문을 열었다. '백남준이 오래 사는 집'이라는, 백남준 스스로가 지은 이름으로 경기도 용인에 드디어 준공 팡파르가 울렸다. 자신의 '오래 사는 집'에 들어가보기를 그리도 고대했던 '집주인 백남준'은 8년이란 터무니없이 길어진 세월을 기다리다 못해 집들이도 하지 못하고, 2006년 1월 29일 마이애미 타향에서 곧바로 하늘로 떠나버렸다.

가을 하늘이 화창한 준공식 날이었다. 축사자의 호명을 받은, 독일에서 온 백남준의 플럭서스^{Fluxus} 동료 마리 바우어마이스터^{Mary Bauermaister} 여사는 단상으로 뛰어 올라가더니, 푸른 하늘을 향해 두 손을 벌리면서 허공에 대고 소리를 질렀다.

"파이크 ^{Paik}! 어서 와요. 당신의 집이 완성되었어요. 당신의 이름은 영

원히 살 거야. Wonderful!" 그녀의 동작은 옥외 준공식장을 가득 메운 축하객들의 마음을 울컥하게 만들었다. 하늘에 대고 백남준의 이름을 외치는 에너지 넘치는 동작. 나는 이제껏 그렇게 실감 나는 축사를 들어본 적이 없다.

백남준 3주기 기념행사를 위해 백남준아트센터에서 'Now Jump'란 타이틀로 국제 세미나를 열 때 마리 바우어마이스터 씨가 연사로 초청되었다. 나는 그 기회를 틈타 백남준의 친구들로 조직된 '백기사^백_{남준을 기리는 사람들}'의 세미나를 마련했다. 마리 바우어마이스터는 백남준의 플럭서스 시대를 누구보다도 잘 아는 사람이기 때문에 그녀에게 직접 백남준에 대한 이야기를 듣고 싶어서였다.

"백남준과 나는 쌍둥이라고 할 만큼 생각하는 방식이 닮아 대화 없이도 서로의 생각을 이해할 수 있었습니다. 그렇게 영혼의 대화를 나눌 수 있었기에 오랫동안 관계를 잘 유지하지 않았나 싶습니다. 우리는 백남준을 통해 동양 철학이나 불교에 대해서 많이 배웠습니다. 서로 영감을 교류할 수 있었죠. 백남준은, TV 그 자체는 너무나 멍청하기에 TV에 나오는 이미지를 변환하거나 왜곡해야만 똑똑한 기계가 된다고 생각했습니다. 백남준의 퍼포먼스를 보면서 조는 사람은 없었습니다. 백남준은 질서나 기존의 것들을 파괴하는 것을 진정으로 즐긴 사람입니다. 창의력과 생각을 통해서 엑스터시를 느꼈습니다."

마리 바우어마이스터는 강연 도중 청중에게 눈을 감게 한 뒤 대나무 악기를 입에 대고 소리를 냈다. 눈을 감으면 마음이 열려 이 소리가 소음이 아닌 아름다운 음악으로 들린다며, 이같이 고정관념을 깨는 것이 예술이라고 말했다.

1960년대 독일 예술계의 프리마돈나였던 작가 마리 바우어마이스터 씨를 뒤셀도르프 백남준 회고전에서 다시 만났다. 회고전에 참가했던 백남준아트센터 이영철李榮喆 관장, 백가사 창립 회원이자 언론인 송정숙宋貞淑 씨, 파리 르 콩소르시움 Le Consortium 의 김승덕金昇德 씨, 중앙일보 기자 정재숙鄭在淑 씨 등 우리 일행은 뒤셀도르프 교외에 있는 바우어마이스터 씨의 집에서 사흘간 머물렀다. 그리고 그녀의 안내를 받아 백남준이 독일에 남긴 흔적을 찾아다녔다. 백남준과 동갑내기인 마리의 안내는 철저했다. 그녀는 우리보다 더 큰 열정을 가지고 옛날 백남준과 함께 작업했던 시절의 생생한 기억을 회상하며 쾰른 근방 여러 도시를 함께 다녔다.

A MOMENT IN MARY'S GARDEN: 백남준아트센터 이영철 관장이 백남준과 가장 가까이 지낸 플럭서스 동료 마리 바우어마이스터 씨를 위해 사진을 합성해서 만든 포스터. 뒤셀도르프 쿤스트 팔라스트 미술관에서 열린 〈백남준 회고전〉에 참석한 후 우리 일행이 마리 여사 집에서 머물렀고, 백남준의 독일 시절 이야기와 흔적을 찾는 데 많은 도움을 받았다. 그녀의 작품, 천사의 날개를 달고 하늘을 나는 여인의 다리가 우리가 묵은 마리 집 정원의 분위기를 너무도 잘 나타내고 있고, 무엇보다도 백남준의 사진이 좋아서 나도 한 장 얻어가지고 왔다. 2010. 9.

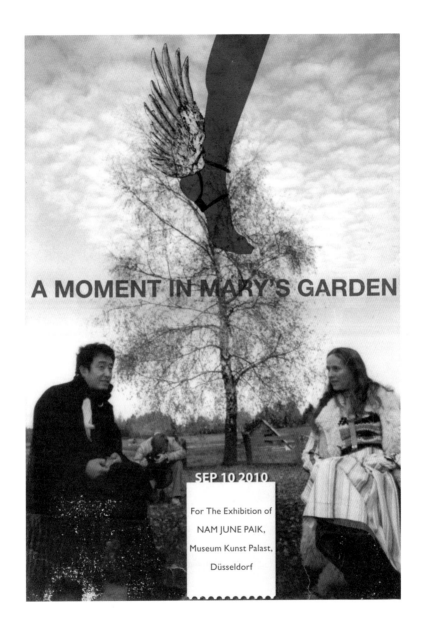

A MOMENT IN MARY'S GARDEN

SEP 10 2010

For The Exhibition of
NAM JUNE PAIK,
Museum Kunst Palast,
Düsseldorf

내가 백남준의 유치원 친구라는 것을 벌써부터 알고 있었던 그녀는 "당신과 함께 있으니까 파이크가 우리 집에 와 있는 것 같아요"라고 말하고 소녀처럼 펄펄 날며 우리의 아침 식탁을 준비하면서 행복해했다. 마리가 아침 식탁에 올린, 정원에서 금방 따 온 푸른 채소와 과일은 늦잠 잔 우리로 하여금 매번 환성을 올리게 했다.

"나는 백남준과 섹스를 하지 않았다 뿐이지 같은 침대에서 뒹굴며 서로의 예술을 키운, 소위 플라토닉 러브를 한 사이예요."

마리 씨는 우리와 함께 있는 동안 자신의 정신적인 애인 백남준을 만난 그 시절의 여인이 되어 있었다.

그녀의 집, 넓은 마당 곳곳은, 물론 집 안도 그랬지만 우주의 정기精氣를 끌어준다는 수정이나 돌, 그리고 독특한 문양의 그림으로 가득했다. 낮에는 마음을 다스리고 영감을 맑게 하는 참선參禪이라든가 요가 동작을 훈련하는 모임도 하고 있었다. 그런 그녀의 관심사가 내가 평소에 갖고 있던 관심사와 같아 더 정이 느껴졌다.

마리 씨네 집 뒤에는 숲을 이룬 정원이 있었다. 그곳 통나무집에 아니타 Anita라는 이름의 나이 든 영매靈媒가 살고 있었다. 몸집이 작은 아니타는 백남준을 잘 알고 있었다. 백남준의 글에도 아니타 영매의 이야기가 나온다. 마리와 아니타 그리고 나. 우리가 숲 속 그녀의 집에서 만난 순간 그곳에 백남준의 영靈이 와 있음을 느꼈다. 아니타는

나의 머리 위에 손을 얹더니 눈을 감았다.

"지금 백남준이 와 있어요. 경희가 온 것을 기뻐하고 있어요. 경희에 게 꽃을 주고 있네요."

나이에 비해 목소리가 카랑카랑한 아니타는 정말 뭔가를 보고 있는 것 같았다. 나는 아니타의 말을 의심하지 않았다. 그녀의 말을 믿고 듣고 있을 때의 나의 마음은 구름 위에 있는 것같이 가볍고 편안했기 때문이다. 아니타는 정원에 핀 데이지 꽃을 따서 나에게 주었다.

"남준이가 주는 거예요."

나는 그 꽃을 하루 종일 모자에 꽂고 다녔다. 어린아이처럼…

백남준이 마리 바우어마이스터의 70회 생일을 축하하기 위해 보낸 드로잉. 백남준과 마리의 나이 는 같은 1932년생이다.

베르기슈 성당의
회색빛
스테인드글라스

백남준의 플럭서스 동료 마리 바우어마이스터 씨를 통해 1960년대 초기, 백남준이 독일에서 예술 활동을 시작할 때 제일 먼저 작업 장소를 마련했던 곳이 쾰른 근교 도시 베르기슈 글라드바흐 Bergische Gladbach라는 것을 알았다. 뒤셀도르프 백남준 회고전에 참가한 후, 마리 바우어마이스터 씨의 안내로 우리 일행은 그곳을 찾았다.

그런데 도시 입구에 들어서면서, 어디서 본 듯한 도시라는 생각이 들어 물어보았더니 그 도시가 내가 '어릿광대' 꼭두극단과 사물놀이 패를 데리고 순회공연을 했을 때 노숙을 할 뻔했던, 그러다가 마음 따뜻한 마을 주민들의 도움으로 노숙하는 거리의 악사를 면하게 된 곳이었다.

조용하고 깨끗한 도시 베르기슈 글라드바흐에서 백남준이 작업을

했다는 집을 찾아갔더니 한 아가씨가 우리를 맞았다. 백남준이 자신의 아버지와 계약을 하러 왔을 때 그녀는 일곱 살 소녀였다는 에디스 만샤 Edith Manscha 는 마당 한쪽을 가리키며 지금은 없어졌지만, 그 자리에 있던 창고 건물에서 백남준이 작업했다는 이야기를 들려주었다. 그녀는 잠깐 기다리라고 하더니 백남준에게 선물로 받았다는 '춘향과 이도령'이 그네 뛰는 모습을 담은 손 자수 액자를 들고 나와 보여주었다.

백남준이 작업했던 집 근처에는 이 도시가 자랑하는 '알텐버그 베르기슈 성당 Altenberg, The Bergische Dom'이 있었다. 로마네스크와 고딕 양식이 합해진 이 성당은 쾰른 대성당의 영롱한 스테인드글라스와 달리 안개 낀 창밖을 보는 것처럼 창 전체가 회색빛으로만 되어 있어 또 다른 신비감을 느끼게 했다. 백남준은 회색빛 스테인드글라스를 보러 자주 이 성당을 찾았다고 한다.

나는 구라파에서 음악이나 미술 수준에 관해서는 매우 실망을 느꼈다. 내가 가서 본 르네상스 이후의 위대한 실물들이 너무 초라하게 보였다. 그러나 거대한 성당에 들어가서는 좀 위압감을 느꼈다. 그 위압감의 본질이 고딕의 하늘을 찌르는 듯한 공간 처리에도 있었겠지만 무엇보다도 스테인드글라스의 신비로움에

감명을 받았다. 그것은 벽에 건 그림과는 달리 빛이 통과한다는
것이 특징이다. 빛이 반사되는 것이 아니라 빛이 저 건너 바깥에
있다. 그리고 그 바깥에 있는 빛 때문에 인포메이션이 생겨난다.
그래서 난 그걸 좋아했고 그것을 내 아트로 옮겨보았다. 김용옥의
《석도화론》, 통나무, 2002

이렇게 말한 백남준이, 이 안개 긴 듯한 회색빛 스테인드글라스의 빛
에 얼마나 감명을 받았을까. 나는 성모마리아상 앞에 촛불을 올리
고 두 손을 모았다.
내가 드레스덴 공연을 준비하면서 여비 마련 때문에 힘들어하는 것
을 보며 "내가 무얼 도와줄까?" 하던 백남준의 그 착한 마음이 호텔
을 예약하지 않아 낯선 이국땅에서 노숙할 뻔한 우리를 도와준 게
아닌가 하는 생각이 들었다. 그래서 기도 속에 그에게 보내는 고마운
마음을 담았다.

백남준이 일본인 전자 기술자 **아베 슈야**阿部修也 씨에
게 보낸 편지를 번역하면서 백남준과 샬럿 무어만
Charlotte Moorman이 유럽 순회공연을 했을 때 돈이 떨어
져 노숙을 한 적이 있었다는 사실을 알았다.

아베 슈야阿部修也: 아베
씨는 백남준이 기존의 비
디오 영상을 왜곡시키기
위해 1969년에 만든 비디
오 합성기(Synthesizer)의
공동 제작자이다. '백-아
베 비디오 신서사이저'라
고 이름지었음.

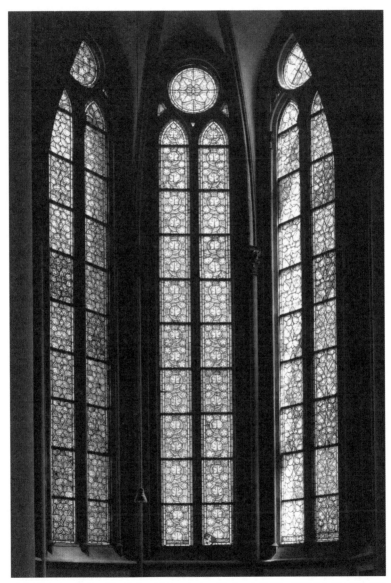

독일 쾰른 근교의 베르기슈 글라드바흐Bergische Gladbach에 있는 알텐버그 베르기슈 성당 Altenberg, The Bergische Dom의 회색빛 스테인드글라스. 백남준이 이 도시에 작업장을 가지고 있을 때 베르기슈 성당의 회색빛 스테인드글라스를 보기 위해 자주 들렀다. 《Kunstverlag Josef Fink》 P.41 사진 알렉산더 글라서Alexander Glaser, 레베르쿤센Leverkusen.

아베 씨, 바빠서 도대체 언제, 어디까지 편지를 보냈는지 잊어버리고 말았습니다. 지금 구라파 여행의 첫 번째 역驛인 베니스에 왔습니다. 콘서트는 성공했지만 돈이 떨어져서 3일 동안 노숙露宿—. 하루에 치즈만으로 겨우 지내고, 오늘 밤 로마로 향해 22일 콘서트 출연료 100달러를 미리 받을 수 있게 되었습니다. 희비극喜悲劇의 연속. 그렇지만 지금부터는 1회 100달러의 콘서트가 네 개 정도 있고, 더욱이 이어서 스톡홀름에서 600달러의 일거리가 있어 기사선餓死線은 면합니다. 게다가 동행하고 있는 샬럿 양과 절반씩 나눠야 하는 것이 큰일인데, 여자란 귀여울 때는 마냥 귀엽지만 일을 모를 때는 아귀餓鬼 이하이군요. …

가난한 예술가들의 순회공연이란 밤하늘의 별빛을 벗 삼는 데에도 익숙해져야 하는게 아닌지.

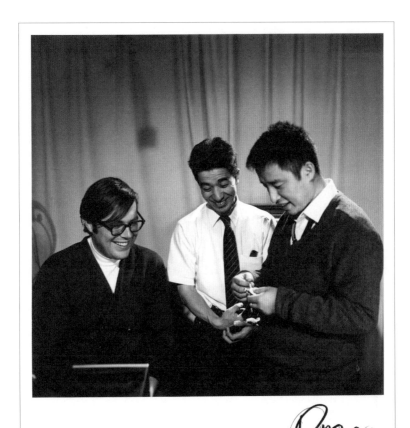

보스턴의 WGBH TV 방송국 스튜디오에서 백남준에게 설명을 듣고 있는 아베 슈야(가운데) 씨와
동 방송국의 프로듀서 프레드 바직Fred Bazyk 씨. 1970. 사진 제공 아베 슈야. 바로 이 WGBH
TV 방송국 스튜디오에서 '백-아베 비디오 신서사이저Paik-Abe Video Synthesizer'를 공동 제
작하였다.

내가 무얼 도와줄까?

1984년 8월, 동독 드레스덴 Dresden 에서 열린 유니마 UNIMA: Union
Internationale de la Marionette Association, 국제꼭두극협회 총회와 세계꼭두극페스
티벌 World Marionette Festival 참가 준비를 위해 정신이 없던 6월에 백남준
이 고국인 한국에 돌아왔다.

백남준은 나에게 궁금한 것이 많았다. 백남준이 한국에 돌아온 것은
35년 만이지만 나와의 만남은 40년이 넘었다. 나는 8월에 드레스덴
에 간다고 이야기했다. 내가 제작한 **꼭두극** 〈양주별산 꼭두극: 꼭두극은
대〉가 드레스덴에서 열리는 세계꼭두극페스티벌에서 공 인형극의 우리말임.
연을 하게 되었는데 항공료를 마련하기가 어렵다는 말도 했다.

1960년대부터 혼자 세계 여행을 하다 보니 유럽의 마리오네트 공연
에 반해 우리나라에도 그런 것이 있었으면 하고 국제마리오네트협회

인 유니마에 한국을 가입시키고는, 글 쓰는 일을 잠깐 접고 외도外道를 하다가 드레스덴에 가는 일을 꾸몄던 것이다. 당시 유럽은 아직 공산주의 국가가 붕괴되지 않은 채였다. 동독과 수교가 없는 한국을 공산국가인 동독에서 공연 초청을 하는 것은 처음 있는 일이었다.

4년 전인 1980년 유니마 총회가 워싱턴에서 열렸을 때였다. 한국이 유니마 회원국이 되어 첫 번째로 참가하면서 나는 다음 총회 개최지를 선정할 때 동독의 드레스덴에 투표를 했다. 바로 내 옆에 동독 대표가 앉아 있었는데 그에게 바게인bargain을 제안했다.

"내가 당신 나라에 투표를 할 테니 드레스덴으로 결정되면 한국을 초청해주시겠어요?"

동독 대표 닥터 메서Dr. Mäser는 한 표가 소중한 상황인 만큼 흔쾌히 "야Yah!"라며 반겼다. 닥터 메서는 영어를 못했다. 나는 독일어를 못했다. 그래도 우리는 언어가 필요 없이 눈웃음만 가지고도 충분했다. 닥터 메서는 그렇게 해서 맺은 의리를 성실하게 지켜줘 한국에서 아홉 명이나 되는 많은 인원의 비자를 세 번에 나누어 보내줬다.

꼭두극 〈양주별산대〉는 탈춤 양주별산대를 꼭두극으로 만든 것인데 거기에 등장하는 꼭두의 수가 스무 개가 넘어서 그것들을 조정할 연기자가 여러 명 필요했다. 〈양주별산대〉 안에는 한국 고유의 춤이 있고, 음악이 있고, 해학이 있고, 민속이 있다. 그리고 한국인의 다양

한 표정을 한 탈이 있어 세계 무대에 한국의 전통을 알릴 수 있다. 거기에 사물놀이 연주를 생음악으로 연주해 양주별산대 탈을 쓴 앙증맞은 꼭두들을 관객으로 온 마리오네트 전문인들로 하여금 조정하게 한다는 게 나의 연출 아이디어였다. 관객과 한바탕 굿을 벌일 생각을 한 것이다. 그런데 김용배金容培가 상쇠인 국립국악원 소속 사물놀이 패거리 네 명의 비행기 표 마련이 문제였다. 나는 백남준에게 이런 이야기들을 들려주었다.

백남준은 내 이야기를 듣더니 "경희, 참 대단한데. 어떻게 그런 일을 할 생각을 했지?" 그러더니, "내가 무얼 도와줄까?" 한다. 나는 백남준이 도와준다는 말에 놀랐다. 몇십 년 만에 막 한국에 돌아온 사람이, 잠시 머물다가 돌아갈 사람이 나를 도와준다고 하니.

"내일 문공부 장관과 만나기로 되어 있는데 내가 부탁할까?"

백남준은 진지한 얼굴로 말했다. 나는 그의 말을 급히 막았다.

"아냐, 그러지 마. 괜찮아."

한국에 오자마자 장관에게 그런 부탁을 하게 만들고 싶지 않았다. 그 후 백남준은 뉴욕으로 돌아갔고, 나는 어렵게 사물놀이 패 네 명의 항공료를 마련했다. 우리의 드레스덴행을 도와준 사람은 염보현廉普鉉 서울 시장과 리처드 워커Richard Walker 주한 미국 대사였다. 워커 대사가 문공부 장관실로 직접 찾아가, 대한민국에서 처음으로 동유

럽 국가 행사에 초청을 받았는데 정부가 도와줘야 되지 않느냐고 해서 비행기 표 한 장을 지원받았고, 염보현 서울 시장도 한국을 빛내는 일에 소신을 갖고 사물놀이 패의 여비를 도와주었다.

드레스덴 세계꼭두극페스티벌에서 펼친 한국의 공연은 기대 이상의 성과를 거두었다. 동독의 젊은이들이 우리 공연에 열광했고 장소를 이동해 가면서 〈양주별산대〉 꼭두를 촬영하며 비밀로 해달라고 부탁하기까지 했다. 공산권 나라에서 한국의 작품을 촬영한다는 것은 용납되지 않는 일이라고 했다. 혹시 자유주의 국가인 한국을 선전하는 데 사용될 수 있기 때문이란다.

드레스덴 공연을 마치고 돌아온 후 공연에 성공한 이야기와 함께, 한국일보에 실린 백남준과 나의 인터뷰 기사와 사진을 백남준에게 보냈더니 그가 곧바로 엽서를 보내왔다.

'한국일보 二枚 及 사진 감사 入手.

서울의 1週日이 꿈속 같습니다.

記事는 小說같이 재미있다고들

評 / 歐美 巡演 慶祝.

백남준.'

백남준이 관심을 가져준 드레스덴 국제 행사를 마치고, 덴마크와 서독에서 순회공연을 하고 돌아오기까지의 긴 여정은 아슬아슬함의 연속이기도 했다. 어려움이 닥칠 때마다 운명의 여신이 나의 편이 되어준 드레스덴 공연은 두고두고 내 맘속에 보람과 자랑으로 남았다.

"내가 무얼 도와줄까?" 했던 백남준의 우정 어린 말과 함께….

내가 만든 말뚝이 꼭두를 받고 좋아하는 백남준과 청담동 작은누님 댁에서. 1985.

백남준에게서 받은 구라파 순회공연 성공 축하 엽서. 1984. 12.

드레스덴에서 일으킨
사물놀이 패의 반란

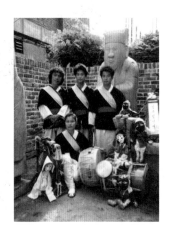

동독 드레스덴에서 열린 세계꼭두극페스티벌(Dresden World Marionette Festival)에 초청받은
나의 '어릿광대' 꼭두극단(Marionnete Theatre 'Piero')이 제작한 양주별산대 꼭두(인형)와 국립
국악원 소속 사물놀이 패거리. 1984년 낙산갤러리 뜰에서. 사진 이경희.

잦은 세계 여행 중 보게 된 마리오네트 공연에 반해 나는 1979년 한국을 유니마에 회원국으로 가입시키는 것을 시작으로 잠시 문단 활동을 접어두고, 불모지였던 한국의 꼭두극 발전 작업에 뛰어들었다. 그렇게 해서 '어릿광대'란 이름의 마리오네트 극단을 창단하고, 꼭두극 〈양주별산대〉를 제작했다. 나의 꼭두극단 '어릿광대'의 작품 〈양주별산대〉가 한국과 수교가 없던 동독 드레스덴에서 열린 세계꼭두극페스티벌에 초청되어 사물놀이 패와 함께 공연 길에 올랐다.

마침내 드레스덴 공연을 몇 시간 앞두고 우리는 손으로 그려 만든 포스터를 곳곳에 부치고, 찌라시^{광고 쪽지}를 돌리고 하는 일을 모두 끝낸 뒤 공연 시간만을 기다리고 있었다. 그런데 사물놀이 패거리의 모습이 보이지 않았다. 나는 그들이 있는 호텔 방으로 찾아갔다. 기가 막힐 일은, 그들 네 명의 패거리들은 침대 위에 대자로 누워 있질 않는가. 순간 나는 피가 머리 위로 솟아올랐다.
나는 여지없이 그들에게 소리를 질렀다.
"무엇들 하는 짓이야? 여기가 어디라고 너희들이 책임감 없이 이런 짓을 하는 거야?"
나는 용서가 되지 않아 더욱 무서운 소리로 악을 쓰며 질책을 했다.

"너희들, 당장 한국으로 돌아가! 공연은 너희들 없이도 할 수 있어. 여권, 비행기 표, 다 줄 테니 당장 돌아들 가!"

나의 온몸은 완전히 폭력배 두목이 저리 가라 할 정도의 무서운 힘으로 달궈져 있었다. 설마 내가 그런 조폭이 될 줄은 몰랐던 그들은 주섬주섬 옷을 입기 시작했다. 그들이 옷을 입는다고 용광로 속의 불덩어리가 된 나의 마음이 식을 리 없었다. 나는 그들이 하는 짓을 도저히 용서할 수 없었다. 김포공항을 떠날 때부터 공산국가인 동독 드레스덴에 오기까지, 숨막히는 힘든 상황이었던 것을 생각해서도 용서가 되지 않았다.

나의 결연한 태도가 겁이 났던지 그들은 그래도 옷을 입고 악기 준비를 하고 있었다.

"공연을 하고 싶으면 나에게 사과를 해!"

나는 엄격한 얼굴을 하고 그들에게 말했다. 사과를 받지 않고는 절대로 공연을 시키지 않을 거라고…. 그들은 서로 얼굴을 쳐다보더니 꿇어앉은 후 나에게 "잘못했습니다" 라고 사과를 했다.

그날의 사물놀이 공연은 내가 보던 중 최고의 엑스터시를 관객들에게 안겨주었다. 나에게서 받은 수모의 분풀이를 풍물 악기인 꽹과리, 징, 북에 대고 부서지도록 두들겨 쳤기 때문이었는지…. 우리의 공연이 소극장에서 하게 된 것도 관객을 열광시키는 데 한몫을 했다는 생각이

들었다. 소극장의 유리함을 알게 된 것은 백남준이 한국에서 '춤의 해'
에 퍼포먼스를 할 때, 자신의 퍼포먼스는 소극장에서 하는 것이 더 큰
효과를 낼 수 있으니까 소극장으로 정해달라고 했던 말이 생각났기 때
문이다.

김용배가 상쇠인 국립국악원 소속 사물놀이 패는 그 후 다시는 때를
부리는 일 없이 박수만 받아가며 따라다녔다. 김용배의 풍물다루기
는 천재에 가깝다. 드레스덴 공연에서 돌아온 지 2년이 되었을까 했
을 때, 그는 아까운 나이에 요절했다.

그는 백남준이 좋아했던 신기神氣 있는 풍물놀이 연주자였다.

우연偶然의 도시,
베르기슈 글라드바흐

드레스덴 세계꼭두극페스티벌에 참가한 나의 꼭두극단 '어릿광대'는
사물놀이 패와 함께 유럽 순회공연 길에 올랐다. 덴마크 주제 한국
대사관의 천호선千浩仙 공보관 주선으로 마련된 순회공연의 첫 번째 도
시인 코펜하겐과 오르후스Ärhus, 올보르Älborg를 거쳐서 독일의 베르
기슈 글라드바흐 공연을 위해 기차로 쾰른에 도착했다. 쾰른 중앙역
에 내린 나는 베르기슈 글라드바흐 공연을 마련해준 이 도시의 시의
원인 폴크마 다베리치Volkma Daveritch 씨에게 쾰른역 앞 광장에 있는 공
중전화로 전화를 걸었다. 폴크마 씨는 우리의 도착을 반겼다.

"호텔을 어디로 정했죠?"

폴크마 씨가 물었다.

"아차!"

그제야 나는 호텔을 예약하지 않았다는 것을 알았다. 어떻게 된 일일까? 이렇게 대단원을 이끌고 공연을 다니는 사람이 잘 곳을 마련하지 않고 서울을 떠났다니…. 나는 순간 아찔한 기분이 들었다.

서울서 떠날 때부터 세계 무대에 올릴 공연 준비와 단원들의 동독 비자 받기, 그리고 항공료 마련에 정신이 없었던 나는 마침 서울에 온 폴크마 다베리치 씨를 알게 되었고, 그가 자신의 도시에서도 공연을 해달라고 해서 정한 일정이었다. 나는 여러 도시에서 꼭두극 〈양주별산대〉와 사물놀이 공연을 선보일 수 있다는 욕심에 쉽게 대답을 해놓고는 잠자리 문제는 생각지 않고 보따리 싸기에만 바빴다.

호텔 예약을 하지 않고 왔다는 나의 말에 폴크마 씨는 "키옹 희 Kyung Hee —!" 하더니 잠시 말을 하지 않았다. "이 한심스러운 여자야" 하는 말로 들렸다. 그러더니 금방 명랑한 어조로 "아무 걱정 하지 말고 그 자리에서 기다리고 있으면 내가 차로 데리러 갈게요" 하고 전화를 끊었다. 나는 일행을 데리고 쾰른 중앙역 앞 광장 모퉁이로 자리를 옮겨 폴크마 씨의 차가 오기를 기다렸다. 눈앞에 서 있는 그 아름다운 쾰른 성당이 내 눈에는 그리도 쓸쓸해 보일 수가 없었다. 패거리들은 옆에 짐을 잔뜩 쌓아놓고 내 표정만 보고 서 있었다.

폴크마 씨는 그리 오래 지나지 않아 중형 승용차를 몰고 왔다.

"좋은 소식 가지고 왔어요."

폴크마 씨는 웃는 얼굴로 차에서 내리면서 그 말부터 했다. 그는 마을 친구 세 명의 집에 우리들의 숙박을 부탁했다며 호텔을 예약하지 않아도 되겠다는 것이다. 그 말을 듣는 순간 나는 보이지 않는 어떤 힘이 나를 도와주고 있는 듯한 생각이 들었다.

일행은 우리를 맡아준다는 세 집으로 각각 나누어 들어가 짐을 풀었다. 다음 날 아침, 우리를 초청해준 이 도시의 시장을 찾아가 인사를 드리고, 그 도시에서 제일 좋다는 학교 공연장에서 공연을 펼쳤다. 드레스덴에서 나를 기절시킬 만큼 애를 먹인 사물놀이 패는 이번에는 거의 혼이 나간 사람처럼 묘기를 펼친 덕에 공연장을 가득 채운 베르기슈 글라드바흐 시민들을 열광시켰다.

백남준이 첫 독일 생활 때 작업실을 열었던 베르기슈 글라드바흐가 어릿광대 공연단의 노숙을 면하게 해준 바로 그 도시였다는 것은 우연이라고 하기에는 너무도 많은 생각을 하게 한다. 더군다나 드레스덴에서 있었던 사물놀이 패의 반란 후, 거의 정신적 탈진 상태에서 찾은 도시였기에 나에게 더욱 많은 생각을 하게 했다.

"우연이란 무엇일까?"

베르기슈 글라드바흐에서 돌아오는 길에 쾰른에 들러 라인 강 변을 걸었다.

"햇빛 밝은 날, 라인 강의 물결을 세라.

On sunny days, count the waves of the Rhine.

바람 부는 날, 라인 강의 물결을 세라.

On windy days, count the waves of the Rhine."

문득 백남준의 말, '라인 강의 물결을 세라'가 떠올랐다. 라인 강 물결의 수를 셀 수 없듯이 우연에 대한 해답도 얻을 수 없었다.

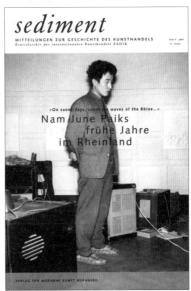

백남준의 특집이 실린 '미술품 거래사에 관한 연구서' 〈Sediment〉 2005. 9호 표지. '백남준의 라인강 지역에서의 초기 활동(1958~1963)'을 연구한 Susanne Rennert 씨의 글이 특집으로 다루어진 글에 "On sunny days, count the waves of the Rhine. On windy days, count the waves of the Rhine."(백남준의 말)이 나온다.

세계를 떠돈 어릿광대,
나의 젊은 날의 삶

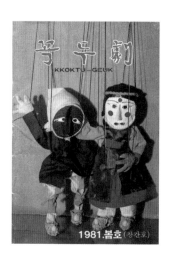

한국을 유니마 회원국에 가입시킨 후, UNIMA-KOREA의 이름으로 발간한 계간지 〈꼭두劇〉 창
간호. 표지의 사진은 꼭두놀음 패 어릿광대가 제작한 양주별산대의 말뚝이(왼쪽)와 소무小巫(오
른쪽) 꼭두(인형). 1981년 봄호.

나의 역마살驛馬煞은 1966년, 마닐라에서 열린 UN 주최 제1회 여성 지위 향상 세미나에 참가하는 것으로 시작되었다. 한 해가 멀다 하고 집을 떠나 김삿갓도 아니면서 홀로 나그네가 되어 세계를 돌아다닌 나의 사주에는 실제로 역마살이 두 개나 끼어 있다. 1989년에야 여행 자유화가 된 한국에서 해외에 나가기 위해 여권을 낸다는 것은 '하늘의 별 따기'였던 당시 나는 국제회의 참가, 또는 신문사 프리랜서 취재를 명분으로 김포공항을 빠져나가기만 하면 여권을 쥔 김에 비행기 표 하나로 갈 수 있는 나라들을 줄줄이 들르곤 했다.

그 시절에 여자 혼자 다른 나라를 다닌다는 것은, 행여 북한 첩보원에게 납치라도 당할까 봐 정부에서는 모른 척할 수 없는 일이었다. 그 때문에 나는 싫든 좋든 현지 공관의 보호를 받으며 다녔다. '나 홀로 도보徒步' 여행이 아닌, 귀한 손님이 되어 해외 공관에 나온 신사들의 에스코트를 받는 신데렐라가 된 것이다. 뒤집어 추리한다면, 이 여성이 밖에 나가서 간첩 행위를 하는 것이 아닌가 밀착 감시를 겸한 에스코트였는지도 모르지만 말이다. 그랬건 아니건 나는 그럴 때마다 기사도騎士道를 발휘하는 멋진 신사 앞의 숙녀가 되어 마음속으로 데이트 감정을 쏠쏠히 누리며 다녔다는 것도, 아니라고 말할 수는 없다.

1973년, 우리나라 사람들이 한창 남미 농업 이민을 갈 때, 교포들의 삶을 취재한다는 이유로 태평양 한가운데에 있는 타히티 섬을 거쳐, 아르헨티나, 칠레, 페루, 우루과이 등, 남미의 많은 나라를 샅샅이 돌고는, 그래도 모자라서 돌아오는 길에 카리브 해의 섬나라, 도미니카 공화국과 아이티까지 찾았다. 아이티에 간다니까 "그 가난한 나라에, 영어도 통하지 않는데 뭐 하러 가느냐?"고 말리는 외교관이 있었는가 하면 "이경희 씨라면 갈 만한 나라예요. 그 나라 그림이 좋거든요" 하고 용기를 주는 문정관도 있었다.

1972년은 유엔이 정한 '세계 도서의 해'였다. 한국은 네 번째를 맞은 브뤼셀 국제도서박람회 Brussel International Book Fair에 처음으로 참가했다. 손가락으로 셀 만큼 얼마 안 되는 책을, 그것도 번역하지 않은 책이 대부분인 허술한 한국관에 벨기에 보두앵 국왕 King Baudouin, 1930~1993 이 방문했다. 그때 박람회장에서 제일 작은 반쪽짜리 부스인 '코리아' 전시관에 들른 국왕에게 나는, 여행 때마다 핸드백 속에 준비하고 다니는 한국 문양이 조각된 페이퍼 나이프를 선물로 드렸다. 조금이라도 한국 전시관에 관심을 가지고, 오래 머무르게 하기 위해서였다.
국왕은 기쁜 표정으로 나의 선물을 받으면서 "한국은 이번에 처음 참가했지요? 당신의 책도 가지고 왔습니까?" 하고 물었다. 국왕의 의전

실장이 미리 나에 대한 정보를 말해주었기 때문에 국왕은 의례적인 관심을 표현한 것이었으나, 나는 국왕의 부드러운 미소와 친절한 물음에 어느새 국왕이라기보다 유럽의 기품 있는 신사를 대하는 느낌으로 대화를 나눌 수 있었다. 국왕은 우리 전시장에서 긴 시간을 보냈는데, 그 사실은 국왕이 떠난 후 그곳에 참가한 다른 나라 전시 책임자들이 몰려와서 왕이 당신과 무슨 이야기를 그렇게 오래 나누었느냐고 묻는 것으로 짐작할 수 있었다.

며칠 후, 보두앵 국왕과 파비올라 왕비Queen Fabiola가 초청하는 궁전 파티에 갔다. 초청장을 가지고 가지 않아 영화에서 보듯 요란하게 차린 근위병에서부터 긴 궁전 대리석 복도에서 정중하게 손님을 맞는 고령의 시종들까지 나를 쉽게 통과시키지 않았다. 그렇지만 나는 화려한 한국 고유 의상을 입고 당당한 태도로 걸어 들어갔는데 결국은 마지막 관문에서 걸렸다. 시종이 나를 기다리게 해놓고 확인하러 들어간 동안, 아마도 국왕이 코리아 대표가 왔다고 하면 즉시 들여보낼 거라고 생각하며 기다렸다. 그런 신념이 어디서 생겼는지 모른다.

과연 국왕의 연회장은 아름다웠다. 그곳 의정 담당관인 듯한 사람이 국왕에게 나를 소개하자, 국왕은 우리는 이미 알고 있는 사이라는 표정을 지으며 "그동안 잘 있었느냐"는 물음과 함께 "당신이 준 선물 무척 고맙다"는 인사를 다시 한 번 하는 것이었다. 나는 왕궁 파티에

초청받았던 이야기를 담은 '왕과 나'라는 제목의 글이 실린 나의 수필집을 국왕에게 보냈다. 그러자 보두앵 국왕이 고맙다는 편지를 보내왔다.

그 후 유럽 EU의 초대 대사로 임명되었던 송인상 宋仁相 대사와 만찬을 함께한 자리에서 EU 본부가 있는 벨기에 이야기를 하던 중 국왕 이야기가 나왔다. 그때 옆에 앉아 있던 나는, 벨기에 보두앵 국왕이 나의 책을 받고 감사 편지를 보내주었다는 이야기를 했다. 송 대사는 "아, 그게 바로 이경희 여사였군요. 내가 국왕에게 **아그레망**을 전할 때, 한국의 여성 라이브러리언 librarian 을 알고 있다는 국왕의 말에 깜짝 놀라 본국에 즉시 연락을 했지요. 그 여성이 누군지 알아보라고 했는데 끝내 찾지 못해서 야단난 적이 있었답니다."

아그레망: 외교 사절로 임명하는 것에 대해 파견될 국가에서 사전에 동의하는 일.

송인상 대사는 "그런 일은 정부에 말해주어야 합니다. 외교에 중요한 일일 수 있거든요"라고 덧붙였다. 나는 미소만 짓고 말았다.

혼자서 떠나는 나그네 길은 구애받는 일이 없어 좋았다. 박물관과 미술관에 들르는 일은 필수였지만 나는 별나게도 작은 극장에서 공연을 보는 것이 여행의 즐거움 가운데 하나였다. 그중 나를 매료시킨 것이 유럽에서 흔히 볼 수 있는 마리오네트 공연이었다. 실제 구경거

리도 없이, 일본 사람들이 버리고 간 '인형극'이라는 언어만 있을 뿐인 황무지 상태에서 유럽의 마리오네트 공연을 보면서, 꿈과 정서와 해학이 넘치는 무대에 참을 수 없는 유혹을 느꼈다. 한국에서는 전통 민속 놀음인 '꼭두각시놀음'이 그나마 박물관 유리장 속에서 잠자고 있는 유물처럼, 공연하는 일 거의 없이 남아 있을 뿐이었다.

1978년 인도 뉴델리에서 열린 아시아 작가 세미나에 갔던 나는 그 길로 독일로 향했다. 서울에 있는 독일 문화원 게오르그 레히나 George Lechner 관장이 내가 마리오네트에 관심을 갖고 있다는 이야기를 듣고 독일 슈투트가르트 Stuttgard 에 가면 세계적인 마리오네티스트가 있다고 알려주었다. 그 바람에 우선 그 사람을 만나보고 싶어 독일을 첫걸음으로 선택했기 때문이다.

프랑크푸르트 비행장에서 택시를 타고 호텔로 가는 길에는 부슬부슬 비가 내리고 있었다. 길 양옆으로 우거진 나무숲이 가도 가도 끝이 안 보인 탓인지, 택시 기사가 마치 나를 《이상한 나라의 앨리스》에 나오는 알 수 없는 세계로 데리고 가는 것은 아닌지 하는 의심도 살짝 들었다. 뿌연 하늘 때문에도 더 그랬다. 한국에서는 지나가는 것조차 보기 어려운 벤츠 택시에 앉아 거룩한 신분 행세를 하고 있었으나, 라디오에서 하이파이 음악으로 흘러나오는 모차르트인지 베토벤인지 귀에 익은 심포니 음악은 내 기분을 더욱 아득하게 만들었다.

나는 뉴델리 작가 세미나 중에 몰래 빠져나와 유명하다는 점성가에게 들은 이야기를 상기했다.

"당신의 별은 뜨거운 태양입니다. 그 태양이 새로운 곳을 향해 강렬한 빛을 비추려고 하는군요."

점성가는 손님에게 좋은 이야기를 들려줘야 돈을 벌 수 있다. 그렇기는 하지만 막 새로운 일을 하려고 하는 내가, 그것이 궁금해서 물어보러 찾아갔는데 "새로운 일을 하려고 하고, 그 일이 남을 기쁘게 해주는 일이다"라는 말을 들은 것이다. 우연히 짚어본 사기꾼의 무책임한 말이라고 해도 나는 그것을 믿고 싶었다. 진동 없이 굴러가는 벤츠의 묵직한 편안함 때문이었을까, 부슬비가 내리는 회색빛 그 길이 왠지 미지의 세계로 이어지는 길 같아 불안했지만, 뉴델리 점성가의 말을 떠올리며 기대를 걸었다.

슈투트가르트에 알브리히트 로저 Albricht Roser 라는 세계적 마리오니스트가 산다는 말을 듣고 그야말로 남대문입납으로 로저 씨를 찾아갔다. 나는 당장 마리오네트의 국제기구인 유니마에 한국을 가입시키는 일부터 했다. 프라하에서 조직된 유니마는 역사가 이미 50년이 된 유네스코 산하의 국제기구이다. 유니마 사무국장인 폴란드의 헨리크 유르코브스키 Henryk Jurkovski 박사를 통해 다음 해인 1979년에 한국

을 회원국으로 가입시키는 일을 이뤄냈다. 그 후부터 나는 어릿광대라는 또 다른 형태의 나그네가 되어 세계를 떠돌아다니기 시작했다. 나는 마리오네트의 실체를 우리나라 사람들에게 보여줘야 했다. 그래서 만든 것이 마리오네트 극단, 꼭두놀음 패 '어릿광대Marionette Theatre 'Piero''였다. 첫 번째 작품은 탈춤을 꼭두극으로 만든 〈양주별산대〉였다. 꼭두극 〈양주별산대〉는 한국 최초의 마리오네트 공연으로, 건축가 김수근이 공연 예술 발전을 위해 만든 소극장 '공간^{空間}'에서 그 첫 막을 올렸다. 사물놀이 패의 음악을 처음 탄생시킨 곳도 소극장 공간이었다.

백남준이 한국에 온 첫해에, 이 꼭두극 〈양주별산대〉가 동독 드레스덴에서 열리는 국제꼭두극페스티벌에 초청을 받아 사물놀이 패와 함께 참가할 거라는 이야기를 듣고 항공료 마련에 어려움을 겪고 있는 나를 도와주려 했던 것이다.

1982년, 프랑스 렌Renne에서 전통 예술제가 열릴 때였다. 렌문화원장의 부인 프랑수아즈 그룬Françoise Grund 여사가 한국의 남사당놀이에 관심을 가지고 내한했다. 마담 프랑수아즈 그룬은 나에게 한국의 민속놀이 '남사당^{男寺黨}'의 참가를 부탁했다. 남사당의 해외 첫 공연이었

다. 남사당 깃발을 처들고 꽹과리, 징, 장구, 피리 등 풍물을 귀청 찢어지게 쳐대는 농악 소리에 렌 시민들은 놀라고 흥겨워서 거리에 뛰어나왔다. '농자천하지대본農者天下之大本'이라고 쓴 긴 깃발을 앞세우고 길놀이를 하는 남사당 패거리 옆에서 나는 붉은 깃발 영기令旗를 처들고 따라다니는 광대가 되었다.

유럽 인의 세련된 현악기의 리듬을 사정없이 바숴버릴 듯 때려대는 우리의 풍물 악기들이 기를 쓰고 내는 소리는 프랑스의 작은 도시 렌을 마구 흔들어댔다. 실제로 시민들이 두 손으로 귀를 막고 찡그린 이마를 펴지 못한 채 거리에 서 있는 모습을 보았다.

남사당은 렌 페스티벌에 이어서 밀라노와 암스테르담 순회공연을 마치고 마지막으로 파리에 입성했다. 우리는 파리 최고의 문화 관광지 퐁피두센터 광장에서 공연을 펼쳤다. 퐁피두센터는 1978년에 백남준의 비디오 아트 전시회가 열렸던 곳이다. 파리의 각 신문에서 프랑스 국기를 상징한 백남준의 작품 '삼색기'를 보고 격찬의 글을 아끼지 않았던 현장이다. 그로부터 4년 후, 파리 시민의 격찬 속에 백남준의 비디오 작품을 관람하기 위해 긴 줄이 늘어섰을 바로 그 퐁피두 광장 그 자리에서, 나는 남사당놀이로 또 다른 파리 시민을 모아놓고 거리 잔치를 펼쳤다.

백남준은 최첨단 테크놀로지 아트로, 나는 역사의 뒤안길로 사라져

가는 민속놀이로, 남자와 여자가 바뀐 자리. 퐁피두센터 안과 밖에서 그렇게 잔치를 했다는 것이 얼마나 아이러니한 일인지.

1983년에 레이건 Ragan 미국 대통령이 부인 낸시 Nancy 여사와 함께 한국을 방문했다. 한국 주재 워커 Walker 대사 관저에서 낸시 여사가 〈양주별산대〉의 말뚝이 꼭두에 관심을 가졌다는 이야기를 워커 대사 부인 셀리노 Celino 여사가 전해주었다. 그리고 낸시 여사에게 한국 방문 기념으로 말뚝이 꼭두를 선물하면 좋을 거란 말을 해줘서 보냈더니 즉시 감사의 편지가 왔다. 양주별산대 꼭두가 외교에 한몫을 톡톡히 한 셈이다. 나는 백악관에 보낸 것과 똑같은 말뚝이 꼭두를 백남준에게도 주었다. 백남준은 좋아하며 말뚝이를 가운데 두고 나의 어깨에 손을 얹고 사진을 찍었다.

나의 어릿광대 유랑은 끝이 없이 이어졌다. 1984년 동독 드레스덴에서 열린 세계꼭두극페스티벌에 이어 1986년에는 유고슬라비아의 류블랴나 Ljubljana 청소년페스티벌에도 꼭두극 공연을 무대에 올렸다. 나는 무대 위에 〈양주별산대〉 공연 시작 전에 지내는 제사상을 차려놓고 관객들로 하여금 그 앞으로 올라와서 돈을 놓고, 우리가 가르쳐준 대로 큰절을 하게 했다. 한 가지씩 기원을 품고 절을 하면 소

원이 이뤄진다고 말해줬더니, 관객들은 너도나도 줄을 서서 올라왔다. 유럽 관객들이 지갑에서 기원을 담은 돈을 제사상에 꺼내놓으면서 큰절을 했다. 그들이 우리의 민속 무대 앞에서 정중하게 큰절을 하는 모습을 보며 나는 마냥 흐뭇함을 느꼈다.

창작 무대 공연의 역사가 짧긴 하지만 오랜 역사의 얼이 살아 있는 한국의 민속 공연 무대 앞에서는 외국인들도 무릎을 꿇고 큰절을 할 수밖에 없도록 만든 어릿광대 무대는, 세계를 떠돈 나의 젊은 날의 작은 흔적 중 하나였다.

남사당男寺黨이 구라파 순회공연의 마지막 장소인 파리의 퐁피두센터 광장에서 농자천하지대본農者天下之大本 깃발을 앞세우고 농악놀이를 펼치고 있다. 1982. 사진 이경희.

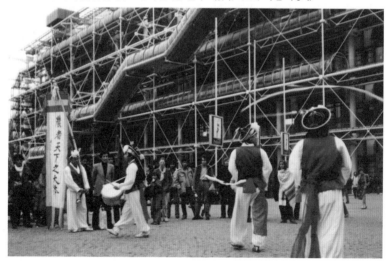

Shown above is a scene from a traditional Korean Kkokttugaksi puppet show. An international puppet show is slated in Japan on Aug. 21-30 in celebration of the 50th anniversary of the world puppet organization, UNIMA.

Mrs. Lee: Popularization Vital

'Korean Puppetry Unique'

"We have our traditional puppetry called 'Kkokttugaksi Norum' but this is very much different from the Marionette in the West. I organized the Korean puppet performance group, the Kkokttugaksi Norum-pae, to disseminate the Western form of puppetry in Korea, keeping pace with the development of Korea's own." So said Mrs. Lee Kyung-hee, director of the Kkokttugaksi Norum-pae in Seoul, in a recent interview with The Korea Herald.

The world puppeteers celebrate this year the 50th anniversary of formation of the Union Internationale de la Marionette and and in Asia as part of the celebration program an International Puppet Festival of the Asian-Pacific Area is held in Japan on Aug. 21-30.

The UNIMA, Mrs. Lee said, was established officially on May 20, 1929 in a small theater called Rise Loutek (Kingdom of Marionettes) in Prague. A total of 30 persons attended the meeting which was officially designated as the First Congress of UNIMA. The UNIMA Congress was held in Paris in 1929, in Leodium in 1930, and in Lublan in 1933.

She said that the organization of the world puppeteers expanded rapidly in the years that followed and became increasingly mature and qualitatively improved with the passage of time.

The UNIMA, according to Mrs. Lee who is also a noted lady essayist and authoress of many books, both in Korean and English, was admitted in 1969 into the International Theater Institute and then became a part of the organizational system of Unesco.

"It was ten years ago in Disneyland in the United States that I came in contact with Western puppet play for the first time," she said. "It was simply fascinating and I became surprised at the way the puppet play led the audience into a wonder land where animals, birds, flowers and trees performed their parts in a manner they could only be seen to in a dream."

"There are limits to the ability of individual human beings," she said, "but these limits are eliminated in the puppet play." "The 'performers', (puppets) in the play, fly into the air at will and do things which one could only think of doing in another world."

Mrs. Lee, who has travelled to all parts of the world to learn more about foreign puppetry, said that she saw puppet shows performed at homes in Europe by the family members. At one house in Germany, she explained, she saw the family members working together to present the show. They did this to amuse themselves as well as to entertain their guests.

The father and the daughter pulled the puppet strings behind the couch reading the scenario while the boys sang the accompaniment of the piano played by their mother. Mrs. Lee said that she could not remember seeing people happier than the Germans playing at puppetry.

"I did not understand German language but I think I did not miss much because there were the songs, dances and the rhythms, which were understood and appreciated by all peoples of the world beyond the language barrier," she said.

Mrs. Lee said that she also saw puppet shows presented at ordinary homes in Japan. Mother made puppets with her children, put strings to them and manipulated them. Mrs. Lee said that she still vividly remembered the happy and amused look of the children when they heard from mother the imitated sound of animals.

"We seldom have puppet shows at our homes like they do in Europe and Japan and I thought that this was something we should give a serious thought to in Korea," Mrs. Lee said. Korean people have many beautiful stories, legends and folklore, such as "The Brother and Sister" who were chased by a fierce tiger and who ascended to heaven using a suspended rope, ultimately the former becoming a sun and the latter the moon, she explained.

There are many other stories, she said, in which puppets could play better than any human performers and they include the "The Woodman and the Fairy." She said that family members in Korea do not have this kind of meeting but rather spend their time doing their own thing or sit before television set with glued to the screen.

She expressed hopes that Koreans will have a new understanding of the Korean and foreign puppet plays and try to develop Kkottugaksi Norum so that it will contribute to the development of international puppetry.

A total of 550 different puppets of the world will be shown at the International Puppet Festival of the Asian-Pacific Area. They come from a total 24 different countries. Forty-nine different nations of the world are members of the UNIMA, including the Soviet Union and Bulgaria. (LKS)

남사당놀이(농악, 애크러배트, 줄타기 등)의 하나인 꼭두각시놀음(사진 위)이 도쿄 유니마 행사인 아시아 꼭두극페스티벌에 참가한 기사. (코리아 헤럴드 1979. 9. L.KS.)

오, 젤소미나!

김포공항에 집합한 우리 일행 중에는 나의 큰딸 승온承溫이도 끼어 있었다. 공항으로 배웅 나온 남편이 공연 준비물을 넣은 큼직한 트렁크를 지키고 서 있는 딸을 보고는 말했다.

"어쩌다가 네가 젤소미나가 되었니?"

일행은 폭소를 터뜨렸다. 앤서니 퀸 주연의 〈길〉이라는 영화에서 거리의 차력사인 앤서니 퀸을 따라다니며 나팔을 부는 바로 그 젤소미나에 비유한 것이다. 웃기기 위해 한 말이지만 비용을 절약하기 위해 딸까지 어릿광대 꼭두극단의 단원으로 동원한 나의 마음은 씁쓸했다.

어릿광대 꼭두극단을 조직한 나는 큰딸 승온이를 프랑스 샤를르빌 메지에르Charleville Mézière에 있는 국제 마리오네트 인스티튜트 Institut

Internationale de la Marionnette에 보내 3개월간 꼭두극 연수를 받고 오게 했다. 그 애는 엄마가 하는 꼭두극이 좋아서가 아니라 대학을 막 졸업한 후여서 프랑스에 간다는 것에 마음이 부풀어, 싫다 소리 없이 연수에 참가했다. 공연료를 줘야 하는 단원을 많이 둘 수 없는 가난한 극단 살림이라 프랑스 구경까지 시켜준 딸을 단원에 합류시켰다. 공연료를 받지 못해도 노동력 착취에 대해 항의하지 못할 것이기에 급할 때는 딸애를 동원할 수밖에. 남편은 그것을 알고 공항에서 짐보따리를 지키고 있는 딸을 보면서 정말 어쩌다가 저 애가 젤소미나가 되었나 했을 것이다.

둘째 딸 승신承信이도 역시 엄마에게 걸려들었다. 초등학교 때 노트 가득 만화를 그려놓은 것을 보고 만화에 소질이 있는 것을 알았다. 꼭두를 제작하는 데는 만화처럼 해학이 있는 얼굴이 필요하다. 나는 승신이에게 피에로 꼭두를 만들게 했다. 승신이가 만든 피에로는 제대로 어릿광대 꼭두극단의 피에로로 기대 이상의 활약을 했다. 칭찬을 받고 좋아하는 승신이에게 내친김에 무대에 서서 피에로 조정하는 일을 시켰다. 대사도 만들어 말하게 했다. 승신이의 피에로는 대둑거리다가, 비틀거리다가 하며 무대 위로 걸어 나왔다. 서툰 조정 실력 때문에 흔들거리는 피에로의 모습이 더 피에로다웠던지 박수가 터져나왔다. 나는 둘째 딸 승신이도 패거리에 한동안 합류시켜 또 하나

의 젤소미나를 만들었다.

오, 가엾은 나의 딸, 젤소미나들이여! 엄마는 그래도 웃어야 했다.

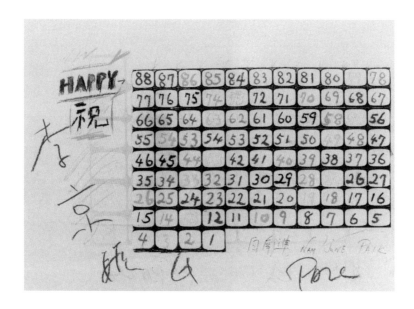

백남준이 만들어 보낸 기발한 아이디어의 연하장들.
왼쪽 페이지: 연력年曆 연하장. 1988.
오른쪽 페이지 위: 뱀의 해 연하장. 1989.
오른쪽 페이지 아래: 말의 해 연하장. 1990.
백남준은 이 연하장에 'Golden Bell' 吳社長이라고 나의 남편 이름도 넣었다.
주식회사 Golden Bell은 한화그룹사 중의 하나인데 이곳에 다니는 것을 어떻게 알았는지 모르겠다.

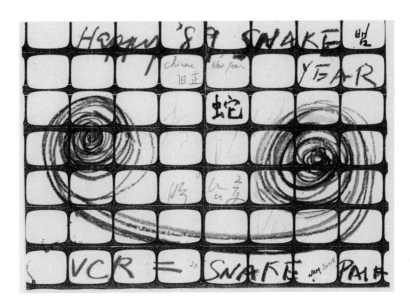

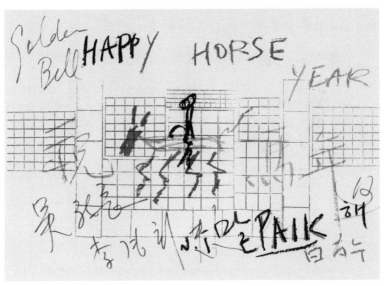

C'est la Vie!
견우와 직녀의 만남

워커힐 펄빌라, 남준이는 방에 혼자 있었다. 한국일보 인터뷰를 위해 예정에 없던 그와의 두 번째 만남이었는데 둘만 만난 것은 처음이었다. 방에 들어가자 남준이는 두 팔로 나를 감싸 안으며 "세 라 비C'est la Vie! 우린 너무 늦게 만났어"라고 말했다. 그는 부르짖듯 그렇게 말하면서 얼굴을 내 얼굴 가까이 가져왔다. 남준이의 입술이 보였다. 나는 반사적으로 그의 팔에 감싸인 내 어깨를 뒤로 제쳤다. 왜 그랬는지는 모른다. 그래도 남준이는 멈추지 않으려 했다. 그러면서 남준이는 이렇게 말했다.

"난 섹스를 못해. 당뇨병이라."

짐작도 해본 적 없는 남준이의 말.

남준이가 왜 나에게 만나자마자 이런 사실을 밝히는지. 남자로서 가

장 중요한 몸의 불능不能을, 더군다나 나에게 밝힌다는 것은 여간한 용기가 아니고는 할 수 없는 일이다. 나는 그의 말에 아무런 반응도 보이지 않고 그의 말을 못 들은 척했다. 그러나 남준이의 건강이 그렇게 되었다는 것은 충격이었다.

남준이는 정직한 남자였다. 일곱 살짜리 계집애 때, 자신과 결혼하기로 되어 있는 '남준이 색시'에게 할 수 있는 말이 "세 라 비! 우린 너무 늦게 만났어"밖에 더 있었을까. 몸이 가능치 않아 제대로 사랑의 행위를 해주지 못하는 것이 미안해서, 그래서 나에게 고백해야 한다고 생각한 것이 아닌지.

어쨌든 남준이가 만나자마자 그런 표현을 한다는 것은 나에게 제대로 사랑을 확인시켜줄 수 없음에 대한 고백이었으리라는 답을 냈다. 맺어지지 못한 사랑을 남준이는 "C'est la Vie!"라고 부르짖은 것이다.

"그렇지. 이것이 우리의 인생이지 않은가!"

남준이와 나는 '견우와 직녀'가 되고 말았다. 어쩌면 그리도 짧은 두 마디의 표현으로 긴긴 35년 동안의 공백을 메우려고 하는 것인지. 견우와 직녀의 사랑은 그렇게 비켜 가고 있었다.

남준의 목소리는 나의 귓가에 부드럽게 스쳤다. 나는 반응을 보이는 대신 조심스럽게 그의 두 팔에서 빠져나왔다. 아무것도 못 알아들은,

아니 알아듣지 못하는 어린애처럼 나는 다른 이야기로 말을 돌렸다.

"책을 가지고 왔어."

조심스럽게 그의 팔에서 자유로워진 나는 핸드백에서 문고판으로 된 수필집을 꺼냈다. 그러고는 앞에 서 있는 남준이에게 꺼낸 책을 손에 들게 했다. 남준이는 선 채로 책을 펼치더니 연보^{年譜}부터 읽었다. 연보에는 나의 어린 시절부터의 자질구레한 이야기가 다 쓰여 있었다. 명동성당 건너편에 있는 애국유치원에 다녔다는 이야기부터 천재 예술가 백남준이 유치원 동창생이라는 것까지. 그리고 오수인^{吳壽寅}이라는 남자와 결혼하고, 딸을 넷 낳고…. 이런 식으로 쓴 연보를 한눈에 훑어보더니 말한다.

"아휴, 방송을 이렇게 많이나?"

그때 한국일보 기자가 나타나서 우리의 시간은 더 이상 이어지지 못했다. 기자와 나눈 인터뷰가 길어지는 바람에 어느새 오후 2시가 가까워지고 있는 것도 모르고 있었다. 펄빌라에서 나와 차를 타고 언덕 아래에 있는 호텔 일식당에 들어갔을 때는 벌써 테이블 정리가 거의 끝나가고 있었다. 백남준을 알아본 일식당의 종업원들 덕택에 하마터면 굶을 뻔했던 점심을 염치 불고하고 화려하게 끝냈다.

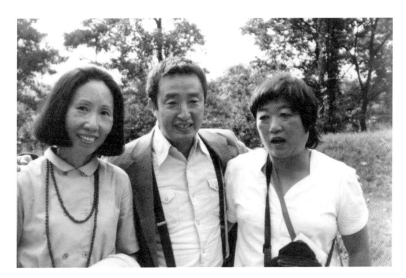

40여 년 만에 백남준을 처음 만난 날 부모님 묘소에 함께 간 나와 부인 시게코(오른쪽) 씨를 양
팔로 껴안고 있는 백남준(사진 위). 묘소에서 백남준의 큰누님 백희득白喜得 여사와 이야기하고
있는 것을 보며 좋아하는 백남준(사진 아래). 1984. 6. 27.

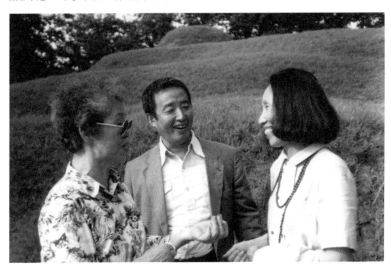

쿠바 여행은
백남준 덕분이었다

오래도록 마음에 두었던 쿠바 여행. 쿠바를 마음에 둔 것은 1963년 남미의 나라들을 돌고 마지막으로 카리브 해 주변의 섬나라인 아이티, 도미니카공화국을 여행했을 때부터였다. 공산국가인 쿠바에 들르지 못하고 온 지 40년 만이다. 사실은 백남준이 있는 마이애미에 가려고 쿠바 여행을 이유로 들었다.

"쿠바에 가려고 해요. 가는 길에 마이애미에 들를까 하는데 가도 될까요?"

남편의 허락을 받으려고 며칠을 별러 어떤 식으로 이야기할까 생각하고 한 말이다.

"마이애미에 있는 백남준에 대해 글을 써야 해서요."

아무리 자연스럽게 이야기한다고 해도 목소리가 선명하게 나오지 않

았다. 남편이 왜 모르겠는가. 나의 의도가 무엇인지를.

'이 여편네가 다 결정해놓고 나에게 허락을 받으려고 하는데 내가 안 된다고 하면 안 갈 건가.'

남편은 그렇게 생각했을 거다. 그가 '된다', '안 된다'는 대답을 하기 전에 나는 얼핏 이런 말을 했다.

"당신이 비행기 스케줄을 짜주세요. 쿠바로 먼저 가서 올 때 마이애미에 들르는 것이 좋은지, 마이애미에 먼저 가는 게 좋은지. 당신이 잘 안다는 쿠바 사람, 지금도 연락할 수 있어요?"

계략이 담긴 말이라 마음이 편할 수가 없었다. 얼굴이 화끈거리는 것을 느꼈다. 그러나 어쩌랴. 꼭 마이애미에 가야 했다. 백남준을 만나야 하기 때문이었다.

사실 백남준을 위해 글을 써야 한다는 것도 정확히 따지면 한낱 명분일 뿐, 백남준을 만나고 싶은 마음이 아니라면 그 먼 곳을 내 돈 들여서 갈 일은 없을 것이다. 무엇보다도 제일 어려운 남편의 허락을 받는 일에 이토록 몸이 뜨거워질 일도 없지 않은가. 글을 쓴다는 이유와 연결 짓는 것이 듣기 좋은 명분이기에 그렇게 말한 것이지만, 그렇다고 아주 거짓말은 아니기 때문에 글 쓰는 일도 충실히 하고 있었다.

쿠바 여행을 명분으로 내세운 터라 첫 행선지를 쿠바로 잡았다. 그

러다가 생각하니, 백남준이 있는 마이애미가 더 급했다. 그래서 마이애미 다음에 쿠바에 들르는 것으로 순서를 바꿨다. 남편에게 비행기 스케줄을 짜달라고 말해놓고는 결국 내가 정한 후 남편에게 보였다. 마이애미 4일, 쿠바 4일로 짠 스케줄을 보여주고는 "이러면 될까?" 했더니 묵묵부답이던 남편이 겨우 한마디 한다.

"마이애미에 무엇 하러 4일씩이나 있어. 너무 길지 않아?"

나는 얼핏 남편의 조언(?)에 고맙다는 듯이 "맞아, 4일은 길죠? 3일이면 충분한데…" 하고 선뜻 응했다. 실제로 3일이면 될 것을 남편이 반응해주지 않았으면 지루하게 마이애미에 머무를 뻔했다고 생각했다. 그런데 남편이 "당신, 백남준 씨와 약속은 되었우?" 하고 제일 중요한 질문을 한다.

"그럼요. 약속 없인 갈 생각을 못하죠."

남편은 더 이상 묻지 않았다. 그제야 나는 여행 허락의 중요한 고비를 넘겼다고 안도하며 출발 날짜를 정할 생각에 들어갔다.

마이애미의 백남준과는 이미 통화를 해 만날 약속이 되어 있었기 때문에 다시 전화를 하지 않았다. 내가 가는 것을 알고 있으니 도착 날짜만 알려주면 되어서 굳이 전화할 필요가 없었다. 팩스로 마이애미 도착 날짜와 비행기 도착 시간만 알려주면 되었다.

모든 것이 쉽게 결정되어 마음 편히 떠난 마이애미행 비행기 안에서

나는 남준이와의 인연을 거슬러 올라갔다. 35년 만에 한국에 돌아온 백남준의 사랑을 받아주지 못했던 일을 떠올리며 마이애미까지의 긴 비행시간 내내 "이번에는 내가 남준이를 기쁘게 해줘야지" 하고 몇 번씩이나 다짐하며 비행기 의자에 파묻혔다. 이번 만남이 마지막이 될지 모를 그에게 그동안 주지 못했던 사랑의 인사를 해야겠다고 생각했다.

나는 눈을 감고 남준이와의 사랑을 머릿속으로 그렸다. 비행기는 아직도 수평 고도를 유지하고 있었다.

1992. 사진 이은주.

나는 남준이와
사랑을 하지 못했다

남준이와 처음 단둘이 있던 순간은 나의 머릿속에서 오래도록 생생한 그림으로 재현되곤 했다. 남준이는 그 이후에 다시는 똑같은 요구를 하지 않았다. 어쩌면 그리도 절도를 지키는지. 내가 뉴욕에 갔을 때 남준이는 내가 묵는 호텔에 찾아와서도 방에 올라오지 않고 로비에서 만나자고 했다. 내가 무거운 책을 몇 권 가져간 것을 핑계로 방으로 올라오게 했더니 안에 들어올 때 방문을 완전히 닫지 않고 들어오려는 것을 나는 알아차렸다. 다정한 인사라도 하려고 마음먹고 기다리고 있었는데 말이다.

남준이는 서울에 오면, 그가 묵고 있는 올림피아 호텔로 나를 오게 해서 아침 식사를 같이 하며 둘만의 시간을 가지려고 했다. 그렇게 하는 것으로 우리의 잃어버린 시간을 메우려는 듯⋯. 어느 날 남준

이는 12시에 코리아하우스에서 문공부 장관과 점심 약속이 있었다. 그런데 앞서 약속한 사람들과의 일이 하나둘 밀리다 보니 11시 반이 되어도 끝나지 않았다. 나는 내가 옆에 앉아 있는 것만으로도 방해가 될 것 같아 일어서려 했다. 그런 나에게 남준이가 말했다.

"경희하곤 아직 얘기 시작도 하지 않았는데?"

나는 남준이를 다그쳤다.

"장관과의 약속이 중요한데 시간을 지켜야죠."

그랬더니 "경희도 중요해. 나, 경희 차를 타고 갈 거야" 했다.

호텔 로비에서는 누님이 벌써부터 차를 가지고 와서 기다리고 있었다. 코리아하우스 정원에 있던 장관 비서 두 명이 우리 차 앞으로 달려와 문을 열어준 시각은 12시 20분. 그나마 나의 차, 젊은 기사가 목숨 걸고 속력을 낸 덕택이었다. 그렇듯 많은 시간을 함께하려 하면서도 남준이는 워커힐 펄빌라에서와 같은 일을 되풀이하려 하지 않았다.

그러다가 남준이가 1996년 뇌졸중으로 쓰러졌다. 반신 마비의 혹독한 재활 치료를 받으면서도 남준이의 창작 의욕은 식을 줄을 몰랐다. 백남준아트센터 국제현상설계의 당선자 축하회 때도 "유치원 친구 이경희를 꼭 소개해줘" 하고 행사 스태프에게 지시하면서까지 나와의 관계를 여러 사람에게 알리려 했던 그였지만, 나에게 사랑의 요구는 더 이상 하지 않았다.

그가 마지막으로 가진 뉴욕 백남준스튜디오 퍼포먼스를 취재하러
간 조선일보 정재연 기자에게 "이경희를 만나고 싶어"라고 말했다는
내용이 담긴 신문 기사를 보고, 나는 불현듯 마음이 움직였다.

"남준이가 저세상으로 가기 전에 내 쪽에서 남준이에게 사랑을 주어
야지."

그런 마음이 생긴 것이다. 백남준을 만나러 마이애미로 가는 비행기
안에서, 남준이와 만날 수 있는 마지막 기회라는 생각에 나는 다시
한 번 다짐했다. 나는 의자에 깊숙이 파묻혀 남준이에게 사랑을 주
는 나의 모습을 그려보았다.

"이번에는 남준이를 꼭 기쁘게 해줘야지!"

긴 시간 동안 나는 남준이 생각에 잠겼다. 그토록 기대를 갖고 찾아
간 마이애미에서 나는 남준이에게 사랑을 줄 기회를 끝내 얻지 못하
고 말았다. 얼마나 쓸쓸한 만남으로 끝나버렸는지….

남준이는 이제 세상을 떠났다. 나는 남준이와 사랑을 하지 못했다.

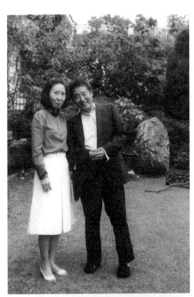

서울 문화의 거리 동숭동에 위치한 한식집에서 점심 식사를 끝내고 정원에 나와서 사진을 찍었다. 백남준은 사진을 찍을 때 늘 익살스러운 포즈를 취했다. 1985.

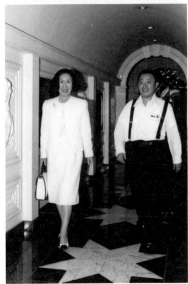

국립현대미술관에서 가진 백남준 회고전 〈백남준 · 비디오 때 · 비디오 땅〉을 성공적으로 마치고 축하 점심을 하기 위해서 걸어가는 백남준과 필자 이경희. 서울 프라자 호텔에서. 1992.

두 번째
이야기

잃어버린 시간을

찾아서

73장의 콜라주 드로잉,
'잃어버린 시간을 찾아서'

우리 집에 찾아온 백남준아트센터 연구원 김남수 씨가 처음 대하는 백남준의 작품, 73장의 콜라주 드로잉을 보고 감탄했다. 김남수 씨는 드로잉 사진을 거실 마루에 전부 늘어놓고는 백남준의 유년 시절을 기억의 순서대로 나열했다. 작품에 담긴 백남준의 마음을 한 장한 장 찾아내며 몰입하는 그의 얼굴에 땀방울이 보이더니 입고 있는 티셔츠에서 땀이 배어나기 시작했다. 마치 백남준의 혼령에 씌어 어쩌지 못하고 있는 사람처럼 보였다. 그는 그렇게 집중해서 사진들을 들여다보고는 백남준의 '잃어버린 시간'을 엮어가고 있었다.

백남준의 '백白' 자도 몰랐던 젊은이, 김남수 씨는 백남준아트센터 이영철 관장의 백남준 연구에 관여하면서 누구보다도 백남준 예술을 깊이 있게 설명할 수 있는 연구가로 우뚝 섰다. 그는 포항시립미술관

백남준 특별전 카탈로그를 위해 '잃어버린 시간을 찾아서'라는 제목으로 글을 썼다.

1996년 뇌졸중의 쇼크를 견뎌낸 백남준 씨가 73장의 콜라주 사진 위에 드로잉한 작품을 '유치원 친구' 이경희 씨에게 선물했고, 이경희 씨는 2010년 9월 세상에 공개하기에 이르렀다. 이 작품은 백남준 씨가 '유일무이한 작품'이라고 할 만큼 스스로 애착을 가졌으며, 백남준 씨의 삼계三界, 즉 과거 현재 미래가 함께 동시성의 세계를 보여준다. 따라서 이 작품의 제목을 《잃어버린 시간을 찾아서》라는 프루스트의 소설로부터 차용하고자 한다.

1996년 백남준은 죽음으로부터 돌아왔다. 뇌졸중으로 쓰러졌다가 깨어나 처음 작업한 73장의 콜라주 드로잉 작품 '잃어버린 시간을 찾아서' 중에는 창백한 백남준이 해골을 안고 있는 사진이 있다. 자신의 창조력이 고갈되면 안락사가 허락되는 암스테르담으로 보내달라는 농담을 서슴없이 하던 백남준이었지만, 이 급변은 그에게 죽음의 그림자를 드리우게 했다.

예술이란 본디 '죽음 충동'의 산물이며, 예술가는 죽음 너머에서 귀환하는 존재이다. 프로이트에 의하면, 죽음 충동이란 죽음

을 뛰어넘어 지속하려는 의지이며 예술적 의지야말로 그 대표적인 예이다. 백남준은 평소에도 "나는 작품을 만들 때 무의식으로 만든다. 인간의 정신적인 면은 대부분 18세 이전에 결정된다는 사실은 누구나 알고 있다. 나는 한국에서 17세 반이 될 때까지 살았다"고 말했다. 이 급변의 상황에서 백남준의 무의식의 발현은 최고조에 달한 것이다. 볼 수 없는 것, 느낄 수 없는 것, 잊힌 것이 분출되면서 잃어버린 기억의 시간이 문득 귀환하고 있기 때문이다.

73장의 콜라주 드로잉 작품은 백남준이 일찍이 여러 차례 제작했던 '자서전自敍傳'류와는 또 다른 엄청난 힘으로 시간의 직선적 흐름을 끊고 낯선 시간대와 마주친다. 가령, 1982년 디터 로젠크란츠에게 보낸 '태내기 자서전'이 어머니 배 속으로 돌아간 태아 백남준이 1932년대 태어나기 이전의 상상적 기억을 재활성화再活性化하는 콜라주 드로잉이라면, 이제 세상에 처음으로 공개되는 73장의 작업은 유년기의 사랑의 감응과 현재의 사적 상황이 임의로 반죽되는 특이한 콜라주 드로잉이다.

이러한 '반죽' 과정은 다음과 같은 세 가지 타입이 버무려지면서 이루어졌다. 첫째, 어릴 때 백남준이 즐겨 읽은 김소월의 시 '진달래꽃', '먼 후일', '산유화'. 가령, "산에는 꽃이 지네 꽃이 지네, 갈

봄 여름 없이 꽃이 지네", "당신이 찾으시면 그때에 내 말이 '잊었노라', 당신이 속으로 나무라시면 '무척 그리다가 잊었노라'" 같은 시구. 둘째, 이러한 시구는 백남준 특유의 비디오 아트를 배경으로 포즈를 취하고 있는 여성의 나체 장면 위에 쓰여 있다. 셋째, 1940년대 백남준의 '큰 대문 집' 앞을 지나가는 꽃상여의 행진 장면이다. 이것은 어른거리는 죽음의 고비를 암시하는 듯하다.

백남준의 죽음의 고비, 즉 중음重陰의 어두운 시간 속에서 이 드로잉 작업을 진행하고, 자신의 '유치원 친구' 이경희 씨에게 건네주었다. 드로잉의 일부에서 "뚝섬에 원족遠足 가자", "세검정에 놀러 가자"라는 권유를 하는 주인공이기도 하다. 백남준은 1968년 〈공간〉지에 '이경희 씨에게 春을 느꼈다'는 표현을 쓴 바 있거니와 이처럼 에로스와 타나토스가 뒤범벅된 혼돈의 작품에 불가능한 사랑의 여운을 드리우고 있다. 여기서 성적인 자극이 강조된 것은 감전적感電的인 사랑을 표현하는 백남준 특유의 표현이다.

이렇게 찌릿찌릿한 콜라주 방식은 다분히 과거의 기억과 현재의 순간이 비유기적인 리듬으로 만날 수밖에 없다. 요컨대 '과거와 현재의 끊임없는 대화'E. H. 카의 형식으로 진행되는 것이 백남준의 '네거티브 공상 과학'이다. 백남준은 이렇게 말했다. "예술가는 미래를 사유하는 자이다. 그러나 나의 네거티브 공상 과학

은 여전히 신비에 싸여 있는 과거에 대해 상상력을 발휘하고 연구하는 것이다. 〈임의접속정보〉, 1980

네거티브 공상 과학은 기본적으로 서구 중심의 예술 질서를 깨뜨리기 위해 백남준이 비디오 아트를 '시간 — 예술' 즉 시간 여행을 하는 예술로 제시하면서 나온 개념이다. '잃어버린 시간을 찾아서'는 그동안 아무도 알지 못했던 백남준의 내밀한 무의식 세계가 적나라하게 표출된 네거티브 공상 과학의 소산이라고 볼 수 있다.

김남수 씨의 콜라주 드로잉 작품에 대한 해석은 무의식으로 작업한 백남준의 '잊었노라⋯ 무척 그리다가 잊었노라'에 표현된 백남준의 마음보다 더 백남준을 잘 읽고 있었다.

백남준이 1996년 뇌졸중으로 쓰러진 후 나에게 보내준 73장의 콜라주 드로잉 중에서.

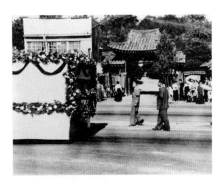

백남준이 1996년 뇌졸중으로 쓰러진 후 나에게 보내준 73장의 콜라주 드로잉 중에서.

먼 후일, 잊었노라…,
무척 그리다가 잊었노라

백남준이 뇌졸중으로 쓰러진 1996년의 일. 현대화랑에서 전화가 왔다.
"백남준 선생이 이경희 씨에게 전하라고 작품을 보내왔어요."
"무슨 작품을 보냈을까?" 병원에서 퇴원한 지 얼마 안 된 백남준이 나에게 무슨 작품을 보냈단 말인지. 나는 현대화랑에 가서 백남준에게서 온 작품들을 펼쳤다. 콜라주 드로잉이었다. 50점을 보낸다고 쓰여 있었는데 50점을 세었는데 23장이 더 들어 있었다.
콜라주는 백남준의 작품 '비디오 벽'을 배경으로 그 앞에 완전 나체의 여인이 수줍은 포즈를 취하고 서 있는 사진들이었다. 그것들이 강렬하게 나의 시선에 들어왔다. 콜라주 사진마다 나체 여인은 한 장한 장 각기 다른 포즈를 취하고 있었다. 콜라주 주변의 공백에는 백남준의 짤막한 글들이 있었다. 붉은색과 푸른색 크레용으로 낙서 같

이 써놓은 글들을 보는 순간 나는 가슴이 울컥하였다. 백남준과 나의 유년기의 추억들이 거기에 있었다. 그 드로잉들은 백남준이 나에게 보내는 메시지였다.

'기동차를 타고 뚝섬 가자', '칙칙, 퍽퍽, 汽車가 떠난다', '세검정으로 원족 가자', '허바허바 사진관', '자, 밥 먹자', '카사블랑카' … 등. 그리고 김소월의 시구도 있었다. '진달래꽃, 나 보기가 역겨워 가실 때에는…' 그런가 하면 '먼 후일'도 있었다. '먼 후일'의 시구들은 내 마음을 슬프게 했다. '먼 후일, 당신이 찾으시면… 잊었노라. 당신이 속으로 나무라시면 무척 그리다가 잊었노라…'

드로잉에 쓰인 글에는 '먼 후일'의 시구가 가장 많이 반복되어 나체 여인을 둘러싸고 있었다.

"최근 몇 년간은 주로 드로잉 작업에 몰두하고 있지요. 내 작품 가운데 한국 이야기를 가장 많이 삽입한 것은 아마도 드로잉일 겁니다." 백남준이 기자와 나눈 인터뷰에서 한 말이다.

1994년, '비디오 오페라 — 보이스와 백남준의 듀엣'이라는 타이틀로 백남준이 보이스를 위한 추모 퍼포먼스를 도쿄에 있는 소게쓰草月홀에서 가졌을 때였다.

나는 백남준과 같은 페어몬트 호텔에 묵으면서 퍼포먼스 전날 저녁

식탁에 함께 앉았다. 시게코 씨도 함께였다. 어쩌다가 나의 큰딸 승온이가 새로 화랑을 열었다는 이야기를 했다. 그렇게 이야기를 해놓고는, 문득 나에게 늘 좋은 조언을 해주는 선배가 "이경희 씨는 백남준 씨를 친구로 갖고 있으면서 딸의 화랑에서 백남준 전시회 한번 열지 못하고 있어요?"라고 안타깝다는 식의 말을 한 것이 생각나서 그 이야기를 백남준에게 하였다. 그랬더니 백남준의 반응은 빨랐다.

"나 지금 할 수 없어. 바빠서"라고 하고는 두 눈을 감는다. 내일 있을 퍼포먼스 생각 때문에 피곤한 듯 보였다. 나는 미안했다. 그리고 그 말을 한 것을 후회했다. 실은 꼭 해달라는 부탁으로 한 말이 아니라 식사를 끝내고 조용해져서 화제 삼아 꺼냈던 말이었다. 딸 승온이가 화랑을 한 것이 그때가 처음은 아니었다. 백남준이 처음 한국에 왔을 때도 하고 있었는데 나는 백남준에게 작품을 부탁한다는 생각은 나의 머리에 떠올리지도 못했다. 그런데 어쩌다 그 말을 해버린 것이다. 내가 백남준과 아무리 가까운 친구일지라도 돈벌이로 그와 연결한다는 생각은 하지 못했다. 안 한 것이 아니라 그런 생각은 아예 떠오르지도 않아서였다. 그런 나에게 가까운 주변 사람들은 딸의 화랑 이야기를 종종 했다. 그럴 때면 "참, 그런가?" 하고 생각했다가는 잊어버리곤 했다. 백남준의 친구라는 생각만으로도 나는 행복했기 때문에 다른 생각은 못했던 것이다.

소게쓰 홀 퍼포먼스 2년 후, 백남준은 뇌졸중으로 쓰러졌다. 그리고 얼마 있다가 드로잉 작품이 현대화랑을 통해서 나에게 배달된 것이다. 50점의 작품 값은 연말까지만 보내라는 팩스와 함께였다. 그때 나는 백남준의 투명성에 다시 한 번 놀랐다. 작품을 직접 나에게 보내지 않고 찾아가기 귀찮게 왜 현대화랑을 통해서 보냈나 했더니 한국에서 백남준 작품을 취급할 수 있는 권한을 현대화랑만이 가지고 있기 때문에 현대를 제쳐놓고 나에게 직접 보낼 수는 없는 일이었던 것이다. 백남준과 직접 연결했다고 해도 작품 값의 10퍼센트를 커미션으로 현대화랑에게 주어야 하기 때문이다. 팩스에는 50장을 보낸다고 써놓고는 실제로 23장을 더 보낸 것이 말하자면 그것이 나에게 주는 우정의 보너스임을 안 것도 나중에 백남준과 한 통화를 통해서였다. "작품이 더 왔어요" 했더니 "응, 그거 다 경희에게 준 거야" 해서 그 이유를 짐작했다. "남준 씨에게 작품 이야기해놓고 후회 많이 했어요. 잊고 있었는데 어떻게 이걸 보낼 생각을 했어요? 몸도 불편한데 그 많은 작품을 어떻게 만들었어요?" 나는 열심히 고맙고 미안한 마음을 알렸다.

"경희가 말한 건데 내가 어떻게 잊어버려. 머리도 살아 있고 오른손은 움직일 수 있으니까 오른손으로 그렸어"라고 말하더니, "이 작품은 내가 쓰러진 후, 병원에서 나와서 맨 먼저 작업한 작품이기 때문에 이 작품에는 특별한 의미가 있어. 이런 형식의 작품은 내가 처음으로 한

것이고 또 앞으로도 다시는 안 할 거야. 그러니까 이 작품 전체를 국립현대미술관 같은 큰 곳에서 한번 전시하길 바라. 그다음엔 경희가 어떻게 하든 맘대로 하고." 백남준이 또 말을 잇는다.

"콜라주에 나오는 나체 모델은 〈플레이보이〉 잡지에 나오는 가장 비싼 모델이야. 그 모델을 사서 찍은 사진이야." 그는 나에게 주는 작품에 그런 최고로 비싼 모델을 불러서 사진을 찍었다는 것을 밝혔다. 그가 특별히 그 말을 나에게 강조해서 말하였으나 나는 고마운 생각은 들지 않고 알몸의 여자 사진을 나를 위한 작품에 사용했다는 것이 무안하고 부끄럽기만 하였다. 나는 그 뜻을 알고 싶다는 생각도 하지 못했다.

73점의 콜라주 드로잉 작품을 집으로 가지고 온 후, 나는 그가 보낸 포장 상태 그대로 넣어두고 그 후 한 번도 다시 꺼내보질 않았다. 아니 꺼내볼 생각을 하지 않고 그냥 잘 두기만 하였다. 왜 그랬는지 그런 내 마음의 정확한 이유를 모른 채 세월을 보냈다. 나와의 추억이 담겨 있는, 그리고 그와 만나지 못했던 긴 세월의 메시지가 담겨 있는, 더군다나 쓰러졌다 일어나자마자 나와의 약속을 지키기 위해서 작업했다는 그의 작품들을 그냥 가지고 있다는 그 사실만으로도 마음이 흡족해서였는지 모른다.

나의 잊었던 어린 시절의 기억들을, 백남준이 아무렇지 않게 낙서처럼

해놓은 드로잉에 의해 아스라이 떠오르게 만든 73점의 콜라주 드로잉들이 2010년 9월 9일부터 11월 21일까지 포항시립미술관에서 전시되었다. 14년 만에 처음으로 세상에 공개된 백남준의 콜라주 드로잉 작품들이었다.

포항시립미술관에서 김갑수 관장의 기획에 따라 2010 백남준 특별전, 〈레이저에서 드로잉까지〉가 열렸을 때 백남준이 원했던 대로 73점의 콜라주 드로잉 전부가 한꺼번에 전시되었다. 그에게서 받은 지 만 14년 만의 일이다. 백남준 전시 경험이 여러 번 있는 큐레이터 문인희 씨가 작품을 보자마자 "어머, 이 작품에는 백 선생님의 특별한 메시지가 담겨 있네요" 하며, 엄마의 품이 느껴지는 아늑한 분위기의 작은 방을 특별히 꾸며 전시했다.

세상에 처음 공개되는 백남준의 유일한 콜라주 드로잉 작품이 포항시립미술관의 아주 작은 전시실 네 벽 위에 가득 걸린 것을 들여다보며 이제는 가고 없는 백남준을 생각하며 나는 벅차오르는 가슴을 달랬다. 나도 모르게 눈물이 흘렀다. 그리도 착하고 순했던 남준이. 나의 말을 다 들어준 남준이인데, 나는 그가 원하는 것을 다 들어주지 못했다는 생각이 가슴을 짓눌렀기 때문이다. 떠들썩하게 전시되지 않고, 어머니 품속 같은 아늑한 방에서 드로잉에 나오는 백남준과 나의 어릴 적 추억에 싸여 남준이를 실컷 그리워하였다.

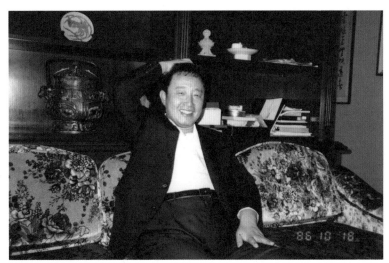

작은누님 백영득白榮得 여사 댁에서의 백남준. 1986. 사진 이경희.

한국일보 인터뷰를 위해 필자 이경희와 두 번째 만났을 때의 백남준. 워커힐 호텔 펄빌라 2603호
실에서. 1984. 6. 29. 사진 이승권.

유치원과 견우牽牛와 직녀織女,
'서울에서 부다페스트까지'

《백남준의 귀환^{백남준아트센터, 편저 이영철, 2010}》 공동 편집자인 김남수 씨가 나에게 "선생님, '유치원 친구'가 무슨 의미일까요?"라고 물었다. 나는 나와 백남준이 애국유치원 시절 함께 다녔다는 사실 그대로의 기억을 들려줬다. 그러자 그는 내 앞에 1963년 열린 백남준의 첫 번째 전시 〈음악의 전시 — 전자 텔레비전^{Exposition of Music — Electronic Television}〉의 포스터를 펼쳐놓았다. 거기에는 16개의 주제가 네모 칸에 빼곡하게 들어차 있었다. '선禪 수행에 대한 도구', '20세기의 기억', '당신은 궁금하지 않은가'라는 글이 쓰여 있었는데, 그 맨 첫머리에 묘하게도 '어른들을 위한 유치원'이란 글씨가 있었다.

"백 선생에게 '유치원'은 일종의 유토피아였습니다. 전시가 끝난 지 일 년 후에 손수 쓰신 글에 보면, '지금이 곧 유토피아다'라는 문장이 나

옵니다. 여기서 '지금'은 아이처럼 깨어 있는 순간, 지금 여기를 말하는 것으로 보입니다. 즉 아이의 마음으로 자유롭게 만들고 행동하는 것이야말로 유치원 다니던 시절의 특권이라고 보신 것 같습니다."

김남수 씨의 설명을 듣자, 나는 백남준이 나를 줄곧 '유치원 친구'라고 말하면서 사방팔방 끌고 다닌 이유를 어렴풋하게 알 것도 같았다. 김남수 씨가 다시 이런 질문을 던졌다. "선생님, 선생님이 쓰신 《백남준 이야기》에 보면, 숙명여중 다니실 때 단체 관람으로 당시 명동에 있던 국립극장에 가셨고, 그때 경기중학 학생들도 함께 왔기 때문에 백남준 선생님을 찾았지만 보지 못했다고 적으셨습니다. 먼 훗날, 백남준 선생님을 다시 만났을 때 "중학교 때, 명동의 국립극장에서 경희를 보았는데 부끄러워서 숨었지"라고 말씀하셨죠. 그런데 그때 보신 공연은 무엇이었습니까?"

그동안 한 번도 생각해보지 못한 질문이라 처음에는 당황했는데, 그가 전혀 다른 각도에서 질문을 던졌기 때문에 나는 그 시절을 다시 떠올릴 수 있었다.

"혹시 〈심청전〉이 아니었나요?"

내가 바로 "맞아요. 〈심청전〉을 보고 나서 우리 반에서 내가 심 봉사 흉내를 내는 바람에 아이들이 웃었어요"라고 말하자, 김남수 씨는 다시 백남준과 관련된 자료를 주섬주섬 늘어놓았다. 그 자료 중

에는 1973년에 〈심청전〉으로 영화를 찍겠다고 한자로 쓴 내용이 있었고, 백남준 자신이 직접 베껴 쓴 〈심청전〉 대본이 있었다. 또 1984년 6월에 "춘향과 심청을 내세운 본격적인 비디오 작품을 구상하고 있다"고 밝힌 일간지 인터뷰 자료도 있었다. 나는 한편 신기하기도 하고 놀랍기도 했다. 어릴 때부터 착하고 얌전한 아이인 줄만 알고 있었던 남준이가 이처럼 어릴 적 기억을 예술의 소재로 삼았다는 것이 새삼 놀라웠다. 김남수 씨 덕분에 나는 유년기 기억의 편린을 되찾게 되었다.

이러한 질문과 답변이 이어지면서 김남수 씨에게 그동안 내가 지내온 삶의 이야기를 솔직하게 들려줘야겠다는 생각이 들었다. 시간이 날 때마다 가끔 찾아온 그는 몇 시간이고 나의 이야기를 가만히 듣다가 불쑥 생각난 듯이 한마디씩 했다. 내가 이야기를 할 수 있도록 가끔 김남수 씨가 던지는 백남준에 대한 질문이 나로서는 백남준에 대해 그냥 흘려버릴 뻔했던 기억을 생각나게 하여 좋았다. 백남준에 대해 얼마나 깊이 연구했으면 별것 아닌 듯한 질문을 계속 하는 걸까. 나는 김남수 씨의 물음에 대답하기 위해서 백남준과 함께 지냈던 나의 유년 시절의 기억을 하나씩 되살렸다. 오래도록 깊은 물속에 침전되었던 퇴적토에 작은 물고기 한 마리가 와서 먹이를 발견하고 주둥이로 톡톡 쪼아대는 바람에 세월에 묻힌 굳은 침전물들이 서서히 물 위

로 떠오르는 기분이 들었다.

내 이야기는 대체로 《백남준 이야기》, 《이경희 기행수필》에 담겨 있지만, 아직까지 세상에 공개하지 않은 내용도 많았다. 1989년 세계 여행 자유화 조치가 내려지기 수십 년 전부터 세계 곳곳을 여행했노라고 하자, 김남수 씨는 매우 놀라워했다. 뿐만 아니라 내가 1970년대 후반부터 꼭두극, 사물놀이, 남사당 풍물패의 유럽 투어 공연을 우리나라에서 처음으로 이끌고 다녔다는 사실을 듣고는 더욱 놀란 눈치였다. 나도 한동안 잊고 있던 젊은 날의 체험이었지만, 다시 이야기를 시작하자 '그때는 나도 참 여러 가지 일을 많이도 했구나' 라는 생각이 들었다.

"한번은 동독의 드레스덴에서 세계꼭두극페스티벌이 열려 간 적이 있어요. 그 도시는 오랜 '꼭두각시놀음'의 역사가 있고 많은 '패거리'가 있는 곳이에요. 제2차 세계대전으로 중세 때의 건물들은 거의 파괴되었지만 고딕 성당과 오래된 건축물들이 도시의 역사를 지켜주고 있었어요."

이런저런 이야기를 하다 보니, 이런 세계적인 민속 축제에 참가하기 위해 떠날 때 백남준이 "내가 무얼 도와줄까?"라고 묻기도 하고, 실제로 남몰래 도와주기도 했던 사연까지 나오게 되었다.

한참을 듣고 있던 김남수 씨는 또 이렇게 물어왔다.

"선생님, 백 선생님이 '견우와 직녀에 대해 이야기하신 것을 알고 계세요?"

그러면서 그는 백남준이 쓴 〈별들의 랑데부〉의 일부를 읽어주었다.

"하늘의 별들—견우와 직녀—도 일 년에 한 번은 만나는데, 지상의 스타들은 만나지도 못한다."

칠월칠석 밤이면 젊은 남녀의 별들이 재회해 그 기쁨의 눈물이 비가 되어 세상을 풍요롭게 한다는 꿈을 '굿모닝 미스터 오웰'에 담았다는 것이다. 젊은 날 스스럼없이 만났지만, 이제는 대스타가 되어버려서 만날 수 없는 존 케이지나 요셉 보이스 같은 예술가들을 자신의 위성 아트로 다시 만나게 했다는 것이다. 백남준은 마음이 따뜻하고 다정한 사람임이 분명했다. 그런데 이러한 '한여름 밤의 꿈'이 나와 무슨 상관이란 말인가?

김남수 씨의 이야기는 이랬다.

"본래 견우와 직녀는 만나지 못하는 법입니다. 칠월칠석의 재회는 아주 특별한 것이고, 어떤 의미에서는 어긋난 만남이자 때늦은 만남입니다."

이 이야기를 듣는 동안, 무엇인가가 스쳐 지나갔다. 그것은 백남준과 재회했던 때의 기억이었다. 그의 첫 마디가 "아, 경희!"였다. 어느새 남준이가 두 팔로 나를 안으며 말했다.

"C'est la Vie! 우린 너무 늦게 만났어."

왜 그 기억이 불현듯 났을까. 자라면서 남준이네 가족에게 '남준이 색시'라는 말을 들었는데, 그렇게 남준과 나의 정혼이 이루어진 사실을 남준이 환기하기 위해서 한 말이었을까.

"두 분은 마치 견우와 직녀처럼 만났다는 생각이 듭니다. 사실 두 분은 재회하기는 했지만, 세계를 중심으로 생각해보면 서로 멀리서 각자의 원圓을 그리는 궤도 안에 있었습니다. 한 분이 북미에 있을 때, 다른 분은 동유럽 여행을 다녔고, 반대로 한 분이 서유럽에 있을 때, 다른 분은 남미를 여행하고 계셨어요. 또 한 가지, 백남준 선생의 비디오 아트는 민속학과 인류학적 자료로 가득 차 있습니다. 남부 아시아의 민속 축제, 몽골의 노래, 남미의 삼바 춤, 한국의 굿 등등, 온갖 자료와 현대 예술가들의 퍼포먼스를 편집했습니다. 그런데 이경희 선생이 한국의 가장 민속적인 문화를 세계에 알리는 전령으로서 앞장서셨다면, 그리고 백 선생이 뒤에서 도와주셨다면, 이것은 보통 일이 아닙니다."

김남수 씨의 주장은 백남준과 나는 각자의 여행 궤도가 있어 만나지 못한 채 세계 곳곳을 떠돌아다녔다는 것이다. 듣고 보니, 나는 일찍부터 한국에서 가장 여행을 많이 했고, 그 기록을 기행 수필 형식으로 출간까지 하지 않았나. 김남수 씨의 주장을 완전히 믿는 것은 아니지만 충분히 흥미로웠다. 이런 해석은 백남준아트센터에서 2009년

부터 이영철 관장과 김남수 씨가 《백남준의 귀환》이란 책을 만드는 과정에서 인류학과 신화학의 관점에서 비롯된 것이라고 했다. 백남준은 갈라진 서양식 학문과 사상을 하나로 묶어 종합적인 지혜를 보여주는 예술로 나아갔다고 하니, 이는 이해할 만했다.

그러면서 김남수 씨는 백남준의 작품 '서울에서 부다페스트까지'를 보여주었다. 그 작품에는 요셉 보이스와 함께한 늑대 콘서트 장면이 나오는가 하면, 프랑스 TV의 요청으로 나와 백남준이 '큰 대문 집'― 백남준의 생가 터 ― 을 방문하는 장면이 나란히 나왔다. 나는 이 작품의 제목이 왜 '서울에서 부다페스트까지'일까, 하는 의문이 들 수밖에 없었다. 김남수 씨의 말에 따르면, 그것이 유라시아 초원 지대의 주인공을 보여주는 것이라고 했다. 부다페스트는 헝가리의 수도인데, 바로 유라시아 초원의 유럽 중심인 헝가리 평원으로 들어가는 관문을 상징했다고 했다. 그렇다면 서울은?

백남준의 부인, 시게코 씨는 나를 가리켜 '교 히메^{京姬: 일본 말로 '서울 여자'라}는 뜻'라고 부르곤 했다. 내 이름이 서울 경^京에 여자 희^姬이기 때문에 이는 맞는 말이지만, 그 호칭을 듣는 느낌은 묘했다. 시게코 씨가 나를 백남준과 관련해 '서울 여자'라고 부르는 것인지, 아니면 백남준이 이 말을 자주 써서 시게코 씨가 나를 그렇게 불렀는지는 알 수 없었다.

"그것은 서울, 즉 유라시아 초원의 아시아 중심인 만주평원과 몽골고

원으로 가는 관문을 뜻하는 것이 아닐까요? 서울은 백 선생이 17년 6개월을 살았던 도시였고, 자신의 예술적 무의식이 완성된 터전이었습니다. 굿을 비롯한 모든 문화적 자산과 서구의 영향을 받은 동아시아 근대 문명이 가득한 곳이었습니다. 그 서울을 생각하면 이경희 선생이 하나의 대명사처럼 떠오른다는 뜻이라고 보입니다."

김남수 씨의 해석은 거침이 없었다. 나는 그의 말이 옳은지 그른지 판단할 수 있는 기준이 분명하지 않았지만, 그가 가리키는 손길을 따라 '서울에서 부다페스트까지' 작품 위 한쪽에 붙은 황금 순록상을 바라볼 수밖에 없었다.

"이 순록이 바로 북방 유라시아의 툰드라에서 초원까지 분포되어 있습니다. 이 작품이 얼마나 백 선생의 마음을 적나라하게 보여주는지 모릅니다."

순록의 무리가 떠도는 초원 지대의 아련한 풍경, 백남준은 그런 풍경을 꿈꾸었던 것일까. 나는 너무나 낯설어진 백남준을 다시 생각하지 않을 수 없었다. 훨씬 더 인간적이고, 훨씬 더 높은 꿈을 가진 천재 청년의 모습으로 나에게 다가왔다.

그런 시간들이 흘러가면서 나는 나대로 내 인생을 되돌아보게 되었고, 그 시간 동안 어느 틈엔가 끼어들기 시작한 백남준은 나에게 어

떤 사람이었는지 새삼 생각하게 되었다. 내가 알던 '유치원 친구' 백남준과는 점점 달라지는 것을 느꼈기 때문이다. 고국을 떠난 지 35년 만에, 나와 헤어진 지는 서로 초등학교가 갈린 뒤부터 44년 만에 나타난 백남준은 이미 세계적인 예술가가 되어 있었다. 비디오 아트를 창조한 예술가로 유명했고, 1984년에는 아메리카와 유럽을 연결하는 위성 쇼 '굿모닝 미스터 오웰'을 발표해 세계적인 화제를 불러 모으기도 했다.

그때만 해도 내가 알고 있는 범위를 훌쩍 뛰어넘은 백남준에 대해 다소 낯선 느낌을 갖고 있었다. 그러나 그해 6월 김포공항에 발을 내딛자마자 "내 유치원 친구, 이경희를 찾아달라"라고 했을 때, 나는 이상한 기분에 사로잡혔다. 무엇보다 '유치원 친구'라고 하니, 기자들도 웃고, 세상 사람들도 웃을 거라는 생각이 들었다.

그 후로 20여 년의 시간 동안 백남준은 무던히도 나를 졸랐다. 자기 전시회에 와서 봐달라고 졸랐고, 자기와 나에 대한 글을 써달라고 졸랐고, 그가 출연하기로 된 TV에 같이 나가달라고 졸랐다. 심지어 공항에 배웅하러 꼭 나와달라고도 졸랐다. 남준이의 말을 듣고 있으면 언제나 어린아이 같다는 생각을 하게 된다. 마치 엄마의 치마를 붙잡고 어리광을 부리는 아이처럼 졸랐는데, 지금 생각해보면 남준이의 그 요구를 다 들어주지 못한 것이 아쉽게 느껴진다.

35년 만에 한국에 돌아온 백남준이 고국에서의 일정을 마치고 뉴욕으로 돌아가는 날 김포공항에서 마주한 백남준과 필자 이경희. 백남준은 서울을 떠나면서 나에게 공항에 나와달라고 무척 졸랐다. 나는 사람들이 많이 나올 테니까 나가지 않겠다고 했는데 백남준은 사람들이 많이 나올 테니까 경희를 인사시키겠다고 나오라고 했다. 나의 생각과는 정반대였던 백남준의 얼굴에 무엇 때문인지 걱정이 가득하고 나도 표정이 안 좋은 얼굴이다. 1984. 6. 30.

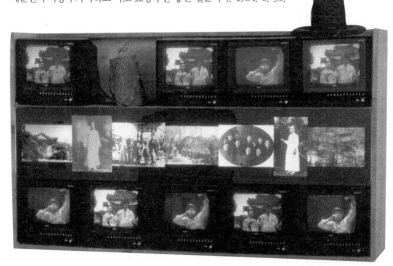

백남준의 비디오 작품 〈서울에서 부다페스트까지〉. '서울'을 나타내는 백남준의 창신동 큰 대문 집에서 찍은 백남준과 나의 영상(프랑스 카날 폴뤼 TV에서 백남준의 '잃어버린 시간을 찾아서'란 제목으로 촬영한)과 '부다페스트'를 상징하는 요셉 보이스의 사진과 순록상(像)(위)이 있다.

N AM J UNE PAIK

EXP*osition of music*

EL*ectronic television*

Tel. 35241 · 11. – 20. März 1963

Wuppertal-Elberfeld · Moltkestraße 67

Galerie Parnass

Kindergarten der »Alten«	How to be satisfied with 70%
Féticism of »idea«	Erinnerung an das 20. Jahrhundert
objets sonores	sonolized room
Instruments for Zen-exercise	Prepared W. C.
Bagatélles americaines etc.	que sais-je?
Do it your . . .	HOMMAGE à Rudolf Augstein
Freigegeben ab 18 Jahre	Synchronisation als ein Prinzip akausaler Verbindungen
is the TIME without contents possible ?	A study of German Idiotology etc.

Artistic Collaborators....**Thomas Schmitt**
Frank Trowbridge

Technic.....................**Günther Schmitz**
M. Zenzen

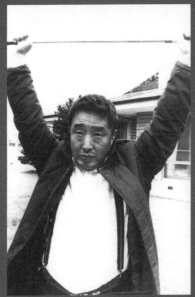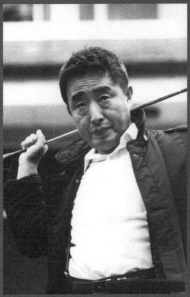

청담동 작은누님 댁에 머물던 백남준은 아침이면 마당에 나와 가벼운 운동을 하며 몸을 풀었다.
1986. 사진 이경희.

왼쪽 페이지: 1963년 독일 부퍼탈에 있는 파르나스 갤러리Galerie Parnass에서 열린 백남준의 첫
번째 전시회, 〈음악의 전시, 전자 텔레비전Exposition of Music, Electronic Television〉의 포
스터. 이 포스터에 나타난 16개의 항목 중에 제일 첫 번째에 '어른들을 위한 유치원 Kidergarten
der 'Alten''이 있다. 전시장에 놓인 오브제들과 16개 항목에 나열된 글들과 연관시켜볼 때 선禪
수행의 도구로 가동되고 있는 골프채가 '성인을 위한 유치원'이라는 것이 한 평론가의 해석이다.

1984년 백남준이 한국에 돌아오기 직전에 도쿄에 있는 와타리화랑에서 전시회를 하고 있는 백남준을 취재한 기사. (한국일보 1984 6. 3. 특파원 李炳日 기자)

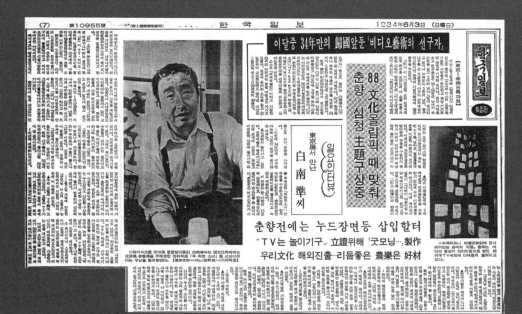

오른쪽 페이지: 한국을 떠난 지 35년 만에 돌아온 백남준과 나눈 인터뷰 기사. "비디오 아트는 도대체 뭐가 뭔지 잘 모르겠어요"라는 기자의 말에, "예술은 반은 사기입니다. 속이고 속는 거지요. 예술이란 대중을 현혹시키는 겁니다. 매스게임이 아니라 페스티벌이지요. 나는 굿장이에요. 여러 사람이 소리를 지르고 춤을 추도록 부추기는 광대나 다름없습니다"라고 대답하는 백남준. (중앙일보 1984. 6. 30. 李圭日 기자)

"한국인의 生命力 작품에 담고싶어"

34년만에 母國을 둘러본 전위예술가 白 南 準씨

인터뷰

仁寺洞에 화랑 많은데 깜짝 놀라

우리 藝術性 결코 美國에 안뒤져

白南準씨는 『예술은 곳이 다』면서 소탈하게 웃었다.

나의 유치원 친구,
白南準 백남준 이야기

나의 유치원 친구 남준이를 이 나이에 다시 만날 수 있으리라고는 꿈에도 생각하지 못했다. 그런데 35년 만에 그는 세계적인 예술가가 되어 한국에 돌아온 것이다. 그가 돌아온다는 소식을 신문에서 읽고 나는 옛날 사진 묶음을 뒤졌다. 남준이와 찍은 사진이 있었다는 것이 기억났기 때문이다.

그때 남준이와 내가 사진을 찍으려는데 갑자기 어떤 여자아이가 우리 둘 사이에 끼어들어 사진을 다시 찍을 수밖에 없었던 기억이 담긴 사진인데, 아무리 찾아도 없었다. 그러나 다행히 유치원 졸업 때 모두가 같이 있는 사진은 남아 있었다. 반갑기 그지없었다.

나는 맨 뒷줄 왼편에 상고머리 아이가 남준이라는 것을 금방 알아냈다. 바로 양옆에 서 있는 애들도 모두 상고머리를 하고 있었는데 나

는 왜 그런지 남준이만 상고머리라고 기억한 것은 이상한 일이다. 그때 남준이는 말이 없는 조용한 아이였다. 그 때문에 그 애가 좋았다. 그런데 사진 속에서 내가 어디 있는지를 찾는 데에는 시간이 걸렸다. 똑같이 에이프런을 입고, 가슴에 흰 손수건을 달고, 똑같은 형의 단발머리를 한 여자아이들 가운데에서 나를 알아내기가 힘들었던 것이다. 둘째 줄 가운데 단발머리가 나와 비슷했다. 그리고 그 얼굴을 다시 본 후에야 나라는 것을 확인할 정도였다.

남준이와 나는 창신동 같은 동네에 살았다. 그 애 집은 서울에서 이름난 부자여서 매일 아침 유치원에 갈 때면 나는 그 애 집 캐딜락 자가용을 타고 가곤 했다. 그 시절 서울에 캐딜락이 두 대밖에 없었는데 그중 하나가 남준이네 것이라고 했다.

남준이네 집은 마당이 넓고 뒤쪽에는 동산이 있어 아이들이 가서 놀기가 아주 좋았다. 우리 어머니와 가까이 지내셨던 남준이 어머니는 늘 나를 불러 남준이와 놀게 하셨고, 나도 그 애가 많이 가지고 있는 일본 고단샤講談社의 그림책을 볼 수 있어 매일같이 놀러 가곤 했다.

우리 유치원은 명동성당 앞에 있었는데 남준이와 나는 때때로 을지로에서 동대문까지 전차를 타고 집에 오기도 했다. 나는 자가용보다 전차를 타고 오는 것이 더 좋았다. 그것은 우리 아버지가 전기 회사에 다녔기 때문에 돈을 안 내고도 전차를 탈 수 있어서였다. 나는 동

그란 나무로 된 전차 패스를 목에 걸고 다녔는데, 차장에게 그것을 쳐들어 보이며 큰 소리로 "모쿠사쓰 목찰(木札)의 일본 발음" 하고 그냥 차 속으로 들어갔고, 남준이는 차표를 내고 타곤 했다. 말하자면 나에겐 그것이 남준이 앞에서 유일하게 뽐낼 수 있는 일이었던 셈이다.

남준이도 전차로 집에 오는 것을 좋아했다. 그 애와 나는 전차에 오르자마자 우리가 들고 다니는 바스켓을 양옆에 놓고, 창밖을 향해 무릎을 세우고 앉았다. 땡땡거리는 전차 소리를 들으며 창밖을 내다보면 마차도 지나가고, 소달구지도 지나갔다. 우리는 그렇게 앉아서 밖을 구경하는 것이 재미있어서 종점인 동대문에 다 와서도 차장이 내리라고 할 때까지 앉아 있곤 했다.

남준이 집엔 그 애 외사촌들이 자주 와서 놀곤 했다. 그런데 남준이는 그 애들과 공 던지기를 하고 놀다가도 내가 가면 슬그머니 잡고 있던 공을 놓고 나에게 오곤 했다. 그러한 남준이를 외사촌들은 못마땅하게 생각하는 눈치였다. 나는 그런 것을 느낄 정도의 계집애였던 것을 기억한다.

어느 날 나는 남준이 집에서 숨바꼭질을 하다가 그만 이마를 다쳤다. 남준이와 둘이서 뒤편으로 숨으러 갔는데, 창고 뒤에 쭈그리고 앉다가 낮은 지붕 도당에 나의 이마가 긁혀 피를 뚝뚝 흘렸다. 남준이는 흐르는 피에 겁을 먹고 있었다. 나는 무서워하는 남준이에게 미안해

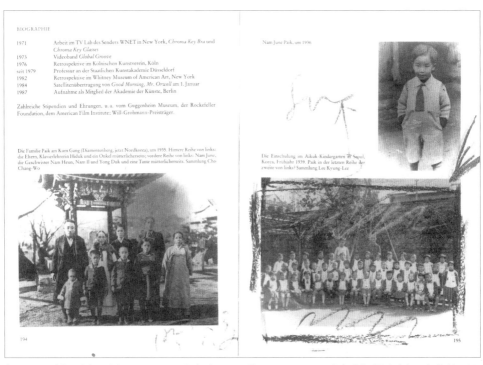

BIOGRAPHIE

1971	Arbeit im TV Lab des Senders WNET in New York, *Chroma Key Bra* und *Chroma Key Glasses*
1973	Videoband *Global Groove*
1976	Retrospektive im Kölnischen Kunstverein, Köln
seit 1979	Professur an der Staatlichen Kunstakademie Düsseldorf
1982	Retrospektive im Whitney Museum of American Art, New York
1984	Satellitenübertragung von *Good Morning, Mr. Orwell* am 1. Januar
1987	Aufnahme als Mitglied der Akademie der Künste, Berlin

Zahlreiche Stipendien und Ehrungen, u. a. vom Guggenheim Museum, der Rockefeller Foundation, dem American Film Institute; Will-Grohmann-Preisträger.

Die Familie Paik am Kum Gang (Diamentenberg, jetzt Nordkorea), um 1935. Hintere Reihe von links: die Eltern, Klavierlehrerin Hiduk und ein Onkel mütterlicherseits; vordere Reihe von links: Nam June, die Geschwister Nam Heun, Nam Il und Yong Duk und eine Tante mütterlicherseits. Sammlung Cho Chang-Wo

Nam June Paik, um 1936

Die Einschulung im Aikuk-Kindergarten in Seoul, Korea, Frühjahr 1939. Paik in der letzten Reihe der zweite von links? Sammlung Lee Kyung-Lee

194

195

《Paik Video》(글 에디트 데커Edith Decker. 출간 쾰른Köln: 두몬트DuMont, 1988)에 실린 애국유치원 졸업 사진(오른쪽 아래)과 6세 때의 백남준 사진(왼쪽 위). 이 책에 백남준이 독일어로 번역한 나의 글 '왕자와 공주'가 실렸다. 유치원 사진 위에 그 설명이 씌어 있는 나의 이름 Lee Kyung Hee를 살려 'For'만 집어 넣은 백남준식 사인 방법이 재미있다.

서 이마의 아픔도 느끼지 못했다. 그 후 어른이 되어서도 나는 이마에 살짝 남은 상처를 보면서 그때 그 일을 생각하곤 했다.

유치원을 졸업하고 남준이는 수송국민학교로, 나는 교동국민학교로 갈라져 가게 되었는데, 졸업하는 날 남준이가 이 사실을 알고 어찌나 슬피 울던지 남준이 어머니가 그것을 달래느라고 혼이 났었다는 이야기를 나중에 들어서 알았다. 나도 우리가 서로 헤어지게 된 것을 미리 알았더라면 울었을 것이 분명했다. 그때 부모님들이 왜 우리를 다른 학교에 가게 하셨나 하고 원망했던 일도 기억난다.

그 후 우리는 자연히 만나는 횟수가 줄어들었다. 그리고 우리 집은 동대문 밖 창신동에서 종로2가로 이사했다. 내가 숙명여중에 다닐 때였다. 단체 관람으로 명동에 있는 국립극장에 갔는데, 그때 경기중학교 학생들도 와서 극장에 앉아 있었다. 경기중학이면 남준이가 다니는 학교여서 그가 왔을 것 같아 두근거리는 가슴으로 그 애를 찾았다. 그러나 남준이는 끝내 눈에 띄지 않았다. 서운했다. 그 서운함이 몇 년 계속되었던 것 같다.

남준이가 일본으로 갔다는 것을 안 것은 부산으로 피란 가서였다. 나의 어머니는 그때까지도 남준이 어머니와 연락을 하셨던지 우리가 부산으로 피란 간 지 얼마 안 되어 나를 남준이 집에 데리고 가셨다. 남준이 어머니께서 나를 보시자마자 "준^準이는 홍콩으로 갔다가 지

금은 일본으로 갔단다" 하셨다. 그 말을 들은 나는 그렇게 허망하고 쓸쓸할 수가 없었다. 남준이는 그렇게 한국을 떠나버렸던 것이다.

백남준의 귀국은 매스컴을 통해 알았다. 비디오 아티스트로서 그는 내가 알고 있는 정도를 훨씬 넘는 대단한 인물이 되어 있었다. 백남준이 그의 일본인 부인과 함께 입국하는 모습을 텔레비전으로 보았다. 반갑기도 하고, 이상하게 서먹서먹한, 아무튼 그런 기분이었다. 내가 만일 소설로 쓴다면 그때의 기분을 제대로 표현할 것 같은데… 하는 생각이 들었다.

그러니까 아주 오래전, 내가 결혼한 지 얼마 안 되었을 때, 남준이의 작은누님을 길에서 만난 일이 있었다. 그때 누님은 "남준이는 장가 안 들고 독일에서 전위예술인지 뭔지 괴상한 짓을 하고 있다"고 걱정스럽다는 식의 이야기를 들려주어서, 남준이가 그냥 예술만 하고 사는 줄만 알았는데…. 그런 그가 일본인 부인과 함께 고국에 돌아온 것은 나에게 세월을 느끼게 했다. 흰 와이셔츠에 검은 멜빵을 맨 헐렁한 옷차림의 백남준이 친척들의 환영을 받고 있는 모습을 방에 앉아서 먼 산 바라보듯 했지만, 나의 머릿속 주마등은 끊임없이 굉음을 내며 돌아가고 있었다.

그런데 남준이가 공항에 내리자마자 기자들의 질문에 "나의 유치원

친구, 이경희를 만나고 싶다"라고 말했다는 기사가 석간신문에 실려
있는 것이 아닌가! 나는 혹시 잘못 본 것이 아닌가 했지만 분명히 거
기엔 '유치원 친구, 이경희'라고 쓰어 있었다. 나는 깜짝 놀라고 반가
웠다. 도대체 누가 그 '이경희'가 난 줄 알 것인가? 그러나 그가 분명
나의 친구였음을 확인해주는 감격적인 말임에 틀림없었다.

그날 밤, 나는 퇴근한 남편에게 이 사실을 전하면서 신문 기사를 보
여주었다. 남편은 기사를 보면서 "미친 놈!" 하고 내뱉듯이 말했다.
그러나 그의 얼굴과 음성은 '응당 그럴 수 있다'는 것을 이해한 사람
의 그것이었다. 사실 남편이 아무 말 없이 가만있었으면 얼마나 불편
했을까? 그런데 그의 너무도 적절한 표현이 그리도 고맙게 느껴질 수
가 없었다.

남편은 나의 첫 수필집 《산귀래》에 쓴 '王子와 公主'라는 글을 통해
이미 남준이와 나 사이를 알고 있었기 때문에 남준이를 유치원 남자
친구 이상의 성장한 남자로 보지 않고 있다는 것을 알았다.

나는 그가 묵고 있는 워커힐 호텔로 전화를 걸었다. 그러나 그와 즉
시 연결되지 않았다. 나는 교환양에게 이름과 전화번호를 일러주고
백남준 씨에게 전해달라고 했다. 얼마 후 전화가 걸려왔다. 남준이한
테서였다. "여보세요. 이경희…"라고 말하는데, 그 목소리가 40년 지

낳는데도 나는 남준이의 목소리임을 금방 알 수 있었다. 물론 그의 변한 목소리를 알 리가 없었지만 그 음성이 남준이라는 것을 알았다. 남준이는 다른 이야기 없이 처음부터 이렇게 묻는 것이었다.

"경희, 이마 다친 것 어떻게 되었지? 경희 이마에 피가 흘러서 내가 얼마나 미안했는지 몰라. 상처가 아직 남아 있어? 우리 둘이 찍은 사진이 있을 텐데 경희가 가지고 있지 않아? 우리가 들고 다니던 바스켓 생각나? 경희 것은 빨강, 내 것은 하양…. 땡땡거리는 전차 재미있었지? 전차 굴러가는 쇠바퀴 소리도 좋았고―. 그때 명동의 국립극장에서 경희를 보았는데 부끄러워서 숨었었지."

남준이에게 나는 아직도 그때 그 세월 속에 머물러 있었다.

그와 만나는 날, 나는 유치원 사진을 가지고 갔다. 그와 나를 연결할 것이 그것밖에 없었으니까. 그는 사진을 들여다보며 "경희는 여기 있는데 나는 어디 있지?" 했다. 남준이도 나처럼 자기의 얼굴은 잊고 상대의 얼굴만 기억하고 있었다는 것이 얼마나 재미있는 일인가!

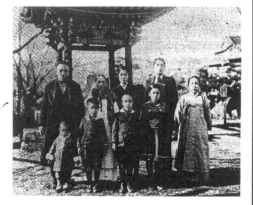

Familie Paik am Kum Gang (Diamantenberg, jetzt Nordkorea), um 1935. Hintere Reihe von links: die Eltern, die Klavierlehrerin Hiduk und ein Onkel mütterlicherseits; vordere Reihe von links: Nam June, die Geschwister Nam Heun, Nam Il und Yong Duk und eine Tante mütterlicherseits (Photo aus der Sammlung Cho Chang-wo)

Kyung-Hee Lee

Prinz und Prinzessin*

Da stand ein riesiges Haus am Ende einer Allee, das einem reichen Mann gehörte. Sein Eingang war so groß, daß man es nur »Das Haus mit dem großen Tor« nannte. Das Haus bestand aus verschiedenen Einheiten – dem Hauptgebäude für die Frauen, den Männerhäusern –, die sich auf dem großen Grundstück verteilten. Im hinteren Garten gab es einen kleinen Hügel, der den Kindern so groß vorkam, daß sie sich vor ihm fürchteten. Der Hausbesitzer wollte nicht, daß die Kinder aus der Nachbarschaft im Haus spielten. Darum betraten vielleicht die Kinder das Haus nicht.

Im Haus lebte ein Knabe namens Nam June, der mit mir in den Kindergarten ging. Da meine Mutter mit Nam Junes Familie befreundet war, konnte ich in ihrer Begleitung das riesige Haus oft besuchen. Nam Junes Mutter, die uns die große Tür öffnete, die in den in verschiedenen Grüntönen gemalten Gang führte, gab mir Süßigkeiten, etwa Bonbons mit Sesampuder, Reiskuchen, Kuchen aus Mehl, Honig und Öl und Mandarinen. Sie bat mich, zu Nam June zu gehen und mit ihm zu spielen.

Gewöhnlich setzte ich mich dann stumm nieder und hatte keinen Mut, zu Nam June zu gehen und mit ihm zu spielen, weil er immer verschwand, ohne ein Wort zu sagen. Nam Junes Mutter ging mit mir ins Zimmer, wo der Junge war,

und bat ihren Sohn, mit mir, seiner lieben Freundin, zu spielen.

Nam June vergnügte sich mit den Bilderbüchern, die er um sich ausgebreitet hatte und die fast den ganzen Raum ausfüllen. Er schaute mich nicht an. Er hatte viele Bilderbücher von Kodansha.[1] Immer wenn ich ihn besuchte war sein Zimmer voll von Bilderbüchern. Es gab viele interessante Bilder in diesen Büchern, und Nam June wußte genau, daß ich die Bilderbücher sehr gern mochte.

Dann endlich waren wir uns nah genug, um die Bilderbücher auf den kleinen Hügel zu tragen und auf einem Stuhl aus Stein nebeneinander sitzend zu lesen. Wir verbrachten einige Zeit zusammen, ohne etwas Wichtiges zu sagen, bis meine Mutter mich zu sich rief. Für andere sah es vielleicht so aus, als wären wir sehr vertraut miteinander. Es kann sein, daß ich Nam June, der nicht gern redete, sehr gern mochte. Ich machte ihn zu einem Prinzen, der in den Kodansha-Bilderbüchern als mein Freund erschien, immer gut gekleidet, mit einer sauberen rundgeschnittenen Kurzhaarfrisur. Und ich stellte mir vor, eine Prinzessin zu sein, die auch in den Bilderbüchern erschien. Der Prinz und die Prinzessin mochten sich, ohne etwas zueinander zu sagen.

Die ganze Familie von Nam June, von seiner Mutter bis hin zu seiner älteren Schwester nannte mich Nam Junes »Braut«. Es wurde mir erzählt, daß Nam June einmal fürchterlich weinte und erst dann aufhörte, als seine Mutter ihm

109

독일에서 발간된 〈NAM JUNE PAIK Video Time-Video Space〉(1992)에 독일어로 번역된 나의 글 '왕자와 공주'가 실린 곳에 백남준이 사인을 했다. 백남준은 물음표 두 개를 합쳐서(하나는 거꾸로) 하트 모양을 만든 이 사인을 하면서, "이것은 아무에게나 해주는 사인이 아냐"라며 생색(?)을 냈다. 글과 함께 실린 사진은 금강산 여행 중의 백남준 가족. 앞줄 왼쪽 끝의 어린아이가 백남준, 그리고 작은형, 큰형, 작은누나. 뒷줄 왼쪽부터 아버지, 어머니, 큰누나.

Video artist Paik Nam-june holding prints exhibit at Hyundai Gallery

An exhibition of 20 etchings by the world-famous Korean-born video artist Paik Nam-june currently under way at the Hyundai Gallery in Apkujong-dong, southern Seoul, offers a good opportunity to get acquainted with the artist's admirable world of shrewd sensibility and satirical wit.

All produced during the past couple of years, the works on view include a monochromatic rendition of what appears to be a scene from the artist's childhood memories. An old family picture framed like a television screen shows 10 people, including the artist's mother, his father's first brother's wife, his father's brother's first daughter and his father's first brother's third son's wife, all clad in the styles of the 1930's.

Do all these complicated kinship appelations indicate the acute nostalgia felt by the world's pioneer avantgarde artist in the novel field of video art, who has spent a larger portion of his 54-year life abroad than at home? Or, are they simple inventions of his experimental genius? The answer could be both, or neither.

Asked what led him to engage in art upon his arrival in Seoul for his first visit home in more than three decades in June, 1984, Paik simply said: "Life is boring. I want to make it interesting." Born in Seoul, he studied classical piano and composition. He later studied esthetics at the University of Tokyo. He settled in Cologne, West Germany in the late 1950s. He went to the United States in 1964.

What makes this particular etching look even more interesting is the way the figures are dressed. The artist's mother is attired in a man's coat and hat, and one of his female cousins is in a boy's school uniform. The picture also shows his first piano teacher, confirming his early childhood education in music.

Another work worthy of mention is titled "Rosetta Stone." Again framed in a TV screen, the stone is executed using a combined technique of aquatint and etching in eight stripes of different colors. Each stripe carries hieroglyphic signs and Chinese characters, probably explaining the cultural background of the artist that often results in a delightful harmony of East and West.

The exhibition, scheduled to continue until March 13, is the second show in Seoul featuring prints produced by this video artist of worldwide reputation based in New York. In early February, 1984, his silkscreens were displayed in an exhibition at a downtown gallery, which coincided with visits by the American avant-garde musician John Cage and dancer-choreographer Merce Cunningham for performances at the Sejong Cultural Center.

Exactly one month earlier, at the dawn of the New Year's Day, the three artists delighted world television audiences with a live satellite show, "Good Morning, Mr. Orwell."

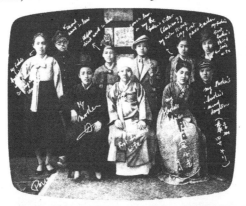

"A Family Photo with Secrets Unveiled" is one of the etchings by world-famous Korean-born video artist Paik Nam-june that are displayed in an exhibition at the Hyundai Gallery in Apkujong-dong, southern Seoul.

현대화랑에서의 백남준 판화전 신문 기사(코리아 헤럴드 1985. 3. 5). 백남준 집안의 여인들(어머니, 큰어머니, 작은어머니, 큰누나, 사촌누나들)이 남장을 하고 찍은 사진이 실렸다.

왕자王子와 공주公主

어릴 때 동대문 밖 창신동에 포목점 '호랑이 담배 피우는 집'이 있었다. 그 옆 골목으로 들어가면 막다른 곳에 굉장히 큰 부잣집이 있었다. 대문이 어찌나 큰지 동네에서는 그 집을 큰 대문 집이라고 불렀다. 큰 대문 집은 안채니, 사랑채니, 바깥채니 해서 군데군데에 방과 마루가 있었으며, 집 뒤뜰에는 동산이 있어 어린 우리들에게는 가슴이 울렁거릴 정도로 어마어마하게 느껴졌다. 그래서였는지, 다른 동네 아이들은 그 집에 함부로 들어가서 놀지 못했다. 그 집에는 나와 유치원 한 반에 다니는 남준이라는 사내아이가 살았다. 우리 어머니와 남준이의 어머니는 서로 가깝게 지냈기 때문에 나는 어머니를 따라서 자주 남준이네 집에 갔다.

남준이와 나는 같은 유치원에 다니니까 서로 친하게 지낼 수도 있었

는데 남준이는 동네 딴 사내아이들같이 나에게 장난을 치거나 집적대지도 않았고 항상 나만 보면 슬그머니 다른 방으로 가버리곤 했다. 남준이 어머니는 울긋불긋한 그림이 그려져 있는 기다란 다락문을 열고 깨엿이라든가 강정, 약과, 그리고 귤 같은 것을 꺼내주시며 남준이하고 같이 먹게 하셨다. 그런데 남준이는 나하고 그걸 같이 먹을 생각을 하지 않고 방문을 열고 슬며시 마루로 나갔다. 나는 남준이가 나를 보고도 아무 말 없이 나가버렸는데 어떻게 남준이한테 말을 붙일 수 있을까 생각하며 그대로 앉아 있곤 했다. 남준이 어머니는 나를 남준이 방으로 데리고 가서 함께 놀게 하셨다.

남준이는 자기 방에 하나 가득 그림책을 꺼내놓고는 나를 쳐다보지도 않고 책만 보는 체했다. 남준이는 '고단샤노 에혼講談社의 그림책'을 많이 가지고 있었고, 내가 그 집에 갈 때마다 언제나 그렇게 방바닥에 가득 꺼내놓곤 했다. 이들 그림책에는 재미나는 그림이 많이 있었는데 남준이는 내가 그 책을 무척 좋아한다는 것을 알고 있었다. 그러다가 남준이와 나는 책을 한 권씩 들고 뒷동산에 올라가 나무 의자에 나란히 앉아서 보곤 했다. 나의 어머니가 나를 부르러 올 때까지 둘이는 말도 별로 하지 않았지만 남이 보기엔 꽤나 다정해 보였을는지도 모른다.

나는 말을 잘 하지 않는 남준이를 좋아했던 것 같다. 늘 좋은 옷을

깨끗이 입고 머리는 짧게 상고머리를 한 남준이를 속으로 '고단샤노 에혼'에 나오는 王子^{왕자} 같다고 생각하면서, 나는 마음속으로 거기 나오는 어느 公主^{공주}가 되어보곤 했던 것이다. 왕자와 공주는 서로 말없이 좋아했다.

그래서인지 남준이 집에서는 남준이 어머니부터 남준이 누나에 이르기까지(그때 남준이 누나는 여학교에 다니고 있었는데 나는 그 여학생 누나를 어른으로 생각하고 있었다), 가족 모두가 나를 남준이 색시라고 불렀다. 나는 '남준이 색시'를 어린 나에 대한 애칭으로 생각했다. 언젠가 남준이가 하도 울어서 "너 그렇게 울면 경희한테 장가 안 보낸다" 했더니 울음을 그치더라는 것이다. 그 후로 나는 진짜 '남준이 색시'가 되었는데, 나는 속으로는 좋아했지만 겉으로는 부끄러워했다.

남준이 집에는 자가용 자동차도 있었다. 나는 남준이 덕에 지금의 YWCA 자리에 있던 유치원까지 자동차를 타고 다녔다. 내가 택시 아닌 자가용 자동차를 탄 것은 그때가 처음이었던 것 같다. 남준이네 자동차를 타고 유치원에 가서 내릴 때나 집 근처에서 내릴 때면 으레 아이들이 우우 몰려오곤 하였는데, 그럴 때마다 겉으로는 뽐내는 체했지만, 속으로는 부끄러워서 자동차에서 내리기가 무섭게 언제나 달아나버리곤 하였다. 어머니는 열심히 서둘러서 그 차편에 나

를 태워 유치원에 보내려고 하셨지만 나는 남준이네 집에서 그러한 어머니를 싫어하지 않을까 걱정했다. 나는 차 속에서 둘이만 있을 때도 남준이가 여전히 말을 안 해서 그랬는지 공연히 남준이 앞에서는 우리 집이 굉장히 가난한 것같이 생각되어, 내가 입고 있는 옷도 다시 한 번 만져보고 신고 있는 신발도 내려다보곤 했다. 그럴 때면 오직 한 가지 "너희 집 뒷동산의 전등은 우리 아버지가 달아준 거란다, 너 알고 있니?" 하고 입속으로 중얼거리곤 하였다.

남준이 집에서는 뒷동산에 있는 벚꽃을 밤에도 즐길 수 있게 한다고 전기 회사에 다니시던 우리 아버지한테 부탁해서 전등을 단 모양이었다. 물론 돈은 남준이네가 낸 것이고 우리 아버지는 그 설계라든가 공사工事만 거들어주셨나 본데, 언젠가 나의 어머니께서 동네 집 부인들과 이야기할 때 "그거 경희 아버지가 전부 달아준 거예요" 하는 것을 들었던 일이 있었기 때문이다.

나는 남준이에게 속으로 늘 그것을 뽐내고 있었던 것이다. 남준이와 나는 둘 다 유치원에서 말을 잘 안 하고 울기 잘하는 아이로 손꼽혔다. 한번은 유치원 운동회 때 '밤 줍기'를 한 적이 있었다. 선생님은 밤을 운동장 한가운데에 널찍하니 뿌려놓고 호루라기 소리와 함께 아이들에게 밤을 줍게 했다. 나는 밤을 하나라도 많이 주우려고 했지만 몸이 잘 안 움직였다. 다른 아이가 주우려고 하는 것에만 손

이 갔기 때문에 나중까지 몇 개밖에 줍지 못했다. 남준이도 덩달아서 내가 주우려고 하는 것에 손을 뻗곤 했기 때문에 나보다도 더 못 주웠다. 남준이와 나는 밤이 몇 개 들어 있지 않은 소꿉놀이 양동이를 들고 서로 울었다.

언젠가 첫아이를 가졌을 때 길에서 남준이 누나를 만난 일이 있었다. 남준이 누나는 나를 금세 알아보며 반가워하시더니 "경희를 보니 남준이 생각이 나는군. 남준이는 지금 독일에 가서 아직 장가도 안 들고 전위예술인지 뭔지 이상한 짓을 하고 있지 뭐야. 아유, 어쩌면… 남준이가 있었더라면…. 그래, 어떤 데로 시집을 갔우?" 하는 것이었다. 어른이 되어서 처음 만난 남준이 누나가 왜 그런 말을 하는지 한참 동안 얼떨떨했다. 아기를 갖고 한복 차림이었던 내 모습이 약간 부끄러운 생각도 들었다. 남준이가 그립다는 (그런 것도 그립다고 하는지?) 생각도 들면서, 남준이 집에서 나와 남준이를 한 쌍으로 생각했던 왕자와 공주 시절이 떠올랐다.

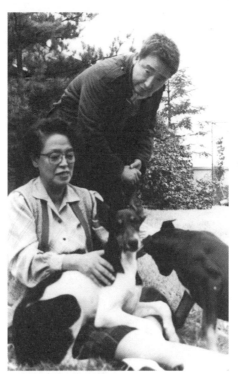

작은누님(앉은 이) 백영득白榮得 여사 집에서 키우던 도
베르만 개들 곁에서. 1986. 사진 이경희.

1992. 4. 15.
FAX 745-6590

이경희Q.

유치원 때 얘기를 수필을
Catalogue 에, 꼭 되게

뭐비 막계동

現代 미술관

金 현숙 氏 께
이 편지 와 함께 DHL 로 보낼것
書留.
4月 20日 ~ 22日 사이 에 도착하게
또. 꼭 年月字 (1971 ?) 를
꼭 明 記 할것.

국립현대미술관에서 열린 백남준 회고전 〈백남준·비디오 때·비디오 땅〉 카탈로그에 싣기 위해 필자가 쓴 수필 〈왕자와 공주〉를 과천 '막계동' 현대미술관의 김현숙에게 이 편지와 함께 DHL로 보내라는 팩스. 발행 일자를 꼭 명기하라는 말까지 적혀있다. 백남준이 서울에 사는 사람도 잘 모르는, 국립현대미술관 주소가 '마계동' 이라는 것을 알고 있는 것이 재미있다. 1992.

王子와 公主

李京姫 / 수필가

「호랑이 담배 피우는 집」열골목으로 들어가면 막다른 곳에 굉장히 큰 부잣집이 있었다.

대문이 어찌나 큰지 동네에서 그 집을 큰대문집이라고 부르고 있었다. 큰대문집은 안채니, 사랑채니, 바깥채니 해서 군데 군데에 방과 마루들이 있었으며, 집 뒷들에는 동산이 있어서 아이들이 가서 놀기에는 가슴이 울렁거릴 정도로 으리으리했다.

그래서도 그랬겠지만, 그 집에서는 함부로 아이들이 들어오지 못하게 하였기 때문에 별로 동네 아이들은 그 집에 가서 놀지를 않았다. 그 집에는 나와 유치원 한반에 다니는 남준이라는 사내 아이가 있었다. 나의 어머니와 남준이 어머니는 서로 가깝게 지내고 계셨기 때문에 나는 어머니를 따라서 자주 남준이 집에 갔었다.

남준이와 나는 같은 유치원에 다니니까 서로 친하게 지낼 수도 있었는데 남준이는 동네 딴 사내 아이들같이 나에게 장난을 하거나 찍접대지도 않았고 항상 나만 보면 슬그머니 다른 방으로 가버리곤 하였다.

남준이 어머니는 을긋한 그림이 그려져 있는 기다란 다락문을 열고 깨엿이라든가 강정, 약과, 그리고 굴 같은 것을 꺼내 주시곤 그림 가지고 남준이하고 같이 놀라고 하셨다. 나는 남준이가 나를 보고도 아무 말 없이 나가 버렸는데 어떻게 내가 남준이한테 가서 말을 붙일 수 있을까 생각하고 그대로 앉아 있곤 하였다. 남준이 어머니는 남준이가 있는 방으로 나를 데리고 가서 남준이더러 친구가 왔으니 같이 놀라고 하셨다.

남준이는 자기 방에 하나 가득 그림책을 꺼내 놓고는 나는 쳐다보지도 않고 자꾸 보는 것이었다. 남준이는 「고오단샤노 에흥(講談社의 그림책)」을 많이 가지고 있었고 내가 그 집에 갈때마다 언제나 그렇게 방바닥에 가득 꺼내놓곤 했었다. 이들 그림책에는 재미나는 그림이 많이 있었고 남준이는 내가 그 책을 무척 좋아하고 있다는 것을 알고 있었다.

결국 남준이와 나는 그 책을 한 권씩 들고 뒷동산에 올라가 둘의자에 나란히 앉아서 보곤 하였다.

나의 어머니가 나를 부르러 올 때까지 둘이는 말도 별로 하지 않았지만 남이 보기엔 꽤나 다정하게 보였을런지도 모른다.

나는 말을 잘 하지 않는 남준이를 무척 좋아했던 것 같다. 늘 좋은 옷을 깨끗이 입고 머리는 길게 상고머리를 한 남준이를 속으로 「고오단샤노 에흥」에 나오는 王子 같다고 생각하면서, 나는 마음 속으로 거기 나오는 어느 公主가 되어보곤 했던 것이다. 王子와 公主는 서로 말없이 좋아하였다.

때문인지 남준이 집에서는 남준이 어머니로부터

백남준과 그의 母 구보타 시게코
뉴욕, 1974 (Photo Thomas Haar)

금강산 여행중의 백남준 일기, 1935
(Photo Courtesy Cho Chang-Wo)

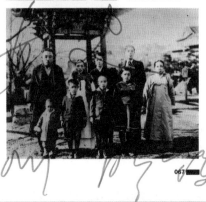

067

국립현대미술관에서 열린 백남준 회고전 〈백남준·비디오 때·비디오 땅〉카탈로그에 실린 필자의 수필〈왕자와 공주〉와 금강산에서 찍은 그의 가족사진 위에 백남준이 '親愛하는 李京姫 女史에게, 백남준'이라고 사인을 했다. 백남준이 이렇게 정중하게(?) 사인하기는 처음이다. 1992.

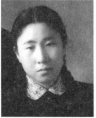

왼쪽 위: 교동校洞국민학교 1학년 때의 필자. 덕수궁 석조전石造殿 층계에서.

오른쪽 위: 필자의 어머니.

오른쪽 중간: 대학교(서울대학교 약학대학)에 막 입학한 뒤 찍은 부산 피란 시절의 필자. 어머니가 나를 데리고 백남준의 집을 찾아갔더니 백남준의 어머니께서 나를 보고 "남준이는 한국을 떠나 일본으로 가고 없단다"라고 하신 이야기를 듣고 실망했던 시절의 사진이다.

오른쪽 아래: 생후 9개월의 필자. 필자가 태어난 예지동禮智洞 집에서.

왼쪽 아래: 유치원에 들어가기 직전, 다섯 살 때의 필자. 백남준과 같은 동네인 창신동昌信洞 집 마루에서.

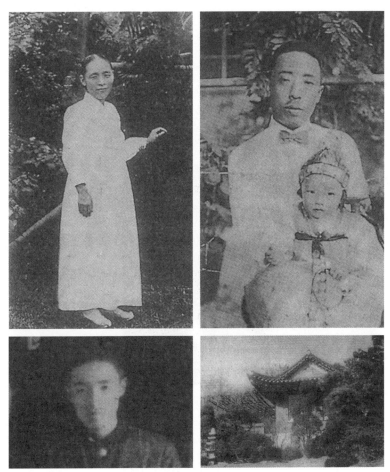

왼쪽 위: 어릴 때 필자를 몹시 귀여워해주셨던 백남준의 어머니. 늘 흰옷을 입고 계셨다. 1920년대.
오른쪽 위: 아버지와 함께 찍은 백남준의 돌 사진. 1933.
오른쪽 아래: 백남준이 1937년부터 1950년까지 살았던 창신동 큰 대문 집의 안채. 유치원에 다닐 때
일요일이면 남준이네 이 안채에 가서 일본 출판사 고단샤講談社의 그림책을 보면서 놀았다.
왼쪽 아래: 백남준 경기중학 재학 시.

35년 만의 어떤 만남

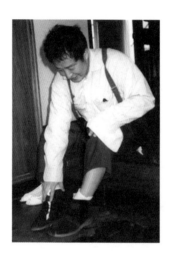

백남준 자신이 직접 연구해서 만들게 한 신발을 신고 있는 백남준. 백남준은 1982년에 왼쪽 발에 가시가 박혀 고생을 했고, 1986년엔 오른쪽 발등에 나무토막이 떨어져 신경을 다쳤다. 신발이 잘못 제작되어 여러 번 다시 만드느라 3000달러나 들었다고 했다. 청담동 작은누님, 백영득 여사 댁에서 아침에 나오면서. 1986. 사진 이경희.

백남준이 서울을 떠나기 이틀 전 한국일보에서 예정에 없던 백남준과의 인터뷰를 갑자기 요청했다. 백남준은 누님 가족과 함께 민속촌을 가기로 한 스케줄을 취소하고 숙소인 워커힐 펄빌라에서 나를 만났다. 백남준과 나는 운 좋게 두 번째 만남의 시간을 가졌다. 1984. 6. 29.

이경희 씨: 서울에 와서 어릴 적 친구를 만나고 싶다고 말해주어 고마워.

백남준 씨: 경희를 꼭 만나고 싶었으니까. 경희가 방송 스타가 됐다는 소식을 도쿄대^{東京大}에 다닐 때 들었어. 일본의 시바타 사나에같이. 그 후 결혼했다는 소식도 들었어. 그리고 병원에 입원했었다고?

이: 15년 전 내 첫 수필집에 남준이 이야기를 쓴 일이 있어. '王子^{왕자}와 公主^{공주}'란 제목으로 말이야. 그때는 남준이 이름이 알려지기 전이었어. 남준이 한국말을 잊지 않고 잘해서 기뻤어. 그런데 〈미스터 오웰〉을 끝내고 무슨 일을 했지?

백: 빚 갚느라고 혼났어. 〈미스터 오웰〉은 내 돈 들여서 만든 거야. 20만 달러를 들였지. 그동안 번 돈 다 쓰고 빚 얻어서. 5월 15일까지 1만5000달러를 갚지 않으면 고소당하게 됐었는데, 마지막까지 돈이 안 돼서 혼났어. 이제 다 갚고 200달러만 남았어.

이: 서울에 와서 옛날 살던 창신동 ^{昌信洞} 집에 가봤어?

백: 아직 못 가봤는데 다 헐리고 대문만 남았다는군. 시게코^{아내} 시켜서 비디오로 찍어 오라고 했는데. 그 대문은 나와 상관있어서가 아니라 문화재로 지정받으면 좋겠어. 조선시대 대문으로 이런 건 없으니까.

이: 남준이 외국에 있을 때 어떤 일이 생각났어?

백: 경희 생각을 제일 많이 했지. 유치원 다닐 때 숨바꼭질하다가 경희가 양철 지붕에 이마를 다쳐 피가 줄줄 흘러서 내가 얼마나 미안했는지 알아? 그 자국 아직 남아 있어?

이: 내 얘기는 말고 말이야.

백: 다음엔 옥희라는 사촌 누이동생 생각을 했어. 초등학교 때 발명품을 만들어 오라고 했는데 둘이서 무얼 만들어 갈까 했더니, 옥희가 우리나라엔 없는 게 없이 다 있으니까 발명할 게 없다고 했지. 뉴욕에 있을 때 그 이야길 많이 써먹었어. 나보고 왜 전위예술을 하냐고 물을 때, 물건이 없을 땐 필요한 줄 모르나 있으면 쓰게 된다고. 예를 들어 자동차가 없을 땐 자동차가 필요한 건지 모르나 자동차를 누가 만들어내면 타보고 걷는 것보다 편하다는 걸 알게 되지. 그것처럼 옥희는 그때 없는 게 없어 만들 게 없다고 했지만 안 만들어서 몰랐던 게지. 나의 예술도 그런 의미에서 볼 때 언젠간 사람들이 있는 게 더 좋다고 생각할지 모르지.

또 나는 항상 사람을 통해 사물을 생각하게 되기 때문에 언제나 사람 생각을 하게 돼. 물론 사물을 통해 사람 생각을 하기도 하지만.

이: 신문에 단편적으로 '백남준의 예술관'에 대해 실렸기 때문에 알고는 있지만 남준이 자신이 '나의 예술은 이런 것이다'라고 말한다면?

백: 내가 하는 예술은 실험을 위한 실험 예술이야. 예술의 형태 이전의 것을 실험하고 있는 거지.

이: '비디오 아트'로 먹고살 수 있는 거야? 원래 남준이네 집이 부자였으니까 형님이 돈을 보내주셨을 테지만.

백: 1966년까진 도움을 받았어. 그 후 돈이 끊어져서 한때 고생 많이 했어. 뉴욕에 있을 때 '벨 아브'란 세계적 과학 연구소에 있었는데 그때 45센트면 식당에서 피자 한 개와 콜라 한 병으로 점심을 먹을 수 있었어. 그런데 그 45센트가 없어서 내 방에 올라가 15센트짜리 라면을 끓여 먹었어. 그리고 1967년부턴 록펠러재단에서 돈이 나와 일 년에 1만8000달러씩 얻어 그걸로 쓰고 있었어. '미스터 오웰'을 할 때까지.

이: 그럼 앞으로는 어떻게 살 거야?

백: 미국은 지금 그림 경기가 굉장히 좋아. 별로 이름 없는 젊은 작가의 그림도 잘 팔리거든. 그림으로도 살 순 있을 거 같아.

이: 부인, 시게코 씨와의 만남에 대해 알고 싶어.

백: 뉴욕에 있을 때 같은 전위예술 모임인 '플럭서스'의 멤버였어. 1963년에 만나 죽 함께 일했는데, 시게코도 인정받은 작가지. 8년 전에 결혼했어. 비디오 예술은 혼자서는 할 수 없지. 비디오는 혼자서 들지 못하고 둘이서 들어야 하니까 말이야. 시게코가 한국 남자를 좋아하기도 하고.

이: 이번에 서울에 와서 무슨 일을 했지?

백: 첫째 기자들과 인터뷰를 했어. 우리말 연습하느라고(웃음) 별로 시간이 없었어. 그런데 인사동에 가서 골동품 가게를 보고 놀랐어. 그렇게 많은 가게가 밀집돼 있고, 물건도 많고. 사고파는 사람이 많으니까 자연적으로 이런 골동품 거리가 생겼겠지. 이런 것은 도쿄에도 없어. 뉴욕의 소호가街나 파리의 센가街엔 있지만. 책방도 들러봤지. 충무공 동상 옆에 있는 서점교보빌딩에 가봤는데 그만하면 책이 꽤 많은 셈이야. 난 단행본은 안 읽어. 잡지만 읽지. 뉴욕 타임스와 헤럴드 트리뷴도 읽고 있지. 거기에 세계 정보와 지식이 다 나오거든. 책으로 나왔을 땐 이미 늦으니까.

이: 1948년 도쿄에 처음 가서 무슨 일을 했어?

백: 일 년 반 공부하고 동대東大, 도쿄대학에 들어갔지. 처음에 작곡과에 지망했는데 실패해서 문과에 들어갔어.

이: 남준이가 작곡을 했어?

백: 그럼. 내가 서울에서부터 작곡을 얼마나 많이 했는데.

이: 우리나라 문화 수준은 외국에 비교해 어느 정도라고 생각해?

백: 한국의 문화 수준은 상당해. 내가 1949년에 홍콩에 갔을 때 서울엔 심포니가 세 개나 있었는데 홍콩엔 하나밖에 없었어. 수준도 경기중학교 브라스밴드 정도였어. 그리고 아놀드 쉔베르크란 난해한 작가가 있었어. 우리 반 학생 중 5분의 1은 그의 작품을 읽었어. 사치로 읽은 거지만. 그 후 뉴욕에 갔을 때 유명한 유대 인 작곡가 밀튼 바비트를 만나보니 아놀드 쉔베르크의 작품을 나보다 일 년 늦게 읽었대. 미국에서도 유대 인이라면 머리 좋은 것으로 인정받는데 말이야. 그래서 우리나라가 확실히 문화가 뒤떨어지지 않는다고 생각했어. 한국은 문화 선진국에 속해.

이: 외국에 살면서 한국에 온다는 생각을 하고 있었어?

백: 물론이지. 그래서 불가리아, 루마니아, 폴란드 등에서 좋은 조건으로 초대받았을 때도 일부러 안 갔어. 한국에 돌아올 때 말썽이 있을까 봐. 이젠 그 나라에도 가야지.

이: 이번엔 어떻게 오게 됐어?

백: 사주에 56세에 한국에 돌아가는 것이 좋다고 해서(웃음), 그러려고 했는데 일본까지 오니까 마침 한국에서 오라고 하고. 이젠 한국에서 내 이름을 다 알아주니까 돌아와도 된다고 생각했어.

이: 그럼 유명해진 다음에 오려고 그렇게 각본을 만든 거야?

백: 각본? 아, 각본이란 단어 맘에 들어. 그래, 각본이었던 거지.

이: 이번 서울에 온 목적은 다 이루어졌는지?

백: 묘소에 다녀왔고, 경희도 만났지 않아. 하하…. 1986년 독일 뒤셀도르프 30주년 전시회에 쓸 텔레비전 마련도 됐고.

이: 참, 삼성 텔레비전을 쓰기로 했다지?

백: 유럽에서는 삼성 것이어야 텔레비전 세트로 조립할 수 있기 때문이야.

이: 서울을 떠나면 어디로 가지?

백: 도쿄에서 일주일간 머물다가 독일로 가게 돼. 쾰른 미술대학 교수로도 있기 때문에 그곳에도 가야 하고.

이: 남준이가 편지를 받을 수 있는 주소가 도대체 어디야? 하도 여기저기 돌아다니니까.

백: 일 년의 반은 뉴욕, 반은 쾰른에 있는데 이번에 비스바덴에 쉴 수 있는 집을 마련했어. 그래서 세 군데로 동시에 편지를 보내면 아마 받을 수 있겠지.

이: 너무 오래 얘기시켜서 피곤하지? 고마워. 그리고 정말 반가웠어.

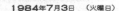

한국일보에 실린 백남준과 필자 이경희의 인터뷰 기사. "서울에 온 지 일주일째인 29일 낮 白씨는 숙소인 워커힐 호텔 펄빌라 2603실에서 유치원 친구 李씨를 35년 만에 만났다"라는 편집자 주가 쓰여 있다. 이 인터뷰 기사는 '유치원 친구 수필가 이경희李京姬 씨와 대화對話'라는 부제로 1984년 7월 3일자 한국일보에 실린 내용이다. (정리: 李京姬)

이러면 됐지?
나만 보고 버리라고 한 것…

워커힐 호텔 펄빌라, 남준이는 혼자 방에서 기다리고 있었다. 예정에
없었던 그와의 두 번째 만남이었다. 그날 나는 미화 200달러를 가지
고 갔다. 남준이와 처음 만나 산소에 간 날, 누님 댁에서 저녁을 먹
으면서 '굿모닝, 미스터 오웰' 위성방송 때문에 빚진 돈 갚느라고 혼
이 났고 이제 200달러 남았어"라는 이야기를 듣고 마음이 안돼서 그
걸 갚아주고 싶어서 가지고 간 돈이었다. 그 200달러에 대한 설명을
말로 하기 싫어서 돈을 넣은 봉투 속에 짧게 글을 쓴 쪽지를 넣었다.
그에게 봉투를 주면서 나중에 내가 돌아간 뒤에 열어보라고 했다.
남준이는 "경희가 없는 데서 열어보면 되는 거지?" 하고는 바로 옆방
으로 들어갔다. 그리고 조금 뒤 방에서 나오더니 "내가 지금 달러를
가지고 출국하면 안 되지. 그동안 외국에서 무슨 짓 하고 돌아다녔

나 하고 한쪽에선 나에게 신경 쓰고 있을 텐데 달러를 가지고 있어 봐, 어떻게 되겠나. 이 돈, 경희한테 맡겨놓을 테니 가지고 있다가 내가 달랠 때 줘" 하고는 내 손을 붙잡고 방문 밖으로 나갔다. 그러더니 화장실 문을 열고 들어가는 것이 아닌가. 너무도 의외의 행동이어서 나는 가슴이 두근거렸다. 남준이는 화장실 문을 열고는 바로 앞에 있던 변기 속에 손에 쥐고 있던 종이쪽지를 던졌다. 그러고는 변기의 물을 내렸다. "쏴—" 하고 물 내려가는 소리를 나에게 듣게 한 후 남준이는 말했다.

"자, 이러면 됐지? 경희가 준 쪽지, 나만 보고 없애라고 했으니까 이제 경희도 안심이 될 거야."

남준이의 말에 이번엔 또 얼마나 무안한 기분이 들던지! 잠깐이나마 내가 남준이의 행동을 잘못 생각하고 있었기 때문이다. 번갯불같이 돌아가는 남준이의 생각을 내가 어떻게 따라가랴. 한참 동안 나의 마음속에서는 야릇한 허탈감과 무안함이 교차되었다.

나는 한 번밖에 없었어

"난 한 번밖에 없었어…."

백남준이 한국에 와서 나를 두 번째 만나는 날이었다. 갑자기 그게 무슨 말인지 의아했지만, 금방 그 말이 무슨 뜻인지 알았다. 나 이외에 다른 여자를 좋아한 일이 한 번밖에 없다는 뜻이었다. 말하자면 남준이는 나에게 30여 년간의 공백기를 고백하고 있는 거였다. 얼마나 순진한 남자인가.

나는 당황했다. 남준이가 나에게 그런 고백을 해야 할 의무가 있는 것은 아니지 않는가. 나도 어릴 때 친구인 남준이를 계속 기억은 하고 있었어도 세월이 감에 따라 오직 기억 속의 사내 친구로 여겼을 뿐, 그동안 남준이에게 미안해서 사랑을 하지 못한 것은 아니었기 때문이다.

진지한 표정으로 "나는 한 번밖에 없었다"라고 자기의 과거를 고백(?)
하는 남준이의 이야기를 그냥 듣기만 할 수가 없어 관심을 보였다.

"그 여자, 어떻게 알게 되었어요?"

"그 애도 같은 도쿄대 여학생이었어. 불문과였지. 가마쿠라鎌倉에서
도쿄까지 기차로 다녔는데 기차 안에서 만났어."

남준이는 그 여학생 이름이 '시부자와 미치코渋沢道子'라는 이야기까지
했다. 나는 계속 관심을 보였다.

"그래서요. 둘이 어떻게 지냈어요?"

"음악회에 같이 가자고 표를 주었지. 그랬더니 그 음악회 표를 돌려주
려고 우리 집에 찾아왔어."

"왜요?"

"아마 표가 비싼 거여서 그랬나 봐. 그런데 우리 집이 너무 커서 놀랐
데. 형네 집이 좋았거든. 그래서 부잔 줄 알았데."

"얼마 동안 같이 지냈어요?"

"몇 번 안 만났어. 음악회 한 번 가고, 그리고 찻집에 몇 번 가서 차
마시고 한 것뿐이야."

"그런데 왜 결혼 안 했어요?"

"결혼은 뭘. 나는 그때 공부하러 독일 가려고 했기 때문에 결혼 생각
은 할 수 없었어."

나는 제일 궁금했던 것을 물었다.

"그 여자 예뻤어요?"

"응. 예쁘고 키가 작았어."

그 여자 이야기를 하고 있는 동안 남준이 얼굴에는 미소가 가득했다. 나는 남준이가 이야기를 다 끝낸 줄 알았는데 불쑥 또 말했다.

"그런데 말이야. 독일에서 돌아와서 첫 번째 퍼포먼스를 하는데 그 애한테 초대장 보내는 것을 잊었지 뭐야. 핫하…."

성공하고 돌아와서 갖는 첫 행사를 자기가 좋아하던 여자에게 보이지 못한 것을 남준이는 아쉬워하고 있었다.

남준이가 나에게 좋아했었다고 고백한 여인 시부자와 미치코 이야기를 나의 첫 번째 《백남준 이야기》 책에 썼다. 그러면서 언젠가 한번 만나고 싶다는 생각을 했다. 2009년 도쿄에 갔을 때 만나보려고 노력했지만 찾지 못했다. 그 후 백남준아트센터 이영철 관장이 내 이야기를 듣고는 가마쿠라에 사는 그 여자를 만나고 왔다. 시인이자 아동문학가인 시부자와 미치코 씨의 말에 의하면 백남준을 만났을 때 그녀에게는 이미 좋아하는 남자가 있었다는 것. 그래서 음악회 표를 돌려주러 갔다고 했단다.

남준이가 "나는 한 번밖에 없었어" 하고 좋아하던 여자가 있었다는 이야기를 들려주면서 그도 나의 이야기를 듣고 싶어 하는 것 같았지

만 나는 말하지 않고 그냥 넘어갔다. 나는 남준이만큼 순진하지 못한 여자였다.

'바이 바이 키플링' 위성 쇼를 성공적으로 마친 백남준을 찾아가 노고를 치하해주었다. 청담동 작은누님 댁에서. 1986. 10. 사진 백영득.

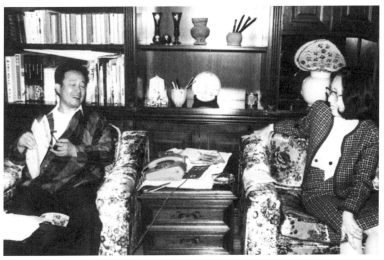

TV에 함께 나가줘, 응?

남준이는 성묘하러 가기 전부터 내일 저녁에 KBS TV에서 한 시간짜리 생방송 인터뷰를 하게 되었다는 이야기를 했다. 그가 TV에 나간다는 이야기를 만나자마자 나에게 말한 것은 나보고 TV에 함께 나가자는 말을 하기 위해서였다.

"내일 TV 인터뷰에 경희도 나하고 함께 나가줘."

그것은 너무도 엉뚱한 이야기였다.

"방송국에서 요청하지도 않았는데 어떻게 나가요?"

그랬더니 남준이가 말했다.

"내가 오줌 누고 오겠다고 하고 나가서 경희 손을 잡고 들어가면 될 것 아냐?"

그래도 내가 응하지 않자, 남준이는 "경희, 함께 나가줘, 응?" 하고

엄마에게 조르듯 함께 나가달라고 했다.

나는 남준이가 나와 함께 TV에 나가자고 하는 이유를 알 것 같았다. 지루하게 한 시간 동안 질문에 대답만 하고 있는 것보다 방송 중간에 자기 어릴 때 친구를 데리고 들어오는 해프닝 쇼를 하겠다는 것 같았다.

남준이는 내가 오랫동안 방송에 출연한 것을 알고 있었고, 방송에 대해서 베테랑이라고 생각해 프로그램을 망칠 염려는 절대로 없다고 여겼기 때문이다. 외국에 있으면서도 내가 KBS에 '스무고개' 박사로 출연하고 있다는 것을 어떻게 알았는지, 그가 1968년 〈공간〉 잡지에 쓴 '뉴욕 단상斷想'이라는 글에도 '스무고개 박사'란 말이 나온다.

"한국에선 그런 즉흥적인 쇼가 통하지 않아요. 외국 같으면 해프닝으로 프로그램이 더 재미있어진다고 생각하겠지만 한국은 아직 그렇지 못하단 말이에요."

나는 완강히 거절했다. 남준이와 함께 TV에 나가는 것을 꺼려서가 아니라 아직은 한국의 시청자들이 그런 해프닝을 이해하지 못할 것이라는 사실을 알고 있기 때문이다. 옆에서 우리 이야기를 듣고 있던 작은누님, 백영득 여사가 동생이 조르는 것을 듣다 못해 말렸다.

"경희보고 자꾸 나가자고 하지 마. 한국에선 그러면 안 돼. 경훤 남편이 있지 않아?"

남준이 누님은 내가 나가지 못한다고 한 이유를 남편 때문이라고 잘못 알고 있는 모양이었다.

내가 "그래서가 아니에요"라고 해도 누님은 못 알아듣고 동생을 만류했다. 그러자 남준이가 누님의 이야기를 금방 받아서 목소리를 높이며 말했다.

"아니, 다 큰 어른들이 그런 것 가지고 문제 삼아?"

남준이는 '남편'이라는 말에 조르기를 멈췄다.

백남준의 아침 식탁에서 이야기를 나누는 백남준과 필자. 1986. 10. 사진 백영득.

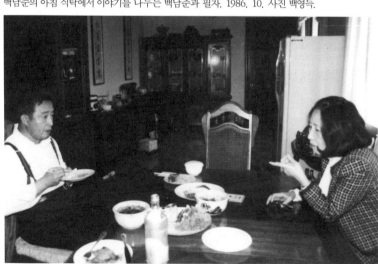

백남준은
방송에 관심이 많았다

나는 백남준에게 가지고 간 책 한 권을 주었다. 문고판 수필집 《멀리서 온 시집》범우사. 1979인데 남준은 책을 받더니 내 연보부터 읽었다.

"아휴, 방송을 이렇게나 많이 했어? 20년이나. 일 년이 52주니까 20년이면… 1000번 가까이 했네."

백남준은 번갯불같이 빨리 그런 계산을 하고 있었다. 사실 20년 동안 쉬지 않고 방송을 한 것은 아니었지만, 백남준은 내가 방송에 그만큼 많이 출연했다는 데 관심을 가졌다. 그리고 한국에 돌아오면서 공항에서 기자에게 유치원 친구 이경희를 만나고 싶다는 이야기를 할 때도, 기자들이 '이경희'라고 하면 금세 못 알아들을까 봐 '방송 스타 이경희'라고 말할 정도로 내가 대학 시절부터 방송 출연을 했다는 사실을 알고 있었던 것이다. 백남준은 "내가 외국에서도 경희의 행적을

추적하고 있었지"라고 말했는데, 추적까지는 아니라도 가마쿠라에 살고 있는 형님을 통해 자연히 서울 소식을 들을 수 있었을 것이다. 백남준은 방송에 관심이 많았다. 그의 퍼포먼스나 프로젝트에 방송국과 관련된 작업이 많았다. 그의 글에서 방송에 대해 전문가 이상으로 연구했음을 읽을 수 있었다.

나는 여태껏 대중매체라는 프리즘을 통해 저술한 자서전을 본 적이 없다. …CBS의 역사에서 재미있는 일화 가운데 하나는 바로 프랭크 스탠턴^{방송사 2인자}이 방송 프로그램이나 영업부 출신이 아니라 대학에서 사회학을 전공한 사람이라는 사실이다. 스탠턴은 최초로 시청자의 행동을 연구해서 시청료에 관한 기본적인 틀을 마련했다. TV 세계에서 예술적이든 상업적이든 유행을 따르기는 쉬워도 역행하기는 어렵다. 벌판에서 자기가 고함을 질러봤자, 반향이 있을 리가 없다. 스탠턴과 라저펠트의 연구 결과, 인류 역사상 처음으로 누가 당신의 말을 듣고 있는지를, 즉 시청률을 측정할 수 있게 되었다. 아도르노는 왜 이런 것을 생각해내지 못했을까?

1978년 우리도 똑같은 경험을 했다. 6년 동안 TV 실험실에서

작업했다. 뉴욕 대도시 전역에 WNET 채널 13을 통해 방송되었다 주로 시청률이 1위나 2위였는데, 10만 명을 약간 웃도는 수치였다. 하지만 얼마 지나지 않아 공영 TV로 중계되면서 나라 전체, 다시 말해 40억 시청자를 상대해야 했다. 나는 록펠러재단과 이야기해 러셀 코너와 함께 빌 비올라, 존 샘본, 키트 피츠제럴드, 존 앨퍼트, 쓰노 게이코의 존재를 부각시킨 비디오 아트 국립 방송의 창시자가 되었다.

이 글들은 독일의 에디트 데커Edith Decker와 벨기에의 이르멜린 리버어Irmeline Lebeer가 엮은 《Paik》이란 책에 실려 있다. 프랑스 어로 된 《Paik》은 백남준아트센터의 의해서 2009년에 한국어로 번역되었다. 백남준의 위성방송 〈굿모닝 미스터 오웰〉이야말로 방송 네트워크의 위력을 알았던 백남준의 작품이다. 우주 공간을 캔버스로 삼고 온 세계 사람들이 동시에 시청할 수 있는 예술 작품을 만든 백남준이 얼마나 방송에 관심이 많았는지를 알 수 있다.

18년 만에 읽게 된
백남준의 '뉴욕 단상 ^{斷想}'

'왕자와 공주'라는 제목의 글은 마흔이 가까운 나이에 첫 수필집《산 귀래 ^{山歸來}》를 내면서 문득 남준이 생각이 나서 쓴 수필이다. 이 글을 쓴 지 14년이 지난 1984년 1월 2일 새벽, 남준이의 텔레비전 위성 쇼 '굿모닝 미스터 오웰'이 방영되었다. 백남준의 예술을 한국인에게 처음 으로 선보이는 기회였다. 나는 남준이 얼굴을 보기 위해 잠을 자지 않 고 새벽까지 기다렸다가 '굿모닝 미스터 오웰'을 시청했다. 흰 눈이 내 리는 밤이었다. 마침내 움직이는 영상 속에서 어렸을 때 보고 그 뒤로 는 만나지 못한 남준이가 나타났다. 그런데 참으로 이상한 일은 44 년이란 오랜 세월이 지났는데도 남준이의 얼굴이 조금도 낯설지 않다 는 사실이었다. 그의 영상 쇼를 보고 나는 또 글을 썼다. '흰 눈과 미 스터 오웰'이라는 제목의 이 글을 마침 칼럼을 쓰고 있던 영자 신문사

코리아 헤럴드 Korea Herald 에 보냈다.

백남준이 고국을 떠나 있는 동안, 어릴 적 사내 친구 이야기를 두 번 씩이나 수필로 쓴 것은 무슨 뜻이었을까. 나의 기억 속에 유치원 친구 남준이가 잊히지 않고 살아 있었던 거였다. 남준이에 대한 기억은 나의 생활에 활력을 주고 있었음이 분명했다.

수필집 《산귀래》를 낸 지 스무 해가 훨씬 지난 1984년에 백남준이 고국에 돌아왔다. 그 2년 후엔가 내가 뉴욕에 갔을 때의 일이다. 재미 화가 이상남 李相男 씨가 호텔로 찾아와서 아주 오래전에 발행된 〈공간〉 잡지에 백남준 선생의 글이 있는데, 거기 나오는 사람이 이경희 같다는 것이다. 나는 그럴 리가 없다고 끝까지 인정하지 않았다. 실제로 그럴 리가 없었기 때문이다. 1968년에 발행된 〈공간〉 잡지라면 그때부터 20년이나 전의 일인데 당시에는 백남준이 한국에도 알려지지 않았을 때이다. 더군다나 나만 남준이를 기억하고 있었지, 남준이는 나를 잊었을 거라고 생각하고 있었기 때문이다. 다음 날 이상남화백은 나에게 확인시켜주려고 〈공간〉 잡지에 실린 백남준의 글을 복사해 호텔로 가지고 왔다. '뉴욕 단상'이라는 제목의 백남준의 글에는 정말로 나의 이야기가 쓰여 있지 않은가. 믿기지 않은 일이었으나 정말로 거기에는 나의 이야기가 쓰여 있었다.

명동 뾰죽당 아래 애국유치원에 '망할련'이라는 별명으로 불리던 '마하라' 선생에게 데려다 주는 사람이 같이 데려다 주어, 유치원을 같이 다니다가, 校洞, 壽松으로 소학교가 나뉘면서도 공일날이면 같이 놀던 친구. 어느 날 '술래'를 피해 뒷산 창고 뒤 도당 아래 둘이서 꼭꼭 숨어보니, 별안간 春을 느끼어 그 후 서로 內外하다가 6·25로 헤어져, 傳聞하건대 KBS 스무고개의 人氣 博士로 활약하다가, 지금은 某 文人과 幸福히 가정을 이루신 ○○○ 孃에게 드린 詩가 있으니, 却說 써볼까요?

頌李箱　○○○ 氏에게
사랑아 사랑 사랑　　사랑아 낭상 낭상
사랑아 살랑 살랑　　사랑아 바닥 바닥
사랑아 달랑 달랑　　사랑아 타각 타각
사랑아 팔랑 팔랑　　사랑아 바싹 바싹
사랑아 갈랑 갈랑　　사랑아 아작 아작
사랑아 담방 담방　　사랑아 말랑 말랑
사랑아 빠각 빠각　　사랑아 깔랑 깔랑
사랑아 바삭 바삭　　사랑아 타박 타박
사랑아 까닥 까닥　　사랑아 바락 바락
사랑아 발칵 발칵　　사랑아 상냥 상냥
사랑아 알랑 알랑

1968년 8월호 〈공간〉 잡지에 실린 白南準의 글, '뉴욕斷想'의 일부.

백남준의 '뉴욕 단상'은 난해한 시로 끝났다. '왕자와 공주'보다 두 해나 전인 1968년에 쓴 백남준의 글에는 나와 나눈 어릴 적 추억이 더 많이 담겨 있었다. 그런데 20년이나 된 이 오래된 백남준의 글이 어떻게 내 앞에 나타나게 되었는지, 그것은 참으로 신기한 일이었다. 글에도 생명이 있어 한번 활자화된 글은 읽힐 사람에게 꼭 찾아가게 된다고 한 S여인의 말이 떠올랐다.

"아, 남준이도 나를 기억하고 있었구나!"

온 천지가 나의 것이 된다고 해도, 백남준의 그 글보다 나를 가슴 벅차게 할 수 있을까.

"남준아, 고마워. 나를 기억해줘서 고마워!"

입속에서 저절로 터져 나오는 이 말을 몇 번이나 반복했는지.

백남준이 세상을 떠난 지 일 년이 지났다. 죽으면 저세상에서 다시 만날 수 있게 될 테니까 슬퍼하지 않는다고 한 그의 말대로 '백남준 타계' 소식을 듣고도 나는 곧잘 견뎠다. 그러다 어느 날 갑자기 나도 모르게 소리를 지르고 말았다.

"남준아, 아, 아—!"

한 달이 되었을까 했을 때에 남한산성에 가서였다. 백남준이, 어린아이처럼 그토록 순진한 얼굴로 나에게 졸라댔던 것들을 들어주지 못한 미안함이 한꺼번에 슬픔으로 터져 나온 것이다.

뉴욕 斷想

白南準

"詩人 詩人"이라고 불리우기가 역겨울 때야 "吶吶 翁翁"하고 불리우는 것은 오직 흥구스러울 따이에요.

美術家가 음악쟁이라면, 畵家는 도배쟁이고, 彫刻家는 미쟁이오. 오즈음 흔히 말하는 "Kinetic Artist"는 목수이니 내가 목수라고 아까워 "맹꽁이"라고 愛稱하여 주시는 家兄의 論難이 옳은 바 아니오?

"흥으로 소리"하는 것을 "싱거운 소리"한다고 일컬으게 취이가 발랄한 다상을 不在地主의 마흑거기, 세훈악 福延勝의 장기두기……
아마 John Gate 의 시시한 創作을 잘 理解하라며.

바아흐로 칭칭 아주머니가 손사를이 전너방 北窓아루에 담거놓으신 郑酒의 거물이 지나다니는 閒藍出음 선녀송의 身光을 10미터 밖에까지 請審맡고 그 "익음"에 의녀 몽 다디콘 누一족, 躁帶國의 盛發와 法와 正義의 위악을 흠소 느끼오. "가녜학을 보암대네." "男子虎氏의 뒷맛에 피어 도산태 다 빕 수 없이 짓곱"하고 돌아 앉은 것이 Cage氏의 戱幻이니 그것을 "너, 유…

〔본문은 손글씨 흐림으로 판독이 어렵다〕

"宮字注가 커잖으니, 初畵 形的聖殿에 돌아가라"하신 先祖 탓아버지 戒訓이 序說이 되게 세상이 돌아가는 것은, 반드시 「사명당」장이겠오?
眞은 電子計算機라, 電磁路話가 발달한 인세 그림믿 다른 "빵콤라"발명인 "흥이"는 일소태도 以國文明은 한층 기중스러울 수 있다……그 어저게는 것은 "C.I.A"로 "젠티론"으로 아닌 최젹한 최고학부의 탁차둘이니, 그렇게 되 변 國字注도 「가포쓰기」도 없이 베니아의 베니샤타나 南京氏가 …

K춧악 出身은 너렇하게 담기도 갚아 "엔사스」의 奧州에서 重興하고 있는 K군은 四人乘 Air Taxi에 초롱사하 단울이 다시 흥 명기는데, 후山軌이 둘 아가면서 올어가기 시작한 "시보데" 37年版 流離한 택시를 처음고로 종로에서 바고는 「문박」호앙다 단예먹는 有本崎서엑 어머니 앙치아에 훌희하가데.

62

항상 시어머니인지 시아버지인지 친정어머니인지 아버지인지에 眼興하여 천 운을 못받고, 시집올 적군은 「하꾸다이」色 옷이 三層장에 쌓고 있는데 그 것을 입며 미쳐 며누리에게 넘겨주기 전에, 늙기전에 한번 다시 입어보아라 꺼낸고 펼드면서도 그만 시무표, 친부모 네문이 한꺼번에 돌아가 주시겠음 아 오랗 10여년 젊음 한테 전투를 服興하게 마련이 한국 중년 아낙네의 한 분이 어머님 친 치마꺼에 울퍼서 유선형 택시를 처음타고 신설던 記憶을 하 머, 고 돌쇠 愛煖홍은 「비방 택시」조종사도 된 끝이서 高潔 미터를 보며 흥 가슴이 설레었다면 멘사스住任의 K춧악 同窓生을 찾아, 나와 연에하게 民威한 6.25의 副産物이 그 맺년을 가一심하게서 지은 時調가 있으니 이것이 가장 노산의 時調中興의 業이 비에 如何하요?

가가가 저거거거 구굼구굼 그기가
나나나 너네너네 누누누누 느니나
다다가 더더더더 ─가가心 變하하

너 익순탑 먹고 선소리 말라고. 집의 어룬에서 우기안을지 않게 큰 더럴 뜬 것을 서룹소?
明胤 黃축당아배 經國幼雅園에 "망할넘"이라고 別名둔던 "앙하라"先生에게 대려다 주는 사람이 갉이 데러다주어 유치원을 갉이 다니다가, 校界·評控으로 小學校가 나뉘면서도 공밀날이면 갉이 놀던……
어느날 「울애」를 피하며 횡산 창고치 도망하떼 둘이서 폭 폭 숨어보니, 빨안간 흥을 느껴떠 그후 서로 「內交」하테나 6.25로 떼어져, 演陽하건네 KBS 스모고개의 人氣博士로 향약하따가, 지금은 某 文人과 幸福한 가정을 이루신 ○○○嬢에게 드린 詩가 있으니, 如說 써 볼까요?

<center>嗣 章 酒　　　○○○氏에게</center>

사랑아	사랑	사랑		사랑아	낭상	낭상
사랑아	살랑	살랑		사랑아	바락	바락
사랑아	달랑	달랑		사랑아	타락	타락
사랑아	광랑	광랑		사랑아	바락	바락
사랑아	달랑	달랑		사랑아	아작	아작
사랑아	딸랑	딸랑		사랑아	발랑	발랑
사랑아	빠자	빠자		사랑아	팔랑	팔랑
사랑아	바사	바사		사랑아	타박	타박
사랑아	까다	까다		사랑아	바락	바락
사랑아	말락	말락		사랑아	상낭	상낭
사랑아	알랑	알랑				

백남준의 글 '뉴욕 단상'은 전 현대미술관 관장이던 오광수 吳光洙 씨가 건축가 김수근 씨가 발행하던 〈공간 空間〉지 주간으로 있을 때 청탁해 보낸 글이라고 한다. 1968년 8월호.

수신인 이름과 주소만 쓰고 드로잉으로 소식을 대신한 안부 엽서들.

큰 대문 집의 굿판

음력 시월상달이면 우리 집에선 고사告祀를 지냈다. 나의 외할머니는
우리 집에 오셔서 고사를 지내주시곤 했다. 여학교를 나온 소위 신
여성이었던 어머니는 고사를 지낼 줄 모르셨기 때문에 고사철인 음
력 시월이 되면 외할머니가 서둘러 고사 지낼 날을 잡아주시고는 집
에 와서 고사떡 시루를 안쳐주시곤 했다. 떡시루를 잘못 안치면 김이
새어 나가서 떡이 잘 쪄지지 않기 때문에 외동딸의 서툰 솜씨가 못 미
더웠던 외할머니께서는 꼬박꼬박 오셔서 직접 시루를 안치셨다. 우리
집은 무남독녀無男獨女인 나하나밖에 아이가 없기 때문에 식구가 적어,
고사 상 앞에서 절하고 빌 사람이 한 명이라도 더 있었으면 싶어서 외
할머니 댁에서 달문이란 아들과 함께 젊음을 다 보내며 일을 거들고
있는 '달문 어멈외할머니 댁에서는 달문이 어머니를 '달문 어멈'이라고 불렀다'까지 데리고 오

서서 고사를 지냈다. 떡을 좋아하는 나는 고사떡 고물로 쓰는 삶은 통팥을 한 움큼씩 미리 집어 먹는 재미로 고사 날을 기다리곤 했다.

고사를 지낸 뒤 제일 먼저 하는 일은 고사떡을 이웃집에 돌리는 일이다. 어머니는 시루에서 빼낸 팥떡의 가운데 부분을 크게 네모지게 잘라 한지에 얌전히 싼 다음 따로 놓아두었다. 남준이네 큰 대문 집으로 가져갈 떡이었다.

우리 집 같은 서민들은 정성 들여 쪄낸 팥 시루 고사떡이면 집 귀신의 마음을 달랬다는 생각으로 일 년 내내 안심하고 지낸다. 그러나 남준이네 같은 부잣집에서는 가을 고사 정도 가지고는 귀신을 달래기에 어림도 없다. 창신동 무 배추밭에 가을 서리가 내릴 때쯤이면 동네 사람들은 큰 대문 집 굿을 기다린다. 우리 어머니를 좋아하셨던 남준이 어머니는 일찍부터 굿하는 날을 우리 집에 알려주셨다. 어머니는 그날이면 밤늦도록 벌어지는 굿 구경을 하러 단단히 준비하고 남준네 집으로 가셨다. 나는 어머니 치맛자락을 쥐고 따라나섰다. 왠지 무당이 무섭다는 생각이 들어서였다. 알록달록한 옷을 몇 겹으로 입고 꽹과리며 피리, 징 소리에 맞춰 흥분하듯 껑충껑충 공중으로 뛰어오르는 것은 물론 커다란 작두 날 위에 맨발로 올라서는 등, 그 모든 무당의 움직임이 어린 나를 섬뜩하게 했다.

나는 무당보다 남준이가 어데 있는지 보이지 않는 것에 더 신경을 쓸 뿐

이었다. 그러다 나는 제사상 위에 높게 괴어놓은 둥근 사탕이랑 약과를 언제 먹을 수 있는지에 관심이 옮겨져서 남준이를 찾는 일도 잊었다.

큰 대문 집 굿은 여간해서 끝날 줄을 몰랐다. 남준네 마당이 완전히 어둠에 싸일 때면 어머니는 일단 나를 집으로 데려다 놓고, 혼자서 덜 끝난 굿을 보러 다시 가시곤 했다. 아마 우리 어머니도 남준네 집안 여인들 틈에서 우리 집 식구, 나와 아버지를 위해 두 손을 쉴 새 없이 비비셨을 것이다. 동네 여인네들도 제사상에 산같이 괴어놓은 음식이 헐릴 때까지 기다렸을 것이다. 집에서 잠자고 있는 아이들 생각을 하며.

지금 생각하면 큰 대문 집 굿은 동네 잡귀신들까지 다 모셔서 배불리 대접하는 창신동 귀신 달래기 페스티벌이었던 것이다.

백남준이 어릴 때 살았던 창신동 큰 대문 집이 있던 자리에서 프랑스 카날 풀뤼Canal Plus TV에서 백남준의 '잃어버린 시간을 찾아서' 라는 테마로 촬영한 영상 필름의 스틸 컷. 백남준은 어릴 때 늘 한복을 입고 계셨던 어머니에 대한 기억 때문인지 어릴 적 기억을 담아내는 TV 촬영을 위해 나에게도 한복을 입고 나오라고 했다. 1992.

1. 백남준이 어릴 때 살았던 창신동의 큰 대문 집은 없어지고 그 자리에 '큰 대문'이라는 이름의 주차장이 생겼다. 왼쪽부터 작은누님 백영득 여사, 흰 도포 차림의 백남준, 그리고 필자 이경희.
2. 백남준이 유치원 졸업 사진을 보여주며 그때의 어린 우리들이 이렇게 어른이 되었다는 것을 설명하고 있다. 뒤에 큰 대문에 얹힌 기와지붕이 보인다. 지금은 이 큰 대문마저 헐리고 없어졌다.
3. 큰 대문 집에서 백남준과 숨바꼭질을 하다가 다친 내 이마의 흉터가 어떻게 되었는지 들여다보는 백남준. 그는 이 장면을 카메라맨에게 찍게 하였다.
4. 큰 대문 집이라는 주차장 간판 옆에서 포즈를 취한 백남준(왼쪽), 작은누님, 그리고 필자.
5. 기와지붕이 없어진 큰 대문이 나오도록 포즈를 취한 백남준이 나와의 어렸을 적 이야기를 카메라맨에게 들려주고 있다.
6. 어릴 때 살던 대궐같이 큰 집은 다 없어지고 오직 '큰 대문'만 남은 자리를 백남준이 바라보고 있다.
7. 백남준 선친의 묘소에서 절을 하느라고 서 있는 필자(오른쪽부터), 큰누님, 작은누님, 사촌들.
8. 선친 묘소에 인사를 한 후 카메라 앞에서 눈을 찡긋거리고 있는 백남준. 뒤에 멀리 서 있는 사람이 필자.

두 번째 이야기: 잃어버린 시간을 찾아서　175

1990년 7월 20일 현대화랑 뒷마당에서 오귀굿 기능보유자인 김석출과 김남선 무당과 함께 백남준이 갓과 두루마기 차림으로 요셉 보이스를 추모하기 위한 굿 퍼포먼스를 펼쳤다. 이날 굿 퍼포먼스의 주제는 '요셉 보이스를 위한 대감놀이'이다. 이날의 굿 퍼포먼스 행사는 프랑스의 카날 플뤼 TV가 제작한 백남준의 '잃어버린 시간을 찾아서' 필름에 삽입되었다. 사진 최재영.

세 번째
이야기

나의 환희는

거칠 것이 없어라

My Jubilee ist unverhimmeln. _ Nam June Paik.
리비어-호스만(Lebeer-Hossman)사에서 출시한 음반 케이스에 적힌 백남준의 글. 함부르크/브뤼셀. 1997.

베니스비엔날레의
워터 택시 해프닝

백남준이 1996년 뇌졸중으로 쓰러진 후 조선일보에 보낸 글이 있다.

> 최근 세계 30개 도시의 초대전을 전부 받아들여 야심과 야욕의
> 포로가 된 나 백남준을 하느님은 용서하지 않으셨다. 뇌혈전이
> 라는 천벌을 주신 것이다. …

스스로 생각해도 백남준은 지나치리만큼 많은 일을 한다는 것을 알
고 있었다. 머릿속에서 쉴 새 없이 분출되는 아이디어 때문에 그는 늘
시간이 부족했다. 그런 백남준은 순간순간을 해프닝의 기회로 만드
는 일을 주저하지 않았다.

백남준아트센터에서는 백남준 5주기 추모 행사로 클린턴 대통령 앞에서 실수(?)한 것으로 알려진 '백악관 바지 해프닝' 영상을 보여줬다. 그전에도 그 진상을 이미 알고는 있었지만, 영상에서 보여준 생생한 현장을 보며 백남준의 천재적 해프닝 기회 포착에 탄복했다. 추모객들은 슬로모션으로 보여준 '백악관 바지 해프닝' 영상을 다시 한 번 보았다.

백남준이 클린턴 대통령 앞에 막 다가서려는데 한 카메라맨이 나타나더니 키를 낮추고 앉으면서 무엇인가를 찍으려는 자세로 카메라 렌즈의 방향을 잡는다. 그때 백남준은 부축을 받으며 클린턴 대통령 앞에 다가서고, 그 순간 바지가 흘러내리면서 맨살 넓적다리 사이가 적나라하게 카메라에 잡혔다. 그런데 백남준은 대통령과 아무렇지도 않은 표정으로 악수를 한다. 그 모습은 참으로 천연덕스럽기 짝이 없다.

백남준이 스스로 천벌을 받았다는 뇌졸중의 후유증, 그 불구의 신체를 가지고도 세계의 시선을 의식하지 않고 해프닝을 벌인 영상이었다.

베니스비엔날레 수상식 날 내가 겪었던 일이 왜 그런지 자꾸 생각났다. 아침에 수상식장에 가려는 나에게 백남준이 와서 말했다.

"경희는 나와 함께 워터 택시를 타고 가."

나는 기뻤다. 황금사자상을 수상하게 된 백남준과 함께 식장에 가게 된 것도 기뻤지만 사실은 베니스에서 워터 택시를 타본다는 것이 더 신이 났다.

그런데 이건 또 무슨 말인지. 백남준이 얼마 있더니 다시 와서 말했다.
"워터 택시에 타고 갈 사람들이 미리 정해져 있어서 자리가 없대. 그냥 경희는 혼자 가야겠어."

나는 좋았다가 만 꼴이 되었다. 그러나 나타낼 일도 아니어서 혼자서 막 호텔 문을 나오려고 하는데 호텔 종업원이 급히 나에게 달려오더니, "파이크Paik가 빨리 와서 워터 택시를 타라고 해요. 빨리 오세요" 한다. 나는 빠른 걸음으로 앞에 가고 있는 종업원을 따라서 반쯤 뛰면서 갔다.

워터 택시 승차장은 호텔 뒤편에 있었다. 출발을 앞두고 엔진 소리를 내고 있는 워터 택시 안에서 누군가가 내밀어준 손을 잡고 나는 홀딱 배 안으로 뛰어내렸다. 배가 흔들거리는 듯하더니 즉시 부르릉 소리를 내며 출발했다. 나는 영문을 모르고 위험한 승선 모습을 보고 있던 사람들과 얼굴을 마주하기 싫어 독일의 흐린 하늘만큼이나 어두운 베니스 운하의 물결만 내려다보며 뱃머리에 앉아 있었다.

워터 택시 안의 좌석이 내가 타고도 빈자리가 있었던 것을 배에 타

는 순간 분명히 보았던 것 같다. 함께 가자고 해놓고, 자리가 없다더니, 그러다가 마지막 배가 떠날 때 아슬아슬하게 나를 배에 타게 한 백남준의 속마음을 내가 어떻게 짐작할 수 있겠는가. 베니스의 명물, 곤돌라는커녕 워터 택시도 내 돈 내고 타기 아까워서 못 탔던 터에 백남준 덕분에 타보았다는 것만으로도 나는 이것을 자랑하고 싶을 뿐, 불만이 있을 수 없었다.

《백남준의 귀환》의 공동 편저자인 김남수 씨에게 이 이야기를 했더니, "1966년에 베니스에서 있었던 백 선생님의 '곤돌라 해프닝'과 이미지가 아주 닮았네요"라고 해서 백남준이 쓴 '곤돌라 해프닝' 이야기를 다시 찾아 읽었다.

항상 그랬듯이 거의 한 시간이나 늦은 우리의 곤돌라를 위해 많은 관객이 기다리고 있었다. 마침내 우리가 도착한 것을 보고 모두가 신이 나 했다. 샬럿은 첫 곡으로 존 케이지 음악을 연주했다. 우리는 영상 프로젝트운 좋게도 전체 베니스 시내에 하나밖에 없는 16밀리미터 짜리를 빌린 것를 커낼canal 건너의 한 세기나 된 낡은 건물 벽에… 이 프로젝트는 망가지지 않았다. 다음 곡은 나의 생상 변주곡이었다. 무어만 양은 용감하게도 10세기 동안이나 오염된 물속으로 뛰어들었다가 나와 가지고는 흠뻑 젖은 악기로 곡을 연주했다.

공연이 끝난 후 그녀는 의사에게 가서 티푸스 예방주사를 맞지 않으면 안 되었다. 공연 후 우리에게는 5달러밖에 남지 않았다. 우리는 공짜 펜션 신세를 져야 했다. 왜냐하면 샬럿이 새벽 2시까지 연주를 했기 때문이다. 다행히 우리는 일등칸 유레일 패스를 가지고 있었기 때문에 거기서 잘 수 있었고 기차역 일등실 대합실에서 쉴 수 있었다.

실로 이 공연은, 27년 만에 나의 모든 비극적 코미디 퍼포먼스 끝에 내가 생각해낸 오로지 한 번밖에 없었던 지혜였음을 나의 공연을 본 관객의 증명에 의해서 확인했다. 그의 이름은 암스테르담의 윈 비어렌이다.

백남준의 이 글을 읽고, 하마터면 나도 그 10세기 동안이나 오염된 베니스 운하의 물속으로 빠질 뻔한 게 아닌가 하는 끔찍한 생각이 들었다. 설마 백남준이 그러지는 않았겠지….

백남준이 나와 함께 있으면서도 해프닝의 기회를 놓치지 않으려 했던 일이 전에도 있었다. 백남준과의 '텔레비전 해프닝'이 될 뻔했던, "TV에 함께 나가줘, 응?" 하고 졸랐던 그의 이 같은 행적이 낚싯줄에 물려 줄줄이 배 위로 끌려 올라오는 물고기들같이 자꾸만 떠오른다.

백남준이 해프닝의 천재임에는 틀림이 없다.

MESSAGGIO TELEFAX

N° DEL

Composto da n° pagine (compresa la presente)

DA FROM	A TO 00 822
TELEFONO PHONE (41) 52.08.333	ATTENZIONE ATTENTION 745-
TELEFAX FAX (41) 52.06.390	UFFICIO DEPARTMENT 6570.
OGGETTO OBJECT	TELEFONO PHONE
	TELEFAX FAX

李京姫 氏
大歡迎.

주소
SAN MARCO 2494
8日 — 13日 까지 房有.

Airport 에서
個人用 water TAXI Motorboat
15人乘 water omnibus

중요한 곳 ─ 맛 있는
내리는곳은
San Marco Station
左折. 걸어서 5分

1993년 베니스비엔날레 때 호텔을 예약했다는 것을 알리기 위해 보내온 팩스. '李京姫 氏 大歡迎'
하고는 호텔 주소는 호텔 편지지에 인쇄된 것을 화살표로 끌어서 표시했고, 8日～13日까지 房有
"airport에서 개인용 water taxi, moter boat, 15인승 water omnibus로 오면 제일 멋있음. 내
리는 곳은 San Marco Station, 左折, 걸어서 5分"이라고 쓰여 있다. 1993. 5. 29.

국립현대미술관에 설치된 백남준의 '다다익선多多益善'을 제작할 당시의 백남준. 1992. 사진 김원.

1993년 베니스비엔날레 때 출품한 백남준의 야외 조각품, '마르코 폴로'란 이름의 폭스바겐을 타고 있는 백남준.
사진 클라우스 부스만 박사Dr. Klaus Bussmann.

독일 파빌리온의
한스 하케 설치 작품과
백남준의 비디오 조각들

1993년, 비엔날레가 열린 자르디니 ^{Giardini} 공원은 매일 엄청난 관람객으로 붐볐다. 일반인을 위한 개장은 6월 13일부터이고, 6월 8일부터 12일까지는 각 나라의 보도진, 작가, 평론가, 미술관 관계자, 미술 애호가들만 입장할 수 있었는데도 전시장 안은 언제나 많은 관람객으로 붐볐다. 자르디니공원은 바다를 끼고 있으면서 오래된 나무가 무성하게 자라고 있었다. 자연 그대로의 언덕도 있고 숲도 있었는데 사이사이에 각 나라 전시관이 특색 있게 세워져 있었다. 영국관, 프랑스관, 미국관, 호주관, 소련관, 이집트관, 이스라엘관, 일본관, 이탈리아관 등 거의 모든 나라 전시관이 그 나름의 위치에 맞게 세워져 있는 것도 작품 전시만큼이나 볼만한 감상 거리였다.

나는 비엔날레 행사장에 들어가자마자 백남준 작품이 전시되어 있는

독일관을 찾았다. 입구에서 얼마 떨어지지 않은 언덕 위에 독일 파빌리온이 있었다. 한국인인 백남준이 독일을 대표해서 참가한다는 말을 들었을 때만 해도 그것도 좋다고 생각했는데 막상 'Germany'라고 쓰여 있는 파빌리온 앞에 오니까 'Korea' 파빌리온이 아닌 것에 그만 신나던 기분이 좀 허탈해졌다.

독일은 또 한 사람의 작가 한스 하케 Hans Haacke 씨를 참가시켰는데, 그의 작품은 나치 독일의 잔흔 殘痕 을 보여주는 설치미술 작품이었다. 백남준은 자기가 원해서 정문 앞에 있는 제일 큰 전시실을 하케 씨에게 주고 자신은 뒤쪽에 있는 작은 제2, 제3 전시실과 독일관 둘레의 야외 전시장에 비디오 작품을 설치했다.

백남준은 베니스비엔날레에 자기가 독일 대표로 선정되었다는 연락을 받고 즉시 독일관 선정위원인 클라우스 부스만 Klaus Bussman 교수에게 전화를 한 모양이다. "나를 선정해주어서 무척 영광이다. 그런데 독일같이 큰 나라에서 어떻게 나 같은 작은 한국 놈을 뽑을 생각을 했는지? 나에겐 독일 패스포트도 없고… 게다가 이번 비엔날레는 독일이 통일된 후 첫 번째라서 보통은 동독 출신 작가 한 명과 서독 출신 작가 한 명을 선정해서 참가시킨다는 생각을 할 텐데…" 했더니, 클라우스 부스만 교수는 "만약에 동쪽에서 한 사람을 택한다면 아예 아주, 아주 먼 동쪽인 '극동 지역 작가로 독일에 거주했던 한국인

을, 그리고 한때 동독에서 살다가 아주, 아주 서쪽인' 현재 미국에서 살고 있는 독일 작가를 선정하는 것이 더 좋다. 그리고 이런 결정에 독일 관리들이 혹 관여라도 할까 봐 후딱후딱 인쇄물을 만들어 발표했다"라고 대답했다는 것이다.

이같은 내용을 비엔날레 측에도 통고하니까 조직위원회에서는 이 멋진 발상을 인용해 베니스비엔날레 표어를 '예술의 사개극점四個極點 ── 東과 西, 南과 北' 그리고 '현대 유목민現代 遊牧民으로서의 예술가', 이렇게 내세운 모양이다. "문화 선진국이란 바로 이런 기발한 생각의 작업을 어떤 제도나 관습에 구애받지 않고 진행할 수 있게 내버려두는 사회를 말하는 것임을 알았다. 어떻게 하면 남이 해보지 않은 기이한 짓을 하는 그들의 놀이(?)가 정상의 예술을 만드는가 보다. 그들의 먼 앞을 내다보는 글로벌적 행동에 그저 고개를 끄떡이지 않을 수 없었다"라고 백남준은 글에 쓰고 있다.

독일 파빌리온의 한스 하케 씨와 백남준의 작품은 너무나도 대조적이었다. 독일관 정문에 들어서자마자 큰 전시실 정면에 히틀러의 사진과 나치의 표식標識이 걸려 있고, 그 흰 벽칠 바닥에 무너진 콘크리트 조각들이 발 디딜 곳 없이 깔려 있는 것이 하케 씨 전시 작품의 전부였다. 간혹 관람객이 들어가서 밟으면 콘크리트 조각들이 대뚱거려

제13회 베니스비엔날레 독일 파빌리온, 한스 하케Hans Haacke 씨 전시관 전면에 걸린 독일 나치 정권을 상징하는 사진. 1993. 6. 사진 이경희.

서 소리가 나거나, 더 깨지거나 하는 것까지 감상이라고 한다 하더라도 그 앞에서 1분을 다 채우지 못하고 돌아서서 나올 정도로 부서진 콘크리트 조각 위에 서 있기가 편치 않고, 감동보다는 건조한 느낌이 들었다. 이렇게 말하는 내가 얼마나 설치 예술 감상에 무식한 사람인가를 나 스스로 모르지는 않는다. 다만 작품에 대한 감상을 말하라면 그렇다는 것이다.

그런데 그 회색빛 콘크리트 조각이 흐트러져 있는 방 안의 인상이, 자르디니공원 안을 거닐면서 다른 나라 전시관을 들러보는 동안 계속 강렬하게 머리에 떠오르곤 했다. 그 황폐하고 불완전한 느낌을 주는

회색빛 콘크리트의 의미가 무엇인지를 나도 모르게 자꾸 생각하게 되는 것이 이상했다. 포스트모던 아트의 극치란 그런 것인가 보다.

그런가 하면 백남준의 비디오 작품은 소리며, 색채며, 화면의 변화와 형태가 복잡하고도 다양하고, 화려한 빛을 내뿜고 있어서 제2전시실, 제3전시실 안은 관람객이 들어가기만 하면 그 어두운 곳에서 나오질 않았다. 하긴 텔레비전이란 화면이 자꾸 바뀌기 때문에 보게 되는 것이지 정지되어 있으면 오래 들여다볼 맛이 있을까? 백남준의 비디오 화면은 끊임없이 바뀌고 있었다. 두 군데 전시실에서 머리와 귀가 멍해질 정도로 뜻도 없이 윙윙대고 돌아가는 음악과 화면으로 얼이 빠졌을 관람객들은 이번에는 시원한 바닷바람이 불어오는 야외 전시장에 설치된 비디오 조각을 푸른 수목樹木 사이사이에서 발견하고 감상하도록 되어 있었다.

마르코 폴로, 칭기즈 칸, 알렉산더 대왕, 캐서린 여제 같은 이름의 비디오 조각이 있었는데, 백남준 전시의 주제인 '전자 초고속도로─베니스에서 울란바토르까지 Electronic Super Highway, "Venice ─ UlanBator"'를 느끼게 하는 고비 사막 유목민의 이동 수단을 해학적으로 코끼리, 말, 오토바이, 폭스바겐, 자전거, 우주선 등으로 표현하고 정보 고속화를 뜻하는 다양한 형체의 대형 TV를 접목한 조각들이 숲 속에 군데군데 놓여 있었다. 나는 그중 한 작품을 우연히 배를 타고 다른

섬으로 가다가 발견했다. 지금 막 아폴로 우주선을 타고 달에 착륙한 우주인 모습을 표현한 작품이었다. 자르디니공원 언덕 위에 설치된 그 우주인은 두 눈을 상징하는 둥근 서치라이트로 초록색 전광電光을 바다 위에 내리비치고 있다. 마치 이번 베니스비엔날레의 심벌처럼 느껴지는 그 거대한 우주인 조각 이름은 '단군檀君'이었다. 백남준은 역시 한국인이었다.

1993년, 제13회 베니스비엔날레가 열린 자르디니공원 숲 속 언덕에 전시된 백남준의 '단군檀君, 스키타이의 왕王'의 비디오 조각. 이 단군상像은 배를 타고 지날 때마다 서치라이트로 된 두 눈으로 푸른빛을 강력하게 발산하여 마치 베니스비엔날레의 상징물인 것처럼 느껴졌다. 사진 이경희.

자르디니 숲에 만든
백남준의 통로,
'아시아로 가는 길'

백남준의 베니스비엔날레 전시 작품 구상에 대해 알리손 사라 재크 Alison Sarah Jacques 기자와 나눈 인터뷰 기사가 비엔날레 신문에 실려 있었다.

나의 비엔날레 작업은 대략 41개의 안으로 되어 있습니다. 내가 투영한 빛은 달에 의한 것이거나 태양에 의해 반사되는 빛입니다. 직접 발사되는 빛은 햇빛, 촛불, 그리고 교회의 창입니다. 그렇게 나는 반사에 의한 빛과 만든 빛을 사용했습니다.

첫 번째 파빌리온에는 만든 빛을 사용했는데 거기에는 세 가지 정보가 사용되었습니다. 하나는 물고기와 함께 30초의 침묵을, 그리고 하나는 요셉 보이스 같은 이미지의 30초의 멀티미디어를,

그리고 나머지는 Living Theater와 같은 퍼포먼스입니다.

두 번째는, 파빌리온의 다른 쪽에 내가 1989년부터 직접 발사하는 빛으로 실험한 '세기말世紀末'이라고 이름 붙인 것을 설치했습니다. 이것은 아주 잘되었습니다.

파빌리온 사이에는 공원이 있습니다. 왼쪽은 아시아, 그리고 오른쪽은 서구 세계입니다. 그래서 공원은 시베리아 대륙 또는 내몽골로 가는 통로가 되었습니다. '아시아로 가는 길'을 나타내는 것으로서 '여행' 혹은 '길'을 상기시킵니다. 따라서 이 아이디어는 이번 비엔날레의 목적인 문화의 통로를 알리는 완전한 아이디어입니다.

"당신이 상징하는 역사적 영토를 설명해주실 수 있는지요?"라는 질문에 백남준의 대답은 다음과 같았다.

이 통로에 나는 서로 다른 일곱 개의 조각을 만들었습니다. 마르코 폴로인 '폭스바겐', 남자를 뜻하는 '한국의 타타Tata'. 이것은 요셉 보이스가 비행기 사고를 당했을 때 구해준 중국의 타타르Tatar를 뜻합니다. 그리고 기독교를 위해서 시베리아를 구한 알렉산더 대왕과 캐서린 여제. 다음에는 훈 족의 왕인 칭기즈 칸.

이는 히틀러 이전의 가장 나쁜 사람으로 알려졌지만, 어느 정도는 진실이나, 그러나 그는 아주 포지티브한 사람입니다. 왜냐하면 마르코 폴로를 중국과 티베트에 못 들어가게 하여서 몽골 민족을 안전하게 지켜주고 살아남게 했기 때문입니다. 그것은 아주 교묘한 일이지요. 이런 것들이 미국의 발견과 민주주의 계몽이 된 소위 민주적 진화의 시발점이 된 거죠.

그리고 나의 전시 작품에는, 몽골의 게르^{Ger}도 가져다 놓았습니다. 그 안에는 부처님의 등불 영상으로 둘러싸인 나의 데스마스크^{Death Mask}와 나의 무덤이 있습니다.

백남준의 베니스비엔날레 전시 작품 구상을 읽고, '베니스에서 울란바토르까지'라는 타이틀을 내건 거대한 백남준의 조각 작품 사이사이의 나무 숲길을 다시 한 번 걸었다. 유구한 역사 속의 동서양을 잇는 통로를 걷고 있는 느낌을 받으며 작품에 담긴 뜻을 나는 새롭게 감상했다.

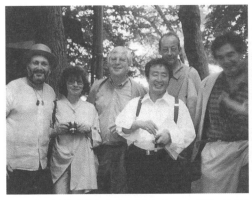

'93 베니스비엔날레에서 황금사자상을 받고 기뻐하는 백남준
과 한스 하케 부부(왼쪽 두 사람), 그리고 친구들. 비엔날레가
열리고 있는 자르디니공원. 1993. 6. 13.

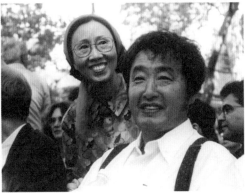

베니스비엔날레 수상식장에서 백남준과 필자 이경희. 백남준은
이날 독일의 한스 하케와 공동으로 황금사자상을 수상했다.
1993. 6. 13.

베니스비엔날레. 제45회 베니스비엔날레에 출품
한 백남준의 비디오 조각 '마르코 폴로' 작품의
폭스바겐 안에서. 1993. 6. 9.

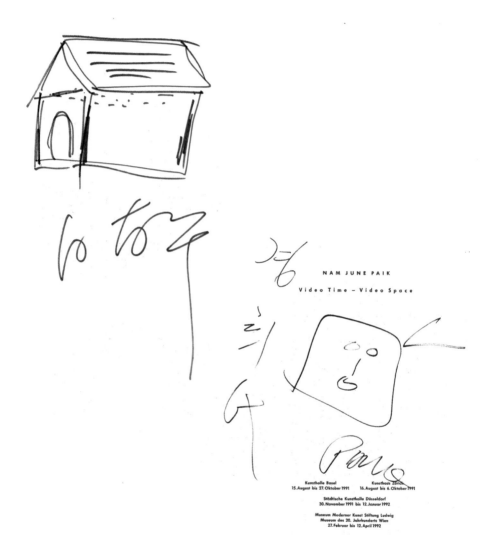

NAM JUNE PAIK
Video Time – Video Space

Kunsthalle Basel
15. August bis 27. Oktober 1991

Kunsthaus Zürich
16. August bis 6. Oktober 1991

Städtische Kunsthalle Düsseldorf
30. November 1991 bis 12. Januar 1992

Museum Moderner Kunst Stiftung Ludwig
Museum des 20. Jahrhunderts Wien
27. Februar bis 12. April 1992

1992년 국립현대미술관에서 열린 백남준 회고전, 〈백남준 · 비디오 때 · 비디오 땅〉 카달로그에
드로잉한 백남준 사인들.

국립현대미술관에서의 백남준 회고전 출품작 '세기말'이 전시된 위치를 그린 스케치. 1992.
전시 작품이 하도 많아서 '세기말'의 위치를 찾지 못할까 봐 즉석에서 그려준 스케치이다.
백남준이 "세기말世紀末 작품에 경회가 큰 대문 집에서 찍은 영상이 많이 나와"하며, 스케치해 주었다.

'춤의 해', 무용가와 함께한
백남준 퍼포먼스

1992년 새해 벽두, 국립현대미술관의 이경성李慶成 관장은 백남준의 회
고전을 7~8월에 가질 기획이라는 구상을 신문 인터뷰에서 밝혔다.
"백남준 씨의 나이가 올해로 만 60세예요. 회갑을 맞는 셈이지요. 우
리나라 사람으로 세계 화단에서 인정받는 유일한 사람인데 사실 우
리가 해준 일은 아무것도 없거든요."
백남준이 회고전을 여는데 굳이 나이를 내세워야 했겠는가마는, 백
남준의 세계적 위상을 누구보다도 잘 아는 이경성 관장이 한국에서
백남준에 대한 대접이 소홀하다는 생각에 회갑이란 말로 회고전 계
획을 밝힌 것이다.
백남준 비디오 예술 30년 회고전은 〈백남준 · 비디오 때 · 비디오 땅
Paik Nam June · Video Time · Video Space〉이라는 이름으로 1992년 8월 29일

부터 9월 6일까지 과천 국립현대미술관에서 열렸다. 국내 화랑 여러 곳에서도 각기 다른 내용의 작품전이 열려 백남준의 회갑 잔칫상은 풍성했다. 한편 백남준의 예술을 비춰보면서 20~21세기의 현대 예술을 점검하는 국제 심포지엄이 서울과 경주의 힐튼 호텔에서 개최되기도 했다.

1992년은 마침 문공부가 '춤의 해'로 선정한 해였다. 나는 문득 백남준이 〈춤〉 잡지를 통해 우리나라 무용가들에게 좋은 글을 써준 생각이 나서 그가 만약 한국의 무용가와 함께 퍼포먼스를 해준다면 '춤의 해'에 더할 나위 없는 좋은 행사가 될 거라는 생각이 들어 백남준에게 조심스럽게 퍼포먼스를 부탁했다. 마음 착한 백남준은 나의 요구를 거절하지 못하고 쉽게 응해주었다. 말로만 듣던 백남준의 그 괴상하다는 퍼포먼스를 무용가와 함께 하는 무대는 아직까지 한 번도 없었다. 그 같은 공연을 한국에서 처음 갖게 된다는 것 또한 세계 예술사에 남는 일이라는 생각을 하자, 나는 가슴이 두근거릴 정도로 기뻤다. 원로 무용 평론가이며 〈춤〉 잡지의 발행인 조동화 선생은 나의 이야기를 듣고 더할 나위 없이 기뻐해주었다.

백남준 퍼포먼스 상대 무용가로 김현자 씨가 선정되면서 그날부터 나는 바쁘게 뉴욕에 있는 백남준과 통신으로 의견을 교환하며 준비에 들어갔다.

백남준의 요구는 간단했다. 공연장을 소극장으로 정해달라는 것뿐. 그런데 스폰서가 되어준다던 MBC 방송국 사장 최창봉에서 소극장으로는 관객 수가 많지 않아 스폰서가 되어줄 수 없다고 했다. 한마디로 수지타산이 안 맞는다는 이야기였다. 방송국 측 이야기가 너무도 타당해서 나는 백남준과 상의 없이 대극장 공연으로 정했다.

그런데 갑자기 문제가 생겼다. 이 퍼포먼스는 사실은 백남준이 아무 생각 없이 나의 요구에 쉽게 OK해줄 간단한 일이 아니었던 것이다. 백남준 회고전 기간 동안의 모든 일정은 일 년 전부터 미리 정해져 있었는데, 그 일정 속에서 공연 날짜를 나의 요청대로 변동할 수 없었던 것이다.

뉴욕에서 백남준이 보낸 팩스가 숨넘어가는 소리를 내며 '지지직' 들어왔다. 7월 30일로 정한 공연 일정은 그래서 8월 1일로 변경되었다. 그렇게 해서 1992년 '춤의 해'에 '백남준 퍼포먼스와 김현자의 춤' 공연이 상연되었다.

백남준이 퍼포먼스를 해주겠다는 허락을 받아낸 공과만을 자랑으로 알고 시작했지만 "좋은 일 하기가 어디 쉬운 줄 아느냐"는 어른들의 말이 나에게 직격탄으로 다가왔다. 8월 1일 오후 7시 30분, 문예회관 대극장 현 아르코극장에서 막을 올리기 바로 직전까지 계속된 긴장감은

말할 수 없을 정도였다. 그것은 나만의 문제가 아니라 실제로 백남준 자신이 1992년의 주 행사인 회고전 준비에도 정신이 없을뿐더러 그가 잡아준 퍼포먼스 날짜가 다른 행사 중간에 끼어들어 가 있는 것을 생각하지 못해 그가 힘들어하는 것을 보는 것을 비롯해서, 백남준이 적어 보내준, 공연에 필요한 것들과 관련된 전문 용어를 하나같이 못 알아들어 뉴욕으로 팩스와 전화로 귀찮게 굴어야 했던 것, 거기에다 마지막 공연 직전까지 무대에 설치된 스크린에 그가 시도한 멀티 영상이 제대로 나오지 않아 무대에 설 주인공 백남준을 점심까지 굶게 했던 일 등.

백남준이 보내준 퍼포먼스 내용은 내가 짐작하기조차 어려웠다. 그런 만큼 뭔가 신비로운 느낌도 들었으나 그런 감상적인 생각만 가지고 진행하기는 힘든 일이었다. 나는 〈춤〉 잡지사 사무실에 상주하면서 계속 팩스로 백남준에게 물어가며 준비에 열을 올렸다. 공연 내용을 적어 보내달라는 나의 요청의 회신으로 온 팩스에는, 'Performance, Denmark Piano 1대 必要. 7分. 人名 Henning Christiansen (전작). 曲名 Springen' 이런 단어들이 적혀 있어 도무지 이해할 수가 없었다. 계속 공연 내용을 주고받고 마지막으로 결정된 프로그램은 김현자의 '하루 I', 백남준의 '비디오 소나타', 김현자의 '하루 II', 백남준의 '스프링겐' 헤닝 크리스티안센 작곡에 대한 백남준의 재해석, 그리

고 마지막은 백남준·김현자의 '더불어 / 그리고…'였다.

마침내 '백남준 퍼포먼스와 김현자의 춤' 프로그램은 근사하게 완성되고, 문예회관 대극장도 빈 좌석 없이 꽉 찼다. 관객들은 백남준의 이해하기 어려운 퍼포먼스를 처음 보는 것을 신선한 볼거리로 생각하며 자리를 지켜주었다.

'백남준 퍼포먼스'에 대한 신문의 평은 다양했다.

> …이날 공연장에는 연극, 무용계는 물론 화단의 내로라하는 거물들이 대거 참석, 즉흥성이 강한 세계적 비디오아티스트와 생춤이라는 새로운 분야를 무대에 도입한 한국무용가의 작업이 어떤 형태로 만나질까에 이목을 집중했다. …김씨가 일종의 무당춤을 추는 동안 백씨는 무대 뒤편 스크린에 미리 제작된 비디오물을 비추고 무대 한쪽에서 피아노를 이용한 퍼포먼스를 보여주었다. 관객들이 공연이 끝났는지 의아해하고 있는 사이에 백씨와 김씨의 즉흥 합동 무대가 마련됐다. 사전 준비가 되지 않은 김씨가 당황해했으나 백씨는 소형 비디오카메라로 자신의 머리나 목의 주름을 스크린에 투사하거나 팸플릿을 찢어 코를 푸는 등, 예의 계산된 즉흥성을 여유 있게 무대화했다. 무용평론가 김태원 씨는 "잘된 공연이냐 혹은 빗나간 해프닝이었느냐

의 구분은 아무 의미가 없다"고 전제하고 "이번 무대는 우리 공연 예술 작업 환경의 변화를 예고한 미래지향적 이벤트였다"고 평했다. 한국일보 金京姬 기자 1992. 8. 4.

…백씨는 자신의 클로즈업된 입, 눈, 날름거리는 혀, 손가락 끝, 머리카락을 스크린에 어지러이 겹치거나 옆으로 누이고 거꾸로 세우며 뭔가를 그려낸다. …어리둥절한 관객들은 이것으로 모든 게 끝난 건지 어쩐지 몰라 서로 얼굴만 쳐다보고 있는데 백씨는 음료수 깡통을 든 채 무대로 걸어 나온다. 도대체 관객을 전혀 의식하지 않는 듯 천연덕스럽기 짝이 없는 그의 모습을 보면서도 관객들은 이 별난 인물이 또 무슨 짓을 할 건지 잔뜩 긴장한 채 마음 놓고 웃지도 못한다. 동화 '벌거벗은 임금님'에서 임금님이 벌거벗었다고 말한 소년만큼이나 용감하게(?) "다 끝난 거여?"라고 물은 사람은 앞자리에 앉아 있던 국악인 황병기 교수. 조금 더 남았다고 대답한 백씨는 무대 한가운데 놓인 피아노 앞에 구두를 벗고 앉더니 오른손을 치켜들고 둘째 손가락 하나로 건반을 이것저것 누르다가 슬며시 일어나 둘째 손가락으로 허공을 여기저기 가리키며 오락가락하는 사이 김씨는 나름대로 이런저런 몸짓을 보여준다. 백씨가 벗었던 신발을 집어 들더니 두 사람이 함

께 무대 뒤로 사라진 것이 이 소문난 공연의 끝. "이거야 원…" 그런 표정으로 관객들은 자리에서 일어났다. "우리가 얼마나 부질없는 인습과 고정관념에 사로잡혀 부자연스럽게 살고 있는지 너무도 강렬하게 반영해주는 천재"라고 백씨를 극찬한 황 교수는 "한마디로 너무 좋았다"고 되풀이했다. 그런가 하면 철학자 김용옥 씨는 "백씨의 경력을 고려하지 않는다면 이건 완전히 미친 짓일 뿐"이라며 어이없고 얼마쯤 부아가 치미는 표정. 이 공연을 성사시키는 데 결정적 역할을 한 것으로 알려진 수필가 이경희 씨는 "공연 양식이나 예술적 아름다움에 대한 우리의 선입견을 여지없이 깨버리는 의외성이 얼마나 큰 즐거움을 주느냐"고 반문하면서 사뭇 감격스러운 얼굴이었다. 중앙일보 金敬姬 기자 1992. 8. 4.

처음부터 백남준은 퍼포먼스에 대한 기자 질문에 경향신문 정철수 기자 1992. 7. 23, "이건 웬 뚱딴지같은 해프닝인가, 하는 욕을 먹을 만큼 색다른 무대를 꾸밀 계획입니다"라고 밝힌 공연이었다.

다음 날 저녁, 나는 백남준의 숙소인 올림피아 호텔 스카이라운지에서 퍼포먼스 마무리 얘기를 하기 위해 그를 만났다. 주문한 음식이 나오자 그는 "포도주를 할까?"라고 묻는다. "술을 못 마시지 않아요?" 하니까, "그래도 축배는 들어야지" 하더니 붉은 포도주 두 잔을

가져오게 했다. 서툰 무대 준비 때문에 그를 힘들이게 했던 것을 생
각하고 미안해하고 있는 나에게 백남준은 포도주 잔을 들며 말한다.

"이번 퍼포먼스는 경희에게 바치는 거였어!"

생각지도 않았던 백남준의 말에 나는 감격했다.

"이번 퍼포먼스는 경희에게 바치는 거였어!"

백남준의 말이 자꾸 입속에서 반복되었다. 백남준 앞에서 이렇게 행
복해보기는 처음이었다.

포도주를 한 모금 마셔서 그랬을까, 나의 가슴이 따끈해지고 있었다.

그때 백남준이 다시 말을 꺼냈다.

"다시는 나에게 그런 것 해달라고 하지 말아줘."

백남준은 나의 퍼포먼스 부탁을 들어주느라 혼이 났던 거였다.

"사실은 이번에 정말로 할 수가 없었던 거였는데 한 거야."

정말 그랬을 거라고, 나도 마음속으로 생각하고 있었던 것을 백남준
은 이야기하고 있었다.

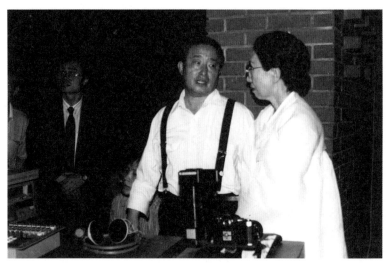

'춤의 해'에 동숭동 문예회관에서 가진 〈백남준 퍼포먼스와 김현자의 춤〉 공연 리허설 도중에 필자에게 무언가를 상의하는 백남준. 1992. 8. 1. 사진 이창훈.

〈백남준 퍼포먼스와 김현자의 춤〉 카탈로그 양면에 백남준이 사인을 했다. 왼쪽 면에 '李京姬에게 白南準'이라고 사인을 해놓고는 오른쪽 면에 '眞짜 美人에게' 라는 사인을 또 했다. 1992. 8.

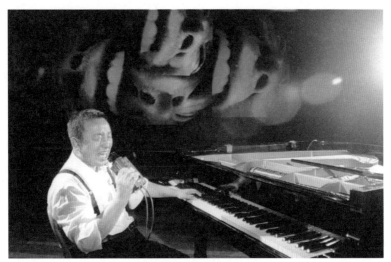

백남준이 자신의 얼굴 표정을 비디오카메라로 찍으면서 무대 위 스크린에 영상을 비치게 하고 있는 백남준 퍼포먼스 리허설 장면. 문예회관 대극장, 1992. 사진 이창훈.

백남준 퍼포먼스 리허설에서 피아노 속의 현絃을 망치로 긁고 있다. 문예회관 대극장. 1992. 사진 이창훈.

〈백남준 퍼포먼스와 김현자의 춤〉 공연 무대장치를 위한 스케치들. 1992.

백남준 퍼포먼스를 위한
준비물(위)과 프로그램 내용을
적은 메모지(아래) 1992.

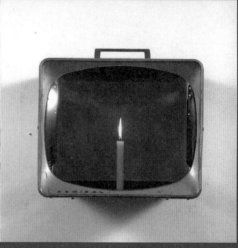

도쿄 하라미술관에서 열린 〈백남준 캔들 TV〉 전시회 초청장 위에 그린 '춤의 해'
〈백남준 퍼포먼스와 김현자의 춤〉 무대 설치 스케치와 프로그램 설명들.

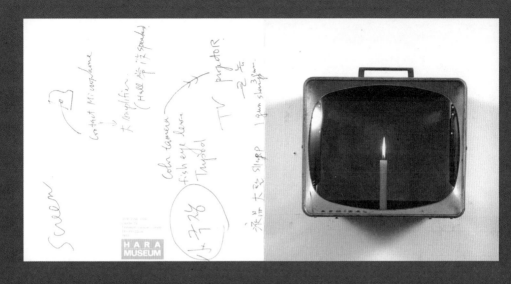

인간은
잘못을 저지르는 자유를
가질 수 있어야 해

〈춤〉잡지 발행인 조동화 선생이 좋지 않은 얼굴로 나에게 물으신다.
백남준 씨는 한 사람과 관계를 맺으면 그 사람 이외에는 같은 일을
다른 사람과 새롭게 맺지 않는다고 하더니 부산에서 다른 무용가와
또 춤 퍼포먼스를 한다는데 어떻게 그런 일이 있을 수 있느냐는 것.
나는 갑작스러운 질문에 대답할 말이 없었다. 백남준이 다른 무용가
와 또 공연을 한다는 것이 크게 잘못된 일인가, 하는 마음이 들어서
였다. 몹시 실망했다는 조동화 선생의 생각이 오히려 이해가 가지 않
았다. 오히려 그런 일이 사실인가가 더 의심스러웠는데 그 무용가가
〈춤〉잡지에 퍼포먼스 광고까지 냈다고 하니 할 말이 없었다. 무용
가 김현자 씨와 백남준 퍼포먼스를 한 것이 1992년이다. 그로부터 3
년 후인 1995년의 일이었다.

〈춤〉 잡지에 낸 광고에는 11월 9일 오후 6시, 장소는 부산 광안리 아트타운에 있는 조현화랑으로 되어 있었다. 〈춤〉지의 김경애 편집장이 부랴부랴 취재차 부산으로 날아갔다. 그러나 다음 날, 김경애 편집장은 공연이 취소되어 그대로 돌아왔다. 백남준 선생이 다리를 다쳐서 못하게 되었다는 것이다. "백남준 선생이 다리에 깁스를 하고 오셔서 화랑 주인과 다방에서 이야기하는 것을 멀리서 보기만 하고 직접 만나지는 못했다"라는 것이 그 무용가의 공연 취소 이유라고 했다. 도대체 알아듣기 어려운 퍼포먼스 취소의 변이었다.

워낙 조동화 선생이 백남준에 대해 크게 실망하여서 나는 거기에 대해 아무런 대답을 하지 못했지만 실제로 나는 백남준이 다른 무용가와 퍼포먼스를 한다고 해도 "어머 그래?" 할 정도지 그 일 때문에 기분이 상했다든가 하지는 않았다. 그가 비록 춤의 해에 나의 청에 의해 무용가와 퍼포먼스를 해주었고 "이 퍼포먼스는 경희에게 바치는 것이었어"라고 하며, 앞으로는 그런 걸 부탁하지 말라고 말해서 다시는 한국에서 그런 퍼포먼스는 하지 않는다고 알고 있었지만, 부산에서 다른 무용가와 또 퍼포먼스를 하게 된 데에는 그럴 만한 이유가 있을 거라는 생각이 들었기 때문이다. 나는 백남준을 안 좋게 생각하고 싶지 않았다.

바로 그해에 11월 20일부터 프랑스 리옹 Lyon에 있는 현대미술관에서

개최되는 컨템퍼러리 아트전에 백남준이 초대되었다는 것을 알고 뉴욕으로 전화를 걸었다. 다리를 다쳐 리옹에 참석하지 못하는 게 아닌가 궁금했기 때문이다. 그랬더니 조수가 받으면서 파이크는 지금 리옹에 갔다고 한다. 다리를 다친 것은 어떻게 되었는지 물었더니, 파이크는 다리를 다치지 않았단다. 그때 나는 파리에 일이 있어서 간 김에 리옹으로 갔지만 전시를 시작한 지 며칠이 지난 후여서 백남준을 만나지는 못했다.

리옹에서 돌아온 백남준을 나는 올림피아 호텔에서 만났다. 아침에 그를 만나러 가는 차 안에서 마음속으로 단단히 다짐했다. 부산 퍼포먼스에 대해서는 절대로 이야기하지 말아야지. 그가 미안해할지도 모르니까. 그런데도 나는 그토록 단단히 다짐한 것을 잊고 그에게 불쑥 말했다. "남준 씨 다리 다친 것 어떻게 되었어요. 이제 괜찮아요?" 그랬더니 그는 "다리? 무슨 다리?" 이렇게 반문하는 것이 아닌가. 백남준은 내가 자신이 다리를 다쳤다고 알고 있는 이유가 궁금했던 모양이었다.

"다리를 다쳐서 부산에서 하기로 한 퍼포먼스를 못했다고 해서 걱정을 했어요."

그는 어리둥절해서 다시 물었다. 무슨 퍼포먼스냐, 라고. 할 수 없이 나는 부산의 한 대학교수 무용가가 백남준과 퍼포먼스를 한다고 광

고를 냈다는 이야기를 들려주었다. 백남준은 더 이상 나에게 설명을 하려 하지 않고 호텔 종업원에게 메모지를 가지고 오라고 하더니 빠른 손놀림으로 메모지 위에 글을 썼다.

춤誌, 小生은 1950年 以後
釜山市에 가본 적 없음.
釜山에서 performance 計劃은
全혀 없었다. (書面으로는)

백남준은 이 쪽지를 나에게 주며 〈춤〉지에 가져다주라고 했다. 하지 않으려던 이야기였는데 백남준의 이런 민첩한 반응에 놀랐다. 그에게 이야기를 한 것이 얼마나 다행이었는가.

〈춤〉 잡지의 조동화 선생은 이 메모 글을 보고, "그는 역시 천재군요. 이경희 씨에게 말로 그런 일 없었다고 하면 그만인 것을 〈춤〉지 앞으로 이런 메모를 보낼 생각을 한다는 것이 말입니다. 무용계 주변에서 오해를 하고 있다는 것을 알고 이경희 씨 입장을 살리기 위해서 이같이 확실하게 해주는 백남준 씨는 정말 대단합니다"라고 말했다.

정말 그랬다. 백남준은 나를 믿고 있었다. 내가 그의 마음을 믿고 있었듯이.

다음 날 나는 〈춤〉지에 실린 광고를 올림피아 호텔에 전해주고 왔다. 백남준은 광고를 보고 전화로 말했다.

"얼굴이 곧잘 생긴 여자가 그랬군."

그러고는 더 이상 아무 말도 하지 않았다. 그런 허위 광고까지 내고 백남준 이름을 팔았는데 사과라도 시켜야 되지 않겠느냐고 말했다.

"유명해지려고 그랬는데 그냥 둬. 그런 일이 종종 있어. 오노 요코 小野 洋子가 뉴욕의 메트로폴리탄미술관 앞에서 퍼포먼스를 한다고 해서 사람들이 많이 모였는데 한참을 기다려도 아무것도 보여주지 않다가 이제 끝났으니 가라고 하는 바람에 사람들이 항의하고 소동이 일어

났었어. 오노 요코의 퍼포먼스는 미술관 앞 광장에서 파리 한 마리를 공중에 날려 보내는 퍼포먼스였지. 메트로폴리탄미술관을 상대로 사기라고 소송을 한다고 야단이었지만 미술관 밖에서 혼자서 한 짓이기 때문에 법적으로 미술관에 책임이 없을뿐더러, 소송을 하고 떠들어대는 것이 오노 요코 자신이 바라던 것이라 그냥 넘겼어."

백남준은 이 이야기를 해주면서 나에게도 가만히 있으라고 말했다. 공연히 한 무용가 때문에 신경을 소모한 일이 이렇게 끝나고 나니 마음이 허허하고 별난 해프닝이 다 있었다는 생각뿐이었다.

> "인간은 잘못을 저지르는 자유를 가질 수 있어야 해.
> 그것은 아주 중요한 일이거든."

백남준이 한 말이다. 그는 중요한 일을 했다. 하지도 않을 퍼포먼스를 광고까지 낸 한 무용가가 저지른 잘못에서 그녀를 자유롭게 해주었으니.

소게쓰홀에서의
보이스 추모 퍼포먼스

1994년 6월 말, 뉴욕에서 만난 백남준이 9월에 도쿄 소게쓰草月홀에서 퍼포먼스를 하는데 오려면 소게쓰미술관草月美術館의 명예관장인 이경성 선생에게 표를 미리 부탁하라고 일러주었다. 그러지 않으면 표를 살 수 없다는 이야기였다. 공연장에 가보니 표 값이 1장에 5000엔한화 4만 원, 그리고 '진 시트jeans seat'는 3000엔, 적은 돈이 아니었다.

소게쓰홀에 도착한 시간은 오전 11시 반, 공연은 오후 3시에 시작하지만 리허설을 해야 한다는 무용가 시몬 포르티Simone Forti를 안내하기 위해 나는 일찍부터 서둘러 갔던 것이다. 그런데 그때부터 네 시간 가까이 기다려야 하는 그 시간에 표를 사지 못한 젊은

진 시트jeans seat: 공연장 안의 정식 좌석이 아닌 통로나 계단에 임시로 마련한 좌석. 젊은이들이 정장이 아닌 편한 진jeans 바지를 입고 앉을 수 있다고 해서 붙인 이름. 정식 좌석보다 티켓 요금이 싸다.

이들이 공연장으로 내려가는 계단의 붉은 카펫 위에 앉아서 마냥 기다리고 있는 것을 보고 표 값은 고사하고 그가 일러준 대로 하지 않았으면 들어갈 수도 없을 뻔한 것을 알았다.

공연장은 지하 1층에 있었다. 스태프들이 리허설 준비를 하느라고 바쁘게 움직이고 있는 무대 위 상수上手에 새빨간 그랜드피아노가 놓여 있는 것이 나의 눈에 인상 깊게 들어왔다. "빨간 그랜드피아노? 내가 처음 피아노를 배울 때 친 피아노가 빨간색이었는데?" 일본에서 음악을 공부하고 돌아온, 약간 겉멋이 든(?) 나의 외삼촌이 (외삼촌은 길을 걸어가면서도 피아노 치는 손가락이 굳는다고 손가락을 움직이며 다니고, 휘파람을 불며 다녀서 외할머니께서는 늘 겉멋이 들었다고 못마땅해하셨다.) 피아노를 배우고 싶어 하는 내가 여학교에 입학하자 잠시 빌려준 피아노가 빨간색이었다. 물론 그랜드피아노는 아니고 업라이트였고, 그것으로 나는 피아노 기초를 배웠다. 그 기초 실력을 인정받아 나의 여학교, 숙명여중 개교 기념 음악회 때 합창을 지휘하고 그 후 졸업할 때까지 합창부장을 지내게 된, 그런 인연이 있는 빨간색 피아노였다. 그 후 나는 한 번도 빨간색 피아노를 본 적이 없었다. 그런데 이곳 소게쓰홀의 백남준 퍼포먼스 무대에서 까맣게 잊고 있던 빨간색 피아노를 보았으니 문득 여학생 시절의 감회가 떠오를 수밖에.

얼마 동안 혼자 앉아서 피아노를 바라보고 있는 내 옆에 백남준의 부인 시게코 씨가 와서 앉더니 빨간색 피아노 얘기를 한다.

"10년 전에 처음 공연했을 때도 바로 저 빨간 그랜드피아노를 썼어요. 그때도 이 소게쓰홀에서 공연을 했어요."

그때 마침 백남준이 피아노 앞에 앉는 것을 보고 "남준은 피아노를 아주 잘 쳐요. 정말 그의 피아노 솜씨는 멋지답니다. 그런데 피아노를 부숴서 문제예요. 난 아주 질색이에요" 한다.

백남준이 기존의 전통음악에서 벗어나려고, 피아노를 자빠뜨리고 부수고 하는 그러한 돌발적인 행위가 백남준의 예술에 더 관심을 갖게 한다고 생각했는데 정작 부인은 그런 것을 좋아하지 않는다고 하니 그녀의 말이 이상하게 들렸다.

"글쎄 10년 전, 이 자리에서 퍼포먼스를 했을 때 우리 어머니, 아버지를 모시고 왔는데, 남준이 피아노를 밀어서 넘어뜨리는 것을 어머니가 보시고는 깜짝 놀라 화를 내시는 바람에 어머니를 달래느라고 혼이 났지 뭐예요."

백남준과 결혼한 후, 그가 착하고 실력 있고 좋은 사람이라고 어머니에게 자랑해놨는데, 그만 엉망이 되었다고 하면서 "참으로 만화漫畵였어요" 하고 깔깔대고 웃었다. 니가타新潟 사시는 부모님들이 그때 처음으로 천재 사위를 보러 오셨는데 실망을 시켜드린 모양이다.

시게코 씨 어머니는 우에노上野 음악학교를 나오신 분으로 더구나 피아노를 전공했기 때문에 피아노라면 하느님 모시듯이 위하는 분이라고 했다. 집에도 그랜드피아노와 업라이트 피아노 두 대씩 두고 여간 소중히 생각하는 분이 아니었는데 그것을 부수는 짓을 하니 클래식 음악을 하는 어머니 입장에서는 도저히 용서가 안 되는 행동이었다는 것이다. 백남준이 천재라서 그렇다고 설명했더니 피아노도 모르는 사람이 무슨 천재냐고 더욱 화를 내서서 그것은 끝내 풀어드리지 못했다고 한다. 시게코 씨 아버지는 사위를 어떻게 생각하시더냐고 물었더니, 아버지는 동경대학을 나오셨기 때문에 같은 학교를 나온 백남준을 좋게 생각하신다고 했다.

시게코 씨와 그런 얘기를 하고 있는 동안 리허설 무대의 백남준은 무대 하수下手에 놓인 업라이트 피아노 앞으로 걸어가더니 피아노를 밀어 쓰러뜨리기를 여러 번 반복했다. 한 번은 날계란을 놓고, 한 번은 바나나를 까서 놓고, 또 한 번은 라디오를 켜놓고. 그럴 때마다 시게코 씨는 못마땅해했다. 그녀의 어머니가 싫어하는 짓을 해서인가 했더니 부인인 그녀의 생각은 달랐다.

"남준이 저 무거운 피아노를 쓰러뜨리는 것이 굉장히 힘든 일인데 저걸 여러 번 반복하니 얼마나 기운이 빠지겠어요? 집에서는 그렇게 얌전하고 착한데 그런 힘이 어디서 나오는지 모르겠어요."

과연 백남준을 제일 많이 걱정하는 사람은 부인이구나, 하는 생각이 들었다.

1992년 서울에서 '춤의 해'를 위해 문예회관에서 '백남준이 무용가와 함께 하는 퍼포먼스'를 마련한 나였기 때문에 나는 이곳 도쿄에서 열린 공연에 더욱 관심을 가지고 두 번의 리허설을 마지막까지 보았다. 피아노, 비디오, 춤… 내용은 대체로 서울에서 했을 때와 같았으나 스케일은 엄청나게 달랐다. 우선 공연 준비를 하는 사람부터 한국에서는 백남준의 퍼포먼스에 대해 전혀 지식이 없는 사람들이었고, 그래서 문예회관 대극장에서의 리허설할 때 적지 않게 주인공을 고생시킨 생각이 났다. 거기에 비해 일본에선 아예 백남준의 비디오 아트 추종자들이 백남준이 공연한 모든 비디오테이프와 자료를 가지고 있고, 영상과 사운드, 전자 장치 설치 등의 스태프들이 항상 따라다녔다.

소게쓰홀 백남준 퍼포먼스에 함께 출연하는 사람은 현대무용가 시몬 포르티 외에도 백남준과 그전에도 공연을 함께 한 적이 있다는 현대 음악가 고스기 다케히사 小杉武久와 전통 피리 연주자인 잇소 유메히로一噌幸弘 그리고 일본에서 최근에 가장 인기 있는 그룹사운드 보아덤스 Boredoms였다.

바이올린과 피리가 주거니 받거니 하는 고스기와 잇소의 듀엣 즉흥 연주는 가히 투쟁적이어서 무대 뒤 대형 스크린에 투사되는 수십 개

의 보이스 영상과 함께 나의 정신을 홀딱 빼앗아 갔다.

정신을 빼앗아 가기로 한다면 '보아덤스' 그룹사운드가 최고였다. 백남준 퍼포먼스에 출연하는 보아덤스 그룹이야말로 일본이 낳은 최고의 아방가르드, 노이즈 그룹 Noise Group임을 알았다.

1984년 백남준이 요셉 보이스와 함께 '피아노 두 대에 의한 콘서트 퍼포먼스'가 소게쓰미술관 주최로 같은 홀에서 열린 후 2년 후인 1986년 1월에 보이스가 사망해 일본에서 열린 첫 공연은 사실상 최후의 공연이 되기도 했다.

그래서 백남준은 이번 공연을 '새로운 멀티미디어 multimedia 의 감각을, 지나간 멀티 아트 multi art 의 오페라에 접목해 저세상에 있는 요셉 보이스와 교언交言한다'라는 뜻을 내걸고 '비디오 오페라, 보이스·백 듀엣 플러스 10, 1994 VIDEO OPERA BEUYS PAIK DUET PLUS TEN 1994'라는 긴 제목의 퍼포먼스를 꾸몄다. 그것은 저세상에 먼저 간 친구 보이스를 위한 참으로 우정 어린 초현대판 지노귀굿이라는 생각이 들었다.

무대 뒤에는 평면이 아닌 둥근 포물선이 있고, 거기에 약간의 각도를 넣은 스크린 위에 여러 대의 프로젝터로 투사投射되는 10년 전 보이스의 액션 영상이 머리 위로부터 쏟아지듯 관객의 눈을 현란하게 하는 가운데 성능 좋은 전자 음악이 홀 안에 가득 울리는 사이사이에 백남준은 빨간 그랜드피아노로 감미롭게 귓요기만 시키는 연주를 하

면서 그의 비디오 오페라 무대는 시작되었다. 이것이 새로운 멀티미디어 공연임을 알 수 있었고, 그 효과는 확실히 현대를 앞선 느낌의 것이었다.

백남준의 퍼포먼스는 각기 다른 행위, 즉 멀티 아트 즉흥연기자들이 연기하는 중간 중간에 등장해 그들 연기와는 전혀 무관한, 때로는 아주 사랑스럽고 코믹한, 때로는 아주 바보스럽고 어린애 같은 행위를 충격적이고도 다이내믹하게 멀티 디멘션multi dimention 비디오 영상과 음향을 조합한 것이었다.

볼 것과 들리는 소리가 하도 많은 그의 공연 무대를 관람하면서 그전 같으면 분명히 정신없다고 했겠지만, 서울에 돌아가서 보게 될 일상적인 연극이나 춤 무대를 재미없어하지나 않을까 하는 생각을 했다. 물론 내가 본 서울의 연극과 춤 무대는 오래전에 본 것이기는 했지만.

공연이 끝나고 홀을 빠져나오면서 젊은 애들이 나가지 않고 웅성거리고 있기에 "공연이 어떠했느냐?"고 물었더니 우리는 그룹 사운드 보아덤스가 좋아서 그들의 연주를 들으러 왔는데 파이크 상 백씨의 퍼포먼스가 이렇게 멋진 줄 몰랐다면서, 무대 뒤로 몰려갔다. 백남준의 사인을 받으러 간 것을 나도 무대 뒤에 가서야 알았다. 그들은 바로 아침에 일찍 와서 붉은 카펫에 앉아 기다리던 젊은이들이었다. 백남준의 보이스 추모 퍼포먼스는 초현대판超現代版 지노귀굿이었다.

소게쓰홀에서 열린 〈비디오 오페라 보이스 — 백 듀엣〉의 포스트 카드(위)와
뒷면에 그린 백남준의 드로잉(아래).

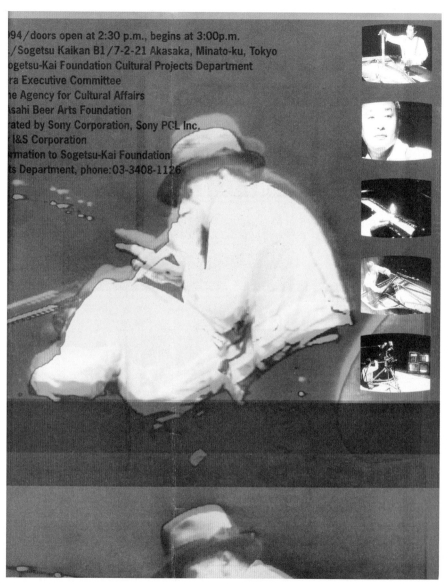

소게쓰 홀에서 열린 〈비디오 오페라 보이스 ─ 백 듀엣〉의 팸플릿 내지.

(ORIGINAL)

FAIRMONT HOTEL TOKYO
フェヤーモント ホテル
MESSAGE メッセージ

室番号
ROOM No. _____

ご芳名 M. *Kyung hee Lee* 様

MESSAGE RECEIVED FROM _____ 様より

日時及時間
DATE & TIME '94 9-27 -0:15 に下記のご伝言がございました

先方様の場所
PLACE :

電話番号
TEL. NO. ()

☐ Telephone called.
☐ 電話がございました

☐ Call you later. AM PM
☐ 後ほど又電話なさる との事です AM PM

☐ Please call back.
☐ お電話下さいませ

☐ Please call back immediately.
☐ 至急お電話下さいませ

MESSAGE メッセージ :

Kyung hee Lee

응 원 해 하를 일부러
후후 까시 와 주셔서
고맙습니다.
미리 가지 못한 거 있었다.

왔을 Thank you 参り
國惠 해 왔 었으니 Received by _____
용서 빌 먹난조

소게쓰 홀에서 열린 〈비디오 오페라 보이스 — 백 듀엣〉을 보러와 주어 고맙다고 백남준이 페어몬트 호텔 리셉션 데스크에 필자 앞으로 전해놓은 메시지. 1994. 9. 27.

보이스는
내가 유명하게 만들었어

《백남준·보이스 복스NAM JUNE
PAIK·BEUYS VOX》 (원화랑,
현대화랑 공동 제작. 1986)의 커버.

백남준은 나에게 103페이지의 《백남준·보이스 복스NAM JUNE PAIK·
Beuys Vox》 원화랑, 현대화랑 출간란 책을 주면서 12페이지나 되는 곳에 사인을
했다. 다른 책에도 여러 군데에 사인을 하는 것이 백남준식의 독특한
사인 방법이긴 하지만 그중에서도 이 책에는 몇 장 건너 여러 번 성의
있게 사인을 한 것을 보면 이 책을 나에게 준 데는 특별한 의미가 있
는 것이 아닌가 하는 생각을 하게 한다.

백남준은 사인을 할 때, 받는 사람과 주는 사람 이름만 쓰지 않고, 어린아이 낙서 같은 드로잉을 한다. 《보이스 복스》에 드로잉한 사인은 그야말로 세 살짜리 어린애가 책장마다 연필로 왔다 갔다 그어놓은, 그래서 책을 버려놓은 것 같은 사인이다. 가끔 텔레비전 속에 물고기를 그리고 얼굴도 그린다. 그리고 이름은 쓸 때마다 다르게 표현한다. '이경희에게', '이경희 女史', 그런가 하면 성姓을 빼고 '경희에게'… 이런 식으로 자기가 부르고 싶은 대로 맘대로, 책장마다 적는다. 《보이스 복스》 책 속 사인에서 제일 마음에 드는 것이 'Radio Star 李경희'이다. 백남준이 외국에 있으면서도, 내가 KBS의 '스무고개', '재치문답' 박사로 출연하고 있는 것을 알고 있었다는 것이 좋아서인 것 같다. 그리고 사인 둘레에 왔다 갔다 펜을 휘둘러 줄을 그린 것은 아마도 텔레비전 주사선走査線인 것 같다.

나는 이 《보이스 복스》에 끼적여놓은 백남준의 사인에 애정을 느껴 자주 이 책을 뒤적였다. 그러면서 그 책에 쓴 백남준의 글도 여러 번 읽게 되었다. 백남준이 요셉 보이스를 처음 만났을 때 이야기로 이 책의 글은 시작된다.

1961년 여름 뒤셀도르프의 Schmela Galerie Zero 그룹의 오프닝에 갔다. 눈초리가 사나운 이상한 中年 男子가 "Paik"라고

불렀다. 내 生前 전혀 모르는 사람에게서 내 이름을 불리는 것은 처음이었다. 그 첫 體驗을 잊을 수 없다.

同 人物은 일 년 반 전에 있었던 내 데뷔 콘서트에서 小生의 입은 옷, 목도리의 보랏빛, 콘서트의 여러 장면을 정확히 외면서 민망스럽게까지 내 연주를 칭찬해주었다. 그러고는 獨逸과 和蘭國境에 큰 atlier가 있으니 한번 와서 演奏를 해달라 부탁했다.

나를 알아봐주는 사람이 稀貴한 때라 그의 이름을 알아놓고 싶었으나, 同時에 이 사람은 中年이나 되었는데, 만약 그가 제 이름을 말했을 때 그 이름을 모르면 失禮가 되지 않을까? 그런데 아무리 생각해 보아도 이 사람은 아직도 成功해서 내가 이름을 알 수가 있는 사람이라고는 생각되지 않았다. 그래 흐지부지 헤어졌는데 그 万難을 겪어 나오고도 安協하지 않고 苦鬪하고 있는 듯한, 眞摯함과 깊고도 매서운 눈초리를 잊을 수가 없었다. ……

1962년 5월 Gallery22의 주인 Jean-Pierre Wilhem 小生의 59년 debut concert를 arrange한 당시의 有名 畵廊 主人이 반 강제로 뒤셀도르프의 Kammerspiele에서 演奏會를 하라고 권했다. 나는 TV 工夫에 熱中해 있어서 그까짓 연주회 한 번 하고 걷어차려고, 그랬더니 同氏 Jean-Pierre Wilhelm 가 이 Kammerspiele는 社會的으로

지위가 높으니까 내 出世上 좋다고 懇請했다. 할 수 없어서 그때 마침 미국에서 독일로 온 George Maciunas를 불러서 제2의 Fluxus 前夜祭를 했다. Galerie Parnass Spring Festivel. 演奏 準備에 출연 시간을 기다리고 있으니까, 어떤 怪人이 떠벅떠벅 걸어 들어왔다. 눈을 돌려보니 그놈이 Zero Soiré에서 만나 체, 내가 시름시름 찾고 있던 그놈이 아니던가.……

그날 밤 나는 One for Violin을 초연했다. 이것은 조용히 내가 violin을 정면으로 칼처럼 올려가지고는 몇 분 있다가 앞의 책상 위를 때려서 violin이 부서지는 것인데, 조용히 조용히 violin이 올라가고 만장이 森林처럼 조용해졌을 때, 별안간에 관중석에서 무슨 言爭이 나더니 우다닥딱 소리가 나고는 다시 조용해졌다. 나는 아무것도 모르고 연주를 계속, violin은 훌륭한 소리 한 방을 내고 부서졌으나, 나중에 알고 보니 그 후다닥한 소리는 劇中劇이었던 것이란다.

Düsseldorf 시립관현악단의 consert master가 내 연주회에 와서 자기가 그것으로 밥을 먹고 있는 violin의 운명이 수상하게 되어 감을 봄에 따라 … 그 violin을 살려주라고 고함을 쳐 소란을 퍼뜨리기 시작했다는 것이다. 그때 그 옆에 있던 요셉 보이스와 偉大한 畫家 Konrad Klapheck 현 뒤셀도르프 美大 교수가 옆

에 있다가 "너 콘서트를 妨害하지 말라"고 언쟁 끝에 둘이서 實力行使를 하여 이 바이올리니스트를 演奏會場 밖으로 떠다밀었다는 것이다. ……

나는 뒤셀도르프 화랑 친구를 보고 저 怪奇한 인물은 누구냐고 물었더니 對答이 재미있다. "저 사람은 숨은 君子다. 極히 훌륭한 작품을 만들고 있는데 혼자서 감추어놓고 아무에게도 안 보여 주고 있다. Schmela 등의 有名 畵廊 主人을 잘 알고 있고 각 화랑에서 one man show를 해달라고 懇曲히 부탁을 받고 있으나 전부 拒絕하고 있다"란 대답이었다. ……

그의 이름은 우연히도 전 포스터 中心이 되었다. 그가 Exrtrovert와 Introvert ^{수줍은 陰 君子의 태도와 顯然한 發言主義란 二律背反} 兼 在, 즉 free internatioal university, green party의 政治家로서 앞선 모습과 그 작품에서 보이는 陰濕의 세계 이 두 極端이 이상하게 混合한 것을 볼 수 있었다. 이 Fluxus 모임에서 陰 君子 Beuys는 호랑이 꼬리만 보여 주었다. 외국 사람에게 한국의 格言으로서 호랑이는 온몸을 보는 것보다 꼬리 하나만 넌지시 보는 것이 더욱 무섭다 하면 다들 깔깔 대고 웃는다. 즉, 호랑이 꼬리만으로는 그 호랑이가 얼마나 큰지 짐작을 못하는 것이다. 보이스의 호랑이가 꼬리 하나는 펜치^{plier}에 鐵片을 꼬리 꼬리 매놓은 白色 object이고 연주

는 Sibirische Symphonie piano와 죽은
토끼에의 合奏에 있다. ……

1963년 3월 나는 원래 몸이 弱한 탓인지, 혹
은 万事가 귀찮은 탓인지, 幅넓이 優勝하
려는 野心은 없고, 또 없었고, 幼兒처럼 目前의 일에만 集中
해서 過去 일은 아예 잊어버리는 적이 많았다. 따라서 video
research에 熱中하게 됨에 따라 action music에는 거의 興味
를 잃었고 Stockausen의 〈Originale〉가 끝나는 61년 11월 末
부터는 新生活을 시작한 것이다. 新生活이란 요컨대 TV의 技術
冊 以外의 모든 책은 창고에 넣어서 잠가버리고, 讀書도 實技도
電子以外의 아무것도 손 안 댔다. 즉, 大學 入試 시절에 들어간
spartan 生活을 다시 해보자는 것이다. ……

Sibirische Symphonie: 1963년 2월 뒤셀도르프 문화아카데미에서 열린 플럭서스페스티벌에서 요셉 보이스가 연주한 피아노 곡.

《보이스 복스》에 있는 백남준의 글은 보이스와의 인
연을 더듬어볼 수 있는 내용이어서 그 일부를 여기
에 옮겼다. 《Paik: 말馬에서 크리스토까지》글 백남준, 엮은이 에디트
데커 · 이르멜린 리비어라는 책에는 보이스의 대한 이야기가
더 많다.

《Paik - Du CHEVAL A CHRISTO》 Textes réunis et présentés par Edith Decker et Irmeline Lebeer Editions Lebeer Hossmann 1993.
이 책은 2010년 《백남준: 말馬에서 크리스토까지》라는 제목으로 백남준 아트센터에서 번역되어 출간되었다.

우리의 추억이나 꿈은 누구에게 팔거나 살 수 없는, 그야말로 우리만이 소유한 사적인 부분이다. 나는 재벌 기업의 사장이 자기 업체의 장부를 펼칠 때처럼, 혹은 부동산 소유주가 토지 문서를 하나하나 점검할 때처럼 내 추억의 소프트웨어를 혼자 즐긴다. 부퍼탈에서의 콘서트가 끝나자마자 일본으로 건너간 나는 집에 틀어박혀 컬러 TV와 로봇 연구에 몰두했다. … 나는 일본 전위 음악 잡지 〈음악 예술〉에 유럽에서 일어나는 플럭서스의 동향에 대한 기사를 실으며, '위대한 화가, 요셉 보이스'를 언급했다. 아마도 그의 이름이 일본 인쇄물에 실린 것은 그때가 처음이었을 것이다. …… 전 세계 갤러리와 문화계 속물들이 새로운 스타의 등장에 벌떼처럼 모여들었다. 누군가에게 "사실 나도 보이스를 좀 아는데…" 하고 말하면 그는 으레 내게 "보이스 제자 가운데 한 사람이었느냐?"라고 물었다. 예술계에서 보이스와 나 사이 힘의 균형은 1968년에서 1982년까지 100대 1이라고 해도 과언이 아니었다. …… 보이스는 자연 친화적인 전통을 물려받은 것이 분명하다. 나 역시 한국-티베트-몽골의 전통을 물려받은 것을 무척 자랑스럽게 여긴다 한국인들은 이 점에 대해 자주 의견이 엇갈린다.

백남준과 보이스는 전생에서부터 맺어진 예술의 동지라는 생각이 든다. 백남준이 현대화랑 뒷마당에서 펼친 보이스를 위한 추모 굿은 둘

의 인연의 극치를 보여주었다. 백남준은 파스퇴르가 과학에 대해 한, "우연은 준비된 정신만을 위해 존재할 뿐이다"라는 말까지 인용하면서 보이스와의 '우연'을 준비된 정신이라고 생각하고 있었다. '요셉 보이스의 죽음을 몇 번이나 넘어서 보아야 할 것을 다 본 것 같은 움푹 파인 눈, 그 보이스를 99.99퍼센트를 죽음에서 구한 타타르 인의 리듬이 아직도 뛰고 있는 이신교도異神教徒,' 보이스를 백남준은 위성 쇼로 크게 부각 시키는 일을 몇 번이나 반복했다.

> "내 인생의 행운의 하나는 케이지가 완전 성공하기 전에,
> 보이스가 거의 무명 때 만난 것이다."

백남준이 남긴 이 말은 정직한 선언임에 틀림없다. 그러나 백남준에게는 말하고 싶었던 또 하나의 진실이 있었다.

> "보이스는 내가 유명하게 만들었어!"

백남준은 나에게 이 이야기를 지나가는 말처럼 했다. 휙 하고 지나가는 그 말을 들으면서 순간 나는 긴장이 되었다. 그가 나에게만 해주는 이야기구나, 하는 생각이 들어서였다. 누군가에게는 꼭 남기고 싶

었던 진실을 백남준이 말한 것이었다.

"사람들은 그가 나보다 나이가 많으니까 나에게 큰 영향을 일방적으로 주었다고 생각하지만, 사실은 내가 그보다 한 3년 먼저 유명해졌어요."

철학자 황필호 씨와 나눈 대담^{월간 〈객석〉 1996년 1월호}에서 백남준이 한 이 말에도 숨은 뜻이 있는 것은 아닌지.

"보이스는 내가 유명하게 만들었어!"

백남준이 왜 이말을 나에게 남겼는지 자꾸만 생각하게 된다.

《보이스 복스》 책에 그려 넣은 백남준의 사인들 중에서.
백남준의 드로잉을 곁들인 사인은 또 하나의 사인 예술, 즉 '사인 아트sign art'이다.

《보이스 복스》책에 그려 넣은 백남준의 사인들 중에서. 백남준의 드로잉을 곁들인 사인은 또 하나의 사인 예술, 즉 '사인 아트sign art'이다. 어지럽게 그어놓은 줄들은 주사선走査線인 모양이다.

오른쪽 페이지: '굿모닝 미스터 오웰' 텔레비전 위성 쇼 기금을 마련하기 위해 존 케이지와 요셉 보이스가 제작한 실크스크린 판화 위에 'Radio Star 李璟喜'라는 백남준의 사인이 있다. 백남준은 필자가 KBS 라디오의 스무고개 박사였다는 것을 알고 항상 '라디오 스타'라는 표현을 썼다.

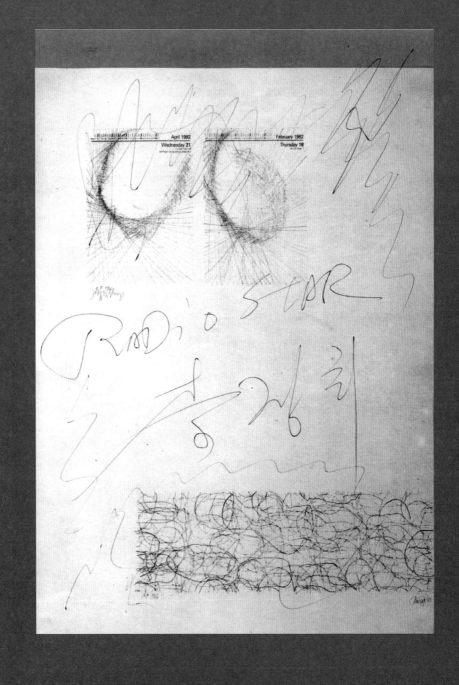

태내기 자서전 胎內記 自敍傳

"나는 팔십까진 살 거야. 우리 아버지가 팔십까지 사셨으니까."

백남준이 생전에 나에게 한 말이다.

"존 케이지 탄생 100주년에 추모 퍼포먼스를 할 거거든. 뉴욕 카네기 홀에서 말이야. 내가 팔십이 되는 해가 케이지의 탄생 100주년이야."

백남준은 그래서 팔십까지는 살아야 했다. 그런 그가 80세를 못 채우고 한국 나이 74세에 세상을 떴다.

백기사: 2006년 백남준이 타계하자 그를 좋아하던 친구들이 모여 '백남준을 기리는 사람들'이라는 이름의 모임을 만들었다.

부인 시게코 여사는 **백기사**백남준을 기리는 사람들가 마련한 추모 좌담 때 백남준이 뇌졸중으로 쓰러져 투병할 때는 74세까지 살기를 원했다고 밝혔다.

"남편의 물건을 뒤적이다가 그가 드로잉한 종이들을 발견했어요. 10년 전인, 남편의 64세 생일에 쓴 것인데 드로잉한 종이

위에 '나는 74세까지 살고 싶다'고 쓰여 있었어요. 그런데 그가 74세가 되기 6개월 전에 세상을 떠났습니다. 내가 조금만 더 간병을 잘했으면 74세까지 살 수 있었을 텐데 잘해주지 못해 6개월을 못 채우고 갔으니 가슴이 아픕니다. 너무 쓸쓸하고 남편 생각이 나서 남편의 그 드로잉을 카피해서 경희 씨에게 보냈습니다."

시게코 씨가 나에게 보내준 두 장의 드로잉 중 한 장에는 'I am 64'라고 굵게 쓰여 있었고, 또 한 장에는 잔잔한 그림 위에 'I want to become 74, PAIK'라고 쓰여 있었다. 나는 시게코 씨에게 한국식 나이 계산법을 알려주면서 백남준 씨가 원했던 74세까지 살았으니 간병을 잘한 거라고 말했더니 그녀는 그제야 안심하는 모습이었다.

팔십까지 살기를 그토록 원했던 백남준이 뇌졸중으로 투병을 하면서 "74세까지 살고 싶다"고, 생에 대한 기대를 80세에서 6년이나 잘라버린 이유가 무엇인지 모르겠다. 백남준은 2006년 1월 29일, 그가 원한 대로 74세까지 살고 생을 마쳤다.

"엄마 배 속 나이까지 알짜로 쳐주는 나라는 한국밖에 없으니 그 계산법은 가히 하늘이나 알 일입니다" 2001년 11월 1일 문화일보. 문화매체예술센터 이용우 관장과의 인터뷰 기사에서라며 한국식 나이 쓰기를 좋아하던 백남준이었다.

백남준의 드로잉 작품 중 '태내기 자서전 胎內記 自敍傳'이라는 것이 있다.

이 '태내기 자서전'도 엄마 배 속에서 보낸 시간까지 알뜰하게 활용하고 싶었던 작품임에 틀림없다.

백남준은 자신이 태어나기 110일 전인 1932년 4월 1일부터 태어난 날인 7월 20일까지 실제로 발행된 뉴욕 타임스 신문에 완전한 인격체가 되어 어머니, 아버지와 교감하고, 미래에 미디어 아티스트가 되는 것 등을 과거와 현재, 미래를 오가며 유머러스한 드로잉으로 표현했다. 신문 묶음으로 된 이 '태내기 자서전'은 어찌 보면 엄마 자궁 속에서 펼치는 또 하나의 백남준 퍼포먼스 각본일 수도 있다는 생각이 든다.

실제로 2009년 그의 78세 생일 추모 행사에서 백남준아트센터 이영철 관장은 '태내기 자서전' 드로잉 작품으로 퍼포먼스를 만들 아이디어를 생각해냈다. 그는 나를 백남준의 어머니로 만들고, 황병기 선생을 어머니 배 속에 있는 태아 백남준으로 하는, 뚱딴지(?)같은 계획까지 짜놓고 나를 찾아왔다. '태내기 자서전'을 퍼포먼스로 제구성해 무대에 올리겠다는 이영철 관장의 발상은 우연한 것이 아니라는 생각이 들었다. 진작부터 '태내기 자서전' 드로잉에는 백남준이 즐기는 퍼포먼스의 염원이 담겨 있었던 것 같은 생각이 들어서였다. 어머니 배 속에서 보낸 태아의 시간까지 삶의 기록으로 엮어 '태내기 자서전'으로 남긴 사람은 세계 역사상 백남준밖에 없을 것이다. 이 또한 퍼

포먼스 감이지 않는가.

백남준의 '태내기 자서전'은 1981년에 자신의 독일 친구인 디터 로젠
크란츠에게 선물로 주기 위해 만든 작품이다. 그것은 낙서처럼 드로
잉으로 만든 '그래픽 아트'다.

> 1932년 4월 1일. 오늘은 백남준 마이너스 110일째.
> 백남준은 자궁 속에서 어둡고, 축축하고, 무섭다고 느꼈다
> (Today, N.J.P. minus 110 days old — N.J.P. felt dark, wet,
> scary inside womb).

> 1932년 4월 2일. 오늘은 백남준 마이너스 109일째.
> 백남준은 태내에서 질척하고, 너무 덥다고 느꼈다.
> 여기에서 영원히 살고 싶어요. 아직 세상을 대면할 준비가 되지
> 않았어요. 뮌헨이 뭔가 잘못되었다는, 만주가 뭔가 잘못되었다
> 는 느낌이 들어요.
> 그러나 엄마가 말했다. "너는 미스 폭스Fox와 결혼하게 될 거야.
> 그리고 공화당원의 엉덩이를 걷어차줄 거야. 그러자 나는 스탈
> 린이 무섭다고 말했다. 나는 태어나고 싶지 않아요. 나는 약하

고 감기도 잘 걸리게 될 거야. 테니스도 절대 치지 않을 것이고.
그러나 엄마는 말했다. "얘야ㅡ, 너는 착한 아이가 될 거야. 거
짓말도 못하고, 잘 뛰지도 못하고, 터프하지도 못하고, 술수를
부리지 못하고, 점프도 못하고, 발차기도 못하고, 그래도 나가
야만 해."

이런 식으로 엮어나간 백남준의 '태내기 자서전'은,

1932년 4월 14일. 엄마가 말했다. "너는 비디오 아트를 시작하
게 될 거야. 독일 부퍼탈에서." …

1932년 7월 20일. 오늘 백남준은 유럽에서 낮 시간에 태어났다.
백남준은 서울에서 밤에 태어났다. ㅡ

이렇게 끝난다.

백남준이 나에게 무엇인가를 부탁할 때면, "경희, 해줘 응? 해줘, 응?"
하고 꼭 엄마에게 조르는 어린아이처럼 말한 것이 떠올라 정말 내가
백남준의 어머니가 되어 배 속의 백남준을 달래고 있었구나, 하는 생

각이 들었다. '태내기 자서전' 공연을 하는 날, 나는 백남준의 어머니가 늘 흰 한복을 입고 계셨던 생각이 나서 나도 흰 모시 한복을 입고 단상에 올라갔다. 백남준이 쓴 '뉴욕 단상'에 흰 옷만을 입고 계셨던 어머니 이야기가 나온다.

> … 시보레 37년도 유선형 자동차를 종로에서 타고는 문밖 호랑이 담배 먹는 포목상까지 어머니 앞치마에 묻혀가며―. 항상 시어머니인지 시아버지인지 친정어머니인지 아버지인지에 상복喪服하여 흰옷을 못 벗고, 시집올 때 갖고 온 '하브다이' 색 옷이 삼층장에 썩고 있는데 그것을 밉디미운 며느리에게 넘겨주기 전에, 늙기 전에 한번 다시 입어보아야겠다고 벼르면서도 그만 시부모, 친부모 네 분이 한꺼번에 돌아가 주시지 않아 도합 10여 년 젊음 한때 전부를 상복喪服하게 마련인 한국 중년 아낙네의 한 분인 어머님 흰 치마 속에 묻혀서 유선형 자동차를 처음 탔던 기억을 하며.…

백남준의 집으로 가는 길에 있는 '호랑이 담배 피우는 집' 포목점에 밤이면 호랑이가 입에 문 긴 담뱃대에 불이 번쩍번쩍 켜지곤 하는 것을 보며, 백남준과 나는 조금은 좋아하며 조금은 무서워했다.

백기사 "백남준은 세계에 내놓을 국가브랜드"

〈백남준을 기리는 사람들〉

장대비가 내리던 지난 14일 오후 5시 서울 세종문화회관 로비. 공연이 없어 한적한 이날 백남준의 비디오 작품 '호랑이는 살아 있다' 앞에 낯익은 사람들이 하나 둘 모여들었다. 국악인 황병기씨, 수필가 이경희씨, 조동화 월간 '춤' 발행인, 서양화가 최경한씨, 김원웅 도서출판 살과꿈 대표, 송정숙 전 보건사회부 장관, 건축가 김원씨, 이기웅 열화당 대표…. 우산도 씨도 온몸이 젖는 날씨에도 모두들 표정이 밝았다.

이들은 세계적인 비디오 아티스트 백남준이 2006년 1월 세상을 떠난 후 만든 '백남준을 기리는 사람들(백기사)' 발기인들이다. 모임을 발의한 사람은 백씨의 유치원 친구 이경희씨였다. 해외에서 활동하던 백남준이 30여 년 만에 귀국하면서 제일 먼저 찾은 여자친구였던 이씨는 백씨가 타계하자 이경성 전 국립현대미술관장을 찾아가 '백기사'를 만들자고 제안했다. 천재 예술가의 존재가 빛을 잃게 되지 않을까 하는 안타까움에서였다.

여기에 뜻을 함께한 '백기사' 발기인은 대부분 백씨와 인연이 깊었던 사람들이다. 백남준의 뛰어난 예술론을 '춤' 잡지에 실었던 조씨는 "우리 모두 백남준의 신도(信徒)들"이라고까지 표현했다. 황씨는 1968년 뉴욕 공연을 가면서 경기고 선배인 백남준을 찾아가 첫 대면을 한 후 백씨를 위한 기금 마련 공연을 하는 등 예술적 영감을 나눠왔다. 김원씨는 1988년 과천 국립현대미술관에 설치된 백남준의 비디

서울 세종문화회관 로비에 있는 백남준의 비디오 작품 앞에서 자리를 함께한 '백남준을 기리는 사람들' 발기인. 각자 백남준과 인연이 있는 소장품을 가지고 나왔다. 뒷줄 왼쪽부터 김원 송정숙 이경희 강태영('백기사' 명예회장) 황병기 조동화씨. 앞줄 왼쪽부터 최경한 이영철(백남준아트센터 관장) 이기웅 김원웅씨.
오종찬 기자 ojc1979@chosun.com

"평가 제대로 안 이뤄져" 고인의 생일인 20일 용인서 퍼포먼스 무대

오 작품 '다다익선'의 디자인을 맡으며 세계적인 거장과 호흡을 같이하는 행운을 얻었다. 황씨는 "세계적인 예술가 백남준에 대한 평가가 제대로 이뤄지지 않고 있다"며 "백남준을 세계에 내놓을 국가브랜드로 만들어야 한

다"고 했다. 송 전 장관은 "백남준이야말로 국부(國富)의 원천이 될 수 있는데 후대를 위해서라도 그를 알고 있는 우리가 나서야 한다"고 했다.

'백기사'는 백남준의 기일과 생일에 추모 행사를 가져왔고 2007년에는 'TV 부처 백남준'이란 추모문집을 냈다. 현재 '백기사' 회원은 40여명으로 앞으로 회원을 더 늘려갈 계획이다. '백기사' 사무국장을 맡고 있는 김원씨는 "백남준 선생에 대한 평가가 제대로 이뤄지도록 힘을 모을 예정"이라며 "우선 서울 종로구 창신동 생가터를 보존하고, 국내외의 백남준 연구를 후원

하는 등 할 일이 너무 많다"고 했다.

'백기사'는 백남준의 생일인 오는 20일 경기도 용인 백남준아트센터에서 퍼포먼스 형식의 무대를 갖는다. 공동 대표를 맡고 있는 황병기씨와 이경희씨가 백남준의 '태(胎)내 자서전'을 읽는 자리다. '태내 자서전'은 백남준이 자신이 태어나기 전 어머니 뱃속에 있던 자신과 어머니가 나누는 대화를 상상해서 쓴 것으로, 황씨와 이씨가 각각 백남준과 어머니 역을 맡는다. 황씨는 "이런 무대는 처음인데…"라면서도 벌써 이씨와 연습까지 마쳤다.

손정미 기자 jmson@chosun.com

백남준 탄생 77년 기념행사로 백남준아트센터에서 가졌던 '태내기 자서전胎內記 自敍傳 퍼포먼스'에 백남준 역으로 출연한 황병기(왼쪽) 선생과 백남준 어머니 역의 이경희(오른쪽) 2009. 7. 20. 사진 백남준아트센터.

왼쪽 페이지: 세종문화회관 로비에 있는 백남준의 비디오 작품 '호랑이는 살아 있다' 앞에 백기사(백남준을 기리는 사람들) 발기인들이 각기 백남준을 생각하게 하는 물건들을 들고 모였다. 뒷줄 왼쪽부터 김원(건축가), 송정숙(전 보사부장관), 이경희(수필가, 백기사 공동 대표), 강태영(백기사 명예회장), 황병기(국악인, 백기사 공동 대표), 조동화(월간 〈춤〉 발행인), 앞줄 왼쪽부터 최경한(서양화가), 이영철(백남준아트센터 관장), 이기웅(도서출판 열화당 대표), 김용원(월간 〈삶과꿈〉 대표). '백기사'는 백남준이 2006년 1월 29일 세상을 떠나자 백남준을 잊지 않기 위해 그의 친구들이 모여서 만든 모임이다. '백기사'는 추모 문집 《TV 부처》(2007, 삶과꿈) 발행, 세미나, 뉴스레터 등을 발간하며 꾸준히 백남준을 기리는 일을 하고 있다. 현재 회원 80여 명. (조선일보 2009. 7. 16. 손정미 기자)

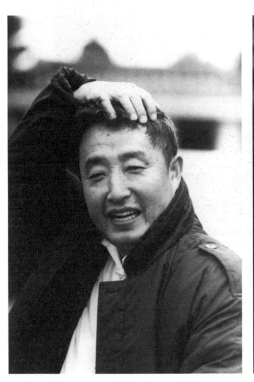 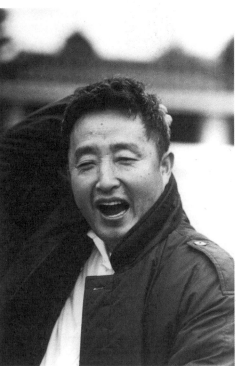

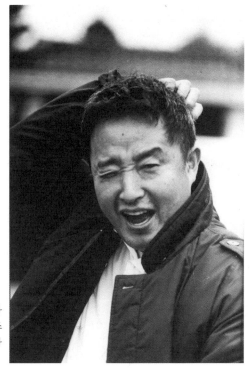

백남준의 아침 한때. 정원에 나와서 운동을 하다가 사진을 찍겠다니까 카메라 앞에서 포즈를 취했다. 청담동 작은누님 댁에서. 1986. 사진 이경희.

아이고, 너 여기 있었구나!

애꾸 무당

〈춤〉 잡지를 위해 백남준이 해준 '애꾸 무당' 드로잉. 이 드로잉은 구라파에서 한 번 그렸고 이번에 두 번째라고 했다. 내가 옆에서 보고 "나도 한 장⋯" 해서, 같은 것을 그려 받긴 했는데 마음에 덜 들어서 〈춤〉지 1985년 8월호에 실린 것을 사용했다.

백남준이 어릴 때 그의 '큰 대문 집' 집에서는, 음력 시월상달이면 매년 재수굿을 했다. 백남준은 자기 집 단골 무당인 애꾸 무당의 얼굴을 잊지 못하고 나에게 그 무당의 얼굴을 드로잉해준 적이 있다.

북풍이 불기 시작하는 으스스한 초저녁부터 새벽하늘이 훤해질 때까지의 애꾸 무당의 주술에 맞춰 백씨 댁 온 집안 여인들은 한 해 동안 탈 없이 돈 많이 들어오게 해달라며 두 손바닥을 맞대고 비벼댔다. 어린 백남준은 이 어수룩한 여인네들의 신™놀이를 보며, "빨리 인민 혁명이 나서 백씨 집이 망하면 좋다고, 그러나 정말 망하면 어떡하나 하고 걱정이 돼서, 열심히 무당의 손짓만 주시하게 된다"《백남준과 그의 예술》, 김홍희 지음, 디자인하우스라고 책 서문에 썼다.

일제강점기 때인 우리의 어린 시절엔 굿하는 것을 미신이라며 금지시켰지만 몽골의 피를 이어온 우리 민족의 뿌리 깊은 민속신앙은 일본 경찰도 근절시키기엔 역부족이었다. 부잣집에서 굿을 한번 하면 온 동네 아낙네들이 모여들어 돌아갈 때는 대감놀이 상에 올랐던 음식을 한바탕 먹고 또 싸 가지고 갈 수 있어서 시월상달이 되면 언제 굿을 하나 하고 기다렸다.

백남준의 애꾸 무당에 대한 어릴 때의 기억은 차츰 그의 퍼포먼스에 영향을 주어, 먼저 세상을 떠난 그의 절친한 예술의 동지 요셉 보이스를 위해 1990년, 자신의 생일인 7월 20일에 어마어마하게 큰 굿판

을 벌였다. 사간동에 있는 현대화랑 뒷마당에서 벌린 굿판에는 박수 무당 김석출과 그의 처인 무당 김유선이 진오귀굿을 벌였는데 그때 백남준도 현대판 무당이 되어 기능보유자인 김석출보다 더 신이 들려 요셉 보이스의 혼령을 달랬다.

굿을 하던 그날, 쨍쨍했던 하늘이 굿이 끝날 무렵, 갑자기 세찬 바람이 불어대기 시작하더니, 먹구름과 함께 굵은 빗방울이 내려 모두가 허겁지겁 자리를 떠야 했다. 나중에 알고 보니, 그날 밤에 천둥 번개와 함께 벼락이 쳤는데 그 벼락이 바로 굿하던 뒷마당에 있던 200년 된 나무를 쳐서 그 나무가 타버렸다는 것이다. 백남준이 그 이야기를 현대화랑 박명자 사장에게 듣고는 "보이스가 다녀갔군!" 하더라는 것이다. 믿기 어렵지만 믿지 않을 수 없는 일이 굿을 한 후에 벌어진 일이다. 기능보유자인 김석출 박수무당이 백남준이 신 오르는 것을 보고 "난 저런 무당 처음 봤네. 우리보다 더 신이 오르다니!"라고 감탄하는 것을 옆에서 직접 들었다. 사실 나는 백남준이 무당 노릇 하는 것을 잘한다고 생각하지 않고 너무 신명 난 모습이 보기가 민망스러웠다. 그런데 갑자기 하늘이 어두워지더니 회오리바람이 불고 벼락이 떨어져 200년 수령의 나무가 타서 없어졌다니…. 정말 무당의 신령이 망자^{亡者}의 영혼을 불러오는 것인가 하는, 굿에 대한 믿음이 막연하게나마 생기게 되었다.

백남준 2주기에 용인에 있는 한국미술관의 김윤순 관장이 중요무형
문화재 김금화 무당의 백남준 추모 지노귀굿을 펼쳤다. 뉴욕에서 시
게코 씨도 2주기 추모 행사에 참석하기 위해 서울에 왔다. 1월 29일
추운 겨울날, 한국미술관의 추모제 굿을 보기 위해서 많은 사람들이
마당을 둘러쌌다. 무당 김금화의 춤과 주술이 긴 시간 이루어진 후
에 무당 김금화는 백남준의 혼령을 불러오는 무아無我의 경지, 즉 영

한국미술관에서 백남준 2주기 추모 굿을 펼치는 중에 중요무형문화제 김금화 무당이 백남준의 영
매靈媒 경지에 이르렀을 때 미망인 시게코 씨를 보고 "잘 먹고 건강해야 돼. 감기 들면 큰일 나"
라고 말하더니, 바로 옆에 앉아 있는 나를 보자마자 "아이고, 너 여기 있었구나!" 한다. 김금화 무
당은 나를 전혀 모르는 사람인데, 그런 말을 하는 것을 뒤에 있던 김윤순 관장이 듣고 "어떻게 이
경희 씨를 알았죠?" 하며 놀랐다. 김금화 무당의 손을 잡으려는 미망인 시계코(중앙) 씨. 그 왼쪽
이 필자 이경희. 그 중간에 보이는 사람이 김윤순 관장. 2008. 1. 29.

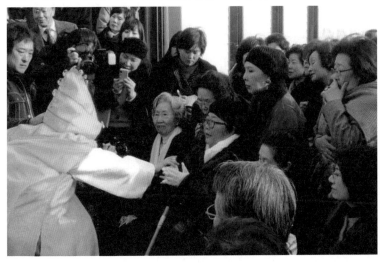

매가 되었다. 그녀는 마당을 둘러싼 추모객들을 한바탕 훑어보다가, 앞자리에 앉아 있는 미망인 시게코 씨를 보고 그 앞으로 가면서 "잘 먹고 건강해야 돼. 감기 들면 큰일 나"라고 말했다. 그렇게 두 번을 반복하다가, 바로 옆에 앉아 있는 나를 보자마자 두 손바닥을 나의 뺨에 대며 "아이고, 너 여기 있었구나!" 하고 말하는 것이 아닌가. 나는 너무도 놀랐다. 아니, 어떻게 나에게, 내가 누구인 줄 알고 "너 여기 있었구나"라고 말하는 것인지. 그것도 양쪽 볼을 만지면서 말이다.

뒤에 서 있던 김윤순 관장도 너무 놀라서 물었다.

"어떻게 이경희 씨를 알았죠?"

김금화 씨는 한 번 그러고는 더 이상 말하지 않고 아무렇지 않은 얼굴을 하고 가버렸다. 그녀는 나에게 그런 말을 했다는 사실도 모르는 것 같았다. 영혼이 정말 왔다 갔다고 한다면 그 시간이 찰나에 불과한 것인지, 무당 김금화는 내 얼굴을 보면서도 알아보지 못했다.

"죽으면 다 만날 수 있을 텐데…" 하고 말하던 백남준이 믿고 있는 영혼의 세계를 굿을 통해 경험한 신기한 일이었다.

백남준에게서 온
절교絕交 편지

스페인 빌바오에 있는 구겐하임미술관에서 〈백남준의 세계 The World of Nam June Paik〉 회고전이 열린다는 이야기를 들었다. 나도 가야겠다는 생각이 들어 백남준에게 팩스를 보냈다.

"백남준 씨, 빌바오 회고전에 가고 싶습니다. 초청장을 부탁합니다."

이 말을 영어로 써서 나의 아파트 주소와 함께 보냈다. 영어로 팩스를 보낸 이유는 부인 시게코 씨가 편지 내용을 알 수 있게 하기 위해서였다. 팩스를 보낼 때면 나는 부인에게 마음을 쓰지 않을 수 없었다. 그래서 시게코 씨도 읽을 수 있게 영어 아니면 일본어로 써서 보냈다. 그것이 예의라는 생각에서이다.

내가 팩스를 보내자마자 그 팩스가 즉시 그대로 돌아왔다. 그냥 그대로 돌아온 것이 아니고 그 위에 백남준이 쓴 글씨가 있었다.

Kyung Hee Lee, I can not understand. Please FAX back
your address. The FAX you sent to us is very bad stencil.
Nam June.

그의 말대로 팩스 기계 탓인지 잉크가 뭉개져 나의 주소를 알아보
기 힘들었다. 나는 다시 먹 글씨로 큼직큼직하게 주소를 써서 보냈다.
그런데 얼마 안 있어서 또 팩스가 들어오는 소리가 났다. 백남준이
보낸 회신이었는데 그 내용이 나를 당황케 하였다.

수필가 李경희에게. 신설되는 Olympic Museum은 나에게도 좋으나 21世紀의 한국의 관광업 全体를 左右하는 好 project 니깐 아직도 反對하는 바보들은 knock out하는 猛烈 攻擊文을 이 편지와 더불어 一流 신문에 써주시오. Spain 招待 件은 이것이 절대 條件이고. 白 준.

백남준에게 받은
絶交 팩스 첫 번째 페이지.

갑작스레 올림픽미술관 이야기를 하며 그 프로젝트를 위해 나에게 신문에 글을 쓰라니. 그리고 그렇게 해야 나를 스페인에 오게 할 것이라니. 도대체 얼마나 엉뚱하고 이성적이지 못한 내용인가.

실제로 올림픽공원 내에 미술관을 새로 짓기로 한 커다란 문화 프로젝트가, 설계가 완성되고 착공을 하려는 단계에서 중단된 상태였다. 당시의 이경성 관장의 아이디어로 새롭게 지어지는 미술관에는 백남준 비디오관도 들어서 있고 그것을 위해 비디오 조각 작품을 미리 구입해놓은 상태였다. 그런데 올림픽공원 건너편에 사는 주민이 그들의 아파트 창에서 내다보는 조망을 해친다고 해서 미술관 건립 중단 민원이 제출되어 일 년 가까이 땅을 파지도 못하고 있는 상태였다. 백남준이 바로 그것에 대해 나에게 화를 내고 있는 것이다. "도대체 이경희 너는 글이라도 써서 이런 문제를 해결할 생각도 하지 않고 무얼 하고 있는 거냐"라는 이야기였다. 그렇지만 그동안은 아무 말도 하지 않고 있다가 하필 빌바오 초청장 이야기 때 나에게 화를 낸단 말인가. 그런데 문득 짐작 가는 게 있었다.

몇 년 전인가 그가 교토쇼京都賞를 수상했을 때 그때도 그에게 전화를 걸었다. 전화는 시게코 씨가 받았다. 시게코 씨가 남편에게 바꿔줄 것 같은 생각이 들지 않아 나는 시게코 씨에게 직접 용건을 말했다. 시게코 씨의 대답은 한마디로 늦었다는 이야기였다. 그러자 수화

기 속에서 백남준의 목소리가 들렸다.

"프레스press로 해서 오라고 해. 프레스로 오라고 해."

백남준은 내가 들을 수 있게 커다란 목소리를 내고 있었다. 주최 측에 연락해서 취재를 위해 가겠으니 프레스 허가를 받으라는 이야기였다. 시게코 씨는 조금 후에 나에게 프레스라는 이야기를 전했다. 그리고 남편이 주최 측 누구에게 연락하라는 것도 말했다. 그 말까지 듣기가 힘들긴 했지만 시게코 씨는 남편의 말을 다 전해주었다. 나는 그런 시게코 씨에게 고마워하고 있다.

그런데 갑자기 백남준이 부인은 들고 있는 전화기를 빼앗아 나에게 큰 소리로 화를 냈다.

"지금이 몇 신데 전화를 걸어?"

그러고는 전화기 너머에서 백남준이 부인에게 일본어로 "시캇데 아게타요"라고, 나에게도 들리도록 큰 목소리로 말하는 소리가 들렸다. "시캇데 아게타요"는 "야단을 쳐줬어"라는 일본 말이다. 그러니까 나 때문에 기분이 좋지 않을 부인의 마음을 달래느라고 나를 야단쳤다는 뜻이다. 마치 어린아이가 놀다가 옆의 친구가 건드렸다고 트집을 잡고 울면, 엄마가 옆 친구가 아무 잘못이 없어도 "뎃기! 뎃기!" 하고 두 손으로 그 아이를 때리는 시늉을 하면서 "내가 야단쳤어. 됐지?" 하는 것과 똑같은 행동이다. 백남준은 어릴 때 본 그 방법대로 "내가

경희를 야단쳤어"라며 부인을 달랜 것이다. 잘 시간이 아니었는데도, 또 바로 전까지 나를 교토로 오게 하기 위해 그토록 번갯불같이 '프레스' 생각을 해낸 사람이 갑자기 나를 야단치면서 기분 상한 부인을 달래는 것이 꼭 어린애 같았다. 실제로 그런 방법이 어린아이들에게만 통하는 것이 아니라 우리 같은 나이 든 여자에게도 효과가 있다는 것을 알았다.

"시캇데 아게타요"라는 백남준의 목소리를 들으며 전화를 끊고는 웃었다. 야단을 맞아도 미소가 지어지는 그런 행복한 감정이랄까. 그러고는 교토에 가서 백남준이 예술의 노벨상이라는 교토상을 일본 황족 앞에서 수상하는 엄숙한 행사를 처음부터 끝까지 보면서 프레스 대접을 받고 돌아왔다.

교토상 초청장 문제로 그런 일이 있었기 때문에 이번 팩스에서 엉뚱한 내용의 글로 나를 당황하게 만든 이유를 내가 모를 리 없었다. 전화를 해야 직접 통화할 수 없을 것 같아 용건을 간결하게 팩스로 보냈는데 그것도 역시 부인의 눈치가 보였던 모양이다. 옆에서 보기에 착해 빠진 남편이, 몸도 성치 않은데 글씨가 흐려서 주소가 보이지 않는다고 쓴 팩스를 다시 보내고 하는 등, 이것저것 신경 쓰는 것이 못마땅했을 것이다. 그래서 남편에게 "당신 유치원 친구는 글을 쓴다면서 올림픽미술관 문제는 도와주지 않고 초청장이나 보내달라고 하

느냐"는 식의 말을 한 건 아닐까. 그래서 나에게 글씨가 보이지 않으니 다시 보내라고 해놓고는 곧바로 부인이 보는 데서 그런 편지를 보냈을 거란 생각이 들었다.

그날 밤 나는 아무 회신도 보내지 않고 그대로 자버렸다. 올림픽미술관 일이 주민들의 민원으로 마냥 미뤄지고 있는 상태에서 건설 현장 가까이에 문화 유적지가 있어 그 때문에 더더욱 진행이 어려워지고 있었다. 백남준이 부인을 달래느라고 글을 쓰다 보니 그 일의 불똥이 나에게로 튄 것이다.

다음 날 아침이었다. 팩스기에서 남편이 종이 한 장을 들고 나오면서 "이것 뭐지? 장난이겠지?" 하며 나에게 주었다. 흰 종이 위에는 굵은 글씨로 적힌 표현은 더욱 격렬했다.

> 이경희에게, Olympic Museum 贊成 운동의 先頭에 서서 동 museum을 3주 以內에 건축 허가를 O.K.시키시오. 不然이면 絶交함. Spain 오지 말 것!! 白南準.

팩스 용지에 적힌 글을 읽고 나는 누구보다도 남편에게 부끄러운 생각이 들었다. 그래도 백남준의 입장을 변명해야 하기 때문에 태연하게 말했다.

백남준에게서 받은 絶交 팩스
두 번째 페이지.

"으응. 이거 올림픽미술관 때문에 너무 화가 났는데 내가 아무 일도
돕지 않고 있는 줄 알고 그러는 거야."

남편은 나의 궁색한 대답에 납득했을 리 없다. 더 이상 반응을 보이
지 않았을 뿐이다. 괴상한 백남준의 팩스에 대해 알고 싶지도 않고,
흥미도 없었던 모양이다. 그러나 나는 그렇지가 않았다. 기분이 좋지
않았다. 백남준 자신의 전시회에 가겠다는데, 자기 말을 듣지 않으면
못 오게 하겠다는 이야기가 말이 되느냐 말이다. 언제나 자기 행사
에 내가 가주기를 바라는 백남준인데 말이다. 나는 즉시 회신을 보

냈다. 무슨 말이든 회신을 보내 일단 백남준의 마음을 달래놔야겠다는 생각이 들어서였다.

> 백남준 씨, 나의 성의와 실력을 최대한 발휘해 성취시킬 것임! 이 일은 남준 씨와의 絶交가 무서워서가 아니라 옳은 일이고 대한민국 애국에 기여하는 일이기 때문임. 남준 씨는 건강에만 신경 쓰세요. Spain에서 만나게 되길! 이경희.

유치하지만 백남준식 표현을 흉내 내어 과장해서 이렇게 써서 보냈다. 그러고 있는데 이경성 관장에게서 전화가 왔다. 백남준 씨에게서 현대화랑으로 팩스가 왔으니 올림픽미술관으로 지금 와달라는 것이다. 이경성 관장 방에는 현대화랑 박명자 사장의 장남인 도형태 Do Art 대표 씨가 와 있었다. 도형태 씨가 보여준 팩스 용지에는 더욱 황당한 글이 적혀 있었다.

> To: Do Art(현대화랑 소속의 도[都]미술관.) 현대, 이경희(수필가)가 Olympic Museum 贊成 운동의 先頭에 서서 활동한다고 나에게 서약했으니 同 女人을 充分히 活用하시고 同女 활동 경과를 一週 一回씩 나에게 보고 하시요! 남준.

백남준이 현대화랑 소속 Do ART를
통해 보낸 絶交 팩스의 연속.

그리고 나에게 전하라는 또 한 장의 팩스가 있었다.

신문에 실린 이경희 文의 FAX를 내가 읽은 후에야 내가 뉴욕
Guggenheim에 tel함. 이 점 銘心하고 맹활동 기대함. 백남준.
1-305-528 6445 Miami Fax 白남준.

웃음이 나는 것은 백남준이 나에게 절교라는 표현으로 위협하고 있
다는 사실이었다. 마치 자신의 부인이 밖에서 무슨 일을 하고 다니는
지를 추적해서 보고해달라는 식의 말과 같았다.

백남준과 내가 초등학교에 다닌 시절은 가장 친한 친구들 사이에서 '절교'라는 표현을 제일 무서워한 시절이었다. 일제日帝 시절이었던 초등학교 학생에게는 일본어로 "안타토 젯코 스루요(너 하고 절교할 거야)"라는 것이 제일 겁주는 말이었다. 자신과 제일 친하게 지내는 친구에게 "너, 내 말 안 들으면 절교할 테야"라는 말을 들으면 그 친구가 안 놀아줄까 봐 겁이 나서 그 애한테 절절 매곤 했다. 어린 시절, 친한 친구 사이의 우정은 남녀 사이의 애정의 감정과 맞먹었다. 그래서 '절교'라는 용어의 힘은 그만큼 폭발력이 있었다.

백남준은 그 절교라는 말로 나를 겁내게 하고 있는 것이다. 초청장

문제로 부인의 기분을 달래주려고 나에게 야단을 치다가 마침 속상해하고 있던 올림픽미술관 건축이 마냥 진행이 미루어지고 있는 것에 대한 불똥이 나에게 떨어진 것이다. 백남준이 외국에서 보낸 긴 세월을 뛰어넘어 어린 시절 쓰던 '절교'라는 가장 강렬한 표현으로 나를 자극하려 한 것이다. 그야말로 냉동된 캡슐 속의 언어가 백남준의 입에서 그대로 되살아 나온 것이다. 절교라는 말에 이경희가 정말로 겁을 낼 것으로 알았던 모양이니 얼마나 순진하고 어린애 같은 생각인가. 저절로 깔깔 웃음이 나왔다. 나 혼자서만 웃은 것이 아니라 이경성 관장, 도형태 씨, 그리고 미술관 담당자 모두가 한참 동안 유쾌하게 웃었다.

그런데 백남준은 도대체 내 글 실력을 얼마나 대단히 생각하면 이런 협박을 하면서 글을 쓰라는 것인지? 나는 그에게서 절교당하는 것보다 그가 나에게 그런 실력이 없음을 알고 실망할 일이 더 두려웠다.

그런 요란하고도 우스운 백남준과의 통신 과정을 거쳐 마침내 빌바오에 갔다. 빌바오 구겐하임미술관에는 '백남준의 세계'라고 쓰인 세련된 디자인의 현수막이 커다랗게 붙어 있었다. 오프닝 리셉션 초청자 명단에 이름이 올라 있어 나는 친절히 안내를 받으며 안으로 들어갈 수 있었다.

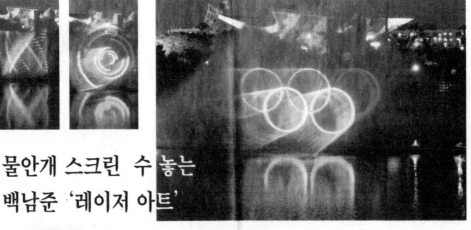

물안개 스크린 수 놓는
백남준 '레이저 아트'

◇백남준씨

올림픽공원서 내일 공개

세계적 비디오 아티스트 백남준의 오색 영롱한 대형 레이저 작품이 서울 올림픽공원 분수대에 설치된다. 백씨가 제작한 '올림픽 레이저 워터 스크린'이 지난달 27일 관계자들이 모여 시연회(試演會)를 가진 데 이어, 올림픽엑스포(1~6일) 기간 중인 4일 밤 일반인에게 첫선을 보인다. 이 작품은 분수가 뿜어내는 물안개를 스크린 삼아 환상적 동영상을 부

영하며 무르익은 봄 밤을 수놓는다. 백남준씨가 예술 인생에서 옥외에 설치되는 작품을 발표하는 것은 이번 '레이저 워터스크린'이 최초이다. 이 작품은 국민체육진흥공단 산하 서울올림픽미술관(관장 이경성)의 의뢰로 제작됐다. 참배들은 최근 올림픽공원 내 서북쪽 '평화의 문' 옆근 호수에 설치됐다.

레이저 작업은 백씨가 최근 비디오 아트 위주에서 벗어나 새롭게 심혈을 쏟고 있는 영역, 지난 96년 뇌졸중으로 쓰러졌던 그는 병상에서

일어난 뒤, 지난해 뉴욕 구겐하임미술관 초대전에서 '야곱의 사다리' 등 레이저 작품을 선보이기 시작했다.

이번 '레이저 워터스크린'은 주변이 어두워야만 볼 수 있어 해가 진 뒤에 상영한다. 캄캄한 밤, 분수에서 뿜어져 나온 물안개 위에 레이저 빛이 쏘아져 오륜(五輪)마크와 태극 문양, 동심원 등 온갖 형상이 춤추 듯처럼 휘어졌다 감기며 알 새 없이 이어져 보는 이들을 환상의 세계로 이끈다. 지난달 27일 오후 8시부터 2시간

가량 계속된 시연회에서는 이같은 영상이 12분 단위로 반복돼 산책길 시민들의 경탄을 자아냈다. 특히 호수 옆 몽촌토성 쪽에서 바라보면, '평화의 문'과 주변 고층빌딩을 배경으로 레이저 문양이 선명하게 돋보여 최고의 관람 위치로 꼽힌다. 올림픽미술관측은 4일 밤 이 작품을 공개한 후 기술적인 점검을 거쳐 6월쯤부터는 정기적으로 상영할 예정이다.

/글=김한수기자 hansu@chosun.com
/사진=채승우기자 rainman@chosun.com

올림픽공원 분수대에 설치된 백남준의 '레이저 아트'가 오색의 올림픽 마크와 태극 문양 등의 화려한 빛을 뿜으며 야경을 수놓았다. 이것은 올림픽미술관 이경성李慶成 관장의 의뢰로 제작되었다. 올림픽미술관 신축 공사가 늦어져서 나에게 절교 팩스를 보내오는 등의 사건(?)이 있은 지 얼마 후에 공개된 워터 스크린 레이저 아트이다. (조선일보 2001. 글 김한수 기자, 사진 채승우 기자)

故 백남준 1주기에 발행된 '백남준의 예술세계 특별THE WORLD OF NAM JUNE PAIK SPECIAL' 기념우표. 2007. 1.

2001년 빌바오 구겐하임미술관에서 열린 백남준 회고전The World of NAM JUNE PAIK의 초대장. 표지(위)와 안쪽면(아래).

네 번째
이야기

내일,

세상은 아름다을 것이다

Tomorrow, the world will be beautiful. _ Nam June Paik
《백남준: 말에서 크리스토까지》에디트 데커 · 이르멜린 리비어 엮음,
샤롯 무어만: 우연과 필연(1992) 글 중에서.

장례식이 끝난 후
시게코 씨에게서 온 전화

백남준의 장례식도 끝났다. 49제가 있다고 들었는데 어디서 어떻게 하는지 나는 아무것도 아는 것이 없었다. 그런데 마침 시게코 씨에게서 전화가 왔다.

"경희 씨, 켄짱 ^{백남준의 조카}이 남준이 유해^{遺骸}를 서울에 있는 봉은사^{奉恩寺}로 가져간데요. 나도 간다고 하니까 가지 못하게 합니다."

시게코 씨는 흥분하고 있었다.

"시게코 씨를 못 오게 하다니오. 남편의 49제에 참석하지 못하게 하다니 이해가 안 되는군요."

"켄이 그래요. 한국 사람이 모두 나를 미워해서 내가 가면 가만히 있지 않을 거래요."

그녀는 참으로 이해할 수 없는 말을 하고 있었다. 시게코 씨가 백남

준과 가까운 주변 사람들과 사이가 별로 좋지 않다는 이야기는 들었지만 그건 백남준이 살아 있을 때 이야기이고, 상(喪)을 당했을 때 상주보다 더 중요한 사람이 어디 있겠는가. 나는 상주인 시게코 씨가 원하는 일을 다 들어주고 싶었다.

"그렇지 않아요. 한국 사람들이 왜 시게코 씨를 미워합니까. 내가 있지 않아요. 내가 시게코 씨를 보호할 테니까 아무 걱정 하지 말고 오세요."

켄이 시게코 씨를 못 가게 하는 이유 중에는 '**요치엔(유치원)**'도 싫어한다는 이야기도 있었기 때문에 시게코 씨는 내 마음을 확인하고 싶었던 모양이다. 켄이 시게코 씨를 서울에 못 가게 하기 위해 나까지 끌어댄 것이 안타까웠지만 켄을 미워할 수도 없었다. 켄은 백남준의 혈육인 조카이기 때문이다. 조카와 시게코 씨의 갈등은 쉽게 해결되지 않았다. 백남준의 영혼이 고달프게 떠돌고 있을 것을 생각하니 정말 마음이 아팠다. 영혼을 편하게 해주기 위해서 시게코 씨가 켄의 말을 일단 들어주는 것이 어떨까 하는 생각도 해봤지만, 해결의 실마리가 보이지 않고 점점 심각해졌다. 그러는 동안 켄이 삼촌 백남준의 유해를 가지고 서울에 도착했다는 것이 신문에 크게 보도되었다.

나는 시게코 씨의 방한 준비에 바빴다. 호텔 예약은 물론, 공항에서

> 요치엔: 백남준과 시게코 씨 사이에서 나의 호칭을 유치원의 일본어인 '요치엔幼稚園'이라고 부르고 있었다.

가질 신문기자 인터뷰, 그리고 서울 체류 기간 동안의 스케줄 등, 시게코 씨를 위한 모든 준비를 마쳤다. 백남준이 살아 있을 때 내가 그에게 한 약속을 지키고 싶었다.

"시게코 씨를 돌봐줄 사람은, 적어도 한국에서는 남준 씨 다음에 나일 거예요."

"시게코가 어젯밤에 한잠도 못 자게 했어. 경희 때문에…"라고 백남준이 전화로 마누라에게 혼났다는 이야기를 했을 때 내가 그에게 한 말이었다. 그 전날 자기 집에서 저녁 식사를 잘 대접해줘서 맛있게 먹고 온 죄밖에 없는데 나를 보내놓고는 밤새 그런 일이 벌어졌던 모양이다.

시게코 씨는 49제에 맞춰 서울에 왔다.

당신이 해준
옷을 입고 갔어요

서울에 도착하자 시게코 씨는 슬픔으로 가득한 얼굴로 "남준이 경희 씨가 보내준 옷을 입고 갔어요. 남준이 그 옷을 너무 좋아해서 내가 입혀서 보냈어요"라고 말하는 것이 아닌가. 도대체 그게 무슨 말일까. 나는 백남준에게 옷을 보낸 일이 없는데…. 그런 생각을 하고 있는데 그녀가 설명을 한다.

"당신이 여름에 노란색 리넨으로 만든 시트를 보내주었잖아요. 그것을 덮고 자기엔 너무도 아까워서 홍콩 실크에 받쳐 코트를 만들어주었더니 그 옷을 너무 좋아하고 늘 그것만 입겠다고 했어요. 마이애미는 밤에는 서늘해서 따뜻한 실크가 좋고, 낮에는 시원해서 리넨이 좋아요. 그래서 내가 디자인해서 바느질을 시켰어요."

겨울 실크에 여름 천인 생모시를 받쳐 옷을 만든다는 것은 한국 사

람들이라면 생각할 수 없는 일이다. 그런데 시게코 씨는 입기 좋게 한복 마고자처럼 디자인해서 특별히 한국 사람에게 바느질을 시켰다고 한다.

"실크에 모시를 받쳐서 옷을 만드는 일은 없다고 안 하겠다고 하는 것을 내가 억지로 만들게 했어요."

시게코 씨의 말에, 그녀가 머리가 비상하고 자신감 있는 여자라는 생각이 들었다.

시게코 씨는 장례식 날 백남준이 그 옷을 입고 눈 감고 있는 사진이 실린 잡지를 나에게 펼쳐 보여주기까지 했다. 그제야 몇 해 전이었던가, 백남준 생일에 생모시로 만든 홑이불을 시게코 씨 것과 함께 노란색과 녹색 두 개를 보내준 것이 생각났다. 자기에게 보내준 홑이불마저 남편의 옷 만드는 데 썼다는 것이다. 남편이 평소에 좋아하던 옷이라고 해서 저세상으로 떠날 때도 그 옷을 입혀 보냈다는 시게코 씨의 말을 듣고, 남편에 대한 사랑과 그녀의 솔직한 표현에 탄복했다.

2006년 2월 3일, 뉴욕의 프랑크 이 캠벨 장례식장FRANK E. CAMPBELL FUNERAL CHAPEL
에서의 백남준의 마지막 모습. 시게코 씨가 나에게 "당신이 해준 옷을 입고 갔어요" 했던 푸른색의
옷을 입고 편안한 모습으로 눈을 감고 있다.

한국전쟁이 일어나지 않았다면
당신과…?

시게코 씨는 남편의 49제에 참가하기 위해 봉은사로 가는 차 속에서 나에게 불쑥 이런 말을 꺼냈다.

"한국전쟁이 일어나지 않았다면 남준은 당신하고 결혼할 뻔했는데 한국전쟁이 일어났기 때문에 내가 남준하고 결혼할 수 있게 된 거지요. 그렇죠?"

단 한 번도 생각해보지 않은, 너무도 엉뚱한 말에 깜짝 놀랐지만 나는 티를 내지 않고 대답했다.

"주위 사람들은 나더러 남준하고 결혼 안 하길 잘했다고 해요."

나는 그저 우스갯소리로 대답했는데 시게코 씨는 그 말에 정색을 하고 따지듯이 되물었다.

"누가 그런 말을 해요?"

그런 실례의 말을 하는 사람이 어떤 사람이냐는 듯이 격앙된 목소리로 물었다. 얼핏 나는 말을 둘러댔다.

"남준이 누님이 그랬어요. 나보고 남준이하고 결혼 안 하길 잘했다고요. 결혼했으면 자기가 시누이 노릇을 톡톡히 했을 거라고요."

시게코 씨는 누님이라는 말에 마음을 누그러뜨리더니 말했다.

"일본에서도 시어머니와 시누이가 시집온 색시한테 못되게 굴어요."

그녀가 이렇게 대답한 덕분에 더 이상 마음 언짢게 할 일은 없었다.

누님 **백영득** 여사가 그런 이야기를 한 것도 사실이었지만, 내 주변에서 실제로 이 같은 말을 하는 사람이 없지 않았다.

"천재하고 결혼했으면 정말 힘들 텐데, 백남준 씨와 결혼 안 하길 잘했어요"라고 말이다.

시게코 씨는 즉시 말을 이었다.

"아무려면 어때요. 난 성공했어요. 니가타 출신 시골 여자가 세계적 아티스트와 결혼했으니 성공한 것이지요."

혼잣말처럼 이렇게 말하면서 머리를 돌려 차창 밖을 내다보는 시게코 씨가 참으로 대단한 여자라고 생각했다.

> 백영득 여사: 백남준의 작은 누님 백영득 여사는 나를 끔찍이도 아껴주신 분이다. 동생 남준이를 무척이나 사랑하셨던 누님은, 어릴 적 '남준이 색시'(?) 때부터의 나에 대한 정을 어른이 된 후에도 그대로 지니고 계셨다. 내가 몸이 좋지 않아서 병원 생활을 한 후, 몸을 잘 챙겨야한다며 한 달 이상 매일 아침 청담동 집에 오게 해서 정성껏 차린 아침을 먹게 하셨다. 그 고마움이란 잊을 수 없다.

"이렇게 정직할 수가 있을까?"

세계적 아티스트의 부인이 될 자격이 충분하고도 넘친다고 생각했다.

청담동 작은누님 댁에서 신문을 보는 백남준. 백남준은 신문이나 잡지에서 항상 새로운 정보를 얻는다고 했다. 1986. 사진 이경희.

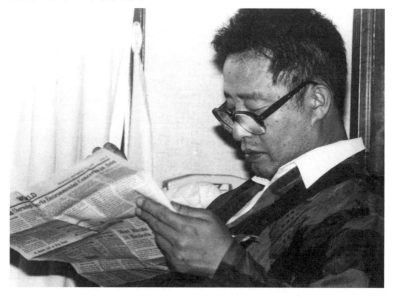

백남준은 아침 일찍부터 걸려오는 전
화를 받느라고 바빴다. 작은누님 댁에
서. 1986. 사진 이경희.

남준이 너무 착해서
나처럼 강한 여자가 필요해요

"봉은사에 유해를 모시게 된 것은 참 잘된 일 같아요. 남준이 한국을 너무도 좋아했거든요."

시게코 씨는 이제 완전히 한국을 좋아하게 되었다. 그녀의 말대로 백남준이 하늘에서 좋아하고 있을 것 같다.

시게코 씨는 백남준과 내가 결혼할 사이였다는 것을 처음부터 알고 있었기 때문에 남편을 위해서 많은 부분 나에게 신경을 써주었다. 어릴 때 부모님들끼리 정혼한 것을 나는 모르고 있었다. 내가 남준이네 집에 가면 남준이 어머니께서 "남준이 색시 왔다"고 반겨주실 땐 '남준이 색시'라는 말이 무척 부끄러웠지만 남준이가 좋아하기 때문에 그렇게 부르는 것이라고만 생각했다.

백남준이 한국에 처음 왔을 때 나의 친정아버지가 "예, 너 남준이라

제1회 광주비엔날레에 전시된 구보타 시게코久保田成子의 작품 앞에서 시게코(왼쪽) 씨와 함께. 1995. 9. 20.

는 애 기억나니? 그런데 일본 여자하고 결혼을 했더구나" 하시더니 예전에 남준이 어머니가 어느 날 일요일에 아버지를 점심에 초대하시고는 그 자리에서 "경희 아버지, 저희들끼리 좋아하니 그냥 정하시죠?" 해서 정혼했다는 이야기를 들려주셨다.

봉은사 주지스님에게 내가 시게코 씨를 고인의 부인이라고 소개하자 주지스님이 "그럼, 당신은 고인과 어떤 관계시죠?" 하고 묻자, "남준의 피앙세fiancée였던 여자예요" 하고 웃으면서 말하는 시게코 씨의 모습을 보고 삶에 대한 자신감이 넘치는 사람이구나, 하고 생각했다.

"경희 씨가 남준이하고 결혼했으면 못 살았을 거예요. 남준은 어린애

같고 마음이 너무 착해서 누구에게나 너무 친절하거든요. 나같이 성격이 강한 여자니까 백남준을 보호할 수 있었던 거예요."

시게코 씨는 백남준이 자기의 '완전한 남편'으로 세상을 뜬 후에야, 자기같이 강한 여자가 아니었으면 살지 못했을 거라는 이야기를 한 것이다.

시게코라는 여성은 참으로 대단한 여자이다. 백남준과 결혼하기 위해 그 많은 힘든 과정을 극복하면서 자기의 인생을 성공시킨 여자이다. 게다가 남편과 유치원 친구의 관계를 그대로 유지해주는 일도 마지막까지 견디고 해냈다. 그토록 백남준을 사랑할 수 있는 여자가 더 있었겠는가.

백남준은 행복한 사람이었다. 시게코 씨의 탱크 같은 사랑의 방패 속에서 백남준은 하고 싶은 예술을 마음껏 펼쳤으니 말이다. 나는 마침내 백남준은 행복한 사람이었다는 결론을 내렸다.

시게코 씨가 가끔 내 앞에서 걷잡을 수 없는 언어폭력으로 나를 당황하게 했어도, 끝내 그녀가 밉다는 생각이 들지 않았던 것은 그녀를 이해하고 싶은 마음이 컸기 때문일 것이다. 그런 마음을 가졌던 것은 백남준을 보호하고 싶은 나의 모성애에 가까운 마음 때문이 아닐는지. 그리고 무엇보다 백남준에 대한, 사랑보다 진한 우정이 내 안에 있었기 때문일 것이다.

허드슨 강에
뿌려달라고 했는데…

"남준이 죽으면 뉴저지에 뿌려달라고 했는데 켄이 자기 마음대로 절에 모셨으니 우습지 않아요?"

시게코 씨는 내게 불쑥 이런 말을 했다.

"뉴저지 땅이 아니라 허드슨 강에 뿌려달라고 했어요."

내가 그녀의 말을 정정했더니 "아, 그렇군요. 허드슨 강이라고 했지요" 하고 나의 지적에 순순히 응했다.

그런데 그녀가 '뉴저지'든 '허드슨 강'이든 간에 이런 말을 나에게 아무렇지 않게 다시 꺼내다니 참 알 수가 없었다. 그 이야기가 어떤 상황에서 백남준의 입에서 나왔는지 생각하기만 해도 가슴이 뛰는 충격적인 일이었는데, 오히려 그 일을 상기시키고 있다니 내 쪽이 당황스러웠다.

백남준이 1998년 교토상을 수상했을 때의 일이다. 시상식이 끝나고 수상자들의 기자 인터뷰가 있었다. 프레스 자격으로 참가한 나는 백남준에게 질문했다.

"백남준 씨는 한국인이 자랑스럽게 생각하는 세계적 아티스트입니다. 그런 백남준 씨는 죽은 후에 어느 나라에 묻히고 싶은지요? 고국인 한국 땅입니까. 아니면 일본인가요, 미국인가요? 어느 나라에 묻히고 싶으신지요?"

내가 일어서서 이런 질문을 하는데 갑자기 뒤쪽에서 회견장 안이 울리도록 큰 소리로 고함치는 여자의 소리가 들렸다. 모두가 놀라서 고함 소리가 나는 뒤쪽으로 일제히 고개를 돌렸다. 시게코 씨였다.

"백남준이 어디에 묻히든 그것은 내가 결정할 문제지 남준이가 대답할 일이 아니에요. 그런 질문을 왜 남준이한테 묻는 거예요?"

시게코 씨의 흥분된 목소리는 끝날 줄 몰랐으나 질문을 취소하고 그대로 자리에 앉을 수는 없었다. 나는 뒤에서 들리는 그녀의 목소리에 아랑곳하지 않고 큰 목소리로 질문을 반복했다. 그랬더니 백남준이 입을 열고 나의 질문에 대답했다. 시게코 씨가 계속 소리를 지르는 바람에 그의 대답을 완전히 알아들을 수는 없었으나 분명하게 들린 말은 뉴저지의 허드슨 강이었다. 그러나 백남준의 대답은 내 질문과 부인의 고함 소리를 해결하려는 아무 의미 없는 대답이라고 느꼈

다. 백남준은 죽은 다음의 일에 뜻을 두지 않고 있는 것을 알고 있었기 때문이다. 그런 소란한 상황에서 백남준이 나의 질문에 대답해준 것이 얼마나 고마웠는지.

왼쪽: 쿄토상京都賞을 수상한 백남준이 수상자 연설을 하고 있다. 연설 제목은 '노버트 위너Nobert Wiener와 마셜 맥루한Marchall McLuhan-커뮤니케이션의 혁명'. 입고 있는 노란색 안감을 받힌 초록색 옷은 내가 서울에서 보내준 옷감으로 시게코 씨가 디자인해서 만든 것이다. 백남준이 제일 좋아하는 옷이라서 타계한 후 입관할 때도 입혀 보냈다고 시게코 씨가 말했다. 1998. 11. 사진 이경희.
오른쪽: 쿄토상 수상 후, 기자회견을 마치고 나오는 백남준이 "이것 경희가 가지고 있어"라며 갑자기 손에 들었던 명함을 나에게 주었다. 아마도 기자로서 간 내가 질문을 하지 못하도록 소란을 피운 부인 시게코 씨 때문에 마음을 다쳤을까 봐 다정함을 보여주기 위해서였던 것 같다.

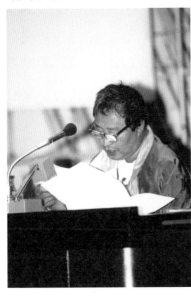

나는 그녀를 꼭 껴안아주었다

"그 이야기도 쓰려고 하죠? 내 이야기 말이에요."

내가 두 번째 '백남준 이야기'를 쓴다고 하니까 대뜸 시게코 씨가 그렇게 물었다. 나는 대답 대신 그냥 웃고 말았다.

"써도 상관없어요. 결국은 모두 다 죽을 테니까요."

그녀는 이렇게 말하고는 아무렇지 않은 얼굴로 테이블에 앉았다. 시게코 씨에겐 그런 것은 심각한 일이 아니었다.

빌바오 구겐하임미술관에서 〈백남준의 세계 The World of Nam June Paik〉가 열렸을 때, 시게코 씨와 함께 아침 식사를 했다. 그때 시게코 씨가 한 말이었다.

백남준이 '비디오 아트의 창시자'가 되어 한국에 돌아와서 나하고 처음 만나는 날이었다. 오전에 부모님 산소에 갔다가 저녁에는 작은누

님 댁에서 저녁 식사를 하게 되었다. 40여 년 만에 만난 백남준은 나에게 많은 이야기를 들려주었다. 백남준은 누님이 정성껏 차려놓은 음식 앞에서 먹을 생각보다 이야기에 더 몰두했다. 한국을 떠난 동안의 서울의 이야기를 듣고 싶어 하고, 고국을 떠난 후의 일본과 독일에서의 자기 이야기를 나에게 들려주기에 시간 가는 줄 몰랐다. 이야기에 빠져 차려놓은 음식에 손을 대지 않고 있는 동생이 안타까웠는지 누님이 나에게 명령을 하다시피 부탁했다.

"경희 씨가 좀 남준이를 먹도록 해줘요. 식기 전에 생선도 좀 뜯어서 남준이 접시에 놓아주고…"

나는 누님이 시키는 대로 생선뿐 아니라 다른 음식도 골고루 앞 접시에 놓아주며 그가 음식을 먹도록 신경을 썼다. 사실 나는 그날 처음 만난 백남준의 일본 부인인 시게코 씨가 지켜보고 있는 것이 마음이 쓰였다. 그렇지만 그날 아침에도 남편과 내가 다정히 인사를 하다가 자신을 조심스레 대하는 나에게 "괜찮아요. 남준에게 유치원 친구 이야기 많이 들었어요" 하며 활달하게 웃는 것을 보고, 자신 있고 통이 큰 여성이구나 하고 생각했기 때문에 조금은 마음을 놓았다.

처음 만난 시댁 식구들 앞에서 말도 통하지 않고 혼자서 가만히 앉아 있어야 하는 그녀가 많이 지루할 것 같아서 이제 자리에서 일어설까 했을 때 시게코 씨가 그만 폭발을 하고 말았다. 그녀는 자리에서

일어나더니 혼자 가겠다고 고함을 질렀다.

"백남준이 누구 때문에 유명해진 줄 아세요? 내가 유명하게 만든 거예요. 왜 한국에서는 백남준에게만 관심을 가져요?"

그녀는 자기 혼자 호텔로 돌아가겠다며 현관 쪽으로 나가려고 했다. 모두들 놀라기만 했지 아무도 그녀를 진정시킬 생각을 못했다. 그러자 백남준이 심각한 표정을 지으며 흥분한 부인에게 "혼자 가!"라며 마주 큰소리를 쳤다. 당황한 것은 나였다. 나는 얼른 일어나 시게코 씨에게 가서 그녀를 껴안으며 달랬다.

"시게코 씨, 미안해요. 내가 잘못했어요."

내가 잘못한 일은 아무것도 없었다. 그러나 그녀의 마음을 달래려면 그 말을 할 수밖에 없지 않겠는가. 꼭 껴안아주며 진정 마음으로 그녀를 달랬다. 그리고 시게코 씨를 이끌고 미국에서 함께 온 백남준의 조수助手 폴 갤린Paul Garrin이 앉아 있는 소파에 데려가 옆에 앉혔다. 그렇게 해서 소동이 가라앉았다.

나는 오래된 이 일을 마음에 두고 있지는 않았다. 다만 내가 그녀를 진정 달래는 마음으로 꼭 껴안아준 일은 잘한 일로 머리에 남아 있다.

파리의
루이지애나 호텔 이야기

파리에 가면 찾는 곳이 있다. 생제르맹데프레 지역. 파리 국립예술학교 주변 지역인 그곳은 세계의 미술품을 취급하는 화랑이 많다. 그뿐만 아니라 골동품 가게와 미술 서적을 취급하는 서점이 긴 골목길을 따라 이어져 있다. 센 강과 가까운 이 골목길은 알베르 카뮈가 걸었다고 하고, 사르트르와 시몬 드 보부아르가 늘 함께 산책하고 차를 마셨다는 카페도 있는 거리여서 사람들이 많이 찾는다.

내가 이 거리를 알게 된 것은 백남준 때문이었다.

"파리에 가면 나는 루이지애나 호텔에 묵어. 생제르맹데프레에 있는."

그래서 찾아가보았더니 흥미 있는 거리였다.

그 후 나도 루이지애나 호텔에 묵은 일이 있다. 마침 프랑스 제2의 도시 리옹에서 열린 컨템퍼러리 아트비엔날레를 보러 갔을 때였다. 파리

에서 내가 묵는 호텔은 마들렌 거리와 오페라극장 중간쯤에 있는 레지당스 모로아라는 호텔인데, 백남준이 묵는 호텔에 가면 백남준에 대한 이야깃거리가 있을 것도 같아서 일부러 찾아갔다. 백남준도 리옹 아트비엔날레에 가기 위해 파리에 왔을 테니 바로 전에 그곳에 들렀을 거라고 생각해서였다.

호텔 체크인을 끝내자마자 리셉션 데스크의 청년에게 남준 파이크를 아느냐고 물었다. '남준 파이크'라고 하면 그 호텔에서 다 알 것 같은 생각에서 나는 망설임 없이 물었다. 약간 검은색 얼굴을 한 청년은 내가 자신 있게 댄 '남준 파이크' 라는 이름에 아무 반응이 없었다. 나는 청년에게 다시 물었다. 남준 파이크는 유명한 비디오 아티스트이고, 한국 사람이며 천재이고, 지금 리옹 아트비엔날레에 초대받아서 그곳에 가 있을 텐데 리옹에 가기 전에 이 호텔에서 묵었을 거라고 길게 설명했다. 청년은 그래도 무표정한 얼굴로 "모른다"고 대답했다. 이 호텔에 있는 직원이면 남준 파이크에 대해서 잘 안다고 생각하고 찾아간 나는 마치 만날 사람을 놓친 기분이었다.

나는 그 청년의 이름을 물었다. 데스크 청년과 다른 이야기라도 나누어야 될 것 같아서였다. 청년은 그제야 표정이 살아나더니 호텔 비즈니스 카드를 한 장 빼서 그 위에 'HUGO' 라고 대문자로 크게 이름을 적었다. 그 청년은 모로코에서 돈을 벌기 위해 파리로 왔고, 루이

지애나 호텔에서 일한 지는 한 달밖에 되지 않는 데다 밤에만 근무하기 때문에 호텔 손님에 대해서 아는 것이 전혀 없다고 했다. 루이지애나 호텔에 대한 기억은 피부색이 검은 모로코 청년 'HUGO'와 다음 날 아침 일찍 리옹행 테제베^{TGV}를 탔다는 것이 전부이다.

그런데 며칠 전 파리 퐁피두센터에서 열린 백남준 추모 행사에 다녀온 시게코 씨가 불쑥 루이지애나 호텔 이야기를 꺼냈다.

"10년 전 남준과 함께 묵었던 루이지애나 호텔에서 묵었어요. 더블베드 위에 남준 사진을 놓고, 남준! 하고 불렀더니, 남준도 시게짱! 하고 웃는 것 같았어요. 남준이 어린애 같은 데가 있지 않아요? 가끔 나를 그렇게 다정하게 시게짱! 하고 부를 때가 있거든요."

시게코 씨는 전화에서 멋쩍은 웃음을 내면서도 행복해했다. 그녀는 그런 행복한 기분을 누군가에게 자랑하고 싶었을 것이다. 특히 그녀의 말을 가장 잘 들어주며 응해주는 나에게는 더욱 그럴 것이란 사실을 안다. 솔직히 말해 그녀가 행복해할 때 나는 듣기가 나쁘지 않다. 내가 왜 그녀의 기분에 신경을 쓰는지 나도 모른다. 어째든 그녀가 좋지 않은 감정을 노출할수록 내 마음이 너그러워지는 것이 이상하다. 백남준과의 인연처럼 그녀와도 인연이란 생각이 강하게 든다.

"생제르맹 성당에도 갔어요. 십자가 앞에서 남준을 위해 기도했지요."

시게코 씨는 파리에서 일주일 동안 지내면서 한 일들을 상세히 들려

주었다. 그녀가 나에게 그토록 허물없이 모든 것을 들려주는 것도 고마운 일이다.

시게코 씨의 루이지애나 호텔 이야기를 들으면서 나는 혼자서 속으로 웃었다. 한 여자는 먼 옛날 어릴 때 친구인 백남준의 흔적을 기록하기 위해 열심히 찾아다니고, 또 한 여자는 사랑하는 남편 남준 파이크의 추억을 찾아 달콤한 기분으로 그곳을 찾아가고…. 누군가 소설로 쓰면 재미있겠다는 생각이 들었다.

국립현대미술관에서 가진 백남준 회고전 〈백남준·비디오 때·비디오 땅Paik Nam June·Video Time·Video Space〉의 축하 점심을 마치고 백남준이 장미꽃을 받자, "장미꽃이라면 경희에게 주어야지" 하며 나에게 건넸다. 서울 프라자 호텔에서. 1992. 8.

〈백남준에게 바친다〉,
퐁피두센터 추모전

파리에서 뉴욕으로 돌아간 시게코 씨에게서 전화가 왔다.

"퐁피두센터에서의 백남준 추모 행사 참 잘 치렀어요. 백남준에 대한 평가가 대단하더군요. 프랑스는 역시 예술의 나라라는 생각이 들었어요."

시게코 씨의 목소리는 숨이 찰 정도로 빠르게 이어졌다.

"젊은이들도 굉장히 많이 왔어요. 물론 연령 구분 없이 각계각층에서 많이 모였어요."

시게코 씨는 남편이 그토록 프랑스에서 인정받고 있는 것에 새삼 놀랐다고 했다.

"좋았겠군요. 참 잘됐어요."

나는 그녀의 파리 이야기를 성의 있게 들어주었다. 지난달 도쿄에 가지

않았으면 나도 10월 2일 퐁피두 추모 행사에 시게코 씨와 함께 갈 생각이었기 때문에 그러지 않아도 그녀의 전화를 기다리고 있던 참이었다. 추모의 말에 이어 백남준에 대한 일화를 소개하고 작품 세계에 대한 강연을 했고, 비디오 상영 등의 추모 행사는 오후 6시에 시작해서 네 시간 반 동안이나 진행되었다고 했다.

"내가 맨 먼저 나가서 인사말을 했어요. 다들 좋은 이야기를 많이 들려주었어요. 비디오 영상 작품이 많았어요. 지금 그 작품들은 마이애미미술관에 가 있어요."

시게코 씨의 이야기는 아주 자상했다. 그녀가 남편, 백남준에 대한 이야기를 할 때면 어느 누구도 그 같은 적나라한 열정을 따라갈 수 없다는 생각이 든다.

"경희 씨 영상이 많이 나왔어요. '큰 대문 집' 앞에서 한복을 입고 남준과 찍은 것. 그리고 남준 씨 부모님 묘소에서 함께 절하는 모습을 찍은 것들 말이에요."

프랑스 TV에서 백남준에 대해 취재해 만든 '잃어버린 시간'이란 비디오 영상인 모양이다. 프랑스 예술계가 백남준에게 깊은 관심을 갖고 있다는 것을 안 것은 프랑스 카날 플뤼^{Canal Plus} TV에서 백남준 특집 프로그램을 만들기 위해 제작진이 서울까지 와서 촬영해 간 일이 있었다. '요셉 보이스 추모 굿'이란 이름으로 백남준이 갓과 도포 차림

을 하고 무형문화재인 김석출 씨와 김유선 씨 등 무당 12명과 함께 현대판 굿판으로 대감놀이를 펼치는 것도 촬영해 갔다. 그때의 신문 기사에 이런 것이 있었다.

"프랑스 사람들이 나의 예술 세계가 위대하다고 해서 특집을 마련한 모양입니다. 그래서 이왕이면 나의 고향인 서울에서 촬영 작업을 시작하기로 했지요. 작품 주제대로 내가 살던 서울과 한국의 근현대사, 그리고 가장 가까웠던 독일 친구 요셉 보이스와의 교유 관계를 담게 될 겁니다. 그런데 작품 성격이 좀 근엄하고 무게가 들어가야 하는데 그게 잘될지 걱정이에요."

몸과 마음이 따로따로 노는 사람들에겐 별난 해프닝이 정상일 수밖에 없다는 게 그의 지론이다. 그래서 정말 심각한 굿판으로 그 지론을 깨볼 생각이지만 보나마나 잘 안 될 것이라는 백남준 씨의 자문자답이다. 이번 비디오 작업의 스케줄은 요셉 보이스 추모 굿과 자신의 인생 다큐멘터리이다. 58번째 생일인 20일 하오 4시 '요셉 보이스 추모 굿'에서는 갓과 도포 차림의 정장으로 동해안 별신굿을 올리고 자신의 성장과 관련된 흔적들을 모아 60분짜리 비디오로 제작. 그리고 자신이 어린 시절에 살았던 옛 창신동 고가古家와 모교인 경기중학 자리, 그리고 동대문, 인사

동의 고풍스러운 분위기를 담아 '서울'의 의미를 작품 속으로 끌어들일 계획이다. "가능하면 수필가 이경희 씨 등, 아주 어린 시절에 놀던 소꿉친구의 영상을 통해 나의 의미를 재구축해볼 생각입니다." 그의 성장의 궤적에 초점이 맞춰진 이번 작업은 비디오로 제작된 후 오는 11월 20일 커날플뤼스 TV를 통해 프랑스 전역에 방영될 예정이다. 그래서 《백남준 전기》를 집필 중인 프랑스 작가 장 폴 파르지에Jean-Paul Farjier 씨와 함께 내한하였다.

세계일보 1990. 7. 19. 정철수 기자

그런 기사를 읽기 얼마 전, 뉴욕에 있는 백남준에게서 전화가 왔다.
"프랑스 TV가 나의 어린 시절에 대해 찍는다고 하니 경희가 나와주어야 해. 한복을 입고 나와줘."
백남준에게 이런 이야기를 들은 후여서 촬영을 한다는 것은 미리 알고 있었다. 그런데 어릴 적 이야기를 어른 모습의 한복 차림으로 어떻게 찍을 것인가가 좀 의아했는데, 그것은 내가 걱정할 일이 아니었다. 백남준은 흰 도포 차림에 갓을 쓰고 나왔다. 그는 또 그와 내가 찍힌, 내게 받은 유치원 졸업 사진을 카메라 기사 앞에 바짝 대고는 손가락으로 단발머리 어린아이인 나의 얼굴을 가리키고 그 모습을 찍게 하더니, 뒤로 빗어 올린 나의 머리와 한복의 나를 카메라에 담게

했다. 유치원 졸업 사진 속의 단발머리 여자아이와 상고머리인 남자아이가 이렇게 어른이 되었다는 것을 보여주기 위한 동작이었다. 꼬마 친구의 옛이야기를 그렇게 그는 영상으로 담게 했다.

백남준이 어릴 때 살던 대궐같이 큰 집은 ^{어려서 나는 남준이 집이 대궐 같다고 생각했다} 그 흔적을 전혀 찾을 수가 없었다. 그가 살았던 안채와 양옥, 그리고 사랑채, 사촌들끼리 터치 볼을 하던 마당도 다 없어지고 그 넓었던 마당자리는 주차장이 되어 있었다. 그나마 반가웠던 것은 그 주차장 이름이 '큰 대문 집' 주차장이라고 쓰여 있는 것이었다. 아직도 동네 사람들이 큰 대문 집이라는 이름을 기억하고 있었구나, 하는 생각이 들어 조금은 위로가 되었다. 물론 벚나무가 봄이면 만발해 버찌를 따 먹던 뒤뜰의 동산도 없어지고 그 자리에는 여러 채의 낯선 집들이 들어서 있을 뿐. 창신동 백남준의 큰 대문 집에서 남아 있는 것은 바로 그 커다란 대문과 대문 위에 얹힌 기왓장뿐. 쓸쓸한 생각이 들었다. 그래도 그곳이 백남준과 나의 어릴 적을 기억해낼 수 있는 유일한 곳이고, 지금 그곳에 남준과 함께 와서 어릴 적을 기억해내고 있다는 생각을 하니 감개무량했다.

백남준은 기왓장이 얹혀 있는 대문 앞에 나를 서게 하고는 나란히 옆에 서서 포즈를 취했다. 또 '큰 대문 집'이라고 붉은 페인트로 커다랗게 써놓은 주차장 간판 글씨를 보이게 하고 또 찍었다. 그러더니 손

바닥으로 나의 이마를 조심스러운 동작으로 쓰다듬듯 만지는 것이 아닌가. 예상하지 못했던 그의 동작에 나는 순간 주춤했다. 그랬더니 백남준은 "경희 이마 다친 것 어떻게 됐나 본 거야"라고 말했다. 어렸을 때, 그의 집 뒷마당에서 숨바꼭질을 하다가 이마를 다친 일을 어릴 적의 기억으로 필름에 담으려고 한 것이다.

말하자면 백남준은 프랑스 TV 카메라 앞에서 어릴 때 다친 나의 이마를 마음 아파하며 매만지는 연기를 한 것이다. 내가 그런 백남준의 연기를 어떻게 짐작할 수 있었겠는가. 그런데 이상한 것은, 그의 동작이 비록 연기였을지 몰라도, 그의 따뜻한 손바닥의 느낌이 이내 이마의 신경을 따라 가슴에 전해지고 있는 것을 느꼈다는 사실이다. 그날의 촬영은 모두 백남준의 각본과 연출, 연기에 따라 이루어졌다. 놀라운 것은 백남준이 얼마나 빠른 판단으로 그런 장면을 생각해내고 있는가 하는 사실이었다. 지금 생각하면 그때의 촬영도 백남준의 퍼포먼스였다는 생각이 든다.

프랑스 인이 백남준에 관심이 많다는 것을 알게 하는 글 중 문학평론가 김화영 씨가 서울신문 주불 통신원으로 1978년에 쓴 글이 있다.

프랑스의 중요한 매스컴 문화면이 서구 문명권 밖의 외국인을 중요하게 다루는 일은 극히 드물다. 그러한 의미에서 최근 〈렉스

프레스〉지가 소개한 한국인 예술가 백남준은 더욱 특별한 의미가 있다. 현재 프랑스의 가장 관심의 적이 되고 있는 조르지 퐁피두센터가 열고 있는 백남준의 전시회는 비디오가 회화, 조각, 사진에 못지않은 표현 수단임을 증명해주고 있다. "가장 위대한 비디오 예술가는 바로 나폴레옹입니다. 그는 인간이 땅을 빼앗길 수는 있지만 시간을 빼앗길 수는 없는 법이라고 말함으로써 시간과 공간 사이의 관계를 가장 적절하게 정의했는데 이는 바로 비디오의 가장 중요한 법칙입니다"라고 심각하게 백남준은 말한다. 이 말은 패러독스로 들릴지도 모른다. 그러나 그의 작품은 이 말을 여실히 설명해주고 있다. "험프리 보가트를 창조자라고 생각한 사람이 과연 한 사람이라도 있었던가? 그는 일개 배우에 지나지 않았었다. 그런데 오늘날에 와서 사람들은 그를 위대한 예술가로 간주한다! 여러분들 좋은 대로 나를 판단하십시오." "사람들은 마야의 방언에 대하여 수메르 고적 발굴에 대하여 수백 권의 책을 썼으면서도 현대의 가장 중요한 현상들 중의 하나인 전화에 대해서는 겨우 네 권의 에세이를 썼을 뿐입니다. 인간이 무엇을 발명해 내는 일은 한 번도 없습니다. 다만 인간은 새로운 관계를 설정할 뿐이지요."

프랑스 신문에서 백남준을 격찬했다는 이 기사가 실린 것은 1978년
의 일이다. 백남준이 고국으로 돌아온 1984년보다 6년이나 전의 일
이다. 시게코 씨가 프랑스에서 백남준의 인기가 대단하다고 흥분한
것도 알 만했다. 번갯불 같은 발상으로 끊임없이 새로운 관계를 설정
해온 백남준의 퐁피두센터 추모 행사 이야기를 들으면서, 나는 이제
는 가버린 그의 따스한 손끝의 온도를 마음속으로 기억해내고 있다.

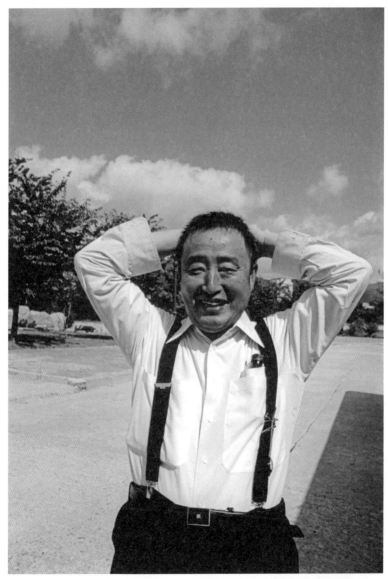

경주에서, 1992. 사진 이은주.

"祖國무대로 첫작품 담게돼 기뻐"

「또하나의 해프닝」 위해 귀국한 白南準씨

초대석

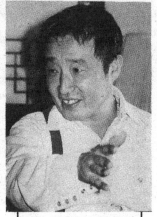

"고향의 옛분위기 살려 映像化할터"

▲32년 서울출생 ▲45년 京畿中學입학 ▲50년 홍콩유학 ▲56년 일본東京大졸업 ▲64년 비디오예술창시 ▲미국뉴욕주예술상·서독 윌리그로상·미국아티상수상 ▲부인 구보다 시게코(52)

〈鄭哲秀기자〉

프랑스 카날 풀뤼 TV가 '잃어버린 시간을 찾아서'란 제목으로 백남준의 어린 시절을 영상으로 제작하기 위해서 내한했을 때의 기사. (세계일보 1990. 7. 19. 鄭哲秀 기자)

白南準 「비디오作品」 파리서 "갈채"

[파리=朱元相 특파원]

「비디오예술의 創始者」白南準씨.

풍피두미술관, 세번째로 『두개의 얼굴을 가진 아치』 구입 전시

南大門 등 東西洋 門이 주제

84대의 TV로 영상 藝術化

前夜祭엔 미테랑大統領·文化相등 참석

파리 퐁피두미술관에서 열린 백남준의 세 번째 전시가 '갈채'를 받고 있다는 기사.
(중앙일보 1985. 12. 20. 파리 朱元相 특파원)

ogram

tening

065.

here was
banned it for 20
rama of nuclear
r TV scre

ht at 9 pm

TV-31

check your local listings.

Merchants
of
Vengeance.

Who's fueling th
Third World
Who pay
price
the
destructive
relationship
between the First and
Third world

Tonight at 9 pm.

WNYC-TV-31

In Manhattan, Cable 3 or check your local listings.

TV Review

'Bye Bye Kipling' on 13,
A Video Adventure

Nam June Paik conceived and
coordinated "Bye Bye Kipling."

N AM JUNE PAIK, perhaps
the least threatening of
avant-garde artists, is fond
of salutations. On the first
day of 1984, he presided over a Paris-
New York satellite transmission enti-
tled "Good Morning, Mr. Orwell." On
Saturday evening, from 9 o'clock to
nearly 10:20 on Channel 13, he con-
ceived and coordinated a kind of
space-opera variety show that was
called "Bye Bye Kipling." This time,
with financing from American, Japa-
nese and Korean sources — the title
alludes to Kipling's famed conclusion
that "never the twain shall meet" —
he offered still another splashy and
witty demonstration of his favorite
subject: two-way, interactive televi-
sion communications.

With the New York portions of the
broadcast emanating from a new
club named 4D, appropriately
enough, the program was able to
jump by satellite to Tokyo and to
Seoul, South Korea, where the 1986
Asian Games are taking place and
where cameras were able to pick up a
marathon race in progress. The re-
sulting "mix" included live perform-
ances and interviews, assorted taped
materials and periodic dollops of
computerized videos. Some of the ma-
terial, such as the rock songs of Lou
Reed ("This Is the Age of Video Vio-
lence"), was great. Some, most nota-
bly several visual "jokes" involving
the passing of an object from one
space frame to another, were rather
silly.

Perhaps the most surprising reali-

zation about the bombardment of
electronic techniques was that so
many of them have already become
almost old-fashioned. In a world
where the visually new is gobbled up
voraciously by everything from MTV
to product commercials, from Max
Headroom to Pee-wee Herman, nov-
elty and surprise are decidedly
galvanized things. Far off of its panel
opened with the Beatles singing
"Come Together" and ended with
clips from the "be-in" days of the old
Living Theater.

Despite his up-to-the-minute cast of
characters — the composer Philip
Glass, the artist Keith Haring, the
fashion designer Issey Miyake — Mr.
Paik is not really concerned with
being trendy or fashionable. He
worries about how people perceive
each other in a world that television is
constantly reducing to the long-prom-
ised (or threatened) "global village."
His ultimate goal is to set up a gigan-
tic television screen in Times Square
and one in Moscow's Red Square that
would allow the citizens at either
point to talk to each other 365 days a
year. "It will cost one-millionth of
Star Wars," he argues, "and be a lot
more effective."

His "Bye Bye Kipling" extrava-
ganza — the executive producer was
Carol Brandenburg — was dotted
with technical glitches, none of which
were terribly consequential. Mr. Paik
has said he sees a lot of his audience
as young media-oriented people who
"play 20 channels of New York TV
stations like piano keys." The switch-
ing is the content, he says. The flow of
"Bye Bye Kipling" was not helped,
however, by the confusion of Dick
Cavett, the New York host. Although
he spoke several Japanese phrases
with seeming fluency, Mr. Cavett
kept complaining that he didn't know
what was going on. After a gimmick
striptease number, he announced: "I
have a tiny surprise. One of the strip-
pers — and this is the truest thing I
will tell you tonight …" At which
point the picture switched to the
marathon race in Seoul and Mr. Cav-
ett could be heard grumbling, "Oh,
the hell with it."

The coverage of the marathon, inci-
dentally, was superb, the live comple-
tion of the race accompanied by a
Philip Glass crescendo for a kind of
"Chariots of Fire" effect. Bursting
with stunning images, popping with
provocative ideas, "Bye Bye Kipling"
was an unusual venture for public
television, a refreshing break from
the talking heads and British imports.
Mr. Paik deserves his own saluta-
tion: Welcome back, and come again.

John J. O'Connor

**ONIGHT WE'LL
SHAKE UP
VERYONE WHO
RIDES THE BUS.**

Paik

〈뉴욕 타임스〉(1986. 10. 6. 왼쪽 페이지)와 〈타임〉
(1986. 10. 6. 오른쪽 페이지)에 실린 자신의 기사 위에
여러 컬러의 크레용으로 드로잉과 사인을 했다. 백남
준은 이렇게 잡지에 실린 자신의 기사에 드로잉을 곁들
인 사인을 해서 주변 친지들에게 나누어 주어 사람들
을 기쁘게 해주었다.

김수근金壽根에게 보내는
백남준의 추모 글

전에 오스트리아의 빈에 가서 제일 통절히 느낀 것은 내가 참 오래 살았다는 감회였다. 내 나이 만으로 54세가 되었으니 長命했던 베토 벤만큼 이미 살았고 才力은 쓰고도 남을 나이이다. 빈에서 활약했던 모차르트보다 6세나 더 살고, 슈베르트와 비교해보면 내 作家 生活 은 그의 세 배쯤 될 것이다. 30, 40대에 죽을 때, 상술한 천재들은 앞 당겨 온 죽음에 억울해했을 것인가? 만족해했을 것인가? 아니면 이것 저것 생각할 여유조차 없었을 것인가?

그때 나는 문득 김수근 씨를 생각했다. 그 무렵 그는 死와의 최후의 격투를 벌이고 있었던 것이다.

금년 여름 초, 서울에 들렀을 때, 壽根 씨를 면회하려 했으나 이미 병 세가 심하여 면회가 안 되어 李京姬 수필가 씨에게 혹시 수근 씨가 차

도기 있어서 머리가 맑아지게 되면 읽게 해라. 만일 不然이면 〈춤〉 誌
에 게재해달라고 수근 씨 생전에 다음의 글을 써서 전했었다 ^{결국 수근 씨}
^{는 이 글을 읽지 못하고 타계함으로써, 〈춤〉지 1986년 7월호에 추모의 글로서 게재되었다}.

보통 사람은 한 사람 몫의 일도 하지 못하고 70세를 허송하는
데 김수근 씨는 50년 동안에 네 사람 몫의 일을 해놓았다. …잃
어버린 시간 문화의 발굴 장려이다. 이미 세계적인 '홍행물(!!!)'로
서, 지적 서커스로서, 우랄 알타이의 신화의 현물화로서, 또한
허리우드의 명품처럼 최고금의 예술과 최대 분모적 오락의 양수
兩手 겸장이 체현자體現者로서… '사물놀이'가 '홍행물'이 아니라 무
당처럼 진짜라는 것은 그 한 사람註: 상쇠 金容培의 자살로서 입증
됐는데 그 산모와 유모와 양모養母를 겸한 김수근 바로 그 사나
이었다. 특히 〈空間〉誌는 우리나라 사람의 '고집쟁이'의 성격을
고쳐주는 데 큰 역할을 했다. 외국에 있어서 항상 느끼는 것은
왜 해외 정보의 분포, 유행이 뉴욕에서 동경으로 가는 데 3개월
밖에 안 걸리는데 현해탄을 넘는 데는 3년을 필요로 하느냐 하
는 의문이었다. …김수근 씨가 내가 걸었을는지도 모를 한 인생
을 걸어주었던 것이다. 즉 고전적 시간 예술의 보전 발전 及 한
국의 정보 처리의 비약적 발전은 내가 김수근 씨와 동시대에 동

경에 있으면서 한국에 가서 했으면 하던 문화 사업의 가장 우선
적인 사업 그냥 그대로이었던 것이다. …나는 어릴 때부터 허약
하여 경기중학 때 하도 결석이 많아서 특히 비가 오면 절대로 학
교에 가지 않기로 하고 있어서 만약 우중 출교 雨中 出校 를 하면
친구들이 "어째 종이로 만든 사람이 나오셨느냐?"고 놀리곤 했
다. …1984년, 오래간만에 귀향하니 5일 간에 할 일이 수월치
않았다. 우선 白氏 친족이 100명에 어머니네 趙氏가 또 50명이
었다. 유치원, 소학교, 중학교가 전부 서울이니 그 동창이 또한
100명은 되리라. 또 아무리 무도 無道한 전위 前衛 라도 성묘란 과
제도 남아 있었다. 그런 맹망 孟忙 중 꼭 한 사람 찾은 예술인은
김수근 씨뿐이었다. 만나자 김수근 씨는 '공간'이 아랍 제국에서
철수함에 따라 미국으로 국제 행을 전진시킬 계획을 이야기하며
그 김에 '공간 空間' 아트센터를 뉴욕에 만들어서 한국의 시간 공
간 예술을 함께하리라 했고 이미 하비 Harvey 거리에서 셋방을 하
나 보고 있다고 했다. …금춘 今春 도미하는 나를 보러 김포에
나온 李京姬 씨에게 내게 김수근 씨가 뉴욕의 문화센터 이야기
를 하더라 …, 나, 李京姬에게 부탁하겠노라고…, 흥분한 나는
뉴욕에 도착하자마자 문공부의 朴信一 석건, 미술의 金次燮 등
에 자문했다. 다들 흥분해서 좋아했으나 이미 김수근에게 "왔

다—" 하고 고함치게 한 6층 고옥의 관리권은 타인에게 간 후였다. ⋯ 1986년 5월 23일 서울에서

백남준은 나에게 뉴욕에는, 일본은 저팬 파운데이션 Japan Found-ation 을 비롯해 기업이 운영하는 문화센터가 있어 자국의 교포나 유학생에게 도움을 주는데, 한국은 단 하나도 없다면서 우리의 재계도 자신들의 공동 이익을 위해 공공문화 투자를 할 때가 왔다는 것을 여러 번 강조했다. 그래서 문화센터에 대한 김수근의 꿈에 적극적인 관심을 보였는데, 그 꿈을 이루지 못하고 세상을 떠났다.

김수근에게 보내는 백남준의 추모 글(1986년 5월 23일 서울에서) 중의 일부.

김수근이 뉴욕에 문화 공간을 마련하기 위해서 백남준과 함께 건물을 찾다가 마음에 들어서, "왔다-!" 하고 소리를 쳤다는 537 St.에 있는 에머리 하비Emery Harvey 건물의 위치 약도. 1986년 3월, 뉴욕에서 백남준은 이 약도를 그려주고는 그 건물을 나에게 보여주고 싶다며 함께 가보았다.

한자 漢字를 배격하면
문화에 뒤떨어져

백남준은 우리나라가 선진국이 되려면 글을 쓸 때 한자를 함께 써야
한다고 생각했다. 그래서 백남준의 원고에는 한자가 많이 섞여 있다.
그는 원고를 건넬 때 반드시 단서를 단다. "내 원고의 한자를 그대로
살려주시오!" 백남준이 〈춤〉 잡지를 위해 인터뷰한 1988년 10월 내용이
바로 '한자를 배격하면 문화에 뒤떨어져'이다.

문자 文字라는 게 신앙 信仰의 대상으로의 기능이 하나 있고 실용
實用이라는 기능이 하나, 이렇게 두 가지 기능이 있죠. 즉 심벌과
실용으로서의 문자, 문자 없이는 살 수 없으니까요. 물론 더 이
상 있지만 우선 중요한 걸로는 이 두 가지죠. 그런데 우리나라가
일본에게 한국말까지 빼앗길 뻔한 바람에 해방 직후 우리 말 중

에 일본말의 어휘가 1/3쯤 됐거든요. 그걸 고치기 위해 한글을 국민 통일의 상징으로 모셔온 것은 옳았다고 생각해요. 여태까진 말입니다.

그런데 우리나라가 선진 국가에 들어와서 세계 문화를 리드하려면 한글의 기능성을 다시 생각하지 않으면 안 된단 말예요. 왜냐하면 국민 통일이란 게 토막집에서 아파트로 옮기는 동안은 중요했으나 이제부터는 세계적으로 무역이나 하이테크 상품^{商品}으로서 리드를 해야 하니까 그러려면 아파트보다 더 이상의 것이 있어야 하거든요. 그런 점에서 우리의 문자 개혁^{文字 改革}이 필요하단 말이에요. MIT 실험에 의하면 한자^{漢字} 섞인 일본어^{日本語}가 읽기가 제일 빠르다는 통계가 나와 있죠. 그건 나의 경험으로도 그래요. 일본어는 우리의 한자^{漢字}와 한글이 섞이는 정도가 아니라 한자와 가타카나, 히라가나의 세 가지 형^型이 혼용^{混用}돼 있기 때문이죠. 특히 한자^{漢字}는 중국 문화가 들어오고 사유 재산이 발전한 후 소위 일본의 쇼토쿠다이시^{聖德太子} 이후의 문명을 상징하는 것이고 히라가나는 백제^{百濟} 문화가 들어오기 전의 고일본인^{古日本人}의 유목 시대^{遊牧 時代} 즉 사유 재산 발생 이전의 부족 시대의 문명을 상징한 것 — 우리나라의 고조선^{古朝鮮} 시대와 같고요. 그리고 명치개화^{明治開化} 이후의 서양 문화를 표

기할 때 가타가타를 사용하죠. 그래서 일본인의 히라가나는 일본 문화, 한자漢字는 중국 문화 혹은 조선 문화라 해도 괜찮고요, 그리고 가타카나는 미국, 프랑스 문화, 이 세 가지를 혼합함으로써 빨리 따라왔죠. 그런데 우리가 가타카나가 없는 것만 해도 아주 늦는데 말이에요, 그 중국 문화의 한자까지도 폐지했으니까 우리나라는 문화적으로 점점 더 뒷걸음질하고 있죠. 소설의 질 말이에요. 우리나라 소설이 왜 노벨문학상 감에 오르지 못해서 그러나요? 한자를 못 쓰니까 못 오르죠. 순 한글로 아무리 써봐야 노벨상 못 받아요. 단언해요.

이번에도 불란서 평론가 피에르 레스타니 Piere Restany, 올림픽 조각공원 선발을 위해 온 사람 말입니다. 이 사람이 문화부 기자와 얘기하면 전후戰後 즉 피카소 이후의 사람의 이름을 모른다고 하는데 기가 막히더라는 거예요. 그것도 뭐 이류二流를 모르는 게 아니라 일류一流 중에도 넘버원인 앤디 워홀을 모르고, 영화의 제임스 딘을 모른다는 거예요. 글쎄, 이번 내 TV 위성衛星 쇼에 나온 데이비드 보위도 아무도 몰랐어요.

그러니 이제부터 어떻게 해야 발전하느냐, 그건 문자 개혁이 필요하죠. 李御寧 씨에 의하면 컴퓨터 워드프로세서가 들어오면 자연히 해결될 거라 하더군요. 가타카나 대신 우리는 서양의 고

유명사는 두꺼운 글로 쓰고 한자는 컴퓨터 프로그램에 되어 있으면 필요할 때 쓰면 되고요.

그 대신 이걸 문화 행정 혹은 문화 당국에서 빨리 대치해야 하며 특히 작가들이 한글 전용의 의식을 지양 止揚해야 하고요. 소위 발전적 해설을 해서 컴퓨터로서 일본 사람과 동등의 문명을 가져야 한다고 생각해요. 그래야지 일본을 따라잡죠. 그런데 문화의 경우 술어 術語가 있잖아요? 그 술어, 즉 고유명사를 알기 전에는 따라가기가 어렵거든요. 우리나라 그림을 봐도 그림 그 자체는 좋은데 이런 식으로 보면 한 20년 전 30년 전 그림을 그리고 있어요. 우리나라 아방가르드 문화가 전혀 안 들어온 이유가 그것도 이런 때문이죠.

올림픽 선수들의 이름만 해도 미국 여자 육상 선수 그리피스 조이너…, 이런 일류나 알지 이류는 모르거든요. 쓰긴 써요. 어떤 거든지 글로 쓰긴 하지만 그러나 귀찮으니까 고유명사는 훑어 읽지 아무도 외우는 사람이 없단 말이에요. 그저, "아, 있구나" 하고 그냥 슬쩍 훑어 읽지요. 똑같은 한글로 써서 그래요. 그래서 동경대학과 서울대 학생에게 서양의 고유명사 아는 시합을 해본다고 하면 3대 1 정도로 질 것이라고 생각해요. 따라서 현 단계의 사업도, 그동안은 인도네시아하고 상대하고 경쟁했으니

까 그 정도로 됐지만 이젠 미국과 일본을 하이테크로 경쟁하려면 어차피 한자전 漢字戰 이거든요. 우스운 것은 왜 김일성 金日成 은 배척하면서 김일성의 문자 개혁만 배웠느냐 말이에요. 내가 하고 싶은 말은 바로 이 문자에 대한 말이었어요. 이 말을 크게 대문짝만 한 활자로 〈춤〉에서 해줬으면 해요.

그러니까 인포메이션은 무엇을 컷 아웃 하느냐가 문제지 많이 썼다는 것으로 그게 효과가 나는 것은 아니죠. 그리고 요새 소위 월북 시인 이야기가 많이 나오는데 소설은 둘째 치고 시 詩 에 한자를 없앴으니…. 시 詩 는 시각적이 아녜요? 김소월, 아니 정지용은 더더군다나 한자를 몇 개 쓰느냐, 그걸 이미 선정해서 만들었거든요. 일본 말로는 '겐분노 마마' 原文 그대로 란 말이 있듯이 원문 原文 그대로가 중요해요. 그걸 한자를 전부 한글로 해놓으면 시가 죽지 않아요? 작품이 죽어버리는 거죠. 그림에서도 세잔이면 세잔의 그림 그대로여야지 거기다가 군칠을 해놓는 것과 다를 바 없죠.

나는 원어 原語 는 원어대로 영자 英字 로 쓰고 초등학교 3~4학년부터 영어를 가르치고 한자도 가르쳐야 한다고 생각해요.

백남준은 한자를 병행해야 한다는 이유를 얼마나 열정적으로 설명하

고 있는지. 그의 말은 아직도 계속 이어지고 있었다.

1984년 7월, 백남준과 한국일보 인터뷰를 위해 두 번째 만나는 날이었다. 인터뷰를 시작하기 전, 나는 백남준에게 용기를 내어 말을 꺼냈다.

"나의 대학 선배가 〈춤〉이라는 잡지를 내고 있는데 워낙 무용계가 허약해서 많이 힘들어하고 있어요. 백남준 씨의 글이 실리면 크게 도움이 될 것 같아요."

백남준은 즉시 대답했다.

"안 돼. 내가 잡지에 글을 쓰기 시작하면 감당하기 힘들어. 많은 데서 청탁이 올 텐데 거절하기 힘들거든. 그래서 잡지에 글을 쓰는 건 일체 안 하기로 마음먹고 신문에만 글을 쓰기로 했어."

나는 그의 말을 알아듣고 더 이상 말하지 않았다.

그런데 얼마 후, 백남준은 '신석기시대新石器時代의 예술'이라는 제목으로 무용가에게 보내는 글을 〈춤〉지에 전하라며 나에게 주었다. 그가 살아 있는 동안 글을 쓴 우리나라 잡지는 오로지 월간 〈춤〉 잡지뿐이었다. 한번 인연을 맺으면 끝까지 인연의 줄을 놓지 않는 사람이 내가 아는 백남준이다.

다섯 번째
이야기

가난한 나라에서 온 가난한 사람,
할 수 있는 것은
사람들을 즐겁게 해주는 일뿐

貧乏な国から来た 貧乏人、できるのは ひとを たのしませるだけ _ 白南準
백남준 추모전, 'Bye Bye, Nam June Paik'전을 기념해서 발행한
《美学 考 才•9号》(Watarium, 2006)에 실린 다카하시 유지(高橋悠治, 음악가)의 글에서.

손으로 작동하는
백남준의 엘리베이터

1985년 7월호 〈타임〉지에 폴 그레이Paul Gray가 쓴 기사는 이렇게 시작되고 있었다.

한국 태생의 비디오 아티스트 백남준, 53, 이 지구상 어디에 정착해서 살게 되든지 간에 현재 그는 맨해튼에 거주하고 있다. 더 자세히 설명한다면 그는 녹슨 쇠문이 소호 거리를 향하고 있는, 창고를 개조한 건물의 맨 꼭대기에 산다. 입구에서 탄 엘리베이터는 주인인 그가 직접 쇠줄 도르래를 잡아당기면, 모터가 덜컹거리는 소리를 내면서 끌어 올리게 되는 짐짝 싣는 엘리베이터인데, 그것을 타고 그가 생활하고 있는 집으로 가게 된다. …

내가 처음 백남준을 따라 뉴욕에 있는 그의 집을 방문했을 때도 그 중장비 엘리베이터를 탔다. 백남준은 손으로 쇠줄 도르래를 조작하면서 이렇게 말했다.

"이 엘리베이터는 특별한 사람이 왔을 때만 태워주고 보통 때는 층계를 이용하게 하지. 이런 엘리베이터를 아직도 사용하는 사람은 없을 거야. 나는 이것이 마음에 들어서 여기에 살고 있거든."

백남준은 내가 속으로 "이 고물 엘리베이터가 아래로 떨어지면 어쩌나?" 하고 가슴 졸이고 있는 줄도 모르고 유쾌한 얼굴로 자랑거리도 아닌 것을 자랑하고 있었다.

그 후 또 한 번 그의 아파트를 방문할 일이 있었는데 그때는 겁나는 그 엘리베이터를 타지 않았다. 시게코 씨 혼자 집에 있을 때여서 그녀는 자기는 엘리베이터를 작동하지 못한다면서 층계로 오르게 했다. 층계 위에서 들리는 시게코 씨의 큰 목소리를 따라 어두운 층계를 걸어 4층인지 5층인지까지 기어가다시피 올라가면서 '역시 백남준이 특별한 손님이라고 태워준 고물 엘리베이터 편이 낫구나'라고 생각했다.

백남준의 아파트를 방문한 뒤 쓴 폴 그레이의 글은 또 이렇게 이어졌다.

흔들리고 털털거리는 낡은 괴물 기계가 5층으로 향하는 동안

파이크Paik는 무거운 억양으로 "이것 다음에는 아무것도 볼 것이 없지요" 했지만 전혀 그렇지 않았다. 그의 동굴 같은 거처는 지진으로 무너진 소니 공장이 테러범들에 의해 약탈당한 것 같았다. 쓰지 못하게 된 텔레비전 세트도 있지만 그것들은 대부분 조심스럽게 다루어야 하는 포장 상자와 전자제품 부품들이 쌓여 있는 곳 옆에 여기저기 흩어져 있었다. 작은 키에 둥근 얼굴, 그리고 짧게 깎은 검은 머리의 파이크는 그 어지러운 속을, 만족스럽고 아주 편안한 표정으로 어정거리는 걸음으로 헤치고 다녔다.

내가 방문했을 때 느낀 백남준의 그 방 안 광경을 어쩌면 그리도 실감 나게 표현했는지. 백남준은 그런 곳에 나를 데려가 놓고는 시종 웃고만 있었다.

위: 뉴욕 머서가(Mercer Street), 백남준의 아파트 건물(왼쪽에서 두 번째 건물). 아래: "지진으로 무너진 소니 공장 같다"고 〈타임〉지 기자 폴 그레이Paul Gray가 표현한 백남준의 아파트 내부. 가운데에 보이는 텔레비전이 쌓여 있는 기둥과 오른쪽에 보이는 자전거 바퀴가 시게코 씨의 비디오 작품들이다. 1987년 방문했을 때 구보타 시게코 씨가 찍은 사진인데 남편 백남준을 흉내 내어 사진을 일부러 흐리게 나오게 찍은 것이 아닌지?

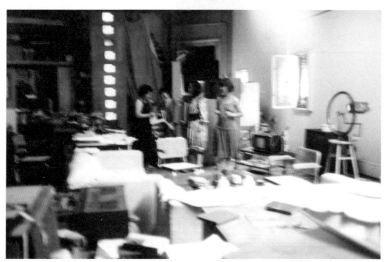

두 얼굴을 사슬로 묶어놓은
백남준의 표지화

한국에 돌아온 백남준은 어릴 적 나와 함께 지냈던 일을 어쩌면 그리
도 많이 기억하고 있던지!

"유치원에 다닐 때 경희의 바스켓은 빨간색, 나의 바스켓은 하얀색이
었지. 또 숨바꼭질을 하다가 술래 몰래 경희하고 뒷마당으로 가서
숨다가 경희가 이마를 다쳐서 피가 흐르는 것을 보고 얼마나 겁이
났는지 몰라. 중학교 때 국립극장에서 경희를 봤는데 부끄러워서 도
망갔어."

매일 아침 자기 집 자가용으로 나와 함께 유치원에 다녔던 백남준은
둘이서 전차를 타고 집에 돌아온 것도 기억하고 있었다.

"경희하고 창밖을 내다보며 이렇게 앉았었지."

백남준은 어린애들이 무릎을 세우고 앉아 창밖을 내다보는 시늉을

했다. 마당에서 놀다가 둘이서 같이 찍은 사진도 기억하고 있었지만, 그 사진은 없어졌고 나에게는 유치원 졸업 사진 한 장만이 남아 있었다.

영문 수필집 《Back Alleys in Seoul 서울의 뒷골목》신영미디어, 1994 출판을 위해 마무리 작업을 할 때 백남준한테서 전화가 왔다. 내가 책을 낸다고 하니까 "책 표지는 내가 만들어줘야지" 하더니 뉴욕에서 급히 만들어 표지에 쓸 판화를 보내주었다. 그의 비디오 영상을 조각보처럼 엮어 만든 화려한 실크스크린 표지화였는데 그중에 우리의 유치원 졸업 사진이 들어 있었다.

유치원 때 남자아이는 흰색, 여자아이는 빨간색 바스켓을 가지고 다닌 것을 기억한다더니 그 바스켓 빛깔대로 남준이 얼굴엔 흰색, 내 얼굴엔 빨간색으로 동그라미를 그려 넣고 그 두 동그라미를 하얀색과 빨간색 점선으로 다시 연결해놓았다.

나는 그 표지화를 받아보고 절로 웃음이 나왔다. 자신과 나의 두 얼굴을 쇠사슬로 꼭꼭 묶어 다시는 헤어지지 못하도록 한 어린애 같은 생각이 얼마나 재미있는가.

나의 영문 수필집《Back Alleys in Seoul서울의 뒷골목》(신영미디어, 1994)을 위한 백남준의 표지화.
내가 책을 낸다고 하니까, "경희 책의 표지는 내가 만들어줘야지" 하더니 뉴욕에서 급히 만들어 보내준 판화이다.

그의 비디오 영상의 스틸 컷들을 조각보처럼 엮어서 만들었는데 그중에는 우리의 유치원 졸업 사진도 들어 있다(오른쪽에서 두 번째 줄 중앙). 사진 속의 자기 얼굴과 나의 얼굴에 유치원 때 남자아이 바스켓 빛깔인 흰색과 여자아이 것인 빨간색으로 동그라미를 그려 넣고 그 두 동그라미를 또 흰색과 빨간색의 점선으로 연결했다.

모스크바에서 다친 이마를 하고
다시 창신동에 가다

모스크바 지하철 층계를 걸어 올라가다가 앞으로 넘어졌다. 그냥 넘어진 것이 아니라 고꾸라졌다. 아무리 생각해도 내가 왜 넘어졌는지 알 수 없다는 것이 이상했다. 잠깐 정신을 잃었던 것 같다. 함께 간 두 여인과 가이드 청년이 번갈아가며 나를 어른 대접을 하며 부축해주었는데 하필 지하철에서 나오는 계단을 오르면서는 두 여인에게 빨리 가이드를 따라 올라가라고 쫓아놓고는 곧바로 넘어진 것이 더 이상했다. 이마가 계단 돌에 부딪쳐서 "딱!" 하는 소리가 났을 때야 내가 앞으로 넘어졌다는 것을 알았다. 내 손이 부딪친 오른쪽 이마로 갔다. 남준이와 어릴 때 숨바꼭질하다가 다친 그 자리였다. 손가락 사이로 피가 흘러내리고 있었다. 암담함을 느끼는 순간 어느새 러시아 인들이 119 구조원을 데리고 왔다. 운 좋게도 바로 그날이 러시아 국경일

이어서 사고를 대비해 119 구급차가 지하철 입구에 배치되어 있었던 것이다.

구급차 안에서 일단 지혈을 막는 응급치료를 받았다. 함께 간 여인의 흰 리넨 목도리를 피에 흠뻑 적셔놓은 나의 이마는 붕대에 감겨 졸지에 전쟁터에서 총상을 맞은 상이용사가 되어버렸다. 나는 구급차가 불러준 앰뷸런스에 실려 병원으로 갔다. 찢어진 이마는 스무 바늘 넘게 꿰맸다.

이마를 또 다치다니…. 오른쪽 이마를 세 번째 다친 것이다. 그것도 똑같은 자리를. 두 번째 다친 이마 이야기를 《백남준 이야기》열화당, 2000에 쓴 것은 그때도 같은 자리를 다친 것이 이상하다는 생각이 들어서였다. 백남준이 35년 만에 한국에 돌아와 나에게 제일 먼저 물은 것이 "경희, 이마 다친 것 어떻게 되었지?"였다. 1968년 〈공간〉지에 백남준이 보낸 글, '뉴욕 단상'에도, '술래를 피하여 뒷산 창고 뒤 도당아래 둘이서 꼭꼭 숨어보니, 별안간 춘春을 느끼어…' 하는 대목이 있다. 백남준에게 이경희는 늘 '창신동'이며, '유치원'이며, '이마 다친 사건'으로 기억되었다.

이마에 반창고를 붙이고 서울로 돌아온 지 얼마 안 되어 KBS TV 방송국에서 전화가 왔다. 백남준 선생 탄생 만 78주년 기념일인 내일, 7월 20일에 그가 살던 창신동 집에 가서 촬영을 하고 싶다는 것이다.

나는 이마를 다쳐서 갈 수 없다고 했다. 그랬더니, 백남준 생가 복원에 대한 문화인들의 목소리가 나오고 있어 취재하는 것인데 생가를 찾아갈 수 있는 사람이 나밖에 없단다. '백남준 생가 복원'이라는 말에 못하겠다고 버틸 수는 없었다. 그러자 문득 떠오른 생각이 있었다. '창신동 남준이 집에 가느라고 이마를 다친 게 아닐까?'

아무리 생각해도 똑같은 자리의 이마를 세 번씩이나 다쳤다는 것은, 그것도 다칠 때마다 백남준과 관련이 있다는 것은 이상한 일이 아닐 수 없다.

오래전에 '백남준의 잃어버린 시간을 찾아서'란 프로그램을 제작하기 위해 프랑스 카날 플뤼 TV 방송국에서 서울에 왔을 때, 백남준은 나에게 한복을 입고 창신동 큰 대문 집으로 와달라고 했다. 어릴 때 자기 이야기를 촬영하는 것이니까 내가 있어야 한다는 것.

남준이가 살았던 창신동 집에는 '큰 대문'만이 남아 있었다. 그 앞에서 어릴 적 기억을 더듬어 카메라 앞에서 여러 가지 포즈를 취하던 중 남준이는 갑자기 손으로 내 이마를 더듬더니 촬영 기사에게 그 장면을 찍으라고 지시했다. 숨바꼭질을 하다가 내가 이마를 다쳐 피를 흘린 것을 보며 놀란 장면을 재현하기 위해서 나의 이마의 흉터에 손가락을 댄 것이다. 그 장면이 프랑스 텔레비전 방송 필름에 담겼다.

그런데 이번에 또 창신동 큰 대문 집을 살리려는 KBS 텔레비전 방송

을 위해 프랑스 텔레비전 방송을 찍을 때와 똑같은 자리에서 찍고 있는 것이다. 이런 우연이 어떻게 일어나는 것인지.

여학교 시절 세수를 할 때마다, 거울 속에서 이마의 상처가 희미해지는 것을 보면서 남준이 생각이 잊힐까 아쉬워했던 기억이 난다. 바로 그 자리에 이번에는 영원히 없어지지 않을 깊은 상처가 생겼다. 백발이 된 내가 멀지 않아 저승으로 갔을 때, 백남준이 나를 알아볼 수 있는 길이 오직 나의 이마에 남은 상처뿐이라서 또 이마를 다치게 된 것인지? 어릴 때 잃어버린 자신의 아기를 오직 엉덩이에 박힌 검은 점으로 찾았다는 이야기가 생각났다.

왼쪽: 백남준 만 78회 생일에, KBS TV 뉴스 시간에 방송된, 뉴욕 거리에서 벌인 백남준 퍼포먼스 장면 스틸 컷.
오른쪽: 백남준 만 78회 생일에, KBS TV에서 백남준이 어렸을 때 살던 창신동 집을 복원해야 한다는 문화인들의 목소리가 있다며 창신동 집터를 취재하러 가서 찍은 영상의 스틸 것. 나는 모스크바에서 다친 이마(남준이와 숨바꼭질하다가 다쳤던 똑같은 자리의 오른 쪽 이마)를 하고 그곳에 가서 촬영을 했다. (나의 얼굴, 오른쪽 이마에 반창고를 붙인 것이 보인다. KBS TV 뉴스에 방영된 영상 중에서. 2010. 7. 20. 남승우 기자) 백발이 된 나를 저승에서 백남준이 알아볼 수 있는 길이 오직 나의 이마에 남은 상처가 아닐지?

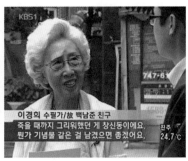

이젠 내가 죽기를 바라도 돼

1995년 백남준이 제5회 호암상湖巖賞을 받았다. 삼성그룹 창립 50주년을 맞아 제정된 호암상은 과학상, 공학상, 의학상, 예술상, 언론상, 사회봉사상 등 6개 부문이 있는데, 백남준은 예술상 수상자에 선정되었다. 단상에 앉아 있는 백남준의 얼굴은 긴장해 있었다. 수상이 끝난 후 이어진 수상자의 인사말에서도 다른 수상자들이 격식을 차려 적어 온 인사말을 낭독하는 것과는 달리 백남준의 인사말은 짧고 어눌했다. 역시 흥분이 가시지 않은 듯 보였다.

수상 리셉션에서 백남준에게 가까이 가서 축하 인사를 건넸더니, "이젠 내가 죽기를 바라도 돼"라고 난데없는 말을 한다. 수상을 기뻐하는 표정이 역력한데 그런 이상한 말을 한 것이다.

"왜?"

나는 백남준에게 물었다.

"호암상을 탔으니까 내 그림 값도 올라갈 테니까 말이야."

백남준은 자신의 작품을 산 구매자들에게 신경을 쓰고 있었다. 어떻게든지 자신의 작품 값이 비싸져서 구매자의 기대에 어긋나지 않게 되기를 바랐던 거였다. 백남준에게는 상을 받았다는 명예보다 작품 값이 오르는 일이 더 중요했던 것이다. 호암상은 백남준에게 그래서 대단한 상이었다. 백남준은 자신의 생각을 너무도 솔직히 나타내고 있었다. 아무런 숨김없이 정직하게 말하기 때문에 때로는 듣는 사람을 당혹스럽게 만든다.

호암상 수상 기념 국제 세미나가 다음해인 1996년 3월에 열렸다. 각국에서 초대된 백남준 연구가와 미술평론가들은 백남준의 예술에 찬사를 아끼지 않았다. 이 행사를 마치고 뉴욕으로 돌아간 지 한 달 만인 4월에 백남준은 뇌졸중으로 쓰러졌다. 부인 시게코 씨는 호암상 국제 세미나 때문에 쓰러졌다고 원망을 많이 했다. 백남준은 부인이 "국제 세미나 때문에 흥분해서 남준이 쓰러졌어요"라고 나에게 말하는 것을 듣고 진지한 말투로 "예술가는 무대에 올라가서 평론가들에게 칭찬받는 재미로 힘이 생기는 거야!"라고 퉁명스럽게 부인에게 말했다. 백남준은 예술가로서 정직한 말을 하고 있다고 느꼈다.

백남준에게는 스폰서가 제일 중요한 사람이라는 것을 알게 된 일이 있

었다.

"나 지금 중요한 사람 만나러 가고 있어."

첫 번째 광주비엔날레가 열렸을 때 저쪽에서 걸어오고 있는 백남준
이 나를 보자마자 그렇게 말하고는 나를 더 이상 쳐다보지도 않으며
서둘러 가버렸다. 나중에 알고 보니 그가 만난 중요한 사람은 백남
준의 가장 큰 스폰서인 홍라희洪羅喜 여사였다.

박영덕갤러리에서 '로봇 K567'의 교통사고 퍼포먼스가 있던 날이다.
백남준이 큰길가에서 관람객들에 둘러싸인 채 자신의 작품 로봇을
조정했다. 백남준이 리모컨으로 조정하는 로봇은 금방이라도 자빠
지거나 쓰러질 것같이 대둑거리며 걷는 모습이 위태위태했다. 로봇은
걸으면서 머리도 움직이고, 손도 들어 보이고, 그리고 용변도 보곤 했
다. 그러다 걸어가던 로봇이 앞에 있는 자동차가 후진하는 바람에
쓰러지는, 말하자면 교통사고를 당하게 하는 퍼포먼스였다. 백남준
은 로봇을 움직이는 데 열중해야 했다.

"로봇은 사람을 편하게 하기 위해서 발명한 것인데 나의 로봇은 사람
을 힘들게 하기 위해서 발명한 거다"라고 한 백남준의 말처럼 그 로봇
은 그를 무척 힘들게 하고 있었다. 나는 그 모습을 바라보고 있기만
하는데도 힘들어서 사람들 뒤로 가서 서 있었다. 그렇게 힘들게 땀을

흘려가며 리모컨으로 조정하던 백남준이 감자기 큰 소리로 TV 방송국에서 온 카메라 기자에게 말했다.

"박영덕갤러리도 찍어야지. 스폰서가 중요하니까!"

카메라맨은 자동적으로 카메라 렌즈를 갤러리 쪽으로 향했다. 그런 진땀 나는 상황에서도 백남준은 스폰서에 대해 공개적으로 마음을 쓰고 있었다.

뉴욕에 있는 홀리 솔로몬 갤러리Holly Solomon Gallery에서 열린 'THE REHEARSAL FOR THE VENICE BIENALE / THE GERMAN PAVILION' 전시 카다로그 표지와 속표지에 드로잉한 백남준의 사인. 1993.

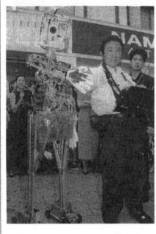

4일 로봇 퍼
포먼스를 펼치고
있는 白南準씨。
〈金舜喆기자〉

비디오 아티스트 白南準展

24일까지 갤러리현대등 3곳서

「예술과 통신」주제 60여점 선보여

한국이 낳은 세계적인 비디오 아티스트 白南準씨(63)가 「예술과 통신」을 주제로 한 대규모 작품전을 화랑 3곳에서 동시에 열고 있다.

24일까지 서울 사간동 갤러리현대(734-8215), 청담동 박영덕화랑(544-8215), 정동 조선일보미술관(724-6313).

80년대 중반이후 10여년간의 작업을 결산하는 비디오 설치작업과 비디오 조각·회화등 60여점이 전시됐다. 92년 국립현대미술관등에서 열린 비디오쇼를 능가하는 규모다.

전시작품중 조선일보미술관에 전시중인 「메가트론」은 280대의 TV에 최첨단 소프트웨어기술을 도입, 7분간 애니메이션 영상등을 구사하는 대형 설치작품으로 단연 눈길을 끈다. TV화면을 캔버스삼아 자유자재로 붓을 휘갈기듯 영상을 구현하는 첨단기술은 이번에 처음 소개되고 있다. 「소프트와 하드웨어의 완벽한 만남을 이룬 발명품」이라는 게 백씨의 자평이다.

5.2m 크기의 「커뮤니케이션 타워」도 이곳에 함께 전시되고 있다. 갤러리현대에서는 작가 백씨에게 큰 영향을 미친 음악가이자 전위예술인 「존 케이지」와 여성 첼리스트 「샬롯 무어맨」등을 추모하는 로봇작품이 선보이고 있다.

박영덕화랑에서는 베니스비엔날레 특별전에 소개됐던 「이지라이더」와 「K567로봇」등이 전시중이다. 백씨는 4일 이곳에서 「K567로봇」을 직접 조종하는 퍼포먼스를 가졌다.

백씨는 「광주비엔날레 특별전인 「정보예술전」에는 가상현실의 창시자인 스콧 피셔를 비롯해 세계최고의 컴퓨터전재 7명이 내한, 예술과 컴퓨터가 만나는 최초의 전시회가 될 것」이라며 첨단 비디오아트에 대한 관심을 가져줄 것을 당부했다. 〈李鏞기자〉

'예술과 정보'를 주제로 1980년대 중반 이후, 10년간의 작업을 결산하는 대규모의 백남준 전시회가 열린 현대화랑에서 개최한 존 케이지와 샬럿 무어만 추모전, 조선일보 미술관에서의 '메가트론', 박영덕화랑에서의 '로봇 K-567' 퍼포먼스(사진) 내용이 실린 기사. (경향신문 1995. 9. 이용 李鏞 기자)

오른쪽 페이지: 백남준은 바쁜 시간에 쫓길 때면 식사 시간을 아껴 간단히 샌드위치를 먹으면서도 사람들과 만난다. 1987. 올림피아 호텔. 사진 이경희

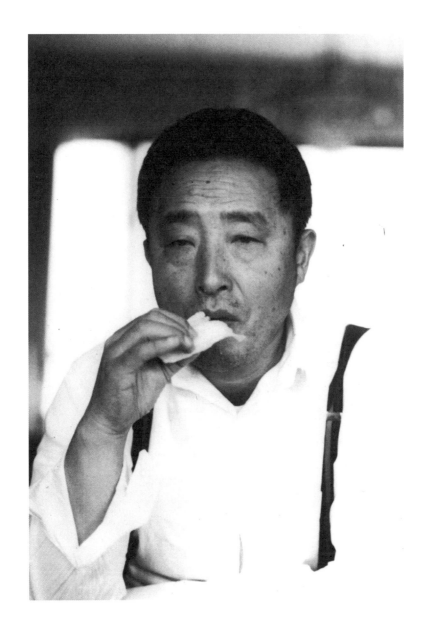

사람의 인연이란 지하수 같은 것,
서두름 없이 기다려야

마요르카에 있는 고^故 안익태 ^{安益泰} 선생 옛집을 기념관으로 만든다는
이야기가 나왔을 때 나는 백남준에게 이렇게 말했다.

"안익태기념관 오픈 행사로 백남준의 판화전 같은 것을 하면 좋겠는
데 해주겠어요?"

그는 두말없이 "그러지"라고 대답했다.

내가 엉뚱하게도 백남준에게 안익태기념관 이야기를 하게 된 것은 안
익태 선생의 유해를 고국으로 모셔 오고, 뒤이어 미망인 롤리타^{Lolita}
여사가 남편의 유해가 묻힌 한국에서 살고 싶어 해서, 그 일을 이루
어지게 하는 계기를 만들어준 역할을 했기 때문에, 안익태 선생 이야
기만 나오면 무슨 일이든 내가 또 해야만 할 것 같은 망상적 발동이
걸려서 그랬던 것이다. 그 계기라는 것은, 스페인 여행 중에 쓴 나의

글을 신문에서 보고 정부가 안익태 선생 유해를 고국으로 모셔온 것을 말한다.

그런데 기념관 일이 흐지부지되고 말았다. 나는 백남준에게 판화전을 할 수 없게 되었다는 사실을 알리려던 참이었는데 그에게서 먼저 전화가 왔다.

"경희, 안익태기념관 판화전은 하지 않는 것이 좋겠어. 그 판화를 팔아도 돈을 벌 수 없어. 계산을 하니까 비용도 나오지 않아."

생각지도 않게 백남준이 이렇게 말하는 것이 아닌가. 그는 이어서 설명을 했다. 판화 한 장에 300달러는 받아야 하는데 그것이 몇 장이나 팔릴 것 같으냐고 한다. 열 장을 팔아도 3000달러밖에 안 되는데, 포장비, 운송비, 비행기 삯, 체류비 등의 비용이 나오지 않는다는 것. 그러니까 돈 되는 일이 아니라는 이야기였다.

백남준의 이런 전화에 나는 속으로 당황했다. 내가 '백남준 판화전'을 하고 싶다고 한 것을 하나의 비즈니스로 연관시켜 그 손익 계산을 하고 나에게 알려주다니, 그의 경제적 머리 회전 속도에 놀랐다. 안익태기념관 오프닝에 '백남준'이라는 이름으로 행사를 하면 가장 빛날 것 같아서, 나는 언제나 그랬듯이 그런 아이디어를 생각해냈다는 것에만 흥분했으니, 그런 것을 백남준이 안다면 나를 얼마나 현실성 없는 여자로 알까. 안익태기념관과 관련해서 오래전 그런 일이 있었다.

백남준이 일본의 와타리화랑에서 출판한 《Bye Bye Kipling ^{바이 바이}

키플링》와타리 시즈코 감수, 리쿠르트 출간에는 그가 창작을 하면서 경제적으로 어

려웠던 시절의 글들이 담겨 있다.

> 뉴욕의 전기, 가스 회사는 어딘지 모르게 관대해 있어서, 1950
> 년대, 1960년대의 까다로운 예술가들은 여러 가지 탈법의 술책
> 을 써가며 가스, 전기 요금으로부터 도망쳐 다니고 있었다. 나는
> 그런 작은 트릭은 쓰지 않았지만, 전기 요금 청구서가 나오지 않
> 아서 내심 히죽히죽 조마조마해하면서 7년간이나 지낸 적이 있
> 다. 그 진상은, 전기공이 나의 집 미터를 지하실 너무도 깊숙이
> 달아놓았기 때문에, 전기 회사의 미터 읽는 사람이 무서워서 가
> 까이 가지 않았던 것이다. 7년 만에 겨우, 전기 회사가 이 작은
> 모순을 알아채고 단전을 하는 바람에, 내 쪽은 "도대체, 청구서
> 가 오지 않는데 어떻게 요금을 낼 수 있느냐?"고 맞대어 따지는
> 바람에, (벌금 없이) 이야기만으로 해결이 되었다. …
> 비디오 아트는 실업^{實業}, 즉 비즈니스는 아니나 적어도 허업^{虛業}
> 이라서, 허업이란, 아이디어와 자금과의 마이너스 곱절이라는 말
> 이다. 비디오 아트로는 어떠한 아이디어가 있어도 돈이 없으면
> 아무 소용이 없다는 것은, 마을의 이름 없는 발명가 겸 중소기

업의 사장이나 다름이 없다. TV 비라미트$^{\text{viramid}}$의 안案이 나온 1982년 2월은 휘트니 쇼 개관의 2개월 전으로, 소생 小生 측도 휘트니 측도 완전히 고갈되어 있었다. 이때 나타난 사람이 와타리 和多利 여사 도쿄의 와타리화랑 주인였다. 디자이너 호소카와 신細川伸 씨의 'PASH' 패션 테이프를 와타리가 발주해 대금 몇천 달러가 당장 현금으로 들어온 것이다. 이런 점으로도 우리들 비디오 아티스트의 운명은 이타바시 구板橋區 근처의 공원工具 다섯 명의 완구점 주인과 대동소이하다.

이 몇천 달러로 여덟 개의 커다란 TV를 사서 최하단最下段으로 쓰고, 가지고 있던 TV 30개를 겹쳐놓아 중간으로 하고, 최상단 最上段의 흑백을 산 정상의 눈처럼 살짝 얹어놓았다.

"평면도가 완성된 지금에 와서, 또 바꾸는 거야?"라며 탐탁지 않는 얼굴을 하며 집에 온 한하르트 $^{\text{Hanhardt}}$ 씨는 퇴근 후의 공복 空腹을, 감자 칩으로 갉작거리면서 20분 동안이나 꼼짝 않고 서서 다 보고 있었다. 와타리와 PASH의 적은 돈이, 휘트니 쇼 전체 성공의 캐스팅보드가 된 것이다. **와타리니 후네**$^{渡りに 船}$는 나일 강의 나룻배였다.

그렇게 말하면 1956년에 룩소르 카르나크 $^{\text{Luxor}}$

> 와타리니 후네渡りに船: '와타(渡)리니 후네(船)'는 '때마침 나타난 구조선'이라는 뜻인데 와타리 여사의 이름과 연결시켜서 인용하였다.

Karnak의 이집트 고분을 보고 돌아오는 길, 일인승 一人乘의 나룻배를 두 사람의 뱃사공이 저어서 나일 강을 건넜는데, 때마침 사막 아래로 쟁반만한 크기의 석양이 소리 없이 저물어가고 있어서, 나일 강의 물은 그 속으로 손을 집어넣으면 빨갛게 물이들 정도로 노을에 젖어 있었다. 스물네 살의 소생小生은 그대로 죽어도 좋을 정도로, 죽고 싶을 정도로 행복하였다. …

백남준은 계속해서, 아티스트들의 생존에 대한 역사를 논문처럼 진지하게 쓰고 있다.

19세기의 산업 시대를 특징짓는 것이, 생산수단의 소유관계에 모순이 있다고 한다면, 20세기 말의 포스트 인더스트리얼 시대의 표식은 그 모순들이 생산수단의 소유관계에서 배급 수단의 소유관계로 밀려나버렸기 때문이다. 그래서 전형적으로 포스트 인더스트리얼인 예술 산업에서는 이 새로운 모순들이 분명해졌다. 1950년도까지 프랑스, 독일이 주역이었던 때까지는 화랑이나, 평론가들이 어떤 이즘 ±義을 대변해서, 그 이즘과 함께 홍하고, 그 이즘과 함께 망하는 것이 보통이었다. 그러나 1960년경 이후, 뉴욕으로 중심이 옮겨지는 것에 따라서 스타의 이름은 바

뛰어도, 킹메이커 kingmaker 의 화랑, 평론가의 이름은 거의 바뀌지 않았다. 그것은 물론 해당 화랑의 우수함에도 달렸지만 근본적으로는 산업 시대에서 포스트 인더스트리얼, 혹은 생산에서 배급으로 흐른 "시대의 흐름"이, 그 흐름의 미분학인 예술 산업에 무엇보다 예각 銳角 적으로 반영했기 때문이다.

따라서 1960년대 이후의 미국 미술사는 작가의 역사였다기보다 화랑의 역사로서 받아들이는 쪽이 보다 정확하다는 것이 된다. 화랑의 주인이나 마담의 창조성은 결정적으로 중요해졌다. 미국의 일 년간의 미술 전공 졸업생은 약 6만 명이라고 한다. 때문에, 일 년 동안에 미국의 대학에서 쏟아져 나오는 미술가의 수는, 뒤러 Deurer 에서 보이스 Beuys 까지 500년 동안에 만들어진 독일 전역사의 예술가의 수 전체에 상당할 것이다. 이 상태가 일 년 계속하고 있는 것이니까 약 100만 명의 아티스트와 아티스트 낙오자들이 미국에 있다고 생각하면 된다. 그런 동안 컬렉터의 수는 어느 만큼 늘어났을까? 따라서, 예술계에서의 잉여 노동력은 마르크스 시대의 산업 예비군의 수와 비교가 되지 않는다. 이런 상항에서는, 어떤 그림쟁이가 만 萬 가지 색깔 가운데서 하나의 색을 고르는 것과, 어느 화랑이 만 명의 화가 가운데서 오직 한 사람의 화가를 선정하는 일이, 그 결정에 어려움에 있어서 마치 노

름판에서 걸기의 어려움과 그 확률성이 같다. 그렇기 때문에 예술가와 마찬가지로 창의성 있는 컬렉터나 화랑 주인의 탄생은 마땅한 것이 된다. …

구미에서 온 몇 사람인가의 컬렉터, 화랑 주인들을 내가 알고 있는데, 그들은 아티스트 이상으로 광적이고 창작적이다. 그 중 한 사람인 베를린의 르네 블로크 René Block 씨는 독일의 은행에서 돈을 빌려, 소호 Soho의 한가운데에 73년경 화랑을 열었다. 요셉 보이스의 역사적인 코요테 퍼포먼스 'I Love America, America loves me'를 초연하는 등 커다란 공적을 남겼지만, 장사는 전혀 아니었다. 독일에서 오는 화가, 평론가, 미술관 관장들이 모이는 대합실이 되어, 자유로이 전화를 ^{때때로, 국제전화를} 실례하는 바람에, 그 긴 통화를 하는 사이에, 제일 중요한 화랑의 바이어한테서 오는 전화는 통화 중이 돼버려서 연결이 안 된다. 점심때가 되면, 미술관 관장들은 당연한 것처럼 빚투성이의 블로크 씨에게 지불시키려고 한다. 그래서 블로크 씨는 점심때가 되면 조용히 타이프라이터를 꺼내어 독일로 보내는 편지를 쓰기로 했다. 그의 점심은 겉멋 든 프랑스식으로, 긴 바게트 빵과 붉은 포도주로 적당히 끝난다. 3년이 지나서 화랑은 무너지고, 그에게서 알려 받고, 그는 사지 못한 건물은 8년 동안에 2만 불에

서 400만 불 즉 ^{200배}로 올랐다. …

백남준은 인간관계에서 항상 공정하고도 넉넉한 손익 계산법으로 그
관계를 발전시켜나갔다.

> 나에게 있어서 중요했던 와타리화랑은 와타리니 후네의 행운의
> 연속이었다. 1981년경, 처음으로 그녀를 데리고 보이스를 찾아
> 갔는데, 그때 마당에 있던 토끼가 보이스의 팔에 깡충 안겼다.
> 와타리는 놓치지 않고 셔터를 눌렀다. 이것이 살아 있는 토끼를
> 껴안은 보이스의 유일한 사진이 되었다. 이번에도 '와타리니 후
> 네'^{행운}가 그녀에게 있었다.

오래전, 아마 20년도 더 전인 것 같다. 백남준 작업에 없어서는 안 되
는 전자 기술자인 이정성 ^{李正成} 씨에게서 전화가 왔다. "뉴욕에서 어제
돌아왔습니다. 그런데 백 선생님께서 저에게, 이경희 씨한테 가서 20
만 원을 달라고 하라는 거예요. 왠지 모르지만."
백남준이 어째서 이정성 씨에게 나보고 돈을, 그것도 그렇게 많은 액
수를 달라고 하라고 했는지, 아무리 생각해도 이유를 몰랐다. 백남
준이 직접 나에게 돈을 주라고 했어도 그것을 왜 내가 줘야 하는지

설명이 필요한데, 거꾸로 이정성 씨에게, 나에게 가서 돈을 받으라고 했다니 정말로 알 수가 없는 일이었다. 다음 날 나는 이해가 되지 않는 마음을 지닌 채 이정성 씨를 만나 돈을 주었다. 그런데 이상하게도 나의 마음 깊숙한 곳에 어떤 든든한 믿음이 나를 편안하게 해주고 있는 것을 느꼈다. 그것은 내가 상대방에게 필요한, 그만큼 가까운 사람인 것 같은, 그리고 굳이 설명이 필요 없는 존재임을 나에게 확인시켜주고 있는 그러한 종류의 생각이었다.

그리고 얼마 후였다. 백남준이 서울에 와서 나에게 메모지를 달라고 하더니 "세기말 5 inch 90분짜리 큰 대문 집 TV에 성묘하는 disc가 있음. disc를 home Video 20개로 한꺼번에 copy해서 이경희에게 주시고 두둑이 수수료를 받으시앞. 백남준."

이렇게 적더니 그 메모지를 이정성 씨에게 주라고 했다. 그가 적은 메모를 보고, 이정성 씨에게 돈 20만 원을 주었다는 이야기를 하니까, 그는 태연히 "벌써 주었어? 그럼 비디오 카피만 빨리 해 받아. 그것 앞으로 많이 필요하니까. 돈 될 거야" 하고는 기자 인터뷰가 있다고 가버렸다. 그 후에도 여러 번 비슷한 일을 경험하면서 백남준은 자기와 인연을 맺은 사람들에게 도움을 주기 위해서 끊임없이 관계를 맺어준다는 것을 알게 되었다. 똑똑치 못하게도 나는 백남준이 그런 사람임을 한참 후에야 알았기 때문에, 나의 몫을 한 가지도 챙기지 못

한 것을 지금은 후회조차 못하고 있다. 다만 그가 적어준, 너무 오래되어 시효가 지난 _{유효 날짜가 적힌 것은 아니지만} 메모들이 이다음에 옥션에서 비싼 값에 판매될 날을 기다리는 수밖에….

그런데 안타까운 이야기 한 가지. 지난 번 故 백남준의 1주기 추모 문집을 낼 때, 백남준을 제일 먼저 우리나라에 소개한 공로가 있는 W화랑 사장에게 원고를 부탁했다. 그런데 원고 청탁 심부름을 한 사람이 와서 하는 말이, 백 선생이 W화랑에 돈 3000만 원을 광주비엔날레 쪽으로 보내라고 해서 보냈는데 그 돈을 돌려받지 못하고 있다며, 백 선생이 왜 나에게 돈을 주라고 했는지 모른다고 기분 나빠하고 있다는 이야기를 들었다. 물론 추모 문집에 꼭 들어가야 할 그분의 글은 끝내 받지 못했다.

W화랑은 요셉 보이스와 우리나라에서 제일 먼저 연결을 짓고 작품 전까지 연, 인정받는 화랑이다. 다른 화랑에서 쉽게 대할 수 없는 보이스 작품 전시를 보며 W화랑 실력에 감탄하고 있었더니 "백 선생이 정보를 주었어요. 보이스가 위독한 상태에 있으니 작품을 팔지 말고 나보고 다 사라고 해서 산 거예요" 하며 뿌듯해했다. 보이스는 세상을 떠났고, 백 선생 덕이라며 기뻐하던 W화랑 주인이 3000만 원을 돌려받지 못한 서운함 때문에 마음 언짢아하고 있다는 것을 알게 된

후부터 나는 안타까운 생각이 가시지를 않는다. 뭔가 나의 '20만 원'의 해답과 비슷한 뜻이 있는 것 같기도 하고, 혹은 백남준의 아이디어로 마련된 광주비엔날레의 정보예술관 Info Art Pavilion 작품 설치 도중, 독일 비디오 작가의 작품이 관리 실수로 물벼락을 맞는 불상사를 백남준 선생이 개인 돈으로 복구시키느라고 여간 큰 고통을 겪지 않았다는 전자 기술자 이정성 씨가 들려준 이야기가 차례로 머리에 나열되기도 했다. W화랑 주인의 다친 마음에 치유가 되는 방법은 없을까 해서 안타까운 마음으로 쓴 이야기다.

"사람의 인연이란 지하수 같은 것이어서 억지로, 임의로 방향을 바꾼다거나 촉진시킬 수도 없다. 서두름 없이 태평스럽게, 그저 솟아나오기를 기다리는 수밖에 없는 것이다."

백남준이 말한 이런 지하수 같은 인연들을, 그는 저세상에까지 담고 가서 계속 솟아나오도록 도움을 주고 있을 것 같은 생각이 든다.

백남준이 新로전자의 이정성 씨에게 주라고 나에게 적어준 메모지.

현대화랑에서 열린 〈'88 서울올림픽기념, 백남준 판화전〉 팸플릿. 왼쪽과 오른쪽 두 군데에 사인을 했는데 코팅한 종이 위에 오일 펜으로 사인한 것을 모르고 무심코 비벼대는 바람에 왼쪽 'Paik'라고 한 것은 남아 있고 오른쪽 사인은 거의 지워져서 무어라고 썼는지 보이지 않는다. 지워진 사인 위에 있는 물음표(?)로 만든 붉은 하트 드로잉은 백남준이 무척 아끼면서 자기의 생일 'JULY 20' 제목의 판화에도 사용했다. 1969년 7월 20일은 미국의 아폴로 우주선이 인류 역사상 최초로 달에 착륙한 날이라 암스트롱의 달 착륙 사진도 'JULY20' 판화에 함께 있다. 1988.

경희 주변 사람들을
안 만나면 될 것 아냐

백남준은 마냥 순하기만 한 건 아니었다. 그는 나에게 몇 번인가 화를 냈다. 화를 내도 크게 냈다.

어느 해인가 정부가 윤이상^{尹伊桑} 씨를 초청하겠다고 했을 때 백남준이 윤이상 씨와 함께 공연할 것이라는 기사가 신문에 났다. 그리고 광주에서도 퍼포먼스를 하겠다는 내용이 실려 있었다. 그 당시 이북에서 남하한 사람이나 나이 든 사람들 사이에서는 윤이상 씨에 대한 부정적인 이미지가 커서 윤이상 씨를 한국에 초청해서 공연을 한다는 것에 반대하는 의견이 적지 않았다. 나도 그중 한 사람이었다. 나와 같은 생각을 갖고 있는 내 주변 사람들은 백남준이 윤이상 씨와 함께 공연을 한다는 것을 마음에 들지 않아 했다.

"이경희 씨가 백남준 씨에게 이야기해서 그 공연을 하지 말라고 하세

요. 백남준 씨가 한국의 사회 정서를 몰라서 윤이상 씨와 함께 하는 것이니까."

백남준을 아끼는 마음에서 한 말들이었다.

마침 백남준에게서 전화가 왔기에 얼핏 그 말부터 했다. 백남준은 의아하게 생각하면서 "왜 하지 말라고 해? 윤이상이 나보다 훨씬 유명해. 윤이상이 나하고 하기를 원하느냐가 문제지"라고 했다. 내가 "그래도요. 백남준 이미지가 안 좋아질까 봐 그래요"라고 말했더니 갑자기 전화기에 대고 소리를 질렀다.

"내가 경희 주변 사람들을 안 만나면 될 것 아냐!"

얼마나 큰 소리로 화를 내는지 너무도 깜짝 놀랐다. 그리고 당황했다. 백남준이 나에게 그토록 화를 내리라는 것은 상상도 못한 일이었다. 나는 겁이 났다. 백남준의 마음도 모르고 그를 화나게 했다는 것이 말할 수 없이 미안했다. 이러다 못 만나게 되면 어떻게 하나, 하는 생각이 들었다. 나는 얼른 말을 바꾸며 얼버무렸다.

"내 주변에도 윤이상 씨를 좋아하는 젊은 사람이 많아요. 그런데 한국전쟁을 겪은 세대는 친북 예술가에 대해 알레르기 반응을 보일 수밖에 없으니 걱정이 되어서 그런 거예요."

백남준이 조금은 누그러진 것 같았다. 나의 이야기에 설득당해서가 아니라 너무 심하게 화를 내고 보니 나에게 좀 미안했던 모양이다.

백남준은 화가 어느 정도 가라앉았는지 목소리를 낮추어 말했다.

"나, 다음 주에 서울 갈 거야."

아슬아슬했던 위기를 그렇게 모면했다.

백남준이 한 신문 인터뷰에서 이런 말을 한 일이 있다.

"윤이상 선생은 한국이 낳은 금세기의 위대한 음악가다. 윤 선생과 나
는 예술의 장르와 생각은 다르지만 한국의 예술가라는 점에서 같다.
1958년 다름슈타트 음악페스티벌에서 윤 선생을 처음 만난 후부터
는 예술가로서 깊은 정신적 교류를 가졌다."

그리고 또 이렇게 말했다.

"예술가에게 가장 중요한 것은 자유와 상상력이다. 이데올로기, 제도,
상황으로부터 자유로울 수 있을 때 무한한 상상력을 지닐 수 있다."

이런 백남준에게 이데올로기가 다르다고 윤이상과의 퍼포먼스를 하
지 말라고 말한 일은 지금 생각해도 얼굴을 뜨겁게 만든다.

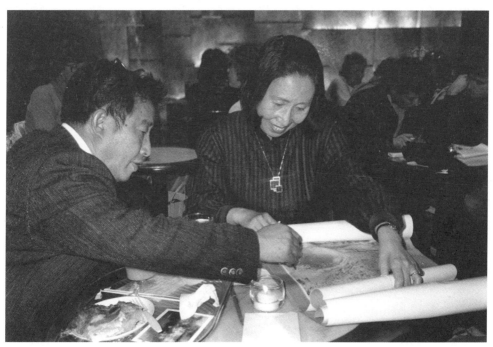

뉴욕 소호에 있는 이탤리언 식당에서 백남준이 나와 함께 식사를 하면서 그림을 설명하고 있다. 1987. 사진 임영균.

반주 음악 듣듯이
그저 즐기면 되는 것

백남준의 1주기 추모 문집을 만들면서 출판기념회에 쓸 영상물을 찾다가 '올 스타 비디오 All Star Video' 테이프가 눈에 들어왔다. 1984년, 백남준이 처음 한국에 들어온 다음 해에 나에게 준 것인데, 그동안 까맣게 잊어버리고 있었다. 테이프를 꺼내어 플레이어에 넣었다. 존 케이지가 나오고, 로리 앤더슨이 나오고, 머스 커닝햄, 요셉 보이스 등, 백남준이 내세우는 바람에 이름을 알게 된 세계적 아티스트들이 차례로 화면에 나왔다. 그리고 일본의 영상 음악가 사카모도 류이치 坂本龍一가 진행을 맡고 있었다. 화면은 숨 가쁘게 돌아가고 있었지만 무엇이 무엇인지 도무지 알 수가 없었다. 그러다가 화면은 깨지고, 어그러지고, 아무리 지켜봐도 그렇기만 할 뿐이다. 음향도 마찬가지. 조금 알아들을 만한 감미로운 음악이 나오는가 하면 금방 찍찍대거

나 대나무로 소쿠리를 긁는 소리가 나오고, 그것이 언제 끝날지 모르게 한없이 지루하게 반복되어서, 테이프가 백남준이 만든 것이 아니었다면 벌써 정지 버튼을 누르고 플레이어에서 꺼냈을 것이다.

중학교 때 라벨의 볼레로를 들으면서 그 반복되는 리듬이 언제 끝날 건가 했던 기억이 났다. 후에 김소운 金素雲 수필가 선생이 "볼레로를 들으면 마음이 여간 평온해지지 않는다"라고 하는 말을 들었을 때는 나도 이미 그 많은 관악기가 번갈아가며 단일한 멜로디와 리듬을 반복하는 그 곡을 참선하듯 감상할 줄 알게 되었을 때였지만 말이다.

아무튼 그가 사인까지 해서 선물로 주고 간 테이프를 상자 속에 넣어둔 채 잊어버린 것은 내가 이해를 못하니 재미가 없어서였던 것 같다. 플레이어에서 꺼낸 테이프를 다시 상자 속에 넣어두려는 순간, 그 테이프의 케이스가 왠지 보통 것과 다르다는 느낌이 들었다. 연노랑의 두꺼운 케이스에는 여러 문양이 탁본되어 있었다. 케이스에 둘려 있는 띠에 쓰인 '전자의 탁본電子の拓本'이라는 제목이 그제야 눈에 들어왔다. 자세히 들여다보니 케이스의 문양은 하얀 쌀 속에 일본의 일원짜리 니켈 동전이 드문드문 박혀 있는, 테이프 띠에 사용한 바로 그 사진의 탁본이었다.

일러스트 작가이면서 아쿠타가와 芥川 상 수상 작가인 아카세가와 겐페이 赤瀬川原平라는 작가의 탁본으로 만든, 뜻은 모르지만, 말하자면

테이프의 케이스도 하나의 작품이었던 것. 케이스의 띠에는, 배우로도 활약하고 있으며, 현대에 가장 흥미 있는 얼굴이라고 말하는 사카모토 류이치의 사진과 함께 'Replica', 'Lost Paradise', 'A Tribute to Nam June Paik'이라는 그가 작곡한 곡명이 적혀 있었다. 나를 지루하게 만든 음악은 그중 'Replica ^{반복}'였던 모양이다. '백남준에게 바치는 곡'은 어떤 또 이해 못하는 곡이었는지, 다시 들어볼 생각은 나지 않았지만, 이 테이프가 얼마나 공들여 만든 비디오테이프였는지를 그제야 알았다. 비디오 팸플릿에는 백남준의 글이 있었다.

작년 말, 마지막 일요일, 파리에서 나는 커다란 전쟁을 코앞에 두고 야전 지휘관 같은 비장한 생각에 잠겨 있었다. 세계 최초의 쌍방향 서치라이트 아트 '굿모닝 미스터 오웰' 때문에 재원이 허락되는 범위 안에서의 모든 것에 손을 써놓았다. 그러나 미국과 프랑스의 언어의 차이, 일반 시청자의 상식의 차이, 순간순간으로 변화하는 스타들의 일정 등, 치명적이 될 수 있는 구멍은 여러 개 있었다. '진인사 대천명 盡人事 待天命'을 이를 악물고 다짐하면서 몽파르나스의 역전을 어슬렁거리고 있을 때 이상한 대형 간판이 눈에 들어왔다. 옛 일본군 장교가 군도를 지팡이로 삼고 서 있는 옆에 사람의 목만 나와 있는 그림이다. 그때의 나의 비

참한 감상 感傷 과 꼭 들어맞는 그림이었다. 순간, 차표를 사려고 가까이 갔다가 큰일을 앞두고 조금이라도 쉬는 것이 좋다는 생각에 근처의 카페에 들어가서 생수와 에스프레소와 영자 신문을 읽는 것으로 잠시 불안을 잊었다. …

'굿모닝 미스터 오웰'의 재원 마련 이야기를 읽다가, 그와 처음 만났을 때의 황당했던 기억이 머리에 떠올랐다. 세계에서 처음이라는 '굿모닝 미스터 오웰' 위성 영상 쇼를 팡파르로 울리면서 고국에 돌아온 백남준이 40여 년 만에 만난 나에게 제일 들려주고 싶었던 이야기가 '굿모닝 미스터 오웰'의 성공담이었다. 처음 만나는 날 가족들과 함께 저녁을 먹는 자리에서 그 이야기를 들려주는 바람에 마냥 옆에 앉아 있던 시게코 여사가 화가 나서 혼자 호텔로 돌아가겠다고 폭발한 불상사가 일어날 정도로 긴 이야기였다.
나는 팸플릿에 있는 백남준의 글을 계속 읽었다.

다행히 '굿모닝 미스터 오웰'이 성공리에 끝나고 도쿄의 초여름을 즐기고 있을 때, 와타리화랑에 나타난 사람이 바로 그때의 큰 간판의 당사자, 사카모토 류이치였다. 순간, 몽파르나스의 추운 일요일, 그 불안과 초조했던 기분이 살아나 살짝 어지럼을 느꼈

다. 그러나 장본인은 존경의 나이에 찬 멋스러운 청년이었다. 이 비디오의 실현은 사카모토와의 전자적 電子的 만남 이후, 근 일 년 만이었다. …매일 아침, 좌선을 하면서 달콤한 아침잠의 한 자락을 빼앗기기보다는 커피를 마시면서 존 케이지의 비디오를 즐기는 것이 더 효과적인 스트레스 해소법이 아닌지?

플라톤의 베타막스 판을 만들어, 희랍의 철인들이, 신들을 닮은 모습들을 나누어 가진 것처럼, 바쁜 현대인들이 현대의 철인들의 분신을 좌우명으로 삼고 하루하루를 다정하게 공생하는 것이 비디오 붐의 최고의 사용가치가 아니겠는가. "이것만은 한데 모아두고" 싶다고 생각하는 현대의 위인들의 에센스들을 묶어서, 후세에 남겨놓으려고 엮은 것이 이번의 졸작이다.

완전한 아름다움의 머스 커닝햄의 순백의 춤, 알렌 긴스버그의 의협심, 무엇이든가 심리적 쇼크에 의해서, 현대인은 공리주의와 합리주의의 악순환에서 스스로를 해방시키지 않으면 안 된다고 역설하는 리빙 극단의 숭고한 희생심, 20세기 말의 전자적 자율신경을 상징하는 사카모토의 미묘한 음의 끈질긴 반복, 샬럿 무어만의 아름다운 정념 情念, 요셉 보이스의 죽음을 몇 번이나 넘어서 보아야 할 것을 다본 것 같은 움푹 파인 눈, 그 보이스를 99.99퍼센트를 죽음에서 구한 타타르 인의 리듬이 아직도 뛰고

있는 이선옥의 한국의 북소리, 이들 이신교도異神教徒들을 어떻게 든 교통-정리할까를 폴 게리와 둘이서 고심했다. …

'따끔한 평'은 아카세가와 겐페이赤瀬川原平에게 부탁했다. 매일같 이 불만을 말하면서 어린애 때문에, 무엇 때문에, 라며 헤어지지 않는 중년 부부의 관계를 '악연'이라고 한다면, 매년 예상치 않 았던 방향으로 잘 발전해나가는 연緣을 무어라고 표현해야 하는 것인지? 아카세가와와의 인연은 그런 멋진 발전적인 상대이다. …

'비디오는 인연을 묶는 신神…. 새로운 인연이 물결처럼 퍼져나가 기를 빈다.'

LUFTHANSA 機上 뉴욕-베를린 LH401 '84년 11월 某일 白 南準

백남준의 글은 그의 테이프보다 재미있었다. 문득 백남준의 말이 생각났다.

"우리가 찻집이나 기차역 대합실 등에서 건성으로 듣는 일종의 반주 음악처럼 TV 화면도 내용보다는 그냥 패턴으로 즐기는 시대가 곧 올 것입니다."

뉴욕에서 사진작가 임영균 씨와 인터뷰하면서 한 말이다.

백남준은 여전히
하하하 웃고 있었다

몇 번 갔던 곳인데도 짐작이 가지 않아 전화로 또 물었다.

"지하철역 가이엔마에 外苑前 에서 아오야마 青山 큰길을 시부야 渋谷 쪽으로 가다가 사거리를 오른쪽으로 돌아 첫 번째 신호등 왼편에 있습니다."

도쿄에 도착한 다음 날 백남준의 추모전이 열리고 있는 와타리움미술관부터 찾았다. 뉴욕의 시게코 씨가 파리 퐁피두센터에서 10월 2일에 백남준 추모 행사가 있으니 함께 가자고 전화를 걸어왔을 때 도쿄에 갈 일이 있어서 파리에는 못 간다고 했더니 "그럼 마침 잘되었어요. 도쿄의 와타리움에서도 추모전이 열리고 있으니 그것을 보세요. 끝날 때가 됐으니 빨리 가보세요" 해서 서둘러 간 것이다.

와타리움미술관에서 열린 추모전 〈사요나라, 남준 파이크安녕, 백남준〉는 2006년 6월 10일부터 10월 9일까지 열렸다. 4개월 전부터 열

렸던 전시회였는데 끝나기 나흘 전에 간 것이다. 시게코 씨가 파리에 같이 가자고 말하지 않았으면 도쿄에 가서도 백남준 추모전이 열리고 있는 것을 모를 뻔했다. 그리고 보니 와타리움에 처음 찾아갔을 때도 그랬다.

1984년이었다. 도쿄에서 공부를 하고 있는 막내딸 승민承玟이를 만나러 가는 날, 우연히 한국일보에 백남준 기사가 난 것을 보았다. 도쿄에 있는 와타리화랑 그 당시는 미술관이 아니고 화랑이었다에서 전시회를 하고 있다는 기사였다. 그것은 참으로 뜻밖의 일이었다. 나는 처음으로 멀리 떠난 남준이가 나의 가까운 곳에 와 있구나 하는 생각이 들어서 도쿄에 가자마자 딸 승민이를 데리고 물어물어 와타리화랑을 찾아갔다. 그때 가지고 간 것이 나의 첫 번째 수필집 《산귀래》였다. 남준이와 같이 유치원에 다녔던 어릴 적 이야기를 쓴 '왕자와 공주'라는 수필이 그 책 속에 있기 때문이었다. 나는 '왕자와 공주'가 있는 곳에 표시를 해 놓고 책을 화랑에 맡기고 왔다. 나의 글을 남준이가 읽어주기를 바랐기 때문이다. 화랑 큐레이터인 듯한 청년이 "파이크 씨에게 연락을 해 드릴까요?" 했지만 나는 "아니요"라는 대답만 하고 화랑을 나왔다. 그를 만날 용기까지는 없었다. 물론 처음에는 만날 생각으로 갔을 텐데 그가 눈에 띄지 않으니까 마음이 금방 그렇게 변했다. 그것이 계기가 되어 도쿄에 갈 때마다 찾아가는 곳이 와타리화랑이다.

이병일李炳日 한국일보 특파원이 쓴 백남준과의 인터뷰 기사를 다시 읽었다.

약속 장소인 화랑에 가보니 白씨의 모습은 보이지 않았다. 40분을 기다려도 나타나지 않아 와타리和多利 화랑 주인에게 물어보니 피곤해 침을 맞으러갔다고 한다. '침' 소리를 듣는 순간 "과연 괴짜구나" 하는 생각과 함께 '침'이 TV, 비디오, 컴퓨터에 인공위성까지, 첨단 예술을 하는 백씨에게 어울리지 않을 듯하면서도 묘한 조화를 이루는 느낌이 들었다. 50분 늦게 모습을 보인 백씨의 모습은 정말 전위예술가다웠다. 더워서 웃옷은 벗어 옆구리에 둘둘 말아 끼고 와이셔츠 차림의 모습은 시골 사랑방의 수더분한 아저씨였다. 와이셔츠는 땀에 절었고 와이셔츠 주머니에는 땀을 닦고 쑤셔 넣은 휴지가 고개를 내밀고 있었다. 50분이나 지났는데도 미안하다는 말 한마디 없이 고개만 까딱하고 모른 체하며 화랑 직원들과 다음 전시 문제를 상의하기에 여념이 없었다. 그런데도 조금도 밉지가 않고 친근감만 들었다.

약속 시간 1시간 20분이 지나서야 인터뷰 생각이 난 듯 기자와 마주 앉은 백 씨는 시간이 없으니 15분만 하자고 해 또 한 번 기자를 어리둥절하게 만들었다. 그러나 막상 "성공해서 고국에 돌

아가고 싶었다"고 말문은 연 순간부터 진지하게 이야기를 끌어

나가는 모습은 대가다웠다. 도쿄에서 현재 갖고 있는 전시회는

요셉 보이스와 합동전인데 전시 작품 중에는 속이 텅빈 TV통,

넝마 옷, 필름 통 몇 개 등을 이용한 작품까지 전시돼 있다. 이

때문에 관람객들은 화랑 비품과 작품을 구별하지 못하고 더워

서 인터뷰하는 책상 앞에 틀어놓은 선풍기까지 작품으로 착각,

웃음을 자아냈다.

— 이번에 34년 만에 귀국한다는데 그동안 한국을 찾지 않은

이유는.

"성공해서 돌아가고 싶었다. 전위예술은 원래가 '괴짜'인데 외국의

인정도 못 받고 어정정한 상태에서 들어가면 파괴주의자로 오해

받기가 쉬울 것이다. 전위예술은 평가 기준이 없다. 그래서 재미

있지만. 예를 들어 피아노는 줄리어드를 졸업, 카네기홀에 데뷔

하면 하나의 평가 기준이 될 수 있으나 모던 예술은 그렇지 않

다. 그동안 이름은 있었지만 공식적으로 인정을 받은 것은 82년

휘트니 쇼 다음부터다. 문화는 수입보다 수출이 좋으나 그만큼

어렵다. 상품은 싼 것이 좋을지 모르나 문화는 너무 싸면 팔리

지 않는다. 그런 점에서 나처럼 배수의 진을 치지 않으면 성공하

기 어렵다. 원래 사주를 보니 54세에 귀국하는 것이 좋다고 해 1986년에 갈 생각이었다.

…간간이 우스갯소리를 섞어가며 하는 그의 말솜씨는 사랑방에서 구수한 옛날이야기를 듣는 기분이다. 하도 옛날 냄새가 물씬 나는 어휘를 많이 구사해 어떻게 다 기억하고 있느냐고 물으니 지금도 한국 신문을 읽는다고 한다.

그해 8월에 백남준이 고국을 찾았다. 35년 만에 한국에 돌아온 그를 나는 워커힐 호텔에서 만났다. 와타리화랑에 두고 온 나의 책을 받았는지가 궁금했는데 그가 먼저 수필집 이야기를 꺼냈다.

"경희가 쓴 '왕자와 공주'를 내가 영어로 번역할 거야."

그 후, '왕자와 공주'는 독일어와 영어로 번역되어 외국에서 발행된 여러 권의 백남준 책에 실렸다. 물론 한국 책에도 실렸다. 백남준은 아마 어려서의 자기 이야기를 알게 하는 것이 유일하게 그것밖에 없어서 무척 좋았던 모양이다.

와타리화랑이 백남준과 인연을 맺게 된 것은 카드 컬렉터이자 화랑 주인인 와타리 시즈코 여사가 백남준이 만든 존 케이지 얼굴의 비디오 영상에서 뽑아 만든 50장의 트럼프 카드 전부를 산 것으로 시작되었다. 좁은 삼각형의 대지 위에 세운 화랑은 그 후 이탈리아의 세계

적 건축가 마리오 보타 Mario Botta 의 설계로 와타리움미술관으로 바뀌었다. 내부 설계가 독특한 4층 건물이 지금은 마리오 보타가 지었다는 것 때문에 더 유명해졌다.

와타리움에 전시된 백남준 작품은 놀랄 만큼 많았다. 벽이며, 바닥이며, 그리고 천장에 까지 매달린 작품으로 가득했다. 속이 텅 빈 텔레비전 속에 촛불 한 개가 타고 있는 '캔들 TV'가 먼저 눈에 들어왔다. 이 '캔들 TV'는 내가 처음 와타리화랑에 찾아갔을 때도 있었다. 그때 딸 승민이와 함께 와타리화랑을 찾아가면서, 세계적 아티스트의 전시회를 하고 있는데 그 아티스트가 한국 사람이고, 엄마 어렸을 때 친구라고 잔뜩 자랑을 했다. 그런데 힘들여 화랑을 찾아 들어갔더니 조그만 삼각형 방 안에 놓여 있는, 도무지 무엇인지 알 수 없는 헌 라디오와 TV, 그리고 어린이가 물감 장난을 한 것 같은 그림 몇 개가 걸려 있는 것이 전부여서 얼마나 실망했는지, 또 딸애한테 얼마나 부끄러웠는지, 지금도 그때의 무안했던 기억이 진땀 나게 한다. 이제 생각하면 백남준의 미술 세계에서 그런 예술이 사람들을 놀라게 만든 것이었는데 말이다.

지금은 백남준이 남긴, 그때보다 더 이상하고 복잡한 작품을 보면서 "아, 참 좋구나. 굉장하구나" 하며 감상하고 있으니 그가 고국을 찾은 후 22년이나 흐른 세월을 실감하지 않을 수 없다.

촛불 하나가 켜져 있는 어두운 공간 벽에 여러 개의 촛불이 나풀거리고 있는 영상 작품 'New Candle' 옆에 이런 글이 쓰여 있었다.

장치 하나를 내가 잠깐 이상한 짓을 해서 망가뜨렸다. 우왕좌왕하며 내가 촛불의 위치를 조금 움직였더니 피드백 현상이 일어나서 촛불이 30개나 생겼다.

정말 그가 이상한 짓을 해서 망가뜨려서 탄생한 작품일까? 그는 늘 이런 알쏭달쏭한 말을 하며 사람들 마음의 긴장을 풀게 한다.
와타리움 관장인 시즈코 여사가 쓴 추모의 글이 있었다.

뉴욕, 창고 거리였던 소호에 예술가들이 모여들기 시작했습니다.
1960년대의 중간, 머서 스트리트 Mercer Street 에 비디오 기재를 메고 작은 몸의 아세아계 청년이 걷고 있었습니다.
그 사나이는 복수 複數 의 언어를 자유자재로 구사하고, 음악, 철학, 사상 등을 뉴욕의 지식인들과 대등하게 논했습니다.
이런 의문의 청년, 백남준의 이름은 눈 깜짝할 사이에 세계를 달려 퍼지고 있었습니다.
2006년 1월 29일, 백남준은 요양 중의 플로리다 자택에서 73세

의 생애를 마쳤습니다.

와타리움미술관은 30여 년에 걸쳐 백 씨와 대화하고 응원을 보냈습니다.

이번 추모 전시회 〈사요나라, 백남준〉은 그 프로세스를 작품과 도큐먼트로 엮은 그에게 보내는 레퀴엠입니다.

글을 읽는 나의 마음에 왈칵 슬픔이 닥쳤다. 남준이가 보고 싶다는 생각이 들었다. 추모 전 포스터의 사진 속에서 백남준이 웃으며 서 있었다. '케이지의 숲'이라는, 나무숲에 TV 수상기들이 매달려 있는 작품 속에서 한 손으로는 나무를 잡고, 한쪽 발은 TV 수상기 위에 올려놓고는 재미있게 웃고 있다.

"웃고 있지나 말지!"

공연히 나의 입에서 불쑥 그런 투정이 튀어나왔다. 그리움과 미움의 마음이 어떻게 다른 건지? 바로 그 '케이지의 숲' 앞에는 백남준이 만든 로봇이 서 있었다.

로봇은 일을 덜기 위해서 만들어졌다고 하지만 나의 로봇은 일을 늘리기 위해서이다. 10분간 움직이려고 하면 다섯 사람이나 필요하니까 말이야. 하하하.

일본의 음악가 다카하시 유우지 高橋 悠治가 늘 웃고 있는 얼굴의 백남준을 노래한 글이 있다.

> 피아노라면 '소녀의 기도'인데, 업라이트 피아노를 치는 것만이 아니고, 페달을 훑거나 톱으로 자르거나, 밀어 넘어뜨리기도 한, 백인 여자에 대한 가정 폭력 같은 짓을, 하하하 웃는 얼굴로. / ··· 창고 같은 화랑에서, 수상기에 거대한 자석을 올려놓은 것만으로, 화상이 망가지고 무지개 모양이 된다. 록펠러재단의 학예 연구사들 앞에서, 파이크 白南準는 지당하다는 듯이 설명을 한다, 하하하 웃는 얼굴을 하고. / ··· 달을 찍은 '비디오 선禪'의 모습으로 백남준은 세계를 돈다. 서양도 동양도 넘어서, 몸은 사라져도 남아있는 저 신神들 같은 하하하 웃음. / "가난한 나라에서 온 가난한 사람, 할 수 있는 것은 사람들을 즐겁게 해주는 일 뿐." 백남준이 한 말이다.

"가난한 나라에서 온 가난한 사람, 할 수 있는 것은 사람들을 즐겁게 해주는 일뿐"이라던 백남준은 그의 말대로 늘 웃는 얼굴로 사람들을 즐겁게 해주고 떠났다. 좁은 엘리베이터에서 내려 전시장을 나오는데 포스터 속에서 그가 또 웃고 서 있는 모습과 마주쳤다.

"와줘서 고마워!"

등 뒤에서 귀에 익은 목소리가 들렸다. 전시회에서 만날 때마다 언제나 나에게 들려주던 백남준이 한 말이었다.

"비디오테이프는 되돌릴 수 있지만 인생에는 되돌림 버튼이 없다. 한 번 테이프에 촬영되면 인간은 죽는 것을 용서하지 않는다."

그의 말대로 백남준은 테이프 속에 살아서 여전히 하하하 웃고 있었다.

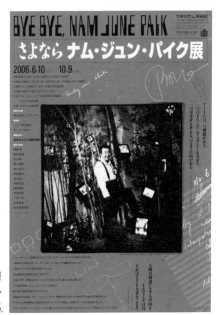

도쿄 와타리움미술관에서 열린
백남준 추모전 〈사요나라, 백남준〉
포스터. 2006. 6.

백남준의
말하기와 글쓰기

나는 백남준을 만날 때 대부분 내 주변 사람들과 함께하는 자리를 만들었다. 백남준을 만나고 싶어 하는 사람들을 위해서이기도 하지만 백남준에게도 내 주변 사람들을 소개해 주기 위해서였다.

백남준의 말은 어눌하기만 한 게 아니라 이야기가 한창 무르익을 때면 존대어를 생략하고, "그랬거든", "그랬단 말이야"라며, 허물없는 사람과 대화할 때처럼 이야기를 이어간다.

백남준의 작은누님 백영득 여사와 함께 있는 자리였다. 처음 만나는 사람 앞에서 그런 식으로 말을 하는 동생에게 누님은 주의를 줬다.

"존댓말을 해야지. 남준아."

그러자 백남준은 말하다 말고 누님한테 퉁명스러운 소리로 말했다.

"예술가가 언제 존댓말로 할 말을 다 해?"

식사 자리가 잠시 조용해졌다. 다음 날 누님에게서 전화가 왔다.

"남준이가 어제 집에 가는 차 속에서 누나에게 소리 질러서 미안하다고 하질 않겠어요. 자기 딴에는 경희 씨가 모시고 온 손님이 흥미 있어 하니까 많이 들려주려다 보니 그랬다는 거예요."

백남준에게는 말하는 격식보다 말의 내용이 더 중요하다. 백남준과 만나서 말을 나눈 사람들은 그래서 금방 그에게 친근감을 느낀다. 백남준의 예술이 정해진 룰이나 격식이 없듯이 그의 말하기도 그렇다. 오래전에 작고한 문학평론가 김현 씨가 백남준이 한국에 와서 처음 TV에 출연했을 때 말하는 것을 듣고 다음 날 '백남준 방식의 말'이라는 글을 신문에 실었다.

예술을 엄숙한 어떤 것으로 생각하는 경향이 지배적인 사회에서 그는 아무 부끄럼 없이 예술이란 지루한 삶을 맛나게 하는 양념 같은 것이라고 말한다. 우리의 삶은 서구 부르주아의 지루하고 권태로운 삶이 아니라 인간다운 삶을 영위하기 힘든 고통스러운 삶이므로 예술은 양념 이상의 것이 되어야 한다, 라는 반론이 설립 안 되는 것은 아니겠지만 내가 백남준의 말에서 감동한 것은 말하는 방법의 자연스러움과 솔직함이다. …그가 말하는 것을 듣거나 보고 있으면 즐겁다. 그 즐거움은 그가 비억압적으로

말하고 있는 데서 생겨나는 즐거움이다. 나는 내 생각을 그대로 말할 따름이다, 라는 것을 그의 말은 드러낸다. …나는 누구나 비억압적으로 말하는 사회에서 살고 싶다. 다시 말해 백남준처럼 말하는 사람들이 많은 곳에서 살고 싶다. 그것이 내가 꾸는 예술의 꿈이다.

백남준의 말하는 것을 듣고 있을 때마다 문학평론가 김현 씨의 글이 나는 생각난다.

또 미국의 미술평론가이며 뉴욕 타임스의 여기자 그레이스 그뤼크 Grace Glueck가 이런 글을 쓴 것을 읽은 일이 있다.

　…그와 처음 만났을 때 그가 무얼 이야기하고 있는지를 전혀 알 수가 없었습니다. 지금은 영어도 훨씬 잘하고, 30년의 결과군요, 라고 그에게도 말했지만, 지금 말하자면, 어떻게 해서 그때 인터뷰가 됐는지 모르겠어요. 아마도 샬럿이나 누군가가 통역을 해 줬겠지요. 왜냐하면 나는 그가 말하는 것을 전혀 알아들을 수 없었으니까요. 그 후, 그와 유치원에 같이 다녔다고 하는 여성과 어젯밤에 만났어요. 아주 멋있는 여성이었는데, 그녀의 말에

의하면 영어만이 아니라 한국어도 때로는 알아듣게 말하지 못

한다는군요. …

《백남준 — 말馬에서 크리스토까지 Paik - DU CHEVAL A CHRISTO》라는 책
의 공동 편저자인 이르멜린 리비어 Irmeline Lebeer 의 글에도 백남준의 언
어에 대한 이야기가 나온다.

> 드넓은 공간과 자유를 향한 그의 끊임없는 갈망은 글 속에, 나
> 아가 그가 사용하는 문장 구조에까지 배어 있다. 이제 더는 그
> 를 하나의 언어 속에 가둘 수 없다. 6개 국어에 능통한 그는 어
> 휘 단위에서도 한 언어에서 다른 언어로 옮겨 가곤 한다. 그리고
> 자신이 발견한 어휘에 끊임없이 놀라고, 황홀해한다. 그의 언어
> 는 우리를 먼 이국으로 실어 나른다. 심지어 모국어인 한국어를
> 사용하던 어린 시절부터 가족조차 이해하지 못하는 상상의 언
> 어를 만들어낸다는 백남준이다. 그래서 이러한 현상을 번역하거
> 나 이해한다는 것은 거의 불가능하다.
> 요스는 내가 유일하게 프랑스 어로 말하는 사람이다 …물론,
> 나는 프랑스 어를 사용하지도 않고 이해하지도 못한다. …그녀
> 도 그걸 알고 있다. …하지만 그녀는 내게 5분 정도 프랑스 어

로 얘기한다. 나는 그 5분 내내 미소를 짓는다. 그리고 3분 동안 그녀에게 영어로 대답한다. 생각나는 대로. 당연히 내 대답은 그녀의 질문과는 아무 상관이 없다. 나는 그녀가 내 영어를 이해하지 못한다는 것을 잘 알고 있다. 하지만 그녀는 다시 내가 이해하지 못하는 프랑스 어로 5분 동안 쉬지 않고 이야기한다. 이번에는 내가 활짝 웃으며 약 4분 동안 열심히 영어로 대답한다. 두세 번 그렇게 반복하다가 그녀는 내게 잘 가라고 인사하면서 뺨에 입을 맞춘다.

좀 더 정확히 말해 우리 둘 사이에는 조금의 의사소통도 없었다. …예를 들어, 피에르는 지금 밀라노에 있어, 혹은 …다음 화요일에 돌아올 거야 …뭘 마시고 싶지? 페리에 아니면 화이트 와인? 이런 소통조차 없었다. 하지만 정보이론 단계에서 본다면 매우 진지한 형태의 의사소통이 있었다.

'요스 드코크 Jos Decock 는 벨기에 출신 화가이며, 프랑스의 예술비평가, 피에르 레스타니 Pierre Restany 의 부인이다.'

"모호하면 모호할수록 대화는 더 풍요로워진다…."

같은책,《백남준 — 말馬에서 크리스토까지 Paik - DU CHEVAL A CHRISTO》
에 있는 백남준의 말이다.
백남준은 진지한 형태의 의사소통을 더 중요하게 생각한다.

황병기 선생이 쓴 글 '백남준과 미디어 예술의 미학' 신동아, 1984. 2.에 백남준의 말솜
씨를 찬양한 부분이 있다.

> 백남준이 1980년 일본 와타리화랑에서 열린 자신의 비디오 전람
> 회에 초청되어 갔을 때 미술 잡지사 〈美術手帖〉에 전화를 걸
> 고 "백남준이라고 하는 한국인입니다"라고 자기소개를 했다는
> 기사를 읽은 일이 있다. 백남준다운, 백남준만이 할 수 있는 독
> 특한 인사라고 생각했다. 그는 당시 15년간이나 뉴욕에서 살고
> 있었으니, 보통 사람 같으면 "뉴욕에서 온 아무개"라든가 그저
> 아무개라고 했을 것이다. "백남준이라고 하는 한국인입니다." 그
> 의 전화는 바로 그의 작품의 하나인 것 같다. 그의 말솜씨가 독
> 특하고 위트에 넘쳤으나 서구적인 세련과 예리함이 없이 구수하
> 고 자연스러웠다.

백남준의 글쓰기는 더하다. 백남준아트센터의 이유진 미디어연구팀

장한테서 아베 슈야 씨에게 보낸 백남준 선생의 편지를 번역해 달라는 전화가 왔다. 아베 씨는 백남준과 함께 비디오 합성기 video synthesizer 를 만든, 백남준에게 없어선 안 되었던 일본인 전자 기술자이다. 얼마 남지 않은 백남준아트센터 개관에 전시하려고 하는데 일본어를 번역할 마땅한 사람이 없어서 그런다는 것. 나는 "편지 몇 장"이라는 바람에 별생각 없이 승낙했다. 그런데 백남준의 편지 번역은 간단한 것이 아니었다. 일본어를 안다고 번역할 수 있는 것이 아니었다. 백남준이 흘겨 쓴 글씨는 무슨 글씨인지 도무지 알 수가 없었다. 편지지를 45도, 90도, 180도로 돌려가며, 그러다가 위로 쳐들어 형광등 불빛에 비춰도 보고 하면서 겨우 히라가나, 가타카나, 한자 漢字 등의 글씨를 알아내면 다음은 또 영어 스펠링, 전문 용어의 약자, 일본 고어 古語 등, 영어, 프랑스 어, 독어 사전, 그리고 글씨가 안 보여 루페 loupe 등을 동원해서 읽어나가도 백남준 식 자유자재의 글쓰기를 읽어내기란 마치 로제타석 Rosetta Stone 의 글씨를 해독하는 것 같았다. 그러면서 어쩌다 영감(?)이 작용해서 한 자 한 자 해독이 되면 어찌나 기쁘고 신기한지 "이건 나밖에 번역할 수 없는 글이구나" 하는 묘한 자부심이 들면서, 나중에는 100통 가까이 늘어난, 백남준이 아베 씨와 작업하면서 보낸 편지 번역을 완수했다.

그런데 백남준아트센터에서 어떻게 이 편지를 나에게 번역해달라고

했을까? 일본어를 아는 사람이 많을 텐데, 그게 궁금해서 나에게 부탁한 이유진 씨에게 전화를 걸었다. 누구도, 도저히 백 선생님 편지를 번역하지 못하겠다고 해서 '혹시 이 선생님은?' 하는 생각이 들어 나에게 부탁한 거라고 말한다. 나는 속으로 백남준이 이것까지 나에게 시키는구나, 하며 속으로 웃으면서 한편 쾌재를 불렀다.

아베 씨에게 보낸 백남준의 편지 앞, 뒤. 백남준 식 자유자재의 글쓰기를 읽기란 마치 로제타석의 글씨를 해독하는 것 같았다.

〈춤〉지에 실린, 무용가에게 보낸 백남준의 글 'software로서의 춤' 원고, 1985년 8월호.
"漢字, 英語를 한글化 하지 말 것! 토 달아도 可"라고 써있다.

백남준이 경기중학교 때 가장 친했던 친구의 형, 물리학자 故 진영선 박사 추모 팸플릿 표지.

High Tech/High Art
'67–'87

Nam June Paik

Yong-Son Jin
'27–'67
in memoriam

November 17, 1987
Center For Advanced Visual Studies
M.I.T., Cambridge, Massachusetts

Please join us for a private
champagne preview reception

Thursday, February 10, 2000
7:00 – 8:30 p.m.
R.S.V.P.
Peggy Allen at (212) 423 3624

뉴욕 구겐하임미술관에서 열린 〈백남준의 세계〉 오프닝 리셉션 때 필자의 책 《백남준 이야기》의 표지를 위해 그려준 드로잉. 그날의 샴페인 프리뷰 초청장 뒤에 잘 보이지 않는 눈으로 즉흥적으로 그린 드로잉이라 그림과 사인, 날짜, '경희에게'가 모두 겹쳐 있다. 2000. 2. 10. 《백남준 이야기》 책 커버 드로잉은 그 후 이경성 선생이 뉴욕으로 갔을 때 새로 그려준 '그랜드피아노' 드로잉을 사용했다.)

누가 더 잘 찍는지,
백남준의 사진 찍기

백남준은 사진을 찍을 때 똑바로 앞을 바라보지 않는다. 처음에 그
걸 모르고 그의 부모님 묘소에서 가족들과 함께 찍을 때 내 옆에 선
백남준이, 셔터를 누르려고 할 때마다 카메라를 바라보지 않고 옆에
서 나의 얼굴을 쳐다보곤 해서 몇 번이나 다시 찍었지만 끝내 백남준
이 앞을 본 사진은 찍지 못했다.

워커힐 빌라에서 신문 인터뷰를 끝내고 둘이 있을 때였다. 백남준과
나는 서로의 사진을 찍어주기로 했다. 나는 백남준을, 그리고 백남
준은 나의 사진을. 의자 뒤에는 큰 거울이 있어 서로를 찍고 있으면
서도 그 사진을 누가 찍고 있는지 거울에 비치게 되어 있었다.

"누가 더 잘 찍었는지, 우리 사진 실력을 겨뤄볼까요?"

내가 이렇게 말하면서 그의 얼굴을 렌즈로 들여다보며 한참 동안 조

리개를 맞췄다. 그가 한국에 온 첫해는 아직 디지털카메라가 나오기 전이었다.

"그러자구."

백남준은 싱글거리며 유쾌히 대답했다. 백남준이 나를 자기가 앉았던 자리에 앉히고는 내 모습을 찍었다. 인화되어 나온 사진을 보니까 내가 찍은 백남준의 사진은 잘 나왔는데 백남준이 찍은 사진은 핀트가 맞지 않아 나의 얼굴이 흐릿해져 있었다. 백남준이 나보다 사진을 못 찍는구나, 하고 생각하며 흐릿하게 나온 나의 얼굴 사진 때문에 속상해했다. 그 후 백남준과 함께 찍은 사진을 보고 거의 모든 사진 속에서 백남준이 이상한 자세를 취하고 있다는 것을 알았다. 익살스러운 포즈를 취하느라고 엉덩이를 나에게 대는 사진도 있었다. 그제야 그가 나하고 사진 실력을 겨룬다고 했을 때 일부러 카메라를 흔들어 초점을 흐리게 했다는 것을 알았다. 그것은 백남준의 '사진 찍기 퍼포먼스'였다.

국립현대미술관에서 열린 백남준의 회고전 때 세계에서 제일 큰 그의 비디오 작품 '다다익선' 앞에서 백남준과 둘이 사진을 찍으려고 하는데 사람들이 번갈아가며 끼어들어 둘만 찍을 기회가 여간해서 오지 않았다. 결국은 백남준이 입을 열었다.

"나, 이경희하고 둘이 좀 찍게 해줘."

그러자 함께 찍으려고 옆에 왔던 사람들이 비켜줬다. 겨우 둘이서만 사진을 찍게 된 순간, 더 젊어 보이려면 안경을 벗어야겠다는 생각이 들어서 나는 얼핏 안경을 벗었다. 그런데 사진이 나온 후에 보니까 안경을 벗은 내 눈가에는 주름이 눈에 띄게 드러나 있었다. 백남준의 기념비적인 작품 '다다익선' 앞에서 찍은 둘만의 사진은 두고두고 나를 속상하게 하고 있다.

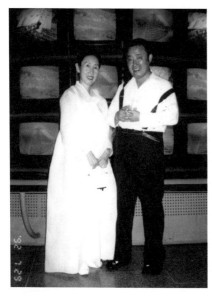

국립현대미술관에서 열린 백남준 회고전 개막식 날, 백남준 작품 '다다익선多多益善' 앞에서. 사람들이 자꾸 몰려와서 백남준과 함께 사진을 찍으려고 하니까, "이제 고만, 나 경희하고 둘이서 좀 찍게 해줘" 해서 겨우 둘이서만 찍은 사진이다. 1992. 7. 29.

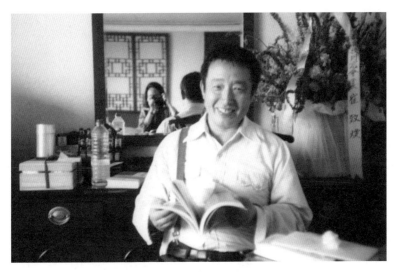

백남준과 둘이서 누가 더 사진을 잘 찍는지 보자며 서로 사진을 찍었는데 내가 찍은 사진(위)은 선명하게 나오고 백남준이 찍은 사진(아래)은 일부러 카메라를 흔들어서 나의 얼굴을 흐리게 나오게 했다. 백남준은 사진을 찍을 때도 정상적으로 찍지 않는다. 워커힐 펄빌라 2603호실에서. 1984. 6. 29.

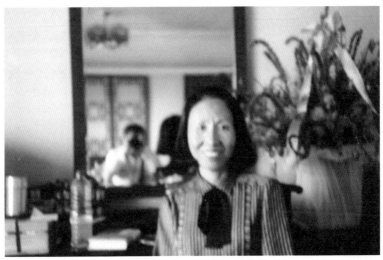

사진 백남준. (한국에서 백남준이 찍은 유일한 카메라 사진이다.) 1984. 6. 29.

여섯 번째
이야기

어릿광대,

그 시간 없는 여행

대관령의 밤,
밖에는 흰 눈이 내리고 있었다

음력설 휴일을 보내기 위해 대관령에 갔다가 그곳에서 백남준의 비보를 들었다. 참으로 이상한 일이다. 바로 전에 강릉에서 눈앞에 펼쳐진 동해 바다의 수평선을 바라보며 백남준이 있는 마이애미의 바다를 생각했기 때문이다.

큰딸 승온이가 휴대폰으로 전화를 했다.

"엄마, 백남준 선생님이 돌아가셨대요."

"뭐?"

그다음은 내가 무어라고 말했는지 기억이 나지 않는다. 정말 아무 생각이 나지 않는다.

"역시 그게 마지막이었구나!"

꼭 일 년 전의 일. 마이애미 바닷가 카페에서 아침 식사를 하는 백남

준과의 기적적인 만남, 그리고 아차 하는 순간 헤어질 수밖에 없었던 그 충격적인 일이 결국 그와의 마지막이 되었다.

백남준이 타계했다는 소식을 들은 강원도 산속 대관령에서 내가 할 수 있는 일은 아무것도 없었다. 하긴, 내가 서울에 있었던들 무엇을 할 수 있었겠는가. 마이애미로 달려갈 수도 없는 일이다. 얼마 전, 나는 그가 세상을 떴을 때 내가 어떻게 해야 할까 하는 생각을 해봤다. 검은 상복을 입고 장례식 행렬을 뒤쫓아 가는 나의 모습을 떠올려 보기도 하고, 그의 묘지 앞에서 백남준의 시신이 땅속에 묻히는 것을 문상객 뒤에 서서 눈물을 참고 서 있는 나를 상상해보기도 하였다.

나는 전화기 앞으로 다가갔다. 그리고 다이얼을 돌렸다. 백남준이 없는 마이애미 그의 아파트로 전화를 걸기 위해서였다. 수화기에서 첫 신호 소리가 들릴 때 약간 긴장이 되었지만 이내 마음이 침착해졌다. 이제 더 이상 통화를 기대해야 할 상대가 없어졌는데 왜 긴장을 할까. 백남준과 통화할 때는 늘 긴장을 했기 때문이다. 세 번째 신호가 울리는 것이 들리려고 할 때 여자의 목소리가 수화기에서 들렸다. 시게코 씨였다.

"할로!"

그러더니 나의 목소리를 듣자, "아, 교 히메상?"(시게코 씨는 나를 때때로 교 히메^{서울여자, 京姬}라고 불렀다) 하고 말한다. 시게코 씨의 목소

리는 컸다. 반가웠던 모양이다.

마이애미 바닷가 카페에서 못 만날 줄 알았던 백남준을 만난 기적에 가슴 벅차 하며 아침 식탁에 앉아 있는데 시게코 씨가 갑자기 흥분해서 식사를 채 끝내기도 전에 휠체어에 탄 남편을 밀고 가버린 것이다. 그렇지만 이미 그 일은 바하마에서 돌아오는 뱃길에서 다 날려버렸기 때문에 이럴 때 시게코 씨를 위로해주고 싶어 전화를 걸었던 것이다. 내가 할 일은 그 일밖에 없었다.

"남준이 죽었어요."

시게코 씨가 울먹이며 전화기 너머에서 말하고 있었다.

"그래서 내가 전화를 건 거예요. 뭐라고 위로의 말을 해야 할지…."

내가 말을 잇지 못하니까 "당신이 제일 먼저 전화한 거예요. 경희 씨, 고마워요. 나 지금 혼자 있어요. 켄^{백남준의 조카}에게 전화로 알렸어요. 내일 마이애미로 온대요."

시게코 씨는 남편의 마지막 모습을 자세히 설명해주었다. 시게코 씨를 위로하는 동안 잊고 있던 나의 슬픔이 전화를 끊은 다음에야 가슴에 밀려오기 시작했다.

대관령의 산장. 통나무 불길이 활활 타오르는 벽난로 앞에 나는 혼자 앉았다. KBS에서 방영하는 '백남준 추모 특집' 텔레비전 방송을 보기 위해서였다. 백남준이 35년 만에 고국에 돌아온 1984년. 그해 1

월 2일 새벽에도 나는 혼자 앉아서 백남준의 '굿모닝 미스터 오웰' 위성 쇼를 보았다. 그날 밤, 밖에는 흰 눈이 내리고 있었다. 백남준 추모 특집 영상이 텔레비전 화면에서 돌아가고 있는 음력 정월 초이틀, 오늘도 대관령의 밤, 밖에는 흰 눈이 내리고 있었다.

백남준이 매일 아침 식사를 하던 마이애미 바닷가 카페. 맨 앞에 그가 정해놓고 앉았던 테이블과 의자가 보인다. 2004. 12. 6. 사진 이경희.

다시 읽는
'흰 눈과 미스터 오웰'

1984년 1월 2일 새벽 1시에 방영된 '굿모닝 미스터 오웰' 위성 쇼를 보고 나는 글을 썼다. 백남준에 대한 아련한 그리움이 되살아났기 때문이었다. 그때 쓴 글 '흰 눈과 미스터 오웰'을 다시 찾아 읽었다.

눈[雪]은 그때마다 새삼스럽고 반갑다. 어려서의 기억에 눈과 연결되는 일이 가장 선명하며, 이해의 반가움 역시 연말부터 내린 흰 눈으로부터 시작되는 것 같다.

방에서 키운 해미나리의 연한 줄기에서 눈의 향기로움을 맛보며 그 이파리의 싸늘한 체온에서 봄의 뜻을 읽는다.

매해 즐겨 쓰던 연하장의 매수도 어느새 놀라울 정도로 줄어버렸고, 세배 드려야 할 곳이 몇 군데밖에 안 남은 오늘의 나의 인

생에 대해 뭔가 생각게 하는 일이 많다.

엄마 손을 잡고 때때옷 차림의 어린 나는 세배 갈 곳이 너무 많았다. 할아버지 집, 외삼촌 집, 신촌에 사시는 큰 아주머니 댁…. 세뱃돈 받으면 더 오래 머무를 수 없이 다음 집으로 가야 했다. 그처럼 설날 나는 바빴고 나를 반겨주는 어른들이 많았다. 이런 일들이 모두 눈과 눈길과 흰 빛깔로 연결된다.

그런데 소나무 가지가 꺾이도록 쌓인 탐스러운 눈의 모습이나 고속도로 위를 엉금엉금 기는 자동차 행렬을 안방 텔레비전에서 보면서, 흰 눈은 아름다운 정서가 아니고 사고나 장해의 대상으로밖에 이해되지 않게 되고 있는 것은 정말 슬픈 일이다.

1984년 1월 2일, 새벽 1시를 기다려 백남준의 비디오 아트 '굿모닝 미스터 오웰'을 본다. 가까운 길도 눈에 덮여 교통 두절이라는데 바로 옆 채널에서 미국과 프랑스의 먼 공간을 잇는 프로그램을 이렇게 대한다는 것이 정말 새삼스럽다.

그의 예술은 선명한 빛깔로 비춰주고 있으나 나는 사실 그것을 이해하기까지 이르기엔 너무 멀리 있다는 것을 느낀다. 그저 그의 메시지 '1984년'이 희망적이고 행복하다는 것을 알 뿐이다.

유명 인사를 놓고 그 사람이 내 동창이고 친구고, 하는 사람의 이야기를 들으면 그토록 경멸스러웠는데, 나는 이 밤, 온 지구촌

에 비춰줄 그의 새 시대를 고하는 영상 예술을 대하면서, 바로 '그가 나의 어려서의 사내 친구였다'는 말이 어떻게 들리든, 필경 난해할 수밖에 없는 그의 예술을 이해하는 데 도움이 된다면 그 경멸스런 말도 하고 싶은 심정이었다.

그러나 1시까지 계속 앉아 있을 수가 없어 시계를 맞춰놓고 미리 잠자리에 들었다. 그것이 오히려 잘된 것인지도 몰랐다. 시간에 맞춰 내가 눈을 떴을 때에는 그때까지 지키고 있겠다던 아이들은 깊은 잠 속에 빠져 있었다.

영상은 미리부터 너무 겁먹고 있었던 탓인지 생각보다는 즐겁고 재미있었다. 우선 《1984년》의 조지 오웰을 들춰낸 표제標題. 그것이 그곳 텔레비전 기획자들의 구미를 당기게 했을지 모른다는 생각도 들었다.

사실 나는 《1984년》이란 소설이 이 세상에 있었다는 사실도 알지 못했다. 그것이 이번 연말부터 신문에 그 소설과 오웰이란 인물을 소개해주면서부터 알게 됐을 뿐이데, '나의 친구' 남준이는 이런 상식적인 이름이 세계인에게 어떤 충격을 준다는 것을 알고 있었다는 것, 나는 그게 신통했다. 역시 그는 천재였던 모양이다. 어떻든 나는 세기적인 예술을 연출하는 천재 친구의 현장을 목격한다는 그 사실만으로 흐뭇했다.

영상은 불연속적으로 바뀌고, 낯선 얼굴, 연주, 춤, 중복되는 화면과 색깔의 파문 등이 마치 텔레비전 수상기가 망가진 것이 아닌가 하고 착각할 정도로 혼란했어도, 친구 남준이의 것이라는데 내가 모를 것 뭐 있겠는가 하는 생각으로 보면서 어느새 친근감을 느낄 정도로 끝까지 즐겁게 볼 수 있었다.

마지막으로 그의 인터뷰가 있었다. 30여 년이 넘도록 한국을 떠나 있었는데도 그리도 유창하고 유식한 단어를 구사하고 있어 얼마나 마음이 놓였는지 몰랐다. 그래 주길 바랐기 때문이었다. 밖에는 눈이 쌓이고, 어제 오늘, 이 겨울 최하의 기온을 기록하는 추위 속에서도 나는 올해가 남준이가 예언하는 것처럼 유머러스하고 도처에 해프닝이 기다릴 것만 같아서 나이를 잊고 즐겁게 살아갈 수 있을 것 같다.

이 글을 쓴 22년 전에는, 아직 백남준을 만나지 못할 때였다. 만날 수 있을 거란 생각을 꿈에도 하지 못했다. 백남준은 그해 6월, 한국을 떠난 지 35년 만에 돌아왔다.

White snow and Mr. Orwell

By Lee Kyung-hee

It is always refreshing and delightful to see snow falling. Of all memories, my childhood memory of white, drifted snow is still the most vivid. My rejoicing of the new year is perhaps attributable to the lovely white snow that started falling on New Year's eve. In my cosy living room, I can feel the freshness of snow on a potted parsley; I can read a hidden message of spring within its subdued, cool color.

Lee

It's always been a happy chore around this time of year to send New Year's greeting cards to friends, but the number of cards has been surprisingly reduced in recent years. I have to make only a few rounds of visits for New Year's greeting this year. It makes me pause to ponder where I stand in this life's long journey.

It seems just yesterday that, dressed in colorful costumes, holding the hand of my mother, I visited so many homes to pay *sebae*, a kowtow to elders — grandfathers, grandmothers, uncles and aunts. As soon as I had collected my New Year's gift of money, I would rush on to the next place. I was so busy and there were so many people to greet and welcome me... all these memories I associate with snow.

Now it seems sad to watch on television long queues of cars moving along at a snail's pace upon slippery highways. My pleasant memory of snow is transformed into an ugly object of nuisance in people's lives or into the cause of traffic accidents.

It is two o'clock in the morning and I watch "Good Morning, Mr. Orwell" on television, a video art program by Mr. Paek Nam-joon, a Korean living in the United States. It is unbelievable that in my living room in Seoul, I am watching the program via satellite linking New York, San Francisco and Paris, while outside my door traffic is paralyzed by the heavy snowfall. I watch Mr. Paek's program in lucid color. I must admit that I am far, far away from understanding his art. I can vaguely sense that his video message is that the year of 1984 is one of hope and happiness. Perhaps it is simply because Mr. Paek was my classmate in nursery school that I receive such an optimistic message.

I despise people who habitually drop big names, especially when I overhear someone say, "Mr. so and so, a well-known figure, was my classmate," but while watching his program that heralds the age of video art, I want to shout that Nam-joon is my friend. I couldn't care less what others might think, if only the shouting could help me to understand his difficult video art!

After dinner on New Year's Day, I set the alarm for two o'clock and went to bed, because I could no longer sit up late waiting for 2:00 a.m. to come. When I was awakened by my alarm, my daughters were all sound asleep. (They said I shouldn't bother to set the alarm; they promised to wake me up at two o'clock.) I was right and wise to set the alarm.

The program was more enjoyable than I had expected. Being a total stranger to video art, I had been afraid that it might be something beyond my understanding. I think the title of George Orwell's novel, *1984*, might have whetted the interest of the television company to feature it as a New Year's special across the world.

Frankly, I should admit that I did not know anything about that novel until newspaper articles introduced the life of George Orwell, and his novels, around the year's end. It is admirable that Mr. Paek envisioned a wave of shock to television viewers when he adopted the title of Orwell's novel for the name of his program. He is indeed a genius. I am more than happy, simply because he is my childhood friend and I was present when my genius friend was presenting his epoch-making video-art program throughout the world.

While watching strange faces, distorted expressions, weird modern dances, performances of modern music, overlapping images and ripples of multi-color, I was led to believe my television set might be out of order. Nevertheless, I watched it to the end with interest and great affinity, as if I could understand everything, simply because Mr. Paek was my first boy friend.

The program on KBS ended with an interview with Mr. Paek. His Korean was fluent, often using carefully selected technical terms, although he'd been gone from his mother country for over 30 years. I was so relieved. In fact, I listened to the interview with my fingers crossed, hoping he would come through it well.

His father was a wealthy man and as a child, he lived in a home with a huge gate. Whenever I would visit this home, which was often, he would quietly bring me an armful of books and then disappear into another room. For 40 years we have been out of touch.

Ten years ago, before his name was known, a collection of my essays was published. Not long after the publishing, I received a phone call from a journalist friend of mine who inquired as to whether my childhood friend, Nam-joon, in the essay was Mr. Paek Nam-joon.

In the garden, snow is still falling, bringing the mercury down. Yet on this cold winter's night, as Mr. Paek's program heralds the new year, I think I can forget my age and live happily through 1984. For, as on Mr. Paek's program, I feel there are some humorous and pleasant happenings awaiting people everywhere.

The writer is an essayist living in Seoul. — Ed.

코리아 헤럴드에 실린 필자의 글
'흰 눈과 미스터 오웰
White Snow and Mr. Owell',
1984. 1. 24.

독일 다드 갤러리Daad Galerie의 백남준 전시회 〈Nam June Paik ART FOR 25 MILLION PEOPLE〉 초청 포스트 카드(위). 엽서로 된 포스트 카드 뒷면에 소식과 함께 독일에서의 스케줄을 적어보냈다(아래).

백남준 씨에게 전화 걸었어요?

"백남준 씨에게 전화 걸었어요?"

〈춤〉지 발행인 조동화 선생이 나에게 벌써 몇 번째나 묻는 말이었다.

"백남준 씨를 제일 가까이에서 만날 수 있는 사람이 이경희 씨밖에 없는데 만나서 백남준에 대한 글을 써야 하지 않아요?"

백남준 씨는 우리나라가 낳은 세계적 천재이고 그런 천재는 쉽게 나올 수 없는데, 이런 천재에 대한 많은 이야기를 남겨야 한다는 것이 친구인 나의 의무라는 말이다.

사실 내가 백남준에 대한 많은 이야기를 글로 쓸 수 있었던 것은 그의 천재성을 누구보다도 귀중하게 여긴 조동화 선생의 다그침 덕분이었다. 물론 고맙게도 백남준은 내가 만나고 싶을 때면 어떤 경우든지 시간을 내주었다. 백남준은 다른 사람과 만날 약속이 미리 잡혀

있을 때도 때로는 그 사람과 함께 만나 나를 옆에 앉혀놓고 볼일을 보기도 했다. 그렇기 때문에도 나는 더더욱 그와 되도록 만나지 않으려 했다. 조동화 선생이 계속 백남준 씨에게 전화 걸었느냐고 만날 때마다 다그치며 묻는 바람에 힘을 얻어 마이애미로 전화를 걸었다. 전화기 앞에 앉았으나 쉽게 다이얼이 돌려지지 않았다. 왜 그런지 이 번엔 마이애미로 전화하는 것이 쉽지 않았다.

"그렇지. 통화가 안 될 때 안 되더라도 백남준을 만나기 위해 내가 이런 노력도 안 하면 안 되지. 자존심은 무슨 자존심이람. 백남준에게 잘 보이기 위한 유치한 자존심이지 않은가."

얼마 전, 백남준이 뉴욕으로 찾아간 신문기자들과 인터뷰를 하면서 "이경희가 보고 싶어. 유치원 친구 이경희를"라고 말한 것을 신문에서 읽은 일이 있다. 그것은 나에게 보내는, 만나고 싶다는 신호일 수도 있는 일. 그런 정직한 백남준 앞에서 나는 참으로 정직하지 못한 여자이다. 물론 백남준의 부인을 배려하는 마음 때문이기도 하지만 그게 백남준을 정말 생각하는 일인지는 확신이 안 선다.

어린애 같은 백남준은 나의 전화 때문에 때로는 부인에게 호되게 당하면서도 아랑곳하지 않고 보고 싶다는 말을 기회 있을 때마다 공개적으로 하고 있다. 나는 전화기 앞에 앉았다. 마이애미의 백남준의 전화번호를 따라 손가락에 힘을 주어 천천히 다이얼을 돌렸다.

이번에 마이애미에 오면
내가 해줄게

전화를 받은 사람은 백남준의 여자 간병인이었다. 그런데 왜 시게코 씨가 전화를 받지 않고 간병인이 받을까? 간병인은 백남준을 찾는 사람이 여자여서인지 백남준에게 바꿔줄 생각을 하지 않는 기색이었다. 나는 혹 그녀가 그냥 끊을까 봐 다급히 "유치원 친구라고 전해주세요" 했다. 그러자 간병인의 반응이 아까와는 전혀 달랐다.

"잠깐만 기다리세요."

조금 뒤 수화기에서 백남준의 목소리가 들렸다.

"나, 백남준이야."

어떻게 이렇게 쉽게 그와 통화할 수 있는지 신기하다는 생각이 들었다.

"안녕하셨어요?"

얼떨결에 나는 그에게 정중하게 인사를 하고는 물었다.

"시게코 씨 없어요?"

마음속이 들여다보이는 질문이었지만 나는 그것이 제일 궁금했다.

"시게코는 오사카 大阪에 갔어."

"왜요?"

"오사카에서 시게코 전시회가 있어."

"어머, 잘됐네요."

집에 없어서 잘됐다는 뜻이 아니라 시게코 씨 전시회를 축하하는 마음으로 한 이야기였다. 그렇지만 시게코 씨가 집에 없었기 때문에 백남준과 통화할 수 있는 것은 잘된 일인 것만은 틀림없었다.

나는 마이애미에 가서 백남준을 만나고 싶은데 가도 되느냐고 물었다. 백남준은 좋아했다.

"쿠바 가는 길에 들르려고 해요."

이 말은 안 해도 좋았을 텐데, 그냥 백남준을 만나러 마이애미에 간다고 말하고 싶지는 않았다. 전에도 맥시코 칸쿤에 갔다가 서울로 돌아오는 길에, 마이애미에 들르기로 백남준과 약속이 되어 그의 조수가 마이애미에서 묵을 호텔을 예약해주기까지 했는데, 그때 백남준이 뉴욕에서 마이애미로 가는 날짜가 연기가 되어 마이애미 대신 뉴욕에 가서 만나고 온 적이 있다. 나는 백남준의 마이애미 생활을 꼭 보고 싶었다. 그곳 이야기를 쓰고 싶어서였다. 백남준은 이번에도 내

가 마이애미에서 묵을 호텔의 이름을 알려주며 내가 마이애미에 가겠다는 이야기를 기뻐했다.

이날 백남준과의 통화는 길어졌다. 그와의 통화 중 이렇게 길게 한 것은 처음이었다. 나는 백남준에게 전화를 걸면 용건만 이야기하고는 금방 끊곤 했다. 그게 나의 마음과는 다른 행동임을 스스로도 안 좋게 생각하면서 거의 매번 그랬다. 그날도 나는 쿠바에 갔다가 오는 길에 마이애미에 들르려고 하는데 만날 수 있느냐고, 그 대답만 듣고 끊으려고 했다. 그런데 이상하게도 백남준이 수화기를 놓지 않고 계속 들고 있다는 느낌이 들어 다시 한 번 말을 해봤다.

"여보세요?"

그랬더니, "응" 하는 백남준의 대답이 들리는 것이 아닌가. 전에는 한 번도 그런 일이 없었다. 내가 끊으면 백남준도 끊었다. 나는 말을 다시 시작했지만 습관이 안 되어서인지 길게 이야기하지 못하고 또 끊으려 했다.

"안녕히 계세요. 마이애미에서 만나요."

그랬는데 여전히 수화기를 놓는 소리가 들리지 않았다. 백남준은 전화를 끊지 않고 있었다. 그의 목소리가 들렸다. 놀랍고 반가웠다. 오로지 둘만이 전화 통화를 하는 일이 처음이어서 더욱 기뻤다. 이럴 때 다정한 대화를 나누고 싶다는 생각이 들었다. 문득 오래전부터

생각했던 일인데 말하지 못하던 이야기가 생각나서 그 이야기를 하기 시작했다.

"남준 씨, 내가 부탁하고 싶은 게 있는데 말해도 돼요?"

"응, 말해."

그의 대답은 언제나 간단했다. 나는 주섬주섬 말을 꺼냈다. 말을 하기가 좀 어려웠다.

"나, 남준 씨한테 드로잉 작품을 하나 받고 싶어요. 그냥 드로잉이 아니라 건축물에 설치할 백남준 작품 말이에요. 그전부터 생각했던 일인데 백남준 작품 중에 건축을 위한 작품이 없지 않아요? 내가 조그만 건물 하나를 대학로 문화의 거리에 갖고 있을 때 생각했던 것인데 그 건물을 백남준 작품으로 리모델링을 하면 얼마나 좋을까 하는 생각을 해봤어요. 남준 씨가 이경희를 위해 만든 작품도 되고. 그럼 관광 명소가 될 것 아니에요? 그걸 위한 드로잉 하나 받고 싶어요."

그리고 덧붙였다.

"그러면 나는 행복할 거예요."

얼굴이 화끈거리는 것을 참아가며 열심히 설명했다.

그동안 백남준을 위해서도 기발한 아이디어일 수 있다고 생각했지만 그에게 말할 엄두는 내지 못했다. 백남준 작품을 자칫 돈과 연관시켜 오해를 살 수도 있기 때문이었다. 그러다가 나의 대학로 건물은

다른 사람 손에 넘어갔지만 그렇더라도 '백남준의 건축을 위한 드로 잉' 하나를 받아놓은 후 언젠가 여러 사람들과 힘을 합쳐 그런 공간 을 꼭 하나 남기고 싶었다.

나의 설명은 길었다. 하기 어려운 이야기였기 때문에 목소리가 떨려 짧게 설명할 수가 없었다. 백남준은 나의 긴 이야기를 아무 말도 없 이 끝까지 조용히 듣고 있다가 대답했다.

"이번에 마이애미에 오면 내가 해줄게!"

그의 대답은 간결하고 짧았다. 나의 아이디어가 좋다, 나쁘다는 말 도 없이 백남준은 그렇게만 대답했다. 그의 대답이 떨어지자마자 나 는 "정말요? 아이, 좋아라" 하고 마냥 좋아하는 마음을 전하고 또 전했다. 백남준에게 기쁘고 행복한 마음을 전하고 싶었다.

백남준이 어떤 생각을 하며 나의 엉뚱한 요구를 듣고 있었을까. 전화 를 끊고 나니 그것이 궁금했다. 서울에 '백남준의 비디오 아트 건축' 이 세워질 것을 생각하니 마음이 설렜다.

마이애미 바닷가의 카페,
남준이와의 극적인 만남,
그리고
충격적인 헤어짐

2004년 12월, 마이애미에 갔다. 남준이를 만나기 위해서였다. 겨울 동안 추위를 피하기 위해 매년 그는 마이애미로 가서 겨울을 지낸다. 나는 그의 건강이 더 나빠지기 전에 만나야 했고, 그래서 그에게 전화를 걸었다. 남준이는 내가 마이애미로 가겠다니까 기뻐하며 내가 묵을 호텔까지 알려주었다. 그렇게 해서 떠난 마이애미였다.

백남준이 내가 마이애미에 간다니까 꽤나 좋아했기에 "혹시 공항으로 마중 나오지 않을까…" 하는 달콤한 생각까지 하면서 마이애미에 도착했다. 물론 마중 나온 사람 중에 백남준은 보이지 않았다.

호텔에 도착하자마자 짐도 풀기 전에 전화를 걸었다. 나를 목 빠지게 기다리고 있을 줄 알았던 백남준의 아파트에서는 신호만 울릴 뿐 응답할 기미가 없었다. 산책을 간 걸까? 그러나 초저녁도 아닌, 햇볕

이 내려쬐는 한낮에 산책을 갈 리가 없다. 나는 신념을 가지고 계속 다이얼을 돌렸다. 역시 무응답이다. 잠시 중지했다가 다시 다이얼을 돌렸다. 의외로 통화 중 신호가 들렸다. 이젠 연락이 될 거라는 생각이 들자 몸의 긴장이 풀렸다. 그러나 그런 기대도 잠시 통화 중 신호는 해가 지고 창밖이 어두워져도 "지익, 지익, 지익" 소리만 계속될 뿐, 그 소리는 내 귀를 마비시키고도 끝날 줄을 몰랐다.

그러다 어느 순간 느낌이 왔다.

'그랬구나. 백남준은 나의 팩스를 받아보지 못했구나. 팩스를 받은 부인 시게코 씨는 내가 거는 전화라는 것을 알고 처음부터 집에 있으면서 받지를 않은 거야. 그렇다면 백남준을 만날 길은 이제 없는 거구나.' 이런 생각이 들자 내 몸은 순식간에 싸늘해졌다. 머리에 있던 피가 발 아래까지 내려갔다. 정말 무어라고 말할 수 없는 막막한 기분이었다. 남편 얼굴이 제일 먼저 떠올랐다.

"당신, 백남준 씨와는 연락이 되었소?" 했을 때, "그럼요. 연락도 안 하고 어떻게 가요." 이렇게 한마디로 받아넘기고 서울을 떠난 나였다. 그런데 예상치 못한 상황이 벌어진 것이다. 보통 상황이 아닌 그야말로 참으로 난감하기 짝이 없는 일이 벌어진 것이다. 백남준을 못 만나게 된 것은 아무것도 아니다. 남편에게 부끄럽고 체면이 서지 않는다는 생각이 나를 심각하게 괴롭혔다.

그날 밤, 나는 주기도문을 외우며 마음의 평정을 찾으려 노력했다. 신앙이 깊어서가 아니라, 너무 괴롭고 다급하니까 저절로 나의 입에서 주기도문이 나온 것이다.

"하늘에 계신 우리 아버지, 아버지의 이름이 거룩히 빛나시며…"

처음에는 입속으로 외우다가 나중에는 큰 목소리로 소리를 내어 외웠다. 그래도 진정이 되지 않아 여행 때면, 잠자기 위해서 준비해 가지고 다니는 신경 안정제를 두 알이나 먹었다.

다음 날 아침 일찍 나는 호텔을 나와서 바닷가로 나갔다. 호텔 가까이에 바다가 있었기 때문이다. 어젯밤의 난감했던 기억이 가시고 바다를 바라보는 나의 마음은 신비할 정도로 평온해져 있었다. 매달리던 일에서 벗어나면 그토록 마음이 편해지는 걸까? 남준이 생각도 머리에서 사라지고 나의 몸은 다른 세계에 가 있는 사람 같았다. 믿기어려울 정도로 나의 마음에는 아무것도 기대하는 것이 없었다.

탁 트인 바다, 그 수평선 위의 파란 하늘과 흰 구름.

"아아, 바다!"

저절로 입속에서 나오는 소리에 환희를 느꼈다. 카메라를 꺼냈다. 눈앞에 펼쳐진 망망한 푸른 바다. 남준이는 못 만났지만 남준이가 있는 마이애미의 아침 바다. 그 아름답고 환희에 찬 바다를 카메라에 담지 않을 수 없었다. 사진을 찍은 후 나는 산책을 하기 위해서 큰길

로 나왔다. 길 건너에 노천카페가 보였다. 산책 차림으로 나온 나는 손에 든 카메라를 흔들거리며 카페 앞을 걸어갔다. 카페 앞을 막 지나치려 하는데 뒤에서 무슨 소리가 들렸다. 어떤 사내의 목소리. 나를 부르는 것 같았지만 정상적인 목소리로 들리지는 않았다. 어떤 녀석이 나에게 장난을 치느라고 부르는 것 같았다. 나는 못 들은 척하고 그냥 지나갔다. 그런데 같은 목소리가 또 들렸다. 그러자 옆에서 다른 사람의 목소리가 이어서 들렸다. 장난치지 말라고 말리는 것 같은 소리로 들렸다. 나는 마음이 좀 놓여서 발걸음이 가벼워졌다. 그때 나를 부르는 더 큰 소리가 또 들렸다. 나는 뒤를 돌아보았다.

사실, 생각하면 얼마나 우스운 일인가. 내가 뭐 그렇게 젊다고 이 나이의 나를 상대로 젊은 사내 녀석들이 장난을 치겠는가 말이다. 그것을 어느 못된 녀석이 나에게 장난을 치는 것으로 알고 돌아볼 생각을 하지 않고 걸었으니, 착각을 해도 이만저만이 아니었다. 그도 그럴 것이 어젯밤, 나의 몸이 싸늘해질 정도로 난감했던 상황에서, 샤워 캡을 사기 위해 슈퍼마켓을 찾아 밤거리를 걷는데, 한 무리의 키 큰 청년들이 길모퉁이 담 벽에 기대어 킬킬대고 있어서 무서웠던 기억과 연관시켰기 때문이다.

뒤돌아본 그곳에는 여자가 앉아 있었다. 남준이 부인 시게코 씨였다. 그리고 그 옆에는 바로 남준이가 앉아 있는 것이 아닌가! 이, 꿈만 같

은 일에 나는 잠시 그 자리에 서서 움직이지를 못했다. 나는 얼마 동안 꿈인지 싶은 남준의 얼굴을 확인하며 서 있었다. 그것은 참으로 기적 같은 일이었다. 그를 만나려는 생각을 완전히 포기하고 편한 마음으로 산책을 하고 있었는데, 카페에 앉아 있던 남준이가 나를 알아보고 소리를 크게 질러 불렀던 것이다. 그리고 나를 부르는 남편을 옆에서 부인 시게코 씨가 말렸던 거였다. 그녀가 말리지 않았다면 내가 뒤돌아보지는 않았을 거다. 나를 부르지 못하게 하는 시게코 씨 목소리에 내가 안심하고 뒤돌아보았다는 것이 얼마나 아이러니한 일인가. 이렇게 해서 마이애미 바닷가 카페에서 나와 남준이의 기적적인 만남이 이루어졌다.

남준이가 앉아 있는 테이블에는 간병인 여인도 앉아 있었다. 나의 전화를 받고, 유치원 친구라고 하자 두말없이 남준에게 전화를 바꿔줬던 그 여자 간병인임을 알았다.

"언제 마이애미에 왔어요?"

시게코 씨가 물었다. 나는 전화가 되지 않았던 일을 말했다. 그러는 동안 남준이는 나의 얼굴을 쳐다보며 소리를 질렀다. 무어라고 나에게 말을 하기는 하는데 그것이 말로 들리지 않고 소리를 지르고 있는 것 같았다. 어리둥절해하는 나에게 시게코 씨가 말을 건넸다.

"당신이 와서 그래요. 이 사람이 흥분을 하면 소리를 질러요. 의사는

흥분하는 것이 제일 안 좋다고 해요. 뇌혈관이 파열되기 때문에 아주 조심하라고 했는데 당신이 와서 이렇게 흥분을 하고 있는 거예요."

그러는 동안에도 남준이는 계속 내 얼굴을 쳐다보고는 큰 소리로 알아듣지 못하는 소리를 내고 있었다. 나는 덜컥 겁이 났다. 이렇게 소리를 지르다가 뇌혈관이 파열되면 어쩌나 하고. 나는 급히 남준에게로 가서 그의 머리를 감싸 안으며 말했다. 그냥 안은 게 아니라 꽉 껴안은 채 말했다.

"이제 그만해. 내가 왔지 않아? 이렇게 내가 왔지 않아? 남준아."

그렇게라도 해서 그의 흥분을 가라앉힐 수밖에 없었다. 그러자 남준이는 나의 두 팔 속에서 머리를 빼내더니 입을 크게 벌리고 하늘을 향해 소리를 질렀다.

"아아아아아아아—!"

그것은 소리가 아니고 절규絶叫였다. 하늘을 향해 절규하는 그의 벌린 입을 나는 손바닥으로 꽉 눌렀다. 소리를 못 지르게 하기 위해서였다. 그러는데 시게코 씨가 옆에서 큰 소리로 남편을 나무랐다.

"남준! 이렇게 소리를 지르면 이 집에서 더 이상 오지 못하게 할 텐데 소리 지르면 어떻게 해!"

시게코 씨의 나무람은 필사적이었다. 카페 안의 손님들이 놀라며 한꺼번에 우리 쪽을 바라보았다.

얼마 뒤 남준이가 조용해져서 나는 자리에 돌아와 아침 식사를 주문했다. 둘은 이미 주문한 샐러드와 계란프라이를 먹었다. 우리의 테이블은 평온을 찾았고 정상적인 목소리로 대화하기 시작했다.

"어느 호텔에 묵고 있어요?"

시게코 씨가 묻는다.

"비치플라자 호텔이에요. 바로 요 근처입니다."

그때 남준이가 입을 열었다.

"아, 내가 말해준 호텔. 고맙습니다! 고맙습니다!"

비치플라자는 전화로 남준이가 말해준 호텔 이름이다. 그의 집 가까이에 있는 호텔이니까 거기에 묵으라고 해서 예약한 것이다. 그런데 나에게 "고맙습니다"라고 하다니. 자기가 왜 나에게 고맙다는 건가. 고마우면 내가 고맙지. 자기를 만나러 마이애미까지 와준 것이 고맙다는 이야기인 듯싶었다.

흥분을 가라앉힌 남준의 목소리는 완전히 정상으로 돌아왔다. 나는 올림픽미술관 개관 이야기와 더불어 그곳에 전시되어 있는 남준이 작품과 시게코 씨 비디오 작품의 사진을 찍어 왔다는 얘기를 했다.

시게코 씨가 마이애미에서 언제, 그리고 어디로 가냐고 묻기에 사흘 후에 쿠바로 간다고 하니까, 남준이가 얼핏 "아, 쿠바. 내가 가고 싶은 곳인데!" 하며 감격하듯 말해서 내가 "우리 함께 가요" 했다. 그랬더니 남

준이가 말한다.

"나는 못 가. 나는 몸이 반신불수라서 못 가!"

진지한 얼굴로, 자신은 '반신불수'라서 못 간다고 두 번이나 되풀이해서 말했다. '반신불수'라는 말은 내가 어렸을 때, 병신이라는 개념으로 쓰던 말이지 요즘은 '몸을 움직일 수 없어서'라는 식으로 부드럽게 표현하는데, 그 병신이란 느낌이 담긴 말을 남준이는 자신에게 쓰고 있었다. 그의 표정은 너무도 심각하게 굳어 있었다. 가슴이 아팠다. 나는 화재를 바꿨다.

"지난번 뉴욕 스튜디오에서 가진 퍼포먼스, TV에서 봤어요. 신문에도 났고. 아주 잘된 것 같아요."

"응. 켄이 하라고 해서 했어. 켄이 일을 잘해."

그때 퍼포먼스 소식과 함께 처음에는 오라는 연락이 왔는데 나중에 오지 말라고 해서 가지 않았다고 말했더니, "누가?"라고 긴장한 얼굴로 말하다가 그냥 묻지 않고 만다. 나를 초청했는데 오지 않았던 이유를 알아차린 남준은 그럴 때면 언제나 길게 말을 하지 않는 남준이다. 그러더니 남준이가 나의 얼굴을 똑바로 쳐다보고 입을 열었다.

"경희, 옛날과 똑같아."

갑자기 그게 무슨 말인가 해서, "응?" 하고 되물었다. 남준이는 같은 말을 되풀이했다.

"경희, 옛날과 똑같아."

내 얼굴을 계속 쳐다보고 있는 남준이가 무슨 말을 하고 있는지 나는 알았다. 내 얼굴이 어렸을 때 보던 얼굴과 달라지지 않았다는 말이다. 그 옛날 남준이와 유치원을 함께 다닐 때 남준네 집에서 가족들이 모두 나를 예쁘다고 말했던 것이 기억났다. 남준이가 그때의 나를 말하고 있는 것임을 알고, "내가 예쁘다고?" 하고 말을 받았다. 공연히 쑥스러운 생각이 들기도 하고 또 너무 심각해진 분위기도 바꾸기 위해서 한 말이었다. 그랬더니 남준이는 순진하게도 "응" 하고 대답했다. 나도 참! 나이가 드니까 이같이 뻔뻔스러워지는구나, 하는 생각이 들면서도 말하고 보니 유쾌했다.

나는 남준이와 둘이서만 이야기하고 있는 것이 옆에 있는 시게코 씨에게 미안한 생각이 들어서, 대화를 중단하고 시게코 씨에게 말길을 돌릴 생각으로 "어제 전화를 여러 번 했는데 안 계시더군요. 어디에 가셨었죠?"라고 말했다. 그러자 갑자기 그녀가 흥분했다.

"당신이 내가 어디를 갔는지 굳이 알아야 할 이유가 있나요? 내가 당신에게 그것을 이야기해야 합니까?" 얼마나 황당한 공격이 쏟아져 나오는지, 나는 할 말을 잊었다. 그녀의 마음을 언짢게 하고 싶지 않아서 항상 조심했고 그래서 지금껏 탈 없이 잘 지내왔는데, 지금 이 중요한 순간에 그녀를 폭발시키고 말았으니. 그녀는 아침 식사를 채 끝내지

도 않은 남준이의 휠체어를 테이블에서 거침없이 빼내더니 그대로 밀고 가버렸다. 기적 같은 남준과의 만남은 그렇게 충격적으로 끝났다. 나는 한바탕 머리를 얻어맞은 것같이 어안이 벙벙해졌다. 어떻게 해야 할지 생각이 떠오르지 않아 잠시 자리에 그대로 앉아 있을 수밖에 없었다. 그러자 머리에 떠오른 생각이 있었다.

"아, 백남준의 마지막 모습을 남겨야지!"

나는 테이블 위의 음식을 그대로 둔 채 카메라만 들고 일어섰다. 휠체어에 탄 체 힘없이 끌려가는 남준의 뒷모습이라도 카메라에 담고 싶어서 멀리 가고 있는 남준의 뒷모습을 향해 여러 번 셔터를 눌렀다. 나는 다시 테이블로 돌아와 그대로 놓여 있는 오렌지주스 컵을 입에 대었다. 그곳에는 아직 손을 대지 않은 토스트와 계란프라이 접시가 그대로 놓여 있었다. 시게코 씨가 아침을 같이 하자고 해서 주문했던 것이다. 먹을 생각도 없었지만 숨이라도 돌리고 싶어서 멍하니 그냥 앉아 있었다. 손님에게 서브를 하느라고 나를 전혀 의식하지 않고 바쁘게 테이블 사이를 돌아다니던 카페 종업원이 음식을 입에 대지 않고 앉아만 있는 나에게 와서 물었다.

"뭐가 필요하십니까. 마담?"

그제야 내가 먹지 않고 멍하니 앉아만 있었다는 것을 알았다. 나는 밝게 웃으며 대답했다.

"괜찮아요. 고마워요."

나는 포크를 들고 먹기 시작했다. 빵에 버터를 바르고, 커피를 마셨다. 그러고는 아주 천천히 접시를 비웠다. 남준이와 마주 앉았던 그 자리에 오래 앉아 있고 싶었다. 그 일밖에 나는 다른 할 일이 없었다. 아침 햇살이 테이블 위에서 눈부시게 반사되는 바닷가 카페 식당.

"이 자리에서 남준이가 매일같이 아침 식사를 하고 있었구나."

나는 커피 한 잔을 더 달래서 마셨다.

"이제 나는 마이애미에 온, 나의 목적을 다 이루어냈구나."

놀랍게도 그 순간, 나의 마음은 그 누군가에게 고마운 마음으로 가득했다. 무엇인가의 힘이 나를 도와주고 있는 것 같아서 갑자기 힘이 솟는 것을 느꼈다. 남준이와 나의, 둘이 간절히 만나고 싶은 마음을, 저 먼, 공간과 시간을 뛰어넘은 곳에서 이루어지게 해주는 어떤 기운이 우리를 도와주고 있는 것 같았다.

남준이가 한국에 처음 왔을 때부터 자기와 나에 대한 글을 써주기를 원했고 그래서 나는 첫 번째 책 《백남준 이야기》에 이어서 지금 다음 책을 쓰려고 하는, 이 모든 것을 어떤 보이지 않는 힘이 도와주고 있다는 생각이 들어 가슴이 벅차왔다. 나는 가슴 깊이 숨을 들이마시고 고개를 뒤로 젖혔다. 노천카페의 차일 밖으로 푸른 하늘에 떠 있는 흰 구름이 눈부셨다.

뉴욕의 추위를 피해 백남준은 매년 12월이면 마이애미에 와서 이듬해 3월까지 지낸다. 백남준이 2006년 1월 29일 타계하기 만 일 년 전에 찍은 마이애미의 바다. 백남준과의 기적적인 만남이 이루어지기 직전에 찍은 마이애미의 바다 풍경이다. 2004. 12. 6. 사진 이경희. 백남준아트센터 전시 도록에서.

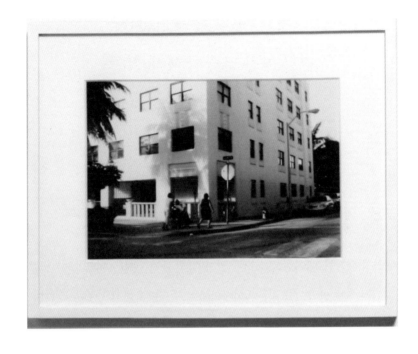

마이애미 바닷가 카페에서 백남준과 기적적으로 만나고 충격적으로 헤어진 직후 찍은, 휠체어에
실려 가는 백남준의 뒷모습. 아침 식사 때 주문해놓고 미처 마시지 못한 채 끌려가는 바람에 백남
준의 손에는 오렌지주스 글라스가 그대로 쥐어져 있다. 앞에 보이는 흰 건물이 백남준이 사는 마
이애미 아파트다. 2004. 12. 6. 사진 이경희. 백남준아트센터 전시 도록에서.

바하마 뱃길 갑판 위에서
긴긴 시간 남준이 생각을 …

비록 충격적인 헤어짐이었으나 끝까지 만나지 못할 줄 알았던 남준을 기적같이 만나고 나니 마이애미에 더 있을 필요가 없다는 생각이 들었다. 나는 빠른 걸음으로 관광 여행사를 찾았다. 사무실 청년이 내민 여행 상품 중에 '바하마 크루즈 1일 관광'이라는 것이 눈에 띄었다. 새벽 5시에 호텔을 떠나 밤 11시경에 돌아온다는 설명이었다. 주저할 것도 없이 당장 다음 날 것으로 예약했다.

오전 7시에 마이애미 항구를 떠난 배는 낮 12시가 좀 지나서 바하마에 도착했다. 정확히 말해서 우리가 상륙한 곳은 미국 플로리다에서 제일 가까운 그랜드바하마란 섬이었다. 안내원은 배에서 내린 관광객들에게 바다 잠수하기, 보트 타고 바다 밑 구경하기, 해수욕하기, 그리고 루카야 Lucaya라는 바닷가 휴양지로 가기 등, 하고 싶은 것을

택하라고 했다. 무엇을 한담? 수도인 나소 Nassau에 가는 것까지는 아니더라도 바하마 주민들이 사는 집과 골목들이 있는 이곳 사람들의 삶이 있는 곳을 구경하고 싶었는데, 온통 짠 바닷물에 몸을 담그는 일 아니면 뜨거운 햇볕이 내려쬐는 바닷가에서 모래 밟는 일만 하는 것이 바하마 관광이라 약간 실망이었다.

12월의 루카야 바닷가는 조용했다. 백색 모래사장 위에 서 있는 큰 키의 야자수 나무들과 모래 위 햇빛에 누워 있는 남녀들이 드문드문 눈에 들어왔다. 이 사람들은 피서가 아니라 피한을 온 거구나. 마이애미에서 '윈터 헤븐 Winter Heaven'이란 이름의 호텔을 보았는데 정말로 이런 곳을 '윈터 헤븐'이라고 하겠지.

바닷가에 있는 쉐라톤 호텔에서 바하마 엽서를 사서 딸들에게 편지를 썼다. 바하마 우표를 붙이면서 내가 정말 멀고 먼 딴 세상에 와 있구나, 하는 생각을 하였다. 남편에게도 빠뜨리지 않고 엽서를 썼다.

바하마에 왔습니다. …당신 덕분에 여행 잘하고 있습니다. 많이많이 고마워하고 있습니다. …

이런 식으로 짧막하게 쓰면서, 백남준까지 만나러 가게 한 남편에게 정말로 많이많이 고맙다는 생각을 했다. 바하마에서 돌아오는 뱃길,

갑판 위에는 3인조 밴드가 흥겨운 남미 음악을 연주하고 있었다. 관광객들은 맥주잔을 앞에 놓고 테이블마다 웃음꽃을 피우고 있다. 그런 그들 속에서 나는 내내 마이애미에서 겪은 일이 머리에서 파노라마처럼 스쳐 지나가고 있었다. 남준이의 뒷모습이 떠올랐다. 쓸쓸하기 그지없었다. 아무 반항도 하지 않고 휠체어에 탄 채 힘없이 끌려가는 백남준의 멀어져가는 뒷모습이 가슴을 아리게 했다. 불쌍한 남준이…!

그러다가 나는 시게코 씨를 이해하기 시작했다. 아니, 이해하려고 노력했다. 남준이와 더 이야기하고 싶었지만 옆에 앉아 남편과 둘이서만, 그것도 알아듣지 못하는 한국어로 이야기하고 있는 것이 미안해서 말한 것이 화를 불렀다. 그렇지, 엄격히 따지면 그녀의 말이 틀린 말이 아니다. 가뜩이나 남편의 '요치엔 유치원' 친구 때문에 많은 것을 참아야 했던 것도 억울한데 나의 말에 일일이 대답해야 할 의무가 있는 것은 아니다. 나였어도 화를 냈을 것이라고 생각하면서 그녀를 이해하려 했다.

시게코 씨에게 일상에 대한 이야기를 할 것이지 하필이면 그녀가 내가 보낸 마이애미 도착에 관한 팩스를 남편에게 보이지 않은 것부터 시작해서, 나의 전화를 일부러 받지 않은, 대답하기 곤란한 일을 물었으니, 나 스스로가 화약을 들고 불속에 들어간 꼴이 된 것이다.

사실 그녀의 대답을 반드시 듣고 싶어서 물었던 것은 아니다. 딱히 할 말이 없어서 그 말을 한 것뿐이다. 아마도 전날, 필사적으로 전화 다이얼을 돌리던 그 심각했던 상황이 머리에서 완전히 잊히지 않았기 때문이라는 생각이 들었다. 얼마나 눈치 없는 행동이었던가.

갑판 위에서 긴 시간 동안 남준이 생각을 하는 동안, 바다 위의 하늘이 캄캄해졌다. 별들만 보일 뿐 달은 없었다. 배 아래를 내려다보았다. 먹물같이 시커먼 바닷물을 배가 가르고 지나가는 자리에 흰 물줄기가 힘 있게 솟아오르고 있었다. 하늘과 바다가 분별되지 않는 어둠 속을, 우리의 배는 자기 갈 길만을 위해 계속 물결을 가르고 있는 것이 무척이나 미덥게 느껴졌다.

갑판 위에는 스피커에서 울려나오는 록 음악에 몸을 흔들고 있던 젊은이들도 다 떠나고 빈 음악만이 바닷바람에 밀려 힘을 잃고 있었다. 그곳에 앉아 있는 사람은 오직 나 혼자뿐. 멀리 바다 위로 불빛이 보였다. 마이애미 항구의 불빛이었다.

왕생往生… 그는 삶으로 돌아갔습니다

- 故 백남준에게 보내는 추모의 글

1985년 8월호 〈춤〉 잡지를 찾아 다시 읽습니다. 20년 전, 백남준 씨와 대담을 했던 기사가 거기 있었기 때문입니다. 그가 35년 만에 고국에 돌아온 다음 해였지요. 동숭동에 있던 한정식집에서 점심을 먹으면서 불쑥 이렇게 말했습니다,

"백남준 씨, 〈춤〉 잡지를 위해서 무언가 이야기를 해줄 수 있어요?"

그는 고맙게도 대담에 쉽게 응해주었습니다. 〈춤〉 잡지 발행인 조동화 선생과 최창봉崔彰鳳 전 MBC 사장이 함께 있는 자리였습니다. 이야기는 '신석기시대 예술'이란 말로 시작되었습니다.

리처드 리이키라는 사람이 있는데 신석기시대 학자로 세계 제일이죠. 이 사람이 쓴 《호숫가의 사람》이란 책이 춤과 관련이 있는

데 아주 재미있는 책이죠. 리이키는 우리 인류가 원류^{猿類}에서 인류로 된 것이 300만 년 전이라는 겁니다. 그런데 신석기 시대엔 인간이 땅에서 주어서 먹었는데 그때 먹기 위해서 이동하는 거리가 일 년에 미국 대륙의 반을 걸어야 한다는 겁니다. …신석기시대에는 조형예술^{造形藝術}이 없었지 않습니까? 왜냐. 가지고 이동할 수가 없어서였지요. …그런데 춤과 노래는 무게가 없기 때문에 가지고 갈 수 있었던 거죠. 무중력의 예술 아닙니까. 따라서 신석기시대엔 조형예술은 없었고 춤과 노래는 있었죠. 물론 문자도 없었고. 그땐 부족사회라 사유재산이 없으니까 기록할 필요가 없었을 테니까요. 그러니까 정착 사회와, 농경 사회와, 사유재산 제도, 문자, 시, 조형미술, 이런 것은 전부 같은 시대에 생긴 것인데, 그 이전이 춤의 세계였죠. 춤은 신석기시대 예술입니다. 그런데, 나의 전자 예술도 무중력 예술이니까 신석기시대 예술과 맞아떨어진 거예요. (웃음) 이건 내가 발견한 겁니다. 리이키의《호숫가의 사람》을 읽고….

그의 말은 이어집니다.

또 하나 춤과 결정적인 공통점이 있습니다. 렌덤 액세스^{random}

access와 시퀀셜 액세스 sequential access 가 있는데 전자는 책 같은 공간 예술로서 하나하나 부분적으로 접근이 가능한 것이고 후자는 연속적인 동작을 다 봐야 하는 시간 예술이란 겁니다. TV는 지루해지는데 책은 왜 지루하지 않느냐? 이유는 책은 보다가 안 보면 되죠. 읽다가 지루하면 덮으면 되지 않아요? 그런데 춤이나 영상은 처음부터 끝까지 다 지켜봐야 하거든요. 예컨대 백과사전에선 필요한 것만 찾아보면 되죠. 1페이지건 1000페이지건 보는 데는 동거리지 않습니까. 책 자체가 동거리 문명, 즉 랜덤 액세스이고 시퀀셜 액세스는 하나하나 다 봐야 되죠. 1페이지부터 읽어야 3페이지가 나온다는 겁니다. 그래서 대단히 불편합니다. 특히 찾는다는 것이 불편하죠. 춤이나 영상의 한순간만의 동작을 찾아야 한다고 생각해보세요. '그때 그 영화의 키스 장면이 좋았는데' 해도 그걸 찾으려면 어데 있었는지 알기 힘들지 않아요? 이렇듯 시간 예술 time-based art 이란 하면 할수록 어렵지요. 춤의 안무가 어렵듯 비디오 편집도 그토록 어려워요. …문자나 시, 조형미술 같은 공간 예술 space art 은 어떻든 좋은 한 부분만 뜯어볼 수가 있지만 타임 베이스드 아트는 어느 한 동작만을 따로 감상할 순 없는 것이니까 그래서 이 예술은 하면 할수록 어렵다는 생각이 들지요. 이것이 춤과 영상 예술의 공통된 점입니다. …

다시 읽는 백남준 씨의 대담 내용은 새삼 나를 깊은 바닷속 미지의 세계를 구경시켜주는 것같이 황홀해서 어디서 끝내야 할지 모르겠습니다. 아직도 그의 이야기는 길게 이어지고 있지만 이제 그만 쓰겠습니다.

2006년 2월 3일, 오후 3시. 뉴욕의 프랭크 E 캠벨^{Frank E. Campbell} 장례식장. 그가 눈을 감고 누워 있는 얼굴이 어쩌면 그토록 평화스러운지. 그 말없이 눈감고 있는 모습을 텔레비전 화면으로 보면서, 마음속으로 그에게 말하였습니다.

"얼마 안 있어 다시 만날 수 있을 테니까 나는 슬퍼하지 않을 거야."

언젠가 나에게 들려준 백남준의 말이 기억나서였습니다.

"나는 죽음에 대해 그렇게 심각하게 생각하지 않아. 죽으면 그곳에서 다 만날 수 있을 텐데, 뭐. 그래서 난 아버지가 돌아가셨다는 소식을 들었을 때도 눈물을 흘리지 않았어."

이렇게 그는 말했습니다.

지난겨울 마이애미에서 만났을 때 내가 쿠바에 간다고 하니까, "나는 반신불수라서 못 가!" 부르짖듯 큰 소리로 두 번씩이나 이어서 말하였던 그 반신불수의 육체에서 이제 벗어났구나 하는 생각으로 평화로이 눈 감고 있는 얼굴을 바라봅니다. 만 9년 10개월 동안이나 구속받던 그 반신불수의 육체에서 빠져나와 이제 자유가 된 영혼

이 어쩌면 벌써 서울에 왔고, 그리고 어린 시절 나하고 같이 놀던 창신동 '큰 대문 집'에도 다녀갔을 거란 생각으로 그의 얼굴을 봅니다.

장례식에 온 조문객이 한 사람씩 나와서 백남준과의 추억담을 이야기할 때 장 클로드 크리스토 ^{Jean-Claud Christo} 부부도 단상에 나와 말하더군요.

"백남준이 말하기를, 그가 인생에서 제일 큰 실수를 한 것은 우리가 만든, 백남준의 피아노를 천으로 싼 작품의 천을 도로 벗겨버렸다는 것이랍니다."

모든 것을 천으로 싸는 것으로 유명한 작가 크리스토가 그토록 유명해질 줄 모르고, 바로 그 천을 벗겨버렸다니 얼마나 큰 실수였습니까? 굉장한 돈이 되었을 텐데요. 조문객들의 웃음이 터져 나올 수밖에요.

나도 머릿속에 떠오르는 것이 있었습니다.

"백남준과 만나서 내가 가장 크게 실수한 것은 그가 함께 텔레비전 방송에 나가달라고 한 것을 거절하였던 일입니다. 내가 일약 유명 스타가 될 뻔한 기회였는데 말입니다."

그날 백남준은 어린애처럼 나에게 졸라댔습니다. "함께 나가줘. 응?", "경희, 함께 나가줘. 응?" 하고 말입니다. 그야말로 35년 만에 고국에 돌아와서 백남준이 나하고 처음 만나는 날에 그렇게 말한 것이었습니다.

"함께 나가줬어도 되었던 것을…."

다시 깨어날 수 없는 그의 편안히 잠든 얼굴을 보며 그런 생각을 하였습니다. 백남준의 오로지 한 번의 생방송 퍼포먼스가 되었을, 그것을 들어주지 못했던 것이 이제야 진정 미안함으로 나의 슬픔을 더해주고 있습니다.

이제 그만 이별의 인사를 해야겠습니다. 백남준이 쓴, 故 존 케이지에게 보내는 추모의 글을 흉내 내어 씁니다.

왕생… 우리의 천재 예술가 백남준은 삶으로 돌아갔습니다. 유치원 친구, 李京姬.

백남준 씨는 존 케이지에게 다음과 같은 고별 인사를 하였습니다. '白南準, 서울에서 대부代父의 급서急逝 소식을 듣고. 추신: 왕생往生… 그는 삶으로 돌아갔다' 라고.

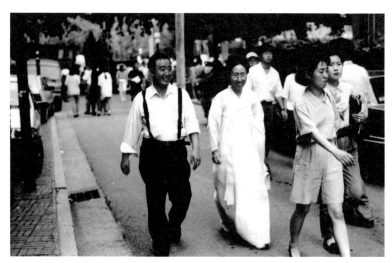

1992년, 문예회관 대극장에서 가진 '춤의 해'의 백남준 퍼포먼스 리허설을 마치고 늦은 점심을 먹으러 걸어가는 백남준과 필자. 사진 이창훈.

첫 번째 책 《백남준 이야기》(열화당, 2000. 9. 1) 표지를 위해 그려준 백남준의 드로잉. 2000. 6.

백남준, 나의 유치원 친구

NAM JUNE PAIK, My Kindergarten Friend

1판 1쇄	펴낸날 2011년 9월 19일
지은이	이경희
펴낸이	이영혜
펴낸곳	디자인하우스
	서울시 중구 장충동2가 162-1 태광빌딩
	우편번호 100-855 중앙우체국 사서함 2532
대표전화	(02) 2275-6151
영업부직통	(02) 2263-6900
팩시밀리	(02) 2275-7884, 7885
홈페이지	www.design.co.kr
등록	1977년 8월 19일, 제2-208호
편집장	김은주
편집팀	전은정, 장다운
디자인팀	김희정
마케팅팀	도경의
영업부	백규항, 이용범, 고세진
제작부	이성훈, 민나영
교정·교열	이정현
출력·인쇄	신흥P&P

값 **22,000원**

ISBN 978-89-7041-568-0